# 한국의 미학

서양, 중국, 일본과의
다름을 논하다

# 한국의 미학

서양, 중국, 일본과의 다름을 논하다

**초판 발행** 2015. 9. 25
**초판 4쇄** 2022. 3. 22

**지은이** 최광진
**펴낸이** 지미정
**편집** 문혜영 │ **디자인** 박정실 │ **영업** 권순민, 박장희
**펴낸곳** 미술문화 │ **주소** 경기도 고양시 고양대로1021번길 33 402호
**전화** 02) 335-2964 │ **팩스** 031) 901-2965 │ **홈페이지** www.misulmun.co.kr
**포스트** https://post.naver.com/misulmun2012 **인스타그램** @misul_munhwa

**등록번호** 제2014-000189호 │ **등록일** 1994. 3. 30.
**인쇄** 동화인쇄
**후원** 서울문화재단

이 도서의 국립중앙도서관 출판시도서목록(CIP)은 서지정보유통지원시스템
홈페이지(http://seoji.nl.go.kr)와 국가자료공동목록시스템(http://nl.go.kr/kolisnet)
에서 이용하실 수 있습니다.(CIP제어번호: 2015024491)

ISBN 979-11-85954-07-3 (03600)
**값** 20,000원

'2015년 예술연구서적발간지원사업' 선정
서울문화재단의 지원을 받아 발간하는 Color Book 시리즈 · 이룸한칸 / Silver Book

# 한국의 미학

## 서양, 중국, 일본과의 다름을 논하다

최광진 지음

술문화
MISUL MUNHWA

한국에는 "예술은 있지만, 미학이 없다"라고 한다. 그러나 엄밀히 말하면, 미학이 없는 것이 아니라 한국미에 대한 체계적인 연구가 없는 것이다. 그 이유가 무엇이든, 한국미학의 부재는 오늘날 문화적 정체성의 상실과 더불어 정서적으로 적지 않은 부작용을 낳고 있다. 이는 타의적인 근대화를 겪어야 했던 아시아 국가들의 공통적인 딜레마이지만, 한국 역시 근대화 과정에서 서양 문화의 영향으로 고유한 문화적, 미적 가치들을 상실했다. 그것은 오늘날 경제적 번영에도 불구하고 정신적 상실감이 크게 느껴지는 이유 중의 하나이다. 어쩌면 민족적 정체성의 상실은 경제적 위기보다 더 큰 재앙이 될 수도 있다. 특히 문화적 차이가 가치를 만들고 무기가 되는 문화의 시대에는 민족문화의 정체성 확립이 더욱 중요한 과제가 되고 있다.

뿌리가 달라야 열매가 다를 수 있듯이, 위대한 예술뿐만 아니라 이상적인 정치, 경제, 교육 문화는 모두 민족미학의 토대에서 가능한 것이다. 그러나 유감스럽게도 현재 한국에서 배울 수 있는 미학은 대부분 서양의 미학이고, 동양미학은 있어도 그 내용은 중국미학이다. 중국과 한국은 문화적 유사성이 있는 것이 사실이지만, 민족성과 미의식은 엄연히 다르다. 그 차이를 인식하지 못하고 타민족의 미학을 일방적으로 습득하다 보면, 알게 모르게 타민족의 정서에 물들게 되고, 그 기준으로 문화를 바라보고 수정하게 된다.

이 책은 한국 문화의 정체성을 파악하기 위해 서양, 중국, 일본과의 미학적 차이를 비교했다. 이 책의 접근방법이라 할 수 있는 비교미학은 민족마다 다른 문화의지와 미의식을 파악하고, 그 차이가 어떤 가치를 갖는지를 탐색하는 작업이다. 인체의 기관들처럼 세계의 기관으로서 민족은 각자의 역할에 충실할 때 존재 가치가 있는 것이다. 그러나 서양의 근대미학은 미의 보편적 가치에 주목하여 민족 고유의 미적 가치들을 경시했고, 이로 인해 문화적 다양성이 획일화되고 문화생태계가 파괴되는 결과를 초래했다. 이제 미학은 문화생태계의 복원을 위해서 각 민족의 미적 가치를 존중하고, 이를 토대로 민족 간의 상생의 관계를 모색할 필요가 있다.

이 책에서 비교대상 민족으로 서양을 우선적으로 다룬 이유는 동양과의 상대성을 거시적으로 파악하기 위해서이다. 그것은 서양인과 동양인의 외모만큼이나 차이가 분명하다. 그리고 중국, 일본, 한국은 동아시아 문명을 이끈 민족들로써 서양과 대비되면서도 서로 다른 특성들을 지니고 있다. 이들 민족 간의 차이는 동양인의 외모를 식별하는 것만큼이나 미세하지만, 이들 민족과의 비교는 한국의 미학을 보다 구체적으로 이해시켜 줄 것이다.

이처럼 비교미학을 통해 한국미학에 접근하는 것은 동서고금의 사상과 미학을 넘나들어야 하는 분주함과 순발력을 요구하지만, 한국미학의 부족한 자료적 한계를 극복하고, 한국미학을 국제적인 시각에서 객관화할 수 있다는 장점이 있다. 그리고 비교를 위해서 각 민족의 문화의지와 미학의 핵심을 추출했기 때문에 독자들은 한국뿐만 아니라 서양, 중국, 일본의 문화와 예술을 읽어내는 하나의 코드를 제공받게 될 것이다.

이 책의 1부에서 다룬 문화의지는 시간의 변화에도 불구하고 지속적으

로 이어지는 민족정신의 뿌리에 해당하는 개념이다. 모든 문화는 문화의지의 열매라고 할 수 있으며, 열매가 다른 것은 종자가 다르기 때문이다. 이 책을 통해 개진한 각 민족의 문화의지는 서양은 '분화', 중국은 '동화', 일본은 '응축', 한국은 '접화'이다. 분화가 하나의 대상을 둘로 나누려는 이분법적 의지라면, 동화, 응축, 접화는 이질적인 것을 통합하는 세 가지 방식이다. 동화가 우주 중심적 통합을 지향하고, 응축이 사물 중심적 통합을 지향한다면, 접화는 천지인사상에 근거한 인간 중심적 통합이라는 점에서 다르다. 특히 상극의 어울림이라고 할 수 있는 접화의 문화의지가 한국의 문화에 어떤 흔적들을 남겼는지를 집중적으로 조명했다.

2부에서는 각 민족의 문화의지가 어떻게 미학으로 이어지고 있는지를 살폈다. 민족마다 미적 이상과 미의식이 다르다는 것은 비교미학의 중요한 전제이다. 결론적으로, 서양의 분화주의 미학은 미와 추를 이분법으로 나누는 '미추분리'를 통해 미의 근원적 실체를 포착하고자 했다. 이와 달리 중국의 동화주의 미학은 인간이 우주에 동화되는 '천인합일'을 미적 이상으로 삼았다. 관념성이 강한 중국미학에 비해, 일본의 응축주의 미학은 우주성이 구체적으로 응축된 물物에 인간의 감정을 이입하는 '물아일체'를 미적 이상으로 삼았다. 그리고 한국의 접화주의 미학은 신과 인간이 어우러지는 '신인묘합'을 미적 이상으로 삼으려는 특성이 있다. 이러한 미적 이상의 차이가 상이한 미의식과 예술을 낳았다는 것이 2부의 요점이다.

한국미학에 대한 나의 관심이 시작된 것은 삼성미술관 리움의 큐레이터로 재직 시《한국의 미, 그 현대적 변용전》(1994)를 맡아 진행할 때부터였다. 그 뒤 한국대가들의 전시회를 기획하며 한국적인 미감에 눈뜨게 되었고, 그

희미했던 불꽃이 오랜 시간 숙성되어 작은 결실로 이어졌다고 생각한다. 그러나 소박한 필요에서 시작한 이 책이 내용상 난제들로 인해 네 번의 겨울을 보내야 했다. 그 사이에 사랑하는 어머니가 돌아가셨고, 양재천의 꽃들도 여러 번 피고 졌다. 수없이 내용을 수정하고 고쳤어도 선행연구의 부족과 능력의 한계로 인한 미흡함은 어쩔 수 없어 보인다. 분량이 길어져 담지 못한 '한국미술의 미의식'은 속편으로 넘기게 되었다.

　막연한 직관에서 시작한 한국미학에 대한 모호함이 이 책을 써 내려가면서 어느 정도 명료해진 것 같다. 그 명료함은 머지않아 다시 모호해지겠지만, 이러한 순환은 학문의 발전을 위해 필요해 보인다. 이 책이 한국문화의 정체성과 미의식을 되찾고, 한국의 아름다운 문화를 계승하는 데 기여할 수 있기를 소망해본다.

2015년 여름

한아開啞 최광진

# 차 례

# 서문
## 비교미학을 위하여

미는 진위의 문제가 아니라 쾌와 불쾌의 문제이다. 그리고 진정한 쾌는 인간의 궁극적 목적이나 세계관과 관련이 있기 때문에 주관적인 가치를 갖는다. 과학이 진위를 통한 보편적이고 객관적인 법칙을 찾아내는 것을 사명으로 한다면, 미학은 객관적이고 보편화될 수 없는 가치들에 주의를 기울여야 한다. 그러나 서양의 근대미학은 합리주의에 근거한 과학의 길을 따라감으로써 지역적인 미적 가치들에 대해 관대하지 못했다. 학문적 체계를 갖춘 서양 근대미학의 막강한 영향력은 동양이나 제3세계 국가들이 문화적 정체성을 상실하고, 문화적 다양성을 획일화하는 간접적인 원인이 되었다. 따라서 서양의 근대미학이 객관적이고 보편적인 미학이 아닌 서양 특유의 문화의지의 산물임을 이해할 필요가 있다.

## 근대미학의 성립과 딜레마

18세기 서양에서 근대미학이 형성되기 전까지 미학은 철학의 한 주제에 불과했다. 진리를 현상계 너머의 불변하는 이데아라고 생각한 고대 그리스 철학자들에게 미학은 수학의 일부였고, 피타고라스는 미를 수학적 질서로 이

루어진 황금비 정도로 생각했다. 그리고 모든 것이 종교적 가치에 지배되던 중세시대에는 예술가들이 교회의 요구를 수용해야 했기 때문에 미가 종교적 교리나 도덕에서 자유롭지 못했다. 이것은 서양에서 중세까지 진선미의 영역이 명확히 분화되지 않았음을 의미한다.

이처럼 수학과 도덕에 속해 있었던 미학은 근대기에 과학의 발달에 힘입어 독립하게 된다. 자연을 관찰하고 분석하여 객관적 원리를 찾아내는 과학주의는 이성의 힘과 진보적 믿음으로 근대 문명을 주도했다. 서양에서 근대화는 곧 과학화를 의미하며, 만능열쇠처럼 간주된 과학주의가 모든 영역으로 확산되면서 다양한 학문들을 낳았다. 이러한 학문의 분화가 미의 영역에까지 확산되어 18세기 중엽에 미학의 탄생을 보게 된다.

당시 합리주의 사고가 팽배했던 유럽의 철학계는 개념적이고 추리적인 사유능력과 논리적 완전성을 추구하는 논리학을 높은 차원의 인식능력으로 여겼고, 그에 비해 인간의 감성능력은 상대적으로 열등한 기능으로 간주했다. 이러한 분위기에서 감성의 중요성을 자각한 사람은 독일의 철학자 바움가르텐이다. 그는 확실한 것만 사실로 인정하는 논리학으로는 발견할 수 없는 세계를 감성이 채워줄 수 있다고 생각하고, 감성적 경험에 의한 인식을 '미학aesthetica'이라고 불렀다. 그에 의해 감성은 학문의 대상이 될 수 있었고, 미학은 독립의 기틀이 마련되었다.

바움가르텐 이후 근대미학은 미가 진리나 도덕과 어떻게 다른지를 규명하는 쪽으로 전개되었고, 칸트에 의해 빛나는 성과를 올리게 된다. 그의 역작 『순수이성비판』(1781), 『실천이성비판』(1788), 『판단력비판』(1790)은 그동안 애매하게 통합되어 있던 진선미의 영역을 명확하게 분리시켰다. 그에 의하

면, 순수이성은 과학의 법칙성에 따른 인식능력이고, 실천이성은 초감성적 세계에 대한 도덕적 목적성에 따른 의지능력이다. 그리고 판단력은 자연의 법칙을 인식하는 감성계와 도덕적 법칙을 인식하는 초감성계를 매개하는 능력이다. 칸트는 판단력을 통해 진리와 도덕의 영역에서 미를 독립시킬 근거를 얻었고, 이로 인해 미는 진위의 문제가 아니라 쾌와 불쾌에 관한 취미 taste 판단이 될 수 있었다.

취미는 미를 인식하고 예술작품을 판단할 수 있는 감정능력이다. 칸트는 개별적이고 주관적인 취미가 보편성을 얻을 수 있는 근거를 '무관심성 disinterestedness'에서 찾았다. 인간의 관심이란 주로 삶에서 형성된 주관적 감정이나 자신의 결핍을 채우기 위한 욕구가 만들어내는 것이기 때문에 그는 이러한 관심에서 벗어나면, 선험적 능력으로 미를 판단할 수 있을 것이라고 생각했다. 그에게 미는 "일체의 관심을 떠나 만족을 주는 대상"이며, 이로 인해 지적, 도덕적 전제 조건 없이 미를 판단할 수 있게 되었다. 즉 무관심하게 대상을 관조하다 보면 누구나 선험적으로 가지고 있는 공통감각에 의해 보편적인 미를 판단할 수 있다는 것이다.

이처럼 서양의 근대미학은 윤리학과 논리학의 영역으로부터 미학을 명확히 독립시킨 것이지만, 칸트가 미의 조건으로 제시한 무관심성은 사회현실과 역사성을 완전히 배제할 때만 가능한 관념적인 이론이다. 인간에게 관심이란 특수한 생활환경에서 비롯되는 것이고, 시공간의 제약 속에 사는 인간이 실제로 사회적, 환경적 관심으로부터 완전히 자유로울 수는 없다. 따라서 칸트의 미학은 관념적인 기초미학으로 학문적 토대를 위해서는 필요하지만, 예술에 그대로 적용되기에는 무리가 있다.

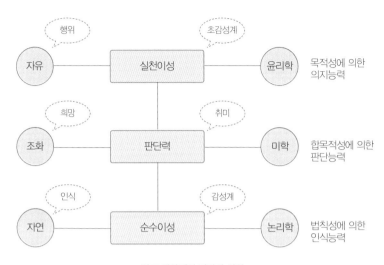

행위　　　　　초감성계

자유 ── 실천이성 ── 윤리학　목적성에 의한
　　　　　　　　　　　　　　　　의지능력

희망　　　　　취미

조화 ── 판단력 ── 미학　합목적성에 의한
　　　　　　　　　　　　　　　판단능력

인식　　　　　감성계

자연 ── 순수이성 ── 논리학　법칙성에 의한
　　　　　　　　　　　　　　　　인식능력

칸트 철학에서 미학의 위치

　　그럼에도 서양의 모더니스트들은 칸트의 미학을 예술에 적용시켰고, 예
술을 진리와 도덕의 식민지에서 독립시키는 것을 사명으로 삼았다. 이러한
배경에서 순수예술fine art이나 "예술을 위한 예술" 같은 구호들이 나왔고, 예
술은 스스로의 자율성을 추구하게 된다. 벨이나 프라이의 형식주의 미학이
나 그린버그의 모더니즘 미술비평도 이러한 맥락에서 나온 것이다.

　　그린버그가 모더니즘을 "칸트에서 비롯된 자기비판적 경향의 심화 내
지 극대화"[01]라고 정의한 것은 예술을 종교나 도덕적 가치에 근거하지 않고,
내재적 기준에 의해 평가함을 의미한다. 그는 누구나 훈련된 눈만 있으면,
구상이든 추상이든 취미판단의 무관심성에 의해 좋고 나쁨을 가려낼 수 있

---

01　　Clement Greenberg, *Clement Greenberg: Collected Essays and Criticism vol.4*, ed. O'Brian,
Chicago: University of Chicago Press, 1993, p.85

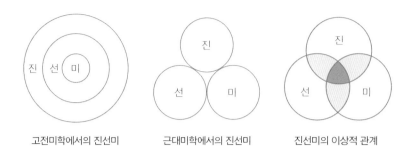

고전미학에서의 진선미      근대미학에서의 진선미      진선미의 이상적 관계

다고 주장했다. 그는 회화가 재현에서 벗어나 회화 자체의 자율성을 드러내는 데서 모더니즘의 출발을 삼았다. 이러한 생각을 따른 화가들은 작품에서 삶에 대한 관심과 내용을 제거하고, 작품의 매체나 회화의 평면성에 주목하게 된다. 이러한 흐름에서 모더니즘 미술은 삶의 재현에서 벗어나 추상으로 나아갈 수 있었다.[02]

무관심성을 향한 모더니즘의 여정은 자연과 인간의 감정까지를 모두 제거한 미니멀리즘에 가서야 종지부를 찍을 수 있었다. 낭만주의에서 미니멀리즘까지 칸트 미학과 모더니즘 예술 간의 한 세기에 걸친 동거는 해피엔딩이 되지 못했다. 그것은 삶의 관심을 떠난 미적 자율성의 성취가 주는 공허함 때문이다. 자식이 결혼해서 분가하는 것이 부모와의 완전한 결별을 의미하는 것은 아니듯이, 미의 독립이 진이나 선과의 완전한 결별을 의미하는 것은 아니다. 이분법적 사고에 입각한 서양의 모더니스트들은 자율성을 위해 타율성을 제거하였고, 이것은 결국 모더니즘의 딜레마가 되었다.

02      최광진, 『현대미술의 전략』, 아트북스, 2004, pp.67-96 참조

서양의 고전미학이 진선미를 통합된 것으로 보았다면, 근대미학은 진선미를 독립된 것으로 만들었다. 그러나 진과 선이 제거된 미의 독립은 삶과의 괴리를 피할 수 없게 됨으로써 동력을 상실하게 된다. 서양의 미학은 타율성과 자율성 사이에서 중도의 접점을 찾지 못했다. 사실 모든 존재는 완전히 자율적이지도, 완전히 타율적이지도 않은 것이다. 벤다이어그램에서처럼 진선미의 이상적 관계는 공통성과 차이를 동시에 갖고 있는 것이다.

## 민족미학과 비교미학의 요청

과거 나름의 문화적 전통을 유지하던 동양의 문화와 예술은 오늘날 개성을 잃고 서양과 비슷해져버렸다. 이것은 알게 모르게 문화적 식민화가 진행된 결과이다. 사이드 같은 탈식민주의 이론가들이 주장한 것처럼, 과학적 합리주의를 신뢰하는 서양인들의 의식에는 서양은 합리적이고 도덕적이며 발전적이고 정상인 반면, 동양은 비합리적이고 비도덕적이며 미개하고 비정상적이라는 인식이 깔려 있다. 이것은 종교와 인종뿐만 아니라 문화와 예술의 영역에서도 순수성과 보편성의 추구가 때로 위험하고 폭력적이 될 수 있음을 의미한다.

이 같은 보편주의의 횡포에서 벗어나기 위해서는 민족문화의 특수성을 존중하는 풍토가 조성되어야 한다. 그런 관점에서 일찍이 민족문화의 중요성을 인식한 독일의 철학자 헤르더의 사상에 주목할 필요가 있다. 그는 칸트의 보편주의 미학에 반대하고 민족의 중요성을 강조한 언어 철학자이자 성직자였다. 민족을 환경과 역사를 공유하는 거대하고 강력한 삶의 공동체로

서 어떤 외적인 힘보다도 견고한 정신적 얼개로 인식한 그는 각 민족은 자신의 역사 속에서 독특한 상상과 표현방식으로 목적을 구현하고, 특히 문학 작품 속에서 민족성이 가장 분명하게 드러난다고 보았다.[03] 이러한 관점에서 보면, 예술은 개인의 천재적인 고안품이기 이전에 민족정신의 발현이고, 위대한 예술작품에는 시대정신과 민족정신이 잘 융합되어 있다.

> 일반적으로 가장 위대한 작가는 동시에 가장 민족적인 작가였다. 그들은 자기 시대의 정신과 민족의 사고방식, 그리고 모국어의 본질에 대해서 약점과 특수성까지 속속들이 알고 있다. 또한 그들은 의도적이든 천재적 영감을 통해서든 그것들을 이용할 줄 알았다.[04]

헤르더는 민족예술이 지역성을 보여주는 것에 그치지 않고 세계무대에서 펼쳐 보일 역할놀이의 중심축이 될 수 있다고 생각했다. 왜냐하면 각 민족들이 자문화를 보존하며 행하는 교류를 통해 각자의 특성이 분명해지고, 표면적으로는 달라 보여도 본질적으로는 동등한 가치를 지닌 것으로 인식될 수 있기 때문이다. 그는 민족예술과 세계예술의 관계를 대립적인 것이 아닌 변증법적으로 서로를 보완하고 교정해주는 관계로 보았다. 그래서 민족 고유의 정서를 인식하고 진솔하게 표현하는 것이야말로 가장 가치 있는 인

---

03    Johann Gottfried Herder, *Sämtliche Werke*, hrsg. von Bernhard Suphan, 33 Bde. Berlin: Weidmann, 1877-1913, 18권, p.58. 전체 33권에 달하는 이 전집은 헤르더 연구의 문헌학적 토대를 만들어 주었다.
04    Herder, *Sämtliche Werke* 2권, p.160

간 행위라고 주장했다.[05] 이것은 민족성과 세계성이 별개의 것이 아니며, 민족성을 통해 세계성에 이를 수 있음을 시사하는 것이다.

이러한 헤르더의 사상은 나치정권에 의해 정치적으로 곡해되어 민족주의 이념으로 이용되기도 했다. 게르만 민족주의는 민족 내부의 결속을 다지기 위해 스스로를 신비화하고 광신적 애국주의를 계몽하여 전쟁의 명분을 제공했다. 이처럼 민족주의가 정치적으로 이용되면 부작용을 낳지만, 미학의 영역에서는 타민족이 경험하지 못한 미적 감수성을 제공하여 긍정적인 영향을 줄 수 있다. 모든 민족은 미학의 관점에서 볼 때 가장 소중한 가치가 드러난다.

자연은 서로 다른 종자들이 각자의 영역을 침범하지 않고 조화로운 전체를 이룬다. 자연에서 한 종자로의 통일은 전체의 파괴를 의미하듯이, 민족 간의 관계도 그러하다. 그러므로 문화생태계를 복원하고 유지하기 위해서는 민족마다 다른 미적 가치를 존중하는 비교미학comparative aesthetics이 필요하다. 칸트의 미학이 보편적인 무관심성에 근거한 것이라면, 비교미학은 민족의 특수성에 관심을 갖고 상대적 가치를 존중하는 것이다. 한 단어의 의미는 다른 단어와의 차이를 통해 드러나듯이, 비교미학은 자신의 문화가 절대적인 것이 아니라 특별한 문화의지의 반영임을 이해하고, 다른 민족과의 상생의 관계를 모색하는 작업이다. 어떤 문화와 예술이 시간과 공간을 초월하여 존재할 수 없다는 것은 비교미학의 중요한 전제이다. 이것은 칸트의 무관심성 미학이나 립스의 감정이입설과는 맥을 달리하는 것이다. 칸트의 관점

---

05    Herder, *Sämtliche Werke* 18권, p.159 참조

에서 보면, 추상적으로 조화된 예술은 우월하고, 일상성이 가미된 예술은 열등한 것이다. 또 립스의 감정이입설에 따르면, 고전주의와 르네상스 예술은 훌륭한 것이지만, 이집트 미술은 저급한 것이 된다.

이들과 달리 각 시대와 사회, 민족은 어떤 특정한 예술적인 문제에 대해 그것을 해결하고자 하는 집단적 욕구와 충동을 지니고 있다고 생각한 사람은 오스트리아의 미술사학자 리글이다. 그는 개인적 의지를 초월해서 예술을 실재적으로 변화시키는 힘을 '예술의지Kunstwollen'라고 부르고, 그것을 다양한 예술양식의 특성을 규정하는 원리로 보았다. 인간과 환경 간의 관계에서 시대나 민족마다 서로 다른 태도와 세계관이 예술의지를 이룬다고 생각한 그는 예술가를 민족과 시대의 예술의지를 실현하는 대행자로 간주했다.[06] 예술의지는 보편적인 것이 아니라 문화가 처한 장소성과 관련해서 자연에 대한 특수한 심리가 예술적 욕구로 응집된 것이다. 그런 관점에서 예술은 단지 유희적이고 맹목적으로 자연을 모방하는 것이 아니라 민족마다 다른 해결의지를 담고 있는 것이다.

리글의 예술의지 개념을 계승한 보링거는 『추상과 감정이입』(1908)에서 라틴족과 게르만족의 예술을 비교했다.[07] 민족의 기후환경과 예술의지의 관계를 연구하면서 그는 좋은 자연환경을 가진 라틴족 화가들은 자연에 대한 긍정적인 세계관으로 자연에 쉽게 감정이입하여 자연친화적인 양식을 발전시켰다고 보았다. 반면에 비우호적인 자연현상을 가진 게르만족 화가들은

06    Alois Riegl, *Spätrömische Kunstindustrie*, Vienna: K. K. Hof-und-Staatsdruckerei, 1901
07    Wilhelm Worringer, *Abstraction and Empathy: A Contribution to the Psychology of Style(1908)*, trans. Michael Bullock, London: Routledge and Kegan Paul, 1953

자연에 대한 경외감과 불안감으로 비극적 세계관을 갖게 되어 현실에서 벗어나려는 추상충동을 갖게 되었다고 본다. 감정이입과 달리 추상충동은 변화무쌍하고 우연적인 외계현상으로 인해 생기는 것이고, 이렇게 생긴 내적 불안은 영원성을 추구하고 절대적인 가치를 구현하고자 하는 심리를 갖게 된다는 것이다. 이러한 사실을 통해 그는 외계에 대한 행복의 감정보다 불안의 감정이 예술적 창조의 근본요인이 될 수 있음을 주장했다.

이러한 예술의지 개념에는 시대의지와 민족의 문화의지가 종합되어 있다. 따라서 민족 고유의 정체성을 파악하려면, 문화의지만을 따로 추출할 필요가 있다. 예술의지는 시대의지의 영향에 따라 변할 수 있기 때문에 일정하지 않을 수 있다. 가령, 러시아에서 절대주의와 구성주의 같은 추상미술이 나왔지만, 스탈린 이후 사회주의의 영향으로 구상미술로 변하게 된다. 독일은 르네상스시대에는 감정이입충동으로 사실적인 양식이 나오지만, 1차 세계대전 직후에는 추상충동으로 표현주의적인 경향으로 변한다.

내가 제안하는 문화의지의 개념은 나무의 종자처럼 그 민족의 정체성을 가장 근원적으로 규정하는 본질적인 특성으로, 시대환경의 변화에도 불구하고 일관성을 유지하게 하는 것이다. 자연에는 변하는 것과 변치 않는 것이 있는 것처럼, 문화를 변화시키는 것이 시대의지라면 일관되게 유지하는 것은 문화의지이다. 봄에 핀 개나리가 겨울에 진달래로 변하지 않는 것처럼, 문화의지는 변하지 않는 것이다. 민족마다 문화적 정체성이 다른 이유는 근원적으로 이 문화의지가 다르기 때문이다.

따라서 한 민족의 고유한 문화의지를 파악하는 것은 민족미학의 가장 중요한 토대가 된다. 문화의지에 대한 정립 없이 기술되는 민족미학은 뿌리

없는 나무처럼 나약하고 공허한 것이다. 의지는 인간의 정신작용 중에서 정서와 감정보다 더 견고하게 정체성을 유지하는 것이다. 백색이나 오방색, 그리고 전통적인 소재들은 하나의 양식일 뿐 문화의지가 아니다. '비정제성'이나 '무기교의 기교', '비애' 같은 표현 역시 예술적 태도나 정서일 뿐 문화의지가 아니다. 이처럼 양식이나 태도, 혹은 정서를 문화의지와 동일시하는 것은 민족의 정체성을 편협하게 가둘 위험이 있다.

이 문화의지에서 고유한 미의식이 나오고, 미의식으로부터 구체적인 문화예술의 양식이 나오는 것이다. 문화의지가 나무의 뿌리를 이루고, 미의식이 줄기를 이루게 되면, 거기에서 문화예술이라는 열매가 맺어지는 것이다. 만약 사과나무에서 배가 열렸다면 그것은 자연스러운 것이 아니다. 그리고 시대의지는 이 나무에 영향을 주는 기후와 같은 것이다. 비교미학의 대상으로서의 예술작품은 문화의지와 미의식을 입증하는 근거가 된다. 미학적 체계가 성공적으로 이루어진다면, 그러한 구조로 걸러낸 작품들은 각 나라 예술의 역사에서 중요한 가치를 확보하게 될 것이다.

## 비교미학과 한국미학의 현황

비교미학에 대한 연구는 아직 미비하지만, 그동안 관심을 보인 학자들이 없었던 것은 아니다. 먼로는 오늘날 영어로 쓰인 미학 책들을 보다 보면, 사상과 미학의 발전이 오직 이집트와 그리스로부터 현대 유럽에까지 일방적으로 이룩된 것처럼 느껴진다고 토로한다. 이런 혼동을 피하기 위해서는 그들의 저술이 범세계적인 것처럼 보이게 하지 말고, 서양미학이라고 좀 더 정확

하게 이름 붙여야 한다고 주장했다.[08] 먼로는 레이몽 바이에의 두 권의 저서 중『미학사』(1961)는 순전히 서양의 주제만을 다루었고,『20세기 세계미학』(1961)은 인도, 중국, 일본의 몇몇 저술가들에 관한 간단한 주석만을 달고 있다는 점을 들어 서양 중심의 미학서술을 문제 삼았다.

엘리엇 도이치는『비교미학 연구』에서 비교미학을 "자신의 문화가 아닌 다른 여러 문화 가운데 존재하는 특징적인 미적 개념들과 경험을 분석하고 해석하며, 재구성하고 평가하는 활동"[09]이라고 정의했다. 그 역시 그동안 서구의 미학이론이 암묵적으로 그 자체의 역사적 위치에 한정하지 않고, 모든 미술품에 적용될 수 있는 것처럼 취급해 온 점을 비판적으로 본다. 즉 재현론, 표현론, 모방론, 상징론 같은 예술에 대한 서양의 거대이론들이 종종 특정 종류의 예술과 제한적인 미적 경험에만 관련되어 있음을 간과했다는 것이다.[10] 그는 어떤 이론도 예술 일반에 적합하게 적용될 수는 없다는 사실을 전제로 인도의 라사Rasa, 일본의 유겐幽玄, 중국의 기운생동氣韻生動 미학을 각각 소개했다.

그 밖에 롤런드는『동서미술론』(1965)에서 동양과 서양의 미술작품을 유형적으로 비교했고, 설리번은『동서미술의 만남』(1973)에서 발생적이고 역사적인 방법으로 동서양의 양식을 비교하기도 했다. 그리고 이들보다 앞서 프라이는『비교예술학 기초론』(1949)에서 이집트, 서아시아, 그리스, 서유럽, 동

08    Thomas Munro, *Oriental Aesthetics*, Cleveland, Ohio: The Press of Western Reserve University, 1965(『동양미학』, 백기수 역, 열화당, 2002, p.18)
09    엘리엇 도이치,『비교미학연구』(1975), 민주식 역, 미술문화, 2000, p.7
10    같은 책, pp.8-9

유럽, 인도, 동아시아의 7개 문화권의 조형예술을 모티브별로 비교했다.

동양에서의 미학연구는 일천하지만, 중국이 근대 이후 서양미학의 방법론에 영향을 받아 중국미학을 체계화하고자 노력했고, 왕궈웨이. 쉬푸관, 리쩌허우 같은 미학자들을 배출했다. 특히 장파의『중서미학과 문화정신』(1994)은 화해, 비극, 숭고, 자유, 영감, 창작론, 감상방식 등을 주제로 서양과 중국의 미학을 비교했다는 점에서 주목할 만하다.[11] 일본에서는 오카쿠라 덴신의『동양의 이상』(1903)이나 이마미치 도모노부의『동양의 미학』(1980)이 나왔지만, 그들이 다룬 동양은 인도와 중국, 일본뿐이었다.

미학 연구는 작품을 통해 실증적으로 접근하는 미술사와 달리 선행연구의 개념들을 철학적으로 검토하고, 민족의 사상과 역사, 종교, 환경 등을 종합적으로 다루어야 하기 때문에 언어와 정서가 다른 외국인이 연구하기는 매우 어렵다. 그럼에도 불구하고 한국과 특별한 인연이 있는 몇몇 외국인들은 한국미술에 대한 깊은 애정으로 너무 가까이 있어서 한국인 스스로 보지 못하는 점들을 발견해주기도 했다.

그중에서 일본인 민예연구가이자 미술평론가인 야나기 무네요시는 한국미학 연구에 선구적인 역할을 했다. 그는 서양과 다른 동양미학을 체계화하는 것을 평생의 과업으로 삼고, 불교사상을 토대로 동양미학을 정립하고자 했다.[12] 만년에 쓴『미의 법문』,『무유호추의 원』,『미의 정토』,『법과 미』

---

11    이 책은『동양과 서양, 그리고 미학』(유중하 역, 푸른숲, 1999)이란 제목으로 번역 출간되었으나 여기서의 동양은 중국으로 표기하는 것이 옳다.
12    야나기 무네요시,『미의 법문-야나기 무네요시의 불교미학』, 최재목 · 기정희 역, 이학사, 2005

에서 그는 자신의 민예론을 이론적으로 정초하기 위해 불교미학을 개진했다. 개인의 천재성을 중시하는 서양과 달리 무명성을 중시한 민예에서 동양미학의 가능성을 찾은 그는 평생을 한국미술 연구에 매진하며 조선의 민예품에서 그 모범을 찾아냈다. 그의 저서『조선과 그 예술』(1921)은 한국미술에 대한 에세이들을 모아 놓은 것이지만, 미학적 관점이 분명하다는 점에서 주목할 만하다.

중국이나 일본과 다른 한국미술에 매료된 그는 중국미술은 형태에서 '의지'가 느껴지고, 일본미술은 색채에서 '정취'가 느껴진다면, 한국미술은 선에서 '비애'가 느껴진다고 보았다. 그의 비애론은 일부 한국 학자들에게 식민사관이라는 비난을 받았지만, 민예론은 이후 고유섭, 최순우, 김원용 같은 한국학자들에게 큰 영향을 주었다. 그의 불교미학으로 한국미술 전체를 말하기는 무리가 있지만, 한국미술을 이해하는 하나의 미학적 코드를 제공했다는 점에서 업적이 크다. 그러나 그에 대한 대안 없는 비판은 어렵게 만들어진 한국미학의 불씨를 꺼버리는 결과를 초래하기도 했다.

미학적 접근은 아니지만, 에카르트는 독일 가톨릭 베네딕트 교단의 신부 자격으로 한국에 파견되어『조선미술사』(1929)를 집필했다. 독일어판과 영어판으로 출판된 이 책은 한국미술을 서양에 소개하는 최초의 책이었다. 그는 실증적인 양식분석에 의존하여 한국 예술가들이 중국과 일본 사이에서 "위대한 조율성과 섬세한 감정으로 중용을 지킬 줄 알았다"[13]라고 평가했으며, "고요함과 과장에 빠지지 않는 정제된 형식미"를 과장과 왜곡이 심

---

13   안드레 에카르트,『에카르트의 조선미술사』, 권영필 역, 열화당, 2003, p.131

한 중국미술이나, 감정에 차 있고 틀에 박힌 듯한 일본미술과 다른 한국미의 특징으로 주목했다. 특히 그는 한국의 건축과 석탑, 불교조각, 도자기 등에 나타난 절제된 중용적 표현을 서양의 그리스 미술처럼 동양적 고전이라고 평가했지만, 서양의 고전주의와 다른 특징을 심도 있게 다루지는 못했다.

한국에 파견된 미국인 선교사 집안에서 태어난 맥퀸은 한국 현대사의 질곡을 가까이에서 지켜보며, 미술에 대한 개인적 관심으로 영어판『한국의 미술』(1962)을 출판했다. 일본의 식민지와 한국전쟁의 참혹한 현실을 직접 목격하면서 그녀가 경험한 한국은 가난한 약자의 나라였다. 특히 그녀는 한국 예술가들이 '내핍poverty'을 관조적으로 바라보고, 값싼 재료를 단순하고 소박한 선과 형태로 다룬 점에 주목했다.[14] 야나기의 비애 개념이 불교미학의 관점에서 나온 것이라면, 맥퀸의 내핍 개념은 어려운 상황에서도 지조와 품위를 잃지 않고 의연하게 참된 길을 추구한 유교적 선비정신을 토대로 한 것이라는 점에서 차이가 있다.

그 밖에 한국미술에 관심을 보인 외국 학자로는 독일의 미술사가 젝켈이 있다. 그는 나치 독재를 피해 일본으로 건너가 동양미술사 연구의 기틀을 마련한 학자로서 동양미술사 내에서 한국미술의 위치를 객관적으로 파악하고자 했다. 그는 「한국미술의 특질들」(1977)이라는 논문을 통해 한국미술에 대한 그간의 연구들이 너무 추상적이고 공허한 일반론으로 흘렀다고 비판했다.[15] 즉 위엄과 매력, 정제된 우아함, 솔직하고 담백함, 기술에 얽매이

---

14    Evelyn McCune, *The Arts of Korea*, Rutland, Vermont: Charles E. Tuttle Company, 1962, pp.19-20

15    Dietrich Seckel, "Some Characteristics of Korean Art-Preliminary Remarks", *Oriental Art*

지 않는 자연성, 무기교의 기교, 고고한 기품이 있지만 완벽주의에 대한 배척 같은 관념적인 용어들을 외국인들이 알아들을 수 없다는 것이다. 그는 이러한 문제를 극복하기 위해 전문적인 방법론으로 한국미술이 중국미술의 영향을 받으면서도 어떻게 그와 대립되는 변형을 이루었는지를 고찰할 것을 제안했다. 그러나 그러한 양식적 변별력이 의미를 갖기 위해서는 양식적 차이가 주는 미의식을 읽어내야 한다. 그의 연구는 중국미술과의 양식적 차이를 치밀하게 분석했지만, 그 차이들이 지닌 미학적 함의를 도출하지 못함으로써 공허한 수술이 되고 말았다. 그것은 미의식에 대한 직관적 이해 없는 실증적인 양식분석의 한계를 드러낸 것이다.

한국인으로서 한국미술을 연구한 최초의 학자는 우현又玄 고유섭이다. 그는 박의현과 함께 일본 경성제국대학 철학과에서 미학과 미술사를 접하고, 개성박물관장으로 재직하면서 한국미술 연구에 매진했다. 39세의 젊은 나이로 작고할 때까지 그는 열정적으로 많은 논문을 발표하며 근대적인 방법론으로 한국미술사를 학문적으로 체계화하는 데 기여했다. 이러한 노력은 후학들에 의해 사후『구수한 큰맛』, 『우현 고유섭 전집』 등으로 출판됨으로써 한국미술 연구의 토대가 되었다.[16] 그러나 미학의 전통이 없는 상황에서 그의 연구는 실증적인 미술사에 치중될 수밖에 없었다. 「조선미술문화의 몇 날 성격」(1940)과 「조선고대미술의 특색과 그 전승문제」(1941) 등의 에세이를 통해 그는 무기교의 기교, 무계획의 계획, 비정제성, 무관심성, 구수한 큰

vol.23(Spring, 1977), pp.52-61; "Some Characteristics of Korean Art Ⅱ. Preliminary Remarks on Yi Dynasty Painting, Oriental Art vol.25(Spring, 1979), pp.62-73

16     고유섭, 『구수한 큰맛』, 진홍섭 엮음, 다할미디어, 2005; 『우현 고유섭 전집』, 열화당, 2013

맛 등의 미학적 언급을 했지만, 이러한 관점은 야나기의 불교미학에서 크게 벗어나지 않았다.

개성미술관에서 고유섭에게 민족문화유산의 가치와 안목을 익힌 혜곡兮谷 최순우는 국립중앙박물관장으로 재직하며 현장에서 쌓은 풍부한 경험을 바탕으로 문학적 감수성이 살아 있는 글들을 통해 한국미의 대중화에 기여했다. 그는 중국미술이 권위적인 형식과 존대, 완성에서 오는 장중미가 있고, 일본미술은 상냥하고 경쾌하며 간지러운 아름다움이 있다면, 한국미술은 소박과 정숙, 아취가 깃든 선의에 가득 찬 의젓한 아름다움이 듬뿍 담겨 있다고 보았다.[17] 또한 풍류적이고 문인적 아취가 있는 '풍아風雅'[18]나 "고요한 익살의 아름다움"[19]등 폭넓은 시각으로 한국미술에 접근했으나 미학적인 개념화 작업으로 나아가지는 못했다.

삼불三佛 김원용은 국내의 유적 발굴을 진두지휘하며 얻은 고고학적 자료를 토대로 『한국미술사』(1968), 『한국고고학 개설』(1973), 『한국미의 탐구』(1978) 등을 집필했다. 그는 시대와 지역에 따른 세부 연구의 필요성을 느끼고 시대에 따른 미감의 변화와 특성을 규정하면서 한국미술 전체를 아우르는 전체적인 특징을 자연주의로 귀결시켰다.[20] 특히 그는 한국의 목공예품을 주목하여 "인공 이전, 미 이전의 세계에서 일하며 형용할 수 없는 불후 불멸의 미를 만들어내고, 소재가 가지는 자연의 미를 의식적으로 보존하려

17    최순우, 「우리나라 미술사개설」, 『새벽』(신년호, 1955), p.87
18    최순우는 「한국의 풍아(風雅)에 대하여」(1969)라는 글을 썼고, 이 글을 개고하여 1981년에 일본어로 발표했다(崔淳雨, 『韓国の風雅: 生活のなかで培われた伝統美』, 東京: 成甲書房, 1981).
19    최순우, 『무량수전 배흘림기둥에 기대서서』, 학고재, 1994, pp.46-47
20    김원용, 『한국미의 탐구』, 열화당, 1998, pp.10-32 참조

는 노력은 세계에 자랑할 만한 성과이자 감각이었다"[21]라고 평하였다. 그가 한국미의 특징으로 제시한 자연주의라는 용어는 서양의 자연주의와는 다른 것이어서 미학적 차별화가 필요하다. 또 그가 자연주의의 특성으로 주목한 "아我의 배제"나 "미추美醜를 인식하기 이전, 미추의 세계를 완전히 이탈한 미"[22]라는 개념은 야나기 무네요시의 불교미학과 일치한다.

이들과 달리 예술철학적 관점에서 접근한 조요한은 미의식과 시대정신의 상관관계를 살피면서 한국 문화의 모태가 된 무교는 음악미, 불교는 조형미, 유교는 생활미, 도교는 정원미를 각각 낳았다고 보았다. 한국 문화는 유·불·선의 삼교가 잘 융합되어 공존해 내려왔으며, "남성적 유교의 엄격성과 여성적 무교의 황홀함이 조화를 이룬 것"을 특징으로 보았다.[23] 그의 주장처럼 시대마다 특정 종교의 성격이 예술에 지대한 영향을 준 것은 사실이지만, 그것이 그 민족의 미의식으로 직결되는 것은 아니다. 종교는 여러 민족이 공유하지만, 민족마다 문화가 다르게 나타나는 것은 종교보다 더 근원적인 문화의지 때문이다. 따라서 민족의 고유한 문화의지에 대한 파악이 없는 미학연구는 산만해질 수밖에 없다.

21    김원용, 『한국미술사』, 범우사, 1973, p.5
22    김원용, 『한국미의 탐구』, pp.47-48 참조
23    조요한, 『한국미의 조명』, 열화당, 1999, pp.148-149

서양은 분화의 문화다

중국은 동화의 문화다

일본은 응축의 문화다

한국은 접화의 문화다

# 문화의지, 어떻게 다른가

일반적으로 미술사 연구는 구체적인 예술작품의 양식분석에서 출발하고, 미학은 사변적인 관념에서 출발한다. 예술을 연구하는 이 두 방법은 출발은 다르지만, 궁극에서는 서로 통한다. 실증적이고 객관적인 미술사적인 접근이 정신성에 도달하지 못하면 공허한 분석에 그칠 것이고, 관념에 의존하는 미학이 구체적인 작품에 이르지 못하면 공허한 이론에 불과하기 때문이다.

이 책에서는 각 민족의 문화의지를 추출하는 작업에서부터 시작한다. 서양의 문화의지는 동양 문화의 상반된 특성을 분명히 하는 데 기여할 것이다. 그리고 동북아시아에 위치한 중국, 일본, 한국은 오랜 전통과 서로 다른 자연환경 속에서 고유한 문화를 가꾸어 왔다. 따라서 대륙국가인 중국과 해양국가인 일본, 그리고 반도국가인 한국을 비교하는 것은 서로 다른 자연환경이 어떤 문화의지를 낳았는지에 대한 흥미로운 결과를 가져다줄 것이다.

그러나 각 민족의 문화의지를 파악하는 것은 결코 간단한 일이 아니다. 의지는 심리 근저에서 우리의 사고와 행동을 지배하지만, 언제나 추상적인 상태로 존재하는 힘이기 때문이다. 그것은 마치 고무줄처럼 탄력적으로 작용하지만, 타민족의 영향이 지나치게 강하면 탄력을 잃고 끊어져 버릴 수도 있다. 한 민족이 독립된 문화를 유지하고 있다는 것은 정도의 차이는 있지만, 문화의지가 탄력적으로 작용하고 있음을 의미한다.

한 민족의 문화의지를 파악하기 위해서는 자생적인 민족의 문화물들을 분석하여 그 안에 담긴 정신적 특성과 주도적인 성향의 공통점을 추출해 나

가야 하겠지만, 여기서는 그러한 귀납적 방법보다는 가설에 의한 연역적 방식을 선택했다. 가설은 현실적 조건에서 증명하거나 검증하기 어려운 현상을 연구자의 직관에 의해 예측하여 파악하는 방법으로, 단편적인 지식들을 통해 상위의 개념을 추출하는 창조적인 작업이다. 이러한 작업은 자칫 억측을 낳을 위험이 있지만, 적합한 가설의 설정은 연역적 체계로의 통일을 성취하는 데 효율적일 수 있다. 여기서는 다음의 가설들을 제시하고, 이를 입증해 나갈 것이다.

1. 서양민족은 분화의지가 강하고, 이로 인해 자율 문화가 발달했다.
2. 중국민족은 동화의지가 강하고, 이로 인해 융합 문화가 발달했다.
3. 일본민족은 응축의지가 강하고, 이로 인해 조직 문화가 발달했다.
4. 한국민족은 접화의지가 강하고, 이로 인해 혼합 문화가 발달했다.

| | 서양 | 동양 | | |
|---|---|---|---|---|
| | | 중국 | 일본 | 한국 |
| 문화의지 | 분화 | 동화 | 응축 | 접화 |
| 작용 | 성장 | 포용 | 단합 | 상생 |
| 문화 | 자율 문화 | 융합 문화 | 조직 문화 | 혼합 문화 |
| 도식 | A→A+B | A+B→A+a | A+B→Ab | A+B→C= a+b |
| | A → A / + / B | A / + / B → A+a | A / + / B → Ab | A / + / B → C |

각 민족의 문화의지의 특성 비교

이 가설들에서 각 민족의 문화의지로 추출한 분화, 동화, 응축, 접화의 개념은 주로 생물학이나 물리학에서 착안한 개념들이다. 이 같은 발상은 자연계와 인간계는 구조적으로 유비관계가 있으며, 자연계의 개체들이 스스로 완전하지 않고 상보관계로 존재하듯이, 세계의 민족들도 다른 민족들과 유기적 관계를 이루면서 하나의 세계정신을 이루고 있다는 생각에서 착안한 것이다. 한 민족의 존립근거는 고유한 문화의지에서 비롯되는 것이고, 각 민족의 건강한 문화의지는 세계정신의 기관이 되어 다른 민족과 협력하며 상생의 관계를 이루게 된다. 다양한 민족의 다양한 문화의지들이 모여 문화생태계를 이루게 되고, 풍요로운 세계정신을 구성하게 된다는 것이다.

# 서양은 분화의 문화다

# 1 | 분화 문화의 특성

## 분화란 무엇인가

'분화分化, differentiation'는 단순한 동질의 상태에서 이질적인 상태로 나뉘는 작용으로, 모든 생명체가 성장하고 진화하기 위해 거치는 필연적인 과정이다. 생물은 세포의 수정란이 서로 다른 구조와 기능을 가진 세포들로 분화되어 조직과 기관이 되고, 여러 기관들이 모여 하나의 유기체를 이룬다. 한 유기체가 고등동물이라는 것은 기관이 세밀하게 분화되어 복잡성이 증가했다는 것을 의미한다. 사회 역시 분화를 통해 진화하고, 전문화가 이루어진다. 영국의 사회학자 스펜서는 진화를 "불확정적이고 응집성이 없으며 동질적인 상태로부터 상대적으로 확정적이며 응집력이 강한 이질적 상태로의 변동"이라고 정의한다. 원시사회처럼 덜 분화된 사회일수록 한 사람이 처리해야 하는 일이 다양하지만, 고도로 분화된 사회일수록 한 사람이 해야 하는 일의 범위가 축소되고 전문화된다.

이처럼 분화를 통한 진화는 인간의 심리나 지식체계에도 그대로 적용된다. 심리적 측면에서 분화는 내면적으로 자신의 독립성을 이루어내는 이유離乳의 과정이다. 모유에 의존하던 유아들이 적당한 시기에 이유식을 먹으면서 자립하듯이, 인간의 심리는 분화를 통해 독립된 인격으로 성장할 수 있

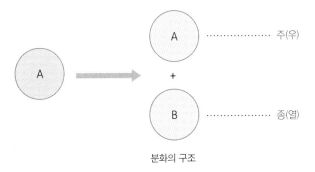

분화의 구조

다. 인간의 지식체계 역시 분화에 의해 진화하며, 어떤 분야에서 전문가가 된다는 것은 섬세하게 분화된 언어체계를 갖춘다는 것을 의미한다.

분화는 동질성의 하나에서 이질적인 둘로 나눠지는 것이기 때문에 "A→A+B"로 표시할 수 있다. 이때 A에서 갈라져 나온 B는 새로운 생성이고, 전체의 통제하에 진행되는 건강한 분화는 성장과 진화를 의미한다. 그러나 인간에 의해 행해지는 인위적인 분화는 때로 대상을 둘로 나누는 데 그치지 않고, 그 둘 간의 우열과 주종의 관계를 설정함으로써 이분법의 폐단을 낳기도 한다.

## 자기중심적 개인주의 문화

서양의 문화는 근본적으로 분화의지에 따른 진보와 성장을 추구해왔다. 이것은 서양인들의 무의식에 견고하게 자리 잡고 있는 강력한 문화의지로서 기술문명을 발전시키는 원동력이 되었으며, 사회적으로는 집단보다 개인을 중시하는 개인주의 문화를 낳았다. 개인의 권리를 주장하는 민주주의나 사

유재산제도는 개인주의가 낳은 문화들이다. 개인 주체의 능력을 중시하는 개인주의는 서양 사회를 개혁하는 급진적인 방향이 되었다. 키르케고르나 니체 같은 이들은 천재에 의한 정치를 주창했고, 칸트는 예술을 천재의 개인적인 소산물로 생각했다. 이러한 개인주의 문화는 개인을 모든 사고와 행위의 출발점으로 삼기 때문에 때로 사회 공동체의 목적과 무관하게 자신의 이익에만 집착하는 편협한 이기주의를 낳기도 한다. 이것은 통합적인 사고방식을 가진 동양과 매우 상이한 특징이며, 이로 인해 서양과 동양은 행복에 대한 서로 다른 가치관을 갖고 있다.

미국의 사회심리학자 니스벳은 이러한 동서양의 문화적 차이를 비교하여 흥미로운 결과를 찾아냈다.[01] 그의 연구에 의하면, 서양 문화의 원류라고 할 수 있는 그리스인들은 다른 문화권에서 찾아보기 힘든 개인의 자율성에 대한 신념이 강하고, 아무런 제약이 없는 상태에서 자신의 능력을 최대한 발휘하여 탁월성을 추구하는 것을 행복이라고 간주했다. 자율성에 대한 이러한 신념은 자기 정체성에 대한 인식 때문이고, 이로 인해 토론 문화를 꽃피웠다. 이와 달리 중국인들은 자기를 낮추어 주변과 화목한 인간관계를 맺고 평범하게 사는 것을 행복이라고 생각했다. 니스벳은 그리스의 꽃병이나 술잔에는 전투나 육상 경기처럼 개인들이 경쟁하는 모습이 주로 그려져 있는 반면에, 중국의 도자기나 그림에는 가족의 일상이나 농촌의 한가로운 정경이 자주 등장하는 것을 그 예로 들고 있다.

동서양의 문화적 차이는 가족에 대한 관념에도 그대로 드러난다. 동양

---

01  리처드 니스벳, 『생각의 지도』, 최인철 역, 김영사, 2004, pp.27-31 참조

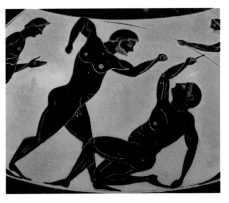

1.1 한가로운 정경이 그려진 중국 도자기　　　1.2 경쟁하는 개인의 모습이 그려진 그리스 도자기

에서 가족은 유기적인 응집력을 가진 단위로서 사촌, 팔촌, 십촌까지 친척관계를 형성하고, 대가족의 공동생활체를 이루며 살아왔다. 이러한 사회에서는 개인의 능력보다 혈연관계가 더 중요하다. 그러나 서양의 가족제도는 핵가족이며, 친척의 개념이 그다지 중요하지 않다. 그러므로 사회적 성공은 혈연관계보다 개인의 능력에 달려 있다.

　사유방식에 있어서도 통합의지가 강한 동양인들은 종합적이고 전체론적인 사고에 익숙하고, 분화의지가 강한 서양인들은 분석적이고 기계론적인 사고에 익숙하다. 전체론이 생명 현상의 통합성을 강조하고, 단순히 부분의 총합으로 전체를 설명할 수 없다는 입장이라면, 우주를 하나의 거대한 기계로 간주하는 기계론은 구성요소의 필연적인 인과관계로 모든 것을 설명할 수 있다고 생각한다. 현상을 원인과 결과로 나누는 인과론과 기계론적 사고는 서양의 종교와 철학에서 근대 합리주의에 이르기까지 서양인들의 사고에 깊이 뿌리내려 있다.

# 2 | 기독교
## 창조주와 피조물의 분화

진리는 절대적이지만, 그것을 이해하고 접근하는 방법은 상대적이다. 따라서 절대적 진리를 추구하는 종교나 학문에도 각 민족의 문화의지가 반영되어 있으며, 같은 종교라 할지라도 문화의지에 따라 신앙의 방식이 민족마다 다를 수밖에 없다. 인류전쟁의 대부분을 차지하는 종교전쟁은 진리의 절대성과 종교의 상대성을 동일시하는 태도에서 기인한다.

이스라엘의 민족 종교에서 시작된 기독교는 오늘날 세계에서 가장 많은 신도를 거느린 대표적인 종교로서 서양 문화를 형성하는 데 지대한 영향을 미쳤다. 4세기 무렵 로마에서 공인된 기독교는 유일신사상을 가진 유대교를 모체로 만들어진 종교지만, 유대교와 달리 삼위일체 신앙에 의해 인간의 육체를 빌린 예수 그리스도를 메시아로 섬긴다. 유대교와 기독교는 메시아에 대한 관념에서 차이가 있지만, 창조주로서 인격적인 유일신을 섬긴다는 점에서 동양의 대표적 종교인 힌두교나 불교의 세계관과는 차이가 있다.

## 유일신관

기독교와 이슬람교의 모태인 유대교의 두드러진 특징은 창조주와 피조물의

관계가 명확하게 분화되어 있다는 점이다. 히브리 민족의 시조, 아브라함에게 나타난 여호와Yahweh는 민족의 신이자 우주만물을 창조한 전지전능한 신으로 섬겨진다. 기원전 3세기 이후, 유대인들은 거룩한 지존자의 칭호를 함부로 발언할 수 없도록 금하고, 신의 주권을 강조하는 엘로힘Elohim이라는 명칭을 사용했다. 창세기에 기록된 엘로힘은 "하늘의 사람들"이라는 복수적 의미지만, 히브리인들은 근원자로서 단수의 존재를 가정하여 유일신관을 성립시켰다.

이스라엘 민족의 지도자 모세는 "우리 하나님 여호와는 오직 유일한 여호와시니"(신명기 6:4)라는 신앙에 근거해서 모든 사물에 영혼이 깃들어 있다고 믿는 애니미즘이나 다른 민족의 신들을 적대시했다. 이러한 유일신사상은 처음에는 그리스의 다신 신앙과 많은 갈등을 불러일으켰지만, 기독교가 로마에서 공인된 이후 전 유럽으로 확대되면서 서양인들의 사고방식을 지배하게 되었다. 유일신사상의 가장 중요한 특징은 초월적 인격체인 창조주 하나님이 피조물인 우주만물을 창조했다는 관념이다.

구약의 창세기에는 전지전능한 창조주인 여호와 하나님이 우주만물을 창조하는 과정이 분화적으로 기술되어 있다. 첫째 날에 빛을 만들어 시간을 낮과 밤으로 분화시켰고, 둘째 날에는 공간을 궁창(하늘) 위의 물과 궁창 아래 물로 분화시켰다. 셋째 날에는 땅을 물과 육지로 분화시켜 거기에서 만물이 자라나게 했고, 넷째 날에는 해와 달과 별을 분화시켰다. 다섯째 날에는 하늘의 새와 물속의 물고기를 지어 공간과 물속을 채웠고, 여섯째 날에는 육지에 각종 짐승들을 만들고, 이들로부터 사람을 분화시켰다. 마지막으로 아담에게서 여자인 하와를 분화시켜 그들이 인류의 조상이 되었다고 기록되

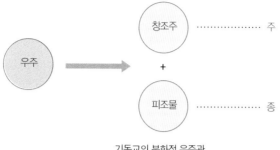

기독교의 분화적 우주관

어 있다. 이것은 인격적인 창조주가 주체가 되어 피조물을 분화시키는 과정이고, 우주창조를 인과론적 관점에서 기술한 것이다.

이러한 우주관에서 창조주와 피조물은 명확히 구분되며, 신과 인간의 관계를 창조주와 피조물로 본다는 것은 인간이 스스로 신과 같은 존재가 될 수 없다는 것을 전제로 한다. 따라서 기독교적 세계관에서 인간은 스스로 삶의 주체가 되지 못하고 신에게 부여받은 삶을 신에 대한 속죄의 기회로 받아들인다. 여기서 인간과 신의 관계는 구원받아야 할 자와 구원할 자의 관계이다. 그리고 그리스도는 하나님을 대신하여 분리된 신과 인간의 관계를 극적으로 이어주는 중보자의 역할을 한다는 것이 기독교적 구원관이다.

## 계층적 위계질서

이러한 기독교적 세계관에서 우주의 존재들은 평등한 관계가 아닌 피라미드식의 하이어라키hierarchy를 이룬다. 창조주인 신이 피조물인 인간보다 우월한 존재인 것은 당연하고, 인간은 동물에 대해, 동물은 식물에 대해 우월

한 존재가 된다. 이러한 계층적 위계질서를 따라 교계제教階制가 확립되었는데, 하이어라키는 본래 교회 안에서 성직자의 계층적 계급제도를 의미하는 말이었다. 로마 가톨릭은 교황을 중심으로 엄격한 교계제를 시행하고, 이것을 하나님이 정한 위계로 간주했다. 프로테스탄트의 출발을 알린 루터의 종교개혁은 권위적으로 타락한 구교의 교계제에 대한 저항이었다.

기독교의 인과론적인 관점에서 창조주와 피조물의 분화는 당연한 것이지만, 전체론에 입각한 동양의 불교에서는 창조주와 피조물의 관계가 명확하게 분화되지 않는다. 인간과 신의 관계를 분화된 것으로 보느냐 미분화된 것으로 보느냐의 차이가 기독교와 불교의 결정적인 차이이고, 이는 문화의지의 차이가 반영된 결과이다. 기독교의 유일신사상에는 분화의지가 반영되어 있다면, 불교나 도교 같은 동양 종교들의 범신론적 신앙에는 통합의지가 반영되어 있다.

인도 경전의 원형이라 할 수 있는 『우파니샤드Upanisad』에서 인간의 자아Atman는 우주의 본체인 브라만Brahman이 자신의 일부를 방출하여 생성된 것이다. 우주의 근본원리인 범梵과 불변하는 참 존재인 아我가 하나라는 '범아일여梵我一如'사상으로 보면, 우주만물은 계층적 질서로 이루어진 것이 아니라 모두 평등한 존재이다. 이러한 세계관에서 모든 생명체는 영혼이 불멸하며 끝없이 윤회한다. 그리고 세계 밖에 초월적인 인격신이 존재하는 것이 아니라 신과 세계가 동일한 것이다. 이러한 범신론적인 세계관의 중요한 특징은 창조주와 피조물을 미분화된 존재로 본다는 것이다.

서양에 불교가 전파되기 어렵고, 동양에 기독교가 전파되기 어려운 이유는 이처럼 상이한 문화의지에서 오는 관념을 좁힐 수 없기 때문이다. 서

양에서도 그리스의 헤라클레이토스와 이를 이어받은 스토아학파, 지동설을 주장한 브루노, 그리고 스피노자나 화이트헤드의 철학에서 범신론적 사유가 드러나지만, 동양에서처럼 주류가 될 수는 없었다. 유대교 경전을 연구하던 스피노자는 유대교의 이원론에 회의를 느끼고 "신은 곧 자연이다"라는 범신론적 일원론을 주장했다가 신을 모독했다는 이유로 유대교로부터 파문을 당하기도 했다.

# 3 │ 형이상학
## 본질과 현상의 분화

불변하는 실체에 대한 탐구

현상계의 허무함을 극복하고자 하는 인간의 노력은 동서양이 다를 바 없지만, 철학적 아이디어에서는 큰 차이가 있다. 인과론적 사유에 입각한 서양의 형이상학은 감각으로 인식할 수 있는 현상세계와 본질세계인 이데아로 나누고, 이데아를 진짜세계라고 생각했다. 이러한 형이상학의 아이디어는 근원적인 존재being나 분리 불가능한 실체substance가 존재한다는 믿음에서 비롯된 것이다. 데모크리토스의 원자, 플라톤의 이데아, 칸트의 물자체, 헤겔의 절대정신 등의 개념들은 어떤 외적인 작용에도 불구하고 영원불변한 존재로서의 실체를 포착하고자 한 서양인들의 사유가 만들어낸 관념이다.

이러한 형이상학적 특징은 고대 그리스사상에서부터 명확하게 드러난다. 기원전 6세기경 이오니아 해안에서 시작된 밀레토스학파는 사물의 근원arche을 자연에 내재된 원소의 운동에서 찾았다. 탈레스는 그것을 물이라고 보았고, 아낙시만드로스는 아페이론apeiron(무한), 아낙시메네스는 공기라고 생각했다. 그들은 세계가 이 원초적 통일체의 끊임없는 분화로 만들어졌다고 보았다. 이러한 생각은 신화적 사고를 합리적 사고로 전환시킨 것이지만, 그들이 생각하는 합리적 사고란 곧 분석적이고 분화적인 사고를 의미했다.

엘레아학파의 파르메니데스는 무한하고 더 이상 나뉠 수 없는 하나의 존재자가 '있음'을 논리적으로 증명하고자 했다. 인간의 거짓된 감각이 세상을 계속 생성, 변화하고 소멸되는 것처럼 보이게 만든다고 생각한 그는 오직 인간의 이성을 통해서만 진리에 접근할 수 있다고 믿었다. 서양철학은 진리가 이성의 인식에서 비롯된 것이고, 인간의 인식은 존재가 있어야 가능하다는 믿음에 기초한다. 데모크리토스는 더 이상 분해할 수 없는 불멸의 존재를 원자atom라고 부르고, 원자들이 운동하기 위한 장소를 허공kenon이라고 봄으로써 세계를 원자와 그것이 활동하기 위한 공간으로 분화시켰다. 이때 허공은 실체인 원자가 활동하기 위한 배경에 불과하다.

이러한 그리스 철학자들의 관념은 실체가 순수한 것이고, 내적 변화가 없는 영원불멸한 존재라는 생각에서 비롯된 것이다. 이처럼 내적 정체성이 확고한 자기 정체성을 지닌 개체가 존재하고, 이들의 외적인 결합에 의해 다양한 현상세계를 만들어낸다는 관념은 서양 형이상학의 근간이 되었다. 그들은 이 실체에 도달하기 위해 여기에 기생하고 있는 불순한 타자other들을 분리하고자 했다. 이것은 본질과 현상을 이분법으로 나누고, 둘의 관계를 주

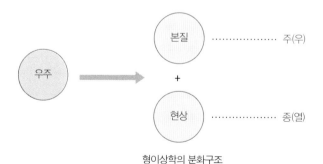

형이상학의 분화구조

종관계로 설정하는 서양 특유의 분화주의사상이다. 이처럼 자기 정체성을 갖춘 근본 원인을 설정하고, 이 원인에 의해서 세계의 복잡한 존재물들이 파생되었다고 보는 사유는 플라톤의 이데아에서 데카르트의 코기토cogito, 헤겔의 절대정신, 후설의 순수의식, 하이데거의 존재자의 개념에 이르기까지 계속되었다. 화이트헤드가 "서양철학사는 단지 플라톤의 주석에 불과하다" 라고 한 것은 서양 형이상학의 분화주의적 특성을 지적한 말이다.

이러한 관념에서는 오직 실체인 본질만이 참된 존재이고, 현상은 거짓이 된다. 플라톤이 본질을 이데아라고 보았을 때, 현상은 거울에 비친 가짜 세계에 불과하다. 데카르트가 실체를 사유주체인 코기토라고 규정했을 때, 신체적 감각은 저차원적인 것이다. 헤겔이 실체를 절대정신이라고 보았을 때, 역사는 절대정신을 향해 가는 노정일 뿐이다. 이처럼 분리 불가능한 불멸의 실체에 대한 서양인들의 집착은 타자들과의 투쟁의 역사를 만들었다.

이것은 동양사상에서 궁극적인 실체를 공空이나 무無로 생각한 것과는 전혀 다른 방식의 사유이다. 동양사상에서 천天, 도道, 공空, 진여眞如 등의 개념들은 인간의 지식으로 개념화될 수 없으며, 끊임없이 변하는 것이다. 서양

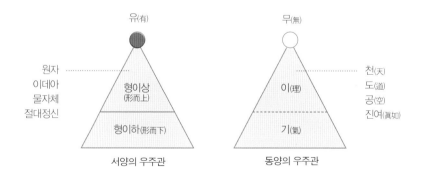

인들이 변치 않는 것을 영원한 것이라고 생각했다면, 동양인들은 끊임없이 변하기 때문에 영원하다고 생각했다.

## 이분법적 오류

가시적인 현상보다 비가시적인 본질을 중시하는 서양의 형이상학은 우주를 공간 중심으로 파악한 것이다. 그들이 생각하는 진리는 절대불변의 고정된 법칙이며, 이성적 논리를 통해 추론되는 것이다. 따라서 시간의 지배를 받는 현상은 극복의 대상이고, 개념과 사유는 추구해야 할 이상으로 여겼다. 그러나 공간보다 시간적 순환성에 주목한 동양인에게 진리는 사유의 대상이 아니었다. 예를 들어 불교의 공空사상은 변치 않는 자기 정체성인 자성自性이 존재하지 않는다는 가정에서 출발한다. 노장사상에서 도는 고정된 언어나 개념으로 붙잡을 수 없는 것이다.

이처럼 사물의 속성을 분석하고 추상화된 속성을 범주화하려는 서양의 철학은 논리적 개념을 발전시켜 과학의 발전을 이루었지만, 객관적으로 인식되지 않는 것은 존재하지 않는 것으로 간주하는 오류를 낳기도 했다. 서양의 형이상학에서 인과관계가 명확하지 않은 우연은 열등한 것으로 간주될 수밖에 없었다. 스토아학파나 기계적 유물론자들에게 우연은 원인에 관한 무지이며, 객관적으로 존재하지 않는 것이다.

서양의 형이상학과 신플라톤주의가 중세 기독교 신학에 거부감 없이 수용될 수 있었던 것은 사유방식에서 닮음이 있기 때문이다. 조물주와 피조물을 이분법적으로 분화시키는 방식은 철학에서 현상과 본질, 이성과 감성, 주

체와 객체, 관념과 실재, 정신과 육체, 보편과 특수, 선과 악, 미와 추 등과 같은 개념들을 분화시켰다. 중간자를 용인하지 않는 이분법적 사고는 상대성을 통한 명료한 인식을 가능하게 하지만, 한편으로는 수없이 다양한 색깔로 존재하는 세계를 단 두 개의 색만으로 몰고 가는 흑백논리로 나아가 부작용을 낳기도 했다. 이성은 인간의 위대한 능력이지만, 아도르노가 직시한 것처럼 합리적 이성이 권력과 결탁하면 도구화되어 인간을 파괴시키는 무기로 변질될 수 있다. 이것은 데리다나 푸코 같은 후기구조주의자들이 비판하는 이성의 역기능이다. 이성적 분별력은 인간의 위대한 능력인 동시에 인간 스스로를 가두는 역할을 하기도 한다.

동양의 도道는 이분법적 극단의 선택에 있는 것이 아니라 어느 편에도 치우침이 없는 중中에 있기 때문에 이러한 이분법적 오류를 피할 수 있었다. 중용中庸이란 어느 쪽에 치우치지 않고, 넘치거나 모자람이 없이 평정심이 유지되는 상태이다. 동양의 철학은 궁극적 실체를 불가지不可知한 것으로 간주하고, 그것을 언어로 지식화하는 대신에 수행을 통해 직접적으로 체험하고자 했다. 동양사상이 이성보다는 직관을 중시하고 개념적 사유보다는 마음의 느낌을 중시한다면, 서양의 형이상학은 본질적 실체에 대한 개념화를 중시하기 때문에 이분법의 굴레에서 자유로울 수 없고, 신비적 체험보다 과학적 합리주의를 신봉한다.

# 4 | 합리주의
## 인간과 자연의 분화

### 이성에 의한 자연 지배

서양의 합리주의사상은 기독교신앙, 형이상학과 더불어 서양의 3대 사상이라 할 수 있으며, 근대과학 문명을 여는 결정적인 추동력이 되었다. 통상적으로 이성적 사유를 의미하는 합리성은 서양의 지적 전통에서 중심 테마였으며, 특히 인식론의 문제가 대두된 근대기에 이르러 절정에 다다른다. 합리주의자들은 이성의 힘과 지성의 능력이 진리를 발견하고, 이상적인 삶을 가져다줄 것이라고 생각했다.

대표적인 합리주의 철학자인 데카르트는 존재와 지식 사이에는 체계적인 관계가 있고, 오직 이성을 통해 그 관계를 탐구할 수 있다고 생각했다. 그에게 합리성은 객관적이고 보편적인 것이다. 그가 "나는 생각한다, 고로 존재한다Cogito, ergo sum"라고 했을 때, 그것은 모든 것을 의심할 수 있지만 그것을 의심하는 사유만큼은 의심할 수 없다는 것이다. 이성적 사고에 의해 논증된 지식만이 참된 진리라고 여긴 그는 자연과 차별화되는 인간의 위대함을 사유하는 이성에서 찾음으로써 이성은 자연 지배를 가능하게 하는 도구가 될 수 있었다.

인간과 자연의 관계를 지배자와 피지배자의 관계로 설정한 서양의 합리

주의자들은 자연에 내재된 목적의식을 추방하고, 오직 자연의 물리적 성질과 기계적 운동만을 분석대상으로 삼았다. 데카르트와 뉴턴의 기계론적 철학에 의하면, 자연의 모든 과정은 필

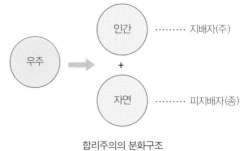

합리주의의 분화구조

연적인 인과법칙의 지배를 받는다. 그리고 인간은 이성을 통해 기계적 인과관계를 명료하게 파악할 수 있으며, 이성적 주체인 인간은 실험과 분석을 통해 자연의 신비를 벗겨낼 수 있는 우월적 존재자로 부각된다.

중세시대에 신과 인간의 관계에서 피지배자였던 인간은 근대 들어 이성을 통해 지배자의 위치에 설 수 있었고, 그 희생양은 자연이었다. 이것은 서양에서 합리주의적 과학정신의 승리이며, 분화의지에 따라 인간과 자연을 분리시켰기에 가능했다. 이러한 합리주의에 의해 서양에서 인간 중심주의 문화가 보다 확고하게 자리 잡을 수 있었다.

## 문화가치권의 분화와 분열

이처럼 서양 근대기에 꽃핀 합리주의는 18세기 전후에 계몽주의와 결탁하여 모던 시대를 열게 된다. 이성을 진리의 우월한 소재지로 파악한 계몽주의자들은 이성을 통해 사회 체제를 개편할 수 있는 이론적, 실천적 규범을 찾고 봉건사회의 신분질서를 재편하고자 했다. 이것은 민주주의와 자본주의

의 토대가 되었고, 산업혁명과 과학기술의 발전을 가능하게 하여 서양이 근대 문명의 지배자로 등극하는 계기가 되었다.

하버마스는 근대성을 "문화가치권의 분화"라고 정의하고, "서양의 합리주의 역사에는 '자기확인'의 욕구가 내재되어 있고, 근대는 자신의 규범성이 자기 자신에 의존해 있다는 것을 스스로 파악하는 것"[02]이라고 보았다. 그에게 모더니즘은 계몽주의의 모토인 진보, 이성, 과학을 토대로 한 주체성의 원리로 과학, 도덕, 예술이 각 문화가치권에 따라 분화된 것이다. 이것은 사유주체cogito의 활동을 인식적, 실천적, 미적인 영역으로 분화시킨 것이다. 독일의 사회학자 베버도 근대를 분화된 각 영역이 스스로의 고유한 법칙과 자율성을 추구한 시기로 보았고, 근대에 들어서 비로소 한 영역 안에서의 가치는 그 영역 자체의 고유한 규범에 따라 결정될 수 있었다고 주장했다.

이처럼 각 영역에서 자율성이 확보됨에 따라 과학자들은 종교적 제약 없이 자유롭게 하늘을 관찰할 수 있었고, 화가들은 도덕적 제약 없이 자신의 내재적 규범에 따라 자유롭게 그림을 그릴 수 있었다. 이것은 사회적 전문화를 가속시킨 것이었지만, 한편으로는 문화가치권들 사이의 밀접한 관계를 간과함으로써 분열과 파편화를 초래했다. 이러한 근대성의 부작용은 곧 분화주의의 한계를 드러낸 것이다.

서양에서 모던은 분화의 문화의지가 꽃을 피운 시기였으나 그 꽃이 영원할 수는 없었다. 오늘날 서양의 위기는 곧 분화주의의 위기이고, 분화주의의 병폐를 치유할 대안으로 동양적 통합주의가 요청되고 있다.

---

02    Jürgen Habermas, *Der Philosophische Diskurs der Moderne*: *Zwölf Vorlesungen*, Frankfurt am Main: Suhrkamp, 1985, pp.26-28 참조

2장
—

중국은 동화의 문화다

# 1 | 동화 문화의 특성

## 동화란 무엇인가

'동화同化, assimilation'는 이질적인 성질이나 양식을 동일하게 만드는 것이다. 이것은 스스로 생존할 수 없는 모든 생명체들의 생존방식이다. 생물학에서의 동화는 한 생명체가 외부로부터 영양분을 섭취하고 분해하여 자신에게 필요한 에너지를 만드는 작용을 뜻한다. 이때 필요치 않은 찌꺼기는 이화異化작용을 통해 배출한다. 녹색식물이나 세균류도 이산화탄소와 물로 탄수화물을 만드는 탄소동화작용을 한다. 식물의 잎은 뿌리에서 올라온 물과 이산화탄소 같은 가스물질을 흡수하고 햇빛으로 광합성하여 포도당과 산소를 만든다. 이때 산소는 배출되고 포도당은 녹말로 잎에 저장되었다가 영양분으로 사용된다.

모든 생명체는 동화와 이화작용을 끊임없이 반복하는 신진대사를 통해 자신의 존재를 유지한다. 한 생명체가 살아 있다는 것은 신진대사가 진행되고 있다는 것이며, 생명체는 동화와 이화의 균형에 의해 자신의 규모를 유지한다. 즉 동화작용이 이화작용보다 활발하면 비대해지고, 그 반대가 되면 허약해진다.

이러한 동화작용은 자연계뿐만 아니라 사회관계에서도 중요하다. 우리

의 심리나 정신은 외부와의 동화를 통해 성숙되고 변화될 수 있다. 심리적인 동화는 개인의 사고방식이나 행동을 사회환경과 일치시키거나 자신이 동경하는 대상과 일치시킴으로써 일어난다. 이것은 사회생활에 적응하고 인격을 형성시키는 데 있어서 필요한 과정이다. 현명한 스승이나 멘토와의 동화는 고답적으로 정체된 나를 개혁하는 효과적인 방법이 될 수 있다. 심리적인 측면에서 동화가 너무 강하면 과대망상증이 생기고, 이화가 너무 강하면 피해망상에 사로잡히게 된다. 동화의지가 강한 중국인들은 기질적으로 피해망상보다는 과대망상이 많으며, 그래서 어느 민족보다도 자신들의 문화에 대한 자부심이 강하다.

동화는 서로 이질적인 둘이 하나로 통합되면서 주종의 관계가 형성되기 때문에 "A+B→A+a"로 표시될 수 있다. B가 A에 동화되기 위해서는 "B→a"로의 변환이 이루어져야 한다. A와 이질적 존재였던 B가 A에 동화되기 위해 A의 속성인 a로 변형되는 것이다.

동화는 중심이 있는 통합이다. 언어에서 음운동화는 A와 B의 통합체가 있을 때, A를 B에 동화시키거나 B를 A에 동화시켜 발음하는 것이다. 예

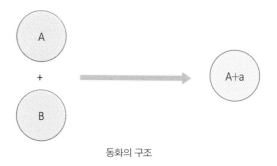

동화의 구조

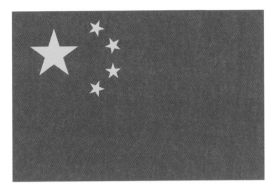
동화의지가 담긴 중국의 오성기

를 들어 '신라'를 '실라'로 발음하고, '밥그릇'을 '박그릇'으로 발음하는 것이
그 예이다. 분화는 나누는 작용이고 동화는 통합의 작용이지만, 나뉘거나 통
합될 때 이 둘의 관계가 주종의 관계로 설정된다는 것이 공통점이다. 분화는
하나에서 둘로 나뉜 후에 주종의 관계가 설정된다면, 동화는 둘이 하나로 합
쳐질 때 주종의 관계가 설정된다. 이러한 중심주의는 서양 문화와 중국 문화
의 유사성이다.

　붉은 바탕에 다섯 개의 별이 그려져 있는 중국의 오성기는 하나의 별에
동화된 네 개의 작은 별들을 조형화하고 있다. 다섯 개의 별 가운데 가장 큰
별은 내용적으로 중국공산당을, 그것을 둘러싼 네 개의 작은 별은 노동자,
농민, 도시소자산계급, 민족자산계급을 상징하지만, 구조적으로는 주종의
관계로 이루어지는 동화작용을 조형화한 것이다.

## 중화사상과 자기중심적 확장의지

중국인들은 고대부터 자신들이 문화의 중심국이고, 세계에서 가장 우수한 문화를 가지고 있기 때문에 야만적인 주변국들을 다스리고 그들에게 조공을 받아야 한다고 생각했다. 중화사상은 민족적 자부심이 강한 중국인들의 동화의지가 정치적 이데올로기로 드러난 것이다. 중화中華라는 말은 지리적으로 중심을 뜻하는 중국과 문화적인 우월성을 상징하는 화하華夏가 합쳐진 개념이다. 고대 중국을 지칭했던 화하는 황허 중상류 지역에 거주하면서 황허문명을 건설한 이들인데, 이들은 자신들의 문화가 세계의 중심이라고 생각하고, 한족漢族을 중심으로 55개의 소수민족을 동화시켰다.

이러한 중화사상의 배경에는 천명사상이 있다. 중국인들은 이미 고대 은殷나라 때부터 왕을 천자天子라고 부르며 하늘의 아들이 천하를 지배한다고 믿었다. 그리고 천하에 천자는 오직 한 사람뿐이며, 하늘로부터 위탁받은 임무를 수행하는 자이기 때문에 그 지배 영역은 천하세계여야 한다고 생각했다. "하늘 아래 전 영역과 신하가 모두 왕의 소유"라는 『시경詩經』의 구절은 제왕사상과 맹자의 왕도王道사상에 영향을 주었고, 이민족을 교화하여 질서를 유지해야 한다는 천하국가관을 갖게 했다. 중국인들의 의식 속에는 개별 국가가 최고이자 최후의 귀속이 아니라 더 큰 하나의 중심인 천하의 관념이 자리하고 있다.

중국의 역사는 찬란한 문명의 주인공을 자부하는 한족이 주변민족을 동화시켜 나가는 과정이며, 한족을 중심으로 거대한 하나의 중국을 만드는 것을 정치적 과제로 삼았다. 그리고 동화가 안 되는 나라는 이적夷狄, 즉 오랑캐라고 천시하고 배척했다. 중국의 '중'은 동서남북 사방四方의 오랑캐들 사

이에서 중심이라는 의미이다. 그래서 중국을 중심으로 동쪽을 동이東夷, 서쪽을 서융西戎, 남쪽을 남만南蠻, 북쪽을 북적北狄으로 부르고, 이러한 변방의 오랑캐 민족들을 동화의 대상으로 삼았다. 진나라의 시황제는 중국 대륙을 통일하고, 북쪽 유목민인 흉노족이 동화가 안 되자 만리장성을 쌓아 중국의 경계를 분명히 하기도 했다.

중국은 청대까지 한족이 사는 지역과 다른 민족이 사는 지역으로 나뉘어 있었으나 민족구역자치법을 통해 지속적으로 소수민족을 동화시키며 영역을 확장해 나갔다. 그들은 소수민족과의 관계가 주종의 관계로 설정되면 관대한 정책을 펴지만, 그렇지 못하면 매우 폭력적으로 변한다. 오늘날 독립을 부르짖는 티베트에 대해서는 폭력적으로 대응하고 있으며, 동북공정을 통해 자신들의 국가 안에서 전개된 모든 역사를 중국의 역사로 편입시키기 위한 프로젝트도 가동 중이다. 동북공정은 한국의 고대사인 고구려와 발해를 고대 중국의 동북지방에 속한 지방정권으로 만들려는 정책으로 한국의 통일 후에 발생될 문제들에 대한 대비책의 일환이다.

이처럼 자민족 중심의 동화주의는 오늘날 화교를 통해서 국경 밖으로까지 확장되고 있다. 중국 본토를 떠나 해외 각처에서 생활하는 화교들은 뛰어난 적응력과 사업수완으로 막강한 영향력을 행사하고 있으며, 특히 동남아 지역에서는 강력한 통치력과 경제권을 갖고 있다. 이들은 혈통주의를 포기하지 않아 이중국적의 문제를 낳기도 하는데, 현재 동남아 지역에 거주하는 화교의 자본규모는 동남아 산업의 50~80%를 차지할 정도이다. 경제력으로 대변되는 화교 네트워크는 중국 본토와 결합하여 강한 힘을 과시하고 있다.

중국 특유의 자기중심적 확장의지는 영토뿐만 아니라 상술에도 나타난

다. 원래 상인商人이라는 말의 기원은 고대 중국의 상商나라 사람을 지칭하는 말이었다. 사마천의 『사기』 129편인 「화식열전」에도 재물을 증식하는 법과 상인의 이야기가 나와 있을 정도이다. 중국인들에게 고전은 상대를 동화시키기 위한 기상천외한 병법과 전략이 나오는 『손자병법』이나 『삼국지』이다.

음식 문화에서도 중국인들은 "땅 위의 네발 달린 것은 탁자 빼고 다 먹고, 물속에서 헤엄치는 것은 잠수함 빼고 다 먹으며, 하늘을 나는 것은 비행기 빼고 다 먹는다"라는 말이 있을 정도로 식용대상이 넓다. 재료가 다양한만큼 지역에 따라 맛과 향도 다양하지만, 대부분의 요리를 기름에 볶거나 튀겨서 먹기 때문에 어떤 음식을 먹어도 기름진 맛이 느껴진다. 이처럼 식재료의 다양성을 하나로 동화시키는 것이 중화요리의 특징이다.

# 2 | 유교
## 인으로 동화된 사회체계

공자로부터 시작된 유교는 중국뿐만 아니라 동양의 사회체계를 구축하는 사상적 토대가 되었다. 공자가 살았던 춘추전국시대는 제철기술의 발달로 토지를 차지하기 위한 전쟁이 끊이지 않았다. 참혹한 전쟁과 사회변동으로 몰락한 귀족들은 사회제도의 개혁을 필요로 하였고, 정치사상가였던 공자는 진보적 지식계층의 대변자로서 부모 자식 간의 정서인 인仁을 통해 가족과 사회를 하나의 체계로 통합시키고자 했다. 이것은 개인주의적인 서양과 다른 가족제도와 사회체계를 낳는 배경이 되었다.

## 대동사회와 왕도정치

이상적인 사회질서를 구축하기 위해 공자는 가장 이상적인 인간관계를 탐구했고, 그 모범을 부모와 자식의 관계에서 찾았다. 그는 부모가 자식을 사랑하고, 자식이 부모를 공경하는 마음인 '인仁'을 가족과 국가로 확장하여 이상적인 사회질서를 세우고자 했다. 서양의 합리주의자들이 동물과 다른 인간의 우월성을 이성에서 찾았다면, 공자는 인간이 인간다울 수 있는 근거를 인에서 찾았다. 그리고 그 상태에 이르기 위해서는 "자신의 욕망을 억제

하고 예를 복원해야 한다(克己復禮爲仁)"라고 생각했다.

인이 인간의 궁극적 목적이라면, 예禮는 사회에서 그것을 구현하기 위한 수단이다. 또한 예는 관습에 의해 보존되고, 관습은 집단 전체의 정신을 지배하기 때문에 그는 부모에 대한 효孝의 마음을 부모가 죽은 후에도 유지하기 위해 제사의 관습을 중시했다. 유교의 제사는 종교의식이라기보다 이상적인 사회체계를 구축하기 위한 예식이다. 공자는 "자신을 닦아 인의 근본원리로 가족의 윤리를 세우고, 이것을 확장시켜 나라를 통치하면 태평한 세상을 이룩할 수 있다(修身齊家治國平天下)"라고 생각했다. 이것이 그가 이상국가로 생각한 대동사회大同社會이다. 대동사회는 큰 도道로 사회전체가 공정해져서 능력 있고 현명한 사람이 지도자로 뽑히고, 서로 간의 신의와 친목이 두터워지는 사회이다. 그래서 남의 부모도 내 부모와 같이 생각하고, 남의 자식도 내 자식처럼 생각하며, 각자가 분수에 맞게 생활하기 때문에 권모술수가 필요 없고 불량배와 도둑이 없는 이상사회이다.

공자를 계승한 맹자는 인간의 본성은 선하기 때문에 누구나 교육을 받지 않아도 곤경에 처한 사람을 측은하게 여기는 마음(惻隱之心)과 잘못을 부끄러워할 줄 알고 남의 옳지 못함을 미워하는 마음(羞惡之心)이 있다고 보았다. 그리고 겸손하여 남에게 양보하는 마음(辭讓之心)과 잘잘못을 분별하여 가리는 마음(是非之心)이 있다고 생각했다. 그는 인간의 본성이라 할 수 있는 이 네 가지 마음씨를 토대로 가족주의와 왕도정치를 구현하고자 했다. 그래서 "천하의 근본은 나라에 있고, 나라의 근본은 집에 있으며, 집의 근본은 나에게 있다"라고 보고 스스로의 수신修身을 강조했다. 또한 이처럼 수신을 수행하는 사람을 군자라 부르고, 왕의 조건으로 삼았다. 왕도정치는 무력에 의

한 패도정치가 아닌 인과 덕에 의한 정치이며, 윗사람이 스스로 모범이 되어 아랫사람을 솔선수범으로 교화하는 동화정치이다.

왕도정치의 이상은 비슷한 시기에 서양에서 형성된 플라톤의 이상국가론과 차이가 있다. 플라톤은 국가가 만들어지는 계기가 사회적 분업 때문이고, 이들이 형성하는 사회적 결합이 국가의 원시적 형태라고 보았다. 국가의 목적과 사명인 정의사회실현을 위해 그는 탁월한 이성능력을 갖춘 철학자가 군주가 되어 착오 없는 판단에 의해 법을 세우고, 우수한 능력을 가진 수호자 계급이 용기 있게 그것을 지키며, 나머지는 생산자가 되어 지배계급에 복종해야 한다고 주장했다. 플라톤이 이성적 능력을 갖춘 군주를 통해 위계적 사회질서를 구축하려 했다면, 맹자는 수행을 통해 인의 덕을 갖춘 군자가 스스로 모범을 보임으로써 백성을 동화시켜야 한다고 생각했다.

## 성리학의 이상

송대宋代의 성리학性理學은 불교에 수노권을 빼앗겼던 유교사상을 재정비하여 우주론과 존재론, 인성론 등의 철학적 토대를 마련한 유교의 르네상스 운동이다. 성리학자들은 도교와 불교가 실질이 없는 공허한 교설이라고 배척하고, 공자와 맹자의 유학사상을 형이상학적으로 정당화하고자 했다. 그들은 하늘의 이치와 사람의 심성이 일치한다는 '천인합일天人合一'의 명제 아래 우주의 생성변화를 설명하기 위해 이기론理氣論의 체계를 세웠다. 그리고 이를 근거로 인간의 심성을 탐구하여 도덕적 실천의 철학적 근거를 마련했다.

성리학의 기초를 닦은 주돈이는 『주역周易』에 근거하여 음양오행의 우

주론적 체계를 세우고, 그것을 도덕론으로 끌어올림으로써 유교의 전통을 계승했다. 그는 무극과 음양오행의 작용으로 만들어진 우주의 만물 중에서 가장 뛰어난 존재를 인간으로 보고, 사람의 도리를 세운 자를 성인聖人이라 불렀다. 그에 의하면, 성인은 우주 만물의 모범이 되는 존재로서 '인의예지'를 갖추고 무욕의 수양을 하는 자이다.

주돈이의 제자 정이는 음양의 형이상학적인 원인을 도道라고 보고, 그것을 형이하학적인 기氣의 원리로서 이理라고 보았다. 이후 중국사상은 변함의 속성인 '기'와 법칙의 속성인 '이'의 경중을 논하는 것이 철학적 쟁점이 되었다. 정이의 이기이원론理氣二元論을 계승한 주자는 '이'와 '기'의 본체는 하나이며, '기'가 형이하학의 실재이고, '이'는 근본인根本因으로 객관화시켰다. 그리고 인간 본연의 '성性'이 현실에서 육체를 통해 발현될 때, 기질과 욕망과 감정이 본연의 성을 가려서 악이 생긴다고 보았다. 따라서 본래적인 인간성으로 되돌아가 '이'를 탐구하고, 수양을 통해 기질의 혼탁함을 극복하여 '성'에 이르는 것을 성리학의 과제로 삼았다.

인의예지로 구성되어 있는 마음의 본체가 성性이라면, 성이 밖으로 표출된 정情은 오욕(식욕, 성욕, 물욕, 수면욕, 명예욕)과 칠정(희노애락애오욕, 喜怒哀樂愛惡慾)의 감정이다. 본래 인의예지의 사단四端은 윤리론의 범주이고, 칠정은 인간의 감정을 총칭하는 인성론의 범주였으나 성리학은 이 두 개념을 인간 심성이 발현되는 과정에서 도덕적 성격을 띠는 것과 그렇지 못한 것을 나타내는 의미로 간주했다.

유교의 이념은 봉건적 사회질서를 유지하고, 서열 관계를 유지하는 데 매우 적합했다. 유교의 영향을 받은 동양인들이 개인보다 출신과 소속을 중

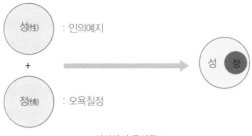

성리학의 동화구조

시하고 상대를 위하는 이타적인 생활태도가 몸에 배어 있는 것은 이 때문이다. 유교는 매우 이상적인 윤리철학이었지만, 그것이 현실에서 실현되면서 많은 부작용을 낳기도 했다. 유교의 핵심인 '인'은 두 인격체의 동등한 평등관계가 아니라 주종이 있는 사랑의 관계이기 때문에 만약 여기에서 사랑이 빠지면, 지배와 복종을 강요하는 주종의 관계만 남게 된다. 그래서 유교의 도덕이념은 한편으로 정치논리로 변질되어 봉건적이고 경직된 사회체계를 구축하는 데 이용되기도 했다. 여기서 권위적이고 강압적인 가부장제와 남존여비사상이 나왔고, 기득권 세력들의 봉건적 지배논리가 나왔다. 동양에서 유교는 인간관계에 있어서 개성과 차이에서 비롯된 갈등을 해소하고 하나의 중심으로 동화시키려는 정치이념이었으나 그 부작용도 적지 않았다.

# **3** │ 도교
## │ 자연 중심의 동화사상

인간에 내재한 인을 통해 대동사회와 왕도정치를 구현하고자 한 유교의 이념은 이상적이었지만, 현실에서는 인간의 주관적 가치론으로 흘러 사회 권력의 정치적 명분으로 이용되기 쉬웠다. 이러한 폐단을 인지한 노자는 인간의 주관적 가치가 개입되지 않은 보다 객관적인 조건을 자연에서 찾았다. 그래서 인위성을 배제하고, 자연의 순리를 따르는 것을 대안으로 삼았다. 도교의 핵심인 무위자연無爲自然은 자연 중심적 동화사상이라고 할 수 있다.

### 무위자연의 도

인간의 본성이나 분별력을 신뢰하지 않은 노자는 도道의 조건을 인간의 사유 너머에서 찾았다. 노자의 『도덕경』 첫 구절은 "규정지을 수 있는 도는 참다운 도가 아니고, 이름 지을 수 있는 이름은 참다운 이름이 아니다(道可道非常道, 名可名非常名)"로 시작한다. 이것은 보편적 규범을 세우는 것이 가능하다고 본 유교의 이상을 부정한 것이다. 노자는 인간이 도를 규정하고 언어화할 수 있다는 것을 불신한 진보적 해체주의자였다. 언어는 소통을 위해 필요한 것이지만, 생동하는 존재를 포착할 수는 없기 때문에 인간은 언어를 통해

의미를 생산하고, 동시에 그 의미체계에 갇힐 수밖에 없다. 노자는 생동하는 존재를 고착된 언어로 붙잡으려는 노력 대신에 유와 무의 역동적 관계에 주목하고, 세계의 질서를 유무상생有無相生의 도로 파악했다.

> 무는 천지의 시작을 여는 공간이고, 유는 거기에서 길러져 나타난 것이다. 그러므로 항상 무는 오묘함을 드러내려 하고, 유는 구체적인 존재를 드러내려 하니, 유와 무는 바로 같은 데서 나서 이름만 달리하는 것이고, 이것을 일컬어 현玄이라 한다.[01]

노자에게 도는 '현玄'이며, 이것은 인위적인 이분법 너머에 존재하는 우주의 신비로서 포착 불가능한 것이다. 이러한 관점에서 이분법적으로 규정한 미와 추, 선과 악, 유와 무, 어려움과 쉬움, 길고 짧음, 높고 낮음, 앞과 뒤 등은 상대적인 개념이며, 서로에 의존해서 존재하는 것이다. 그의 논리에 의하면, 언어의 의미체계 밖에 존재하는 진정한 실재인 자연은 스스로 존재하고 저절로 이루어지는 순리적 존재이기 때문에 인간이 사연에 이르기 위해서는 무위에 도달해야 한다. 무위자연은 '인간[B]'을 '자연[A]'에 "동화시켜(B→a)" 동화의 공식인 [A+B→A+a]의 상태로 만드는 것이다.

도교의 이상은 유교처럼 사회현실에 있는 것이 아니라 인간의 힘이 미치지 않는 깊은 산속에 있다. 인간이 사회생활을 영위하면서 인위를 완전히 버리는 것이 쉽지 않기 때문이다. 그렇다고 속세를 완전히 등지는 것도 쉽지

---

01    "無名天地之始, 有名萬物之母, 故常無欲 以觀其妙, 常有欲 以觀其徼. 此兩者 同出而異名 同謂之玄"(노자, 『도덕경』 제1장)

않기 때문에 중국의 현인들은 자연에 대한 동경을 그림으로 대신했다. 그것이 중국에서 산수화가 시작된 배경이다.

중국의 격언에는 "중국인은 성공하고 있을 때에는 유교도이고, 실패하면 도교도가 된다"라는 말이 있다. 유교의 이상은 사회에 있지만, 도교의 이상은 자연에 있고 이것이 현실도피적인 은둔사상을 낳았다. 위나라 말기에 있었던 죽림칠현竹林七賢은 당시 실세였던 사마司馬씨 일족이 국정을 장악하고 전횡을 일삼자 속세를 등지고 죽림에 모여 거문고와 술을 즐기며 맑고 고상한 이야기로 세월을 보냈다. 도교에 심취했던 이들 7명의 현인들은 자연에 의지하여 지배세력에 항거했는데, 이들의 청담淸談사상은 어지러운 속세를 떠나 자연에 귀의하는 것이었다. 여기에는 자연에 동화되고자 하는 도교정신이 반영되어 있다. 서양인들에게 산은 터부와 정복의 대상이었다면, 중국인들에게 산은 동경과 동화의 대상이었다.

## 양행兩行의 철학

노자의 사상을 계승한 장자 역시 인간의 편협한 분별력을 뛰어넘는 지혜를 자연에서 구했다. 그는 재기 넘치는 유머로 자유와 해방을 갈구했다. 『장자』의 내편內篇 제물론齊物論에 의하면, 세상의 모든 진위시비는 상대적인 것이어서 구별 자체가 의미 없고, 절대적인 자연의 섭리에 비추어 볼 수 있는 자를 성인으로 간주한다. 그의 사상의 핵심은 이분법에 의한 주종의 관계가 아니라 양행兩行의 철학이다. 양행은 일체의 모순과 대립이 모순된 채 긍정되고, 대립된 채 의존한다는 사상이다. 장자에 의하면, 성인은 모순과 대립이

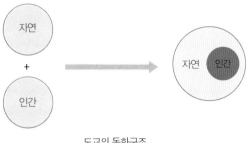

도교의 동화구조

동시에 공존하는 양행의 차원을 이해한 사람이다.

　　장자의 제물론에는 조삼모사朝三暮四라는 흥미있는 이야기가 나온다. 원숭이를 키우는 사람이 도토리를 아침에 세 개, 저녁에 네 개를 준다고 하니 원숭이들이 모두 화를 내고, 아침에 네 개, 저녁에 세 개를 준다고 하자 기뻐했다는 이야기다. 이처럼 성인은 옳고 그름을 자유롭게 사용하여 이분법적 대립을 조화시킬 수 있어야 한다. 또 장자의 꿈속에서 나비가 장자인지 장자가 나비인지 분별하지 못했다는 호접몽胡蝶夢은 꿈과 현실의 양행이다. 장자가 말하는 물화物化는 이분법의 경계에서 노니는 것이며, 그것은 자연으로의 동화를 통해 가능하다. 저절로 이루어지는 무위자연의 도는 이분법적이고 유한적인 인간 세계를 초월하여 참된 자유를 가능하게 한다는 것이다.

　　서양의 합리주의는 인간과 자연의 차이점을 집요하게 물고 늘어져 이성의 우월성을 부각시키고, 그것을 통해 자연을 지배하고자 했다. 이와 반대로 도교의 무위자연은 인간과 자연의 공통점을 집요하게 찾아 구별이 불가능한 상태에 이르고자 했다. 사실 이 두 모델은 모두 현실에서 실현이 불가능한 꿈이다. 인간은 자연과 완전히 분리될 수도 없고, 반대로 온전히 자연에

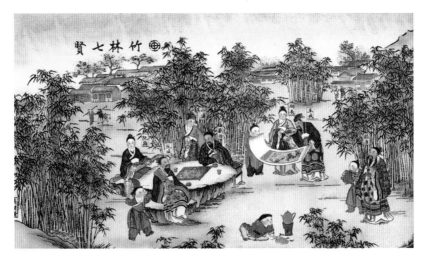
2.1 위진 남북조 시대에 연화年畫로 제작된 〈죽림칠현도〉

동화되는 것도 불가능하다. 이것은 서양과 중국의 서로 다른 꿈이다. 도교적 세계관에서 자연은 절대타자에 의한 피조물이 아니라 어떤 필연적 조건과 맞아떨어져 저절로 생겨난 스스로 살아있는 존재이다. 장자의 계승자 곽상은 이것을 독화론獨化論이라 하였다. 인과론과 달리 독화론은 모든 개별적 존재들을 스스로 존립하는 완결된 존재로 간주한다.

# 4 | 선종
## 불성 중심의 동화사상

### 중국식으로 해석된 격의格義 불교

도교와 유교는 서로 다른 목적을 갖고 있었지만, 자연이나 인간의 본성처럼 어떤 중심을 설정하고, 그것에 완전히 동화되고자 한다는 점에서 일치한다. 이러한 동화의지는 인도에서 들어온 불교에도 반영되어 중국식 불교가 성립된다.

인도에서 시작된 불교는 한나라 때 중국에 유입되어 적지 않은 변화를 거쳤다. 인간의 고통을 탐구했던 석가모니가 깨달은 것은 모든 개체들은 자성自性이 있는 것이 아니라 무수한 인연에 따라 변한다는 것이다. 중국인들이 이러한 불교의 연기설緣起說이나 공空사상을 이해하는 것은 쉽지 않았지만, 삶의 고통을 위로하고 그것으로부터 벗어나게 하는 불교를 신선하게 받아들였다. 탈속적인 도교나 가부장적 위계질서를 강요하는 유교는 삶의 고통에 허덕이는 사람들에게 직접적인 위안이 될 수 없었기 때문에 불교는 유교나 도교와 차별화되어 민중 속으로 파고들 수 있었다.

당나라 때 현장법사는 인도에 유학한 후 불경을 가지고 귀국하여 대대적인 번역 사업을 벌이며 보급에 힘썼다. 이 과정에서 논리적인 산스크리트어로 쓰인 불교의 경전들이 표의문자인 한문으로 번역되면서 중국식으로

변형되었다. 이러한 중국식 불교를 '격의불교'라고 하는데, 격의格義란 이질적인 타문화의 언어를 이해하기 쉽게 자문화의 기존언어를 빌리는 방식을 말한다. 불교의 공사상은 인간의 본성이 있다고 믿은 유교를 곤혹스럽게 하였지만, 무위자연을 추구한 도교와는 공통점이 많았다. 그래서 불교의 공空이나 무아無我의 개념은 도교의 무無나 무위無爲의 개념으로 해석되었고, 불교의 각覺개념은 도道의 개념으로, 반야般若사상은 도교적 허무사상과 관련해서 해석되었다.

이처럼 중국식으로 해석된 불교는 귀족사회의 환영을 받으며 번져나갔지만, 원래의 뜻과 다르게 의미가 변질되기도 했다. 현실 문제를 해결하는 실천적 측면이 강한 불교가 도교의 무위자연사상과 결부되어 현실 도피적 성격의 종교로 변질되었는가 하면, 불교의 출가 문화는 유교의 영향으로 인간 삶으로 내려와 대중화되기도 했다.

## 참선을 통한 수행

중국에서 불교는 인도의 경전을 해석하면서 석가모니의 가르침을 체계적으로 분류함에 따라 여러 종파들이 생겨나게 된다. 그중에서 선종은 중국 특유의 동화의지가 반영된 가장 중국적인 불교라고 할 수 있다. 6세기 무렵 보리달마에 의해 중국에 전해진 선종은 불교의 본고장인 인도보다 중국에서 번성하여 한국과 일본에 전파되었다.

선종이 다른 교파들과 결정적으로 다른 점은 현학적인 경전에 의존하지 않고, 참선을 통해 자신의 청정한 본성을 주시하고 마음의 흐트러짐을 차단

함으로써 깨달음을 얻는 것이다. 언어를 세우지 않는다는 불립문자不立文字는 선종의 핵심정신이고, 이것은 노자의 도가도비상도道可道非常道와 통한다. 선종은 인도의 불교가 중국의 토속 종교인 도교와 결합되어 탄생한 불교라고 할 수 있다.

불교의 다른 종파들은 경전이 중심이 되었기 때문에 인도적인 요소가 많이 남아 있었지만, 선종은 수행을 중시했기 때문에 차별화가 용이했다. 산문적이고 논리적 언어로 되어 있는 인도의 경전보다는 명상이나 시적인 함축성이 풍부한 선문답의 방식이 중국인들의 기질에 잘 맞았다. 고요하게 마음을 관조하고 잡념을 끊어내어 인간 안에 있는 청정한 본성을 드러나게 하는 묵조선默照禪과 화두話頭를 마음으로 바라보며 번뇌와 망상을 제거하는 간화선看話禪은 선종의 주요 방법들이다. 화두수행은 이성적 논리로 도달할 수 없는 주제에 자나 깨나 몰두하다 보면 어느 순간 언어도단의 상태에 이르고, 마음의 힘이 생겨 번뜩이는 깨달음으로 나아가는 방법이다. 하나의 화두를 깨닫게 되면 천만 가지 의심이 일시에 사라지고, 모두가 하나인 평등일여平等一如한 세계를 단번에 깨닫게 된다는 것이다. 이것은 지식으로 도달하는 세계가 아니라 지식을 버리고 느낌으로 도달하는 세계이다.

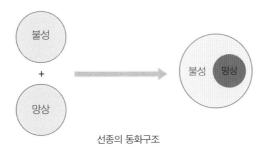

선종의 동화구조

이러한 선종의 수행방법은 그 대상이 마음이든 화두이든 망상과 분별심, 집착과 번뇌를 내려놓고 만유의 본체로서 평등하고 차별이 없는 진여眞如의 상태에 이르는 것이다. 이 상태를 불성佛性이라 하며, 진여로서의 우주는 개체성의 집합이 아니라 '일체one-ness'로서의 전체이다. 모든 인간이 본래부터 가지고 있는 불성을 깨달아 그대로 부처가 된다는 선종의 방법은 고립된 실체성이 없고 관계만 있다는 연기론적 공空사상과 달리 인간의 본성으로서 불성을 주장하는 것이다. 이것은 인도의 불교가 중국에 정착되면서 유교의 본성론과 결합된 것이며, 여기에는 중심을 필요로 하는 중국 특유의 동화의지가 반영되어 있다.

3장

———

# 일본은 응축의 문화다

# 1 | 응축 문화의 특성

## 응축이란 무엇인가

'응축凝縮, condensation'은 서로 다른 요소들이 한데 엉켜 굳어지는 현상이다. 자연계에서 응축은 일정 압력에서 온도를 낮추거나 일정 온도에서 압력이 증가하여 물질의 포화증기압을 넘을 때 나타난다. 이로 인해 기체는 액체로 변하게 되는데, 땅에서 증발한 공기 중의 수증기는 차가운 대기에서 응축되어 구름이 되고, 모여진 구름방울들은 빗방울이 되어 다시 땅으로 떨어진다. 생명체가 세포분열을 할 때도 응축은 필수적인 작용이다. 염색체는 DNA와 히스톤 단백질이 섞여 있는 염색질이 응축하여 염색사라는 실 모양의 상태로 핵 안에 풀어져 있다. 히스톤은 엄청나게 긴 DNA가 감기는 축 역할을 하며 염색사의 조직화와 응축작용을 주도한다. 만약 이 응축작용이 원활하지 못하면 생명체의 세포는 정상적으로 증식할 수가 없다.

인도의 물리학자 보스는 원자들의 움직임이 극도로 제한되고 간격이 가까워지면, 수많은 원자들이 마치 하나의 집단인 것처럼 움직인다는 사실을 발견했다. 이러한 현상은 액체헬륨을 2.176K(Kelvin: 절대온도, 0K=-273℃)까지 냉각시킬 때 일어난다. 절대온도에 가까워진 입자들이 바닥에 응축되어 각 입자의 물질파가 서로 겹쳐지면, 하나의 거대한 물질파가 되어 점성이 없는

초유체Superfluid나 초고체Supersolid로 변한다. 점성이 사라진다는 것은 레코드판에 맺힌 물방울이 판과 같이 돌지 않는 것처럼, 완전한 독립성을 유지하는 상태이다.

응축은 동화처럼 성분 자체가 바뀌는 것이 아니라, 이질적인 존재를 압축하여 하나의 작은 통일체를 이루게 하는 것이다. 자연계에서 이 작은 통일체는 다시 큰 전체의 요소로 복속된다. 이것은 케스틀러가 말한 '홀론holon'과 같은 상태이다. 모든 개체는 하나의 홀론으로 전체를 구성하며, 전체성과 개체성을 동시에 갖고 있다. 우주에서 인간은 하나의 유기체로서 개체인 동시에 우주의 부분이 된다. 전체로서의 홀론은 자신을 지속적으로 유지하기 위해 일관성과 항구성을 획득해야 하며, 부분으로서의 홀론은 다른 홀론과의 관계 속에서 부분적이고 불완전한 특성들을 포용해야 한다.

응축작용은 A와 B라는 이질적인 두 요소가 가까이 달라붙어 하나로 조직화되기 때문에 "A+B→Ab"로 표시할 수 있다. A와 B가 갈등 없이 하나로 통합되기 위해서는 A와 B의 서열관계가 확실하게 이루어져야 한다. 그렇게 되기 위해서는 A와 동등한 관계에 있었던 B는 자신을 낮춰 b로 변함으로써 A에 종속되어야 한다.

응축은 작은 전체가 큰 전체로 복속되는 과정이고, 자연계는 이러한 홀론들이 부분과 전체의 역동적인 계층구조를 이루고 있다. 만약 이 계층구조 안의 어느 오만한 홀론이 더 큰 전체로의 복속을 거부하고 전체를 지배하려

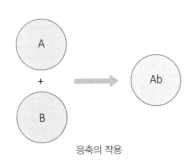

응축의 작용

응축의지가 담긴 일본의 일장기

고 하면 병리현상이 일어난다. 응축작용은 요소들의 단합을 이끌어내지만, 전체에 복속되지 못한 부분은 암세포처럼 경화되어 전체를 파괴하게 되는데, 이것은 응축의 부작용이다.

일본의 일장기에는 일본 특유의 응축의지가 집약적으로 조형화되어 있다. 일장기는 흰 바탕에 붉은 원으로 완전하게 하나로 응축된 형상을 디자인했는데, 이처럼 단순한 국기 디자인은 찾아보기 어렵다. 아마 다른 민족이었다면 미안해서라도 무언가를 더 그려 넣고자 할 것이다.

## 작고 아기자기한 여성적 문화

응축은 동화와 마찬가지로 통합의 힘이지만, 그 질과 지향점에 있어서 상반된다. 동화의지가 자기를 중심으로 외부를 향해 끊임없이 확장해가려는 힘이라면, 응축의지는 내부를 향해 수축하며 하나로 결속하려는 힘이다.

이러한 상반된 의지작용은 중국 문화와 일본 문화의 차이를 명확하게

드러낸다. 중국 문화가 외향적이고 견고한 남성적 특징을 보인다면, 일본 문화는 내향적이고 아기자기한 여성적 특징을 지니고 있다. 이것은 광활한 대륙국가인 중국과 달리 사면이 바다로 둘러싸인 일본의 지형적 특징과 무관하지 않다. 일반적으로 산과 돌이 많은 지역에 살게 되면 양기를 많이 받아 남성적이고 강인한 의지가 발달하지만, 물과 습기가 많은 지역에 살게 되면 자연으로부터 음기를 받아 여성적이고 낭만적 정취가 발달한다. 그래서 일본인들은 중국인처럼 거대하고 웅장한 스케일보다는 작게 응축된 것에서 미적 쾌감을 느낀다. 집을 작게 짓고, 좁은 공간을 이용하여 정원을 만드는 것을 좋아하고, 자연을 축소한 분재나 꽃꽂이가 발달한 것도 그런 맥락에서 이해할 수 있다. 일본에는 도시락 문화가 상상을 초월할 정도로 발달해 있는데, 작은 공간에 다양한 음식을 담는 도시락이야말로 일본 특유의 응축의지가 반영된 문화이다.

조형의지에 있어서도 일본인들은 바깥으로 거칠게 표출하는 표현적인 힘보다는 단순하게 압축하는 것을 좋아하여 일본 특유의 아기자기한 디자인 문화를 발달시켰다. 19세기 말 유럽에 유행한 자포니즘의 실체는 대상을 단순화시키는 응축의 힘이다. 서양의 모더니즘 예술이 평면적인 단순화로 방향을 잡았을 때, 인상주의 화가들이 일본의 우키요에 판화에서 영감을 얻은 것은 우연이 아니다. 일본이 만화와 애니메이션 장르에서 강국이 된 것도 응축의지와 무관하지 않다.

응축은 부피를 줄이고 온도를 낮추는 것이기 때문에 활기찬 생동성보다는 정적으로 고착된 상태인데, 이러한 특징은 일본에서 보존 문화가 발달된 배경이다. 일본에는 등록된 박물관만 4천 개가 넘고, 지역 곳곳에 박물관이

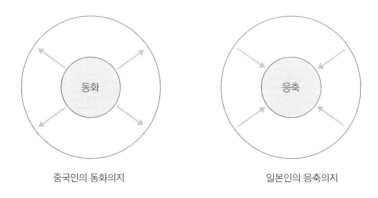

중국인의 동화의지                    일본인의 응축의지

있어 마치 전 국토가 박물관처럼 느껴진다. 일본인들은 과거의 역사와 문화를 마치 냉동 창고처럼 보존하려는 의지가 남다르다.

　응축의지가 사회적으로 발현될 때는 하나로 조직된 문화를 지향하게 되는데, 이를 위해서는 조직원들의 서열관계가 필수적이다. 일본인들의 몸에 밴 예절과 지나칠 정도의 상냥함은 상대와의 대립적 갈등을 피하기 위한 배려이다. 그리고 응축의지는 심리적으로 완벽주의로 나타난다. 일본인들은 대립과 갈등상황에 놓이는 것을 힘들어 하고, 완전하게 하나로 통일되어야 안심을 한다. 과거 중국이나 일본이 한국을 침략했을 때, 중국인들은 한국에 조공을 요구하며 주종의 관계를 원했으나, 일본인들은 단발령을 시행하고 성씨를 개명하며 한국인들의 의식구조까지 완전히 바꾸어 하나의 일본을 만들고자 했다. 이처럼 침략의 양상이 다른 것도 문화의지의 차이이다.

　하나의 완전한 조직체를 건설하려는 일본인들의 응축의지는 일본의 대표적 종교인 신토와 천황제도, 무사도, 그리고 관료와 기업 문화에 이르기까지 일본 문화 곳곳에 스며들어 있다.

# 2 | 신토
## 하나로 응축된 국가를 위한 민족 종교

신토神道는 오직 일본에만 있고, 일본인만을 위한 민족 종교로서 자연물에 대한 숭배가 종교로 발전한 것이다. 대부분의 종교는 민족 종교에서 시작하더라도 보편적인 진리를 통해 초국가적으로 교세를 확장하는 것이 일반적이다. 그러나 신토는 불교와 유교의 영향으로 신사神社를 짓고 교리를 가르치게 되었지만, 다른 종교에서처럼 교주를 신성시하거나 교주의 가르침을 절대시하지 않는다. 그럼에도 불구하고 탄탄한 교리로 무장한 외래 고등 종교의 틈바구니에서 살아남은 것은 매우 이례적인 현상이다. 현재 일본인의 약 90% 이상이 신토 신자이며, 전국에 약 10만여 개의 신사가 있다. 현재 일본에 정착한 외래 종교의 약 48% 정도가 불교지만, 그것도 신토와 융합되어 있다.

### 현세의 조직체계를 위한 종교

일본인들은 만물에 신이 깃들어 있다는 범신론적 신앙 체계를 가지고 있다. 그들은 아침 일찍 신단 앞에서 신(가미)과 조상들에게 감사 인사를 올리고 하루 일과를 시작한다. 그리고 인생의 중요한 순간마다 신사에 가서 참배를 하

고, 집안의 주요 행사가 있을 때도 신단 앞에 모여 감사와 축하의 기도를 올린다. 불교와 신토가 융합되어 있어서 결혼식을 올릴 때는 신토의 형식을 따르고, 장례식은 스님이 주도하는 화장 문화를 따른다. 또 정월 초하루에는 신토에서 새해 인사(히쓰모데)를 하고, 7월에는 고향에 내려가 절에서 조상에게 공양하는 오본お盆이라는 불교행사를 치른다. 일본에서 불교는 신토처럼 생활을 중시하여 사찰에서 경제활동이 이루어지고, 사찰 내에 납골묘를 두는 등 사찰은 실제 삶과 떼어놓을 수 없는 안식처이다. 현재 가장 많은 신자를 보유한 정토진종淨土眞宗은 승려의 독신계율을 버렸으며, 개인소유로 되어 있는 사찰을 자식에게 상속하고 다른 직업을 택하기도 한다. 신불신앙神佛信仰 역시 신토의 영향이라 할 수 있다.

일본인들은 타 종교에 비교적 관용적이며, 중국에서 들어온 유교 역시 사회의 위계질서를 세우는 데 유용했기 때문에 적극적으로 받아들였다. 그러나 기독교만큼은 철저하게 배척하여 가톨릭과 개신교를 합쳐도 일본 인구의 1%가 되지 않는다. 동양에서 서양 문화를 가장 먼저 수용受容하여 근대화를 이룩한 일본이 이처럼 기독교를 철저하게 배척한 데는 이유가 있다.

일본도 6세기 중엽, 스페인의 예수회 소속 선교사 프란시스코 사비에르가 가고시마에서 포교에 성공하며 신자가 45만 명까지 불어난 적이 있었다. 그때 도요토미 히데요시는 일본의 통치이념에 부합되지 않는다는 이유로 선교사를 추방했다. 도쿠가와 막부는 1612년에 기독교 금지령을 발표하고, 약 30여만 명의 기독교인을 처형했다. 19세기 메이지 유신明治維新 때 일본은 미국에 굴복하고 문호를 개방함으로써 기독교는 겨우 신앙의 자유를 얻었지만 정착되지는 못했다.

이처럼 일본에 기독교가 정착되지 못한 것은 개인의 신앙을 중시하는 기독교가 일본 특유의 조직사회를 유지하는 데 적합하지 않기 때문이다. 기독교에서 하나님과 인간은 일대일의 관계이고, 개인의 신앙에 의해 구원이 결정된다. 이처럼 신과 일대일의 관계는 개인주의 문화에는 적합하지만, 조직 문화를 유지하기에는 어려움이 있다. 예수는 개인의 힘으로 유대교의 권위적인 율법주의에 맞섰고, 팔레스타인 사회조직에 큰 위협이 되어 결국 십자가형을 당했다. 16세기 타락해가던 로마교황청의 권위에 맞서 종교개혁을 일구어낸 루터 역시 개인의 힘으로 가톨릭의 거대조직에 대립하여 개신교를 낳았다.

이처럼 기독교는 조직이 아니라 하나님의 은총을 입은 개인에 의한 역사이다. 이것은 서양 문화가 개인주의적으로 나아간 배경이기도 하다. 따라서 현실에서 계층 간의 신분의 이동을 차단하고 기존의 통합된 조직체제를 유지하기 위해서는 유일신보다는 다신숭배가 유리하다. 그래서 신토에서는 신과 인간의 본질적인 차이가 없고, 예배의 대상보다 참배의 행위를 더 중요시한다. 일본인들은 심지어 대상이 누구인지도 모르고 참배하는 경우도 허다하다. 그들은 대상이 누구이든 신을 숭상하고 영위를 높여 주면, 그 대가로서 신이 인간을 지켜주고 복을 준다고 생각한다.

일본인들이 섬기는 신들 중에는 도요토미 히데요시, 도쿠가와 이에야스, 메이지 천황 같은 정치적 영웅들도 있다. 또 도쿄의 야스쿠니靖國신사에는 과거 군국주의 시대에 천황을 위해 전쟁터에서 죽은 250여만 명의 전사자들까지 신으로 모셔진다. 일본의 우파 정치인들이 종종 주변국들의 비난을 감수하고 야스쿠니신사를 참배하는 것은 일본국민의 내부 결속을 강화

하기 위한 정치적 행위이다. 이처럼 경직된 민족주의는 탈냉전 이후 동북아 질서를 위협하는 요인이 되기도 한다. 또한 일본의 천황은 살아 있는 신이며, 공코교金光敎나 텐리교天理敎의 교조들도 살아 있는 신으로 모셔진다.

일본인들은 현세의 조정, 막부, 제후 등의 명령에 순종하는 것이 신에게 순종하는 것이라고 계몽한다. 이는 현세를 긍정하면서 신의 후예인 천황의 통치가 실현되고 있다는 신토의 교의에 따라 국가와 천황에 대한 충성이 곧 신에 대한 충성이라는 것을 심어주는 것이다. 신토는 내세를 위한 신 중심의 종교가 아니라, 인간의 현세적 체제 유지를 위한 인간 중심의 종교이다. 이를 통해 일본의 정치인들은 세습에 대한 명분을 얻고, 하나로 응축된 조직사회를 이룩하고자 한다.

## 천황: 응축된 민족의 구심점

메이지 유신으로 근대화가 이루어지자 일본은 신토를 국교로 채택하고, 신불분리령을 내려 신토와 불교를 분리시켰다. 그리고 각 지역별로 신사를 정리하고 체계화하여 그 정점에 천황을 놓음으로써 하나로 응축된 조직사회를 구축하고자 했다. 천황은 일본 국민의 상징인 동시에 종교생활의 중심이며, 천황이 없는 일본은 상상하기 어려울 정도이다. 이처럼 살아 있는 사람을 신격화하는 것은 북한 같은 독재국가에서 그 사례를 찾을 수 있지만, 그것은 외부세계와 정보를 철저하게 차단함으로써 가능한 것이었다. 그런데 이러한 일이 개방된 선진사회인 일본에서 가능하다는 것은 매우 놀라운 일이다. 일본인들은 천황의 사상이나 인품을 따지지 않는다. 그런 내용을 논하

는 것조차 불경스러운 일이며, 그와 상관없이 천황은 초월적인 존재이다.

천황제는 가장 오래된 군주제로서 중국의 황제 같은 지위지만, 덕이 많은 군자가 천명을 받아 군주가 된다는 중국의 왕도사상과 달리, 일본의 천황제는 지위가 특정 가계에 독점되고 세습된다. 고대 일본은 천황이 강력한 왕권을 가지고 열도를 통일하였다. 7세기경부터는 천황의 신불화神佛化가 이루어져 『고사기』나 『일본서기』와 같은 역사책을 통해 천황이 신의 자손이란 것을 믿게 했고, 신의 자손만이 일본을 지배하는 유일한 존재라고 계몽했다. 이것은 천조대신天照大神의 후손이자 백성의 아버지인 천황을 중심으로 나라 전체를 하나의 거대한 조직체계로 만들고자 한 것이다. 고대국가가 해체되고 무사(사무라이)정권이 등장한 막부시대에는 천황의 지위가 크게 약화되어 사실상 실권되지만, 이후에도 무사들은 천왕에게 제사와 의식을 담당하게 하면서 여전히 신격화했다. 에도시대에는 형식적으로 쇼군에 밀려 천황은 국왕이라는 상징적인 존재로만 남아 있었지만, 쇼군을 임명하는 것은 천황이었다. 쇼군은 정권교체가 많았지만, 천황제도만큼은 지금까지 지속적으로 이어져 오고 있다.

19세기 막부정권을 무너뜨린 메이지 정부는 자신들의 권력을 정당화하기 위해 천황을 신성시했고, 민중을 국민이 아닌 천황에 종속된 신민臣民으로 규정하였다. 부국강병의 기치 아래 자본주의를 육성하고, 군사적 강화를 위해 근대화를 추진하면서 천황의 신격화가 다시 이루어진 것이다. 메이지 헌법을 통해 천황을 신성하고 침범할 수 없는 '살아 있는 신'으로 규정한 일본인들은 천황과 일본의 시조신을 예수, 마호메트, 석가보다 더 높은 존재라고 주장했다. 그들은 세계가 천황을 만민의 왕으로 모시게 해야 한다는 명분

으로 군국주의와 우경화 논리를 구축했고, 태평양전쟁은 그러한 명분 속에서 자행된 것이다.

패전 후에도 천황에 대한 일본인들의 충성심은 무조건적이었으며, 일본인들은 항복의 조건으로 천황제 유지를 내걸었다. 지금도 일본인들은 천황이나 황태자가 가는 곳마다 일장기를 흔들고 열광적으로 환영한다. 정치인들은 일본의 정치적, 군사적 대국화에 필요한 민족주의를 위해 천황제를 고수하고 있으며, 일본 민족의 정체성을 강조할 때마다 천황의 역할을 중요하게 부각시킨다. 이처럼 일본은 유례를 찾아보기 힘든 천황제를 유지하며 온 국민을 하나로 통합시키고 있다. 이것은 하나로 응축된 조직사회를 구성하려는 일본인들의 응축의지가 만들어낸 문화적 현상이다.

# **3** | 사무라이
응축된 질서를 유지하는 집행자

## 꽃은 사쿠라, 사람은 사무라이

일본인들은 사쿠라를 유난히 좋아하는데, 그 이유는 짧게 피었다가 떨어지는 벚꽃의 속성에서 인생의 덧없음과 무상함을 사색할 수 있기 때문이다. 활짝 피었다가 며칠도 안 돼 떨어지는 사쿠라는 봉건시대 무사도의 상징이었다. 사무라이들은 흩날리는 사쿠라처럼 주군을 위해 싸우다가 장렬하게 전사하는 것을 최대의 영광으로 생각했다. 2차 세계대전 당시 일본은 전쟁터에 나가는 젊은이들에게 사쿠라 꽃처럼 아름답게 질 것을 장려하자 분노한 부모들이 사쿠라 나무를 베어버렸다는 일화가 있다.

어느 민족이나 군인계급은 있지만, 일본처럼 사무라이에게 막강한 권력을 부여한 나라는 그 유례를 찾아보기 힘들다. 일본은 7세기 무렵, 중국과 한국의 문화를 받아들여 예술과 제도, 법령을 흡수했지만, 봉건제도만큼은 중국이나 한국보다 위계질서가 훨씬 엄격했다. 일반적인 봉건제도의 특징은 신분이 세습되고 계층 간의 이동이 어렵다. 그리고 왕이 직접 통치하는 것이 아니라 귀족이나 영주들이 간접통치를 한다. 중국의 봉건제도는 왕실이 종가가 되고 농토를 분봉 받은 제후국은 분가가 되어 혈연관계를 통한 종법宗法제도를 발전시켰으나, 일본의 봉건제도는 혈연보다 충성도에 따라 땅을

나누어주고, 가신家臣들의 이탈을 막기 위해 사무라이를 필요로 했다.

사무라이 정권이 시작된 가마쿠라막부鎌倉幕府에서는 봉건제도가 곧 사무라이 정권이었으며, 그들은 막강한 권력을 행사할 수 있었다. 메이지 유신 전까지 일본은 사실상 칼을 찬 사무라이의 나라였다. 에도시대에 사회신분이 사농공상士農工商으로 고착되면서 사무라이는 사士의 역할을 맡게 되었고, 13세기 초 몽골의 침략을 받은 후 사무라이의 역할은 더욱 부각되었다. 중국이나 조선에서는 지배층이 사대부 문인이었던 점과 비교하면, 일본에서 칼을 찬 사무라이가 지배층이 된 것은 이례적인 일이다. 그것은 집단적인 응집력과 응축된 사회적 질서체계를 유지하기 위한 것이었다.

일본인들의 상하구조는 상상을 초월할 정도로 엄격했다. 실질적인 최고 권력자인 쇼군은 지방정권의 영주인 다이묘大名에게 토지를 나누어주고, 다이묘는 쇼군에게 군사적, 경제적 충성을 바치는 관계가 형성됨으로써 하층 사무라이로부터 쇼군에 이르기까지 엄격한 서열관계를 이룬다. 쇼군의 어머니라 할지라도 자식인 쇼군에게 복종해야 할 정도로 그들의 충성심은 절대적이다. 일본을 통일한 도요토미 히데요시는 신분의 유동성을 막기 위해 사무라이에게 즉결 처형권을 주었다. 사무라이가 평민들을 재판을 거치지 않고 즉시 처형할 수 있다는 것은 엄청난 특혜이다. 이것은 일본인들이 얼마나 안정되고 응축된 조직사회를 갈망하는지를 보여주는 사례이다.

무사도와 대화혼大和魂

도쿠가와 이에야스 이후 400년간 평화시대가 정착되자 필요성이 약화된 사

무라이들은 새로운 고민에 빠졌다. 에도막부의 정치기구가 정비되고 평화로워지자 일부 사무라이들은 정치가나 행정관료로 편입되었으나, 이에 적응하지 못한 일부 사무라이들은 도태될 위기에 처했고, 과거를 그리워하는 움직임이 일어났다. 할 일이 없어진 사무라이들은 무술과 정신력을 강조하는 무예학교를 열고 무사도라는 사무라이 정신을 만들어 냈다. 그들은 사무라이의 도덕과 정신을 갖춤으로써 단순한 싸움꾼이 아닌 인류의 덕을 밝히고 행하는 자로 자리매김하고자 했다.

인간과 인간 사이의 예절과 화합을 중시하는 유교는 무사도가 추구하는 서열적 위계질서의 체계를 세우는 데 매우 적합했다. 그래서 유학자들은 유교를 사무라이 정신에 도입하여 사무라이를 거칠고 잔인한 싸움꾼이 아니라 주군에 대해 충성하고, 윤리를 저버린 백성을 처벌하여 인류를 지키는 자로 규정했다. 유교의 충의 개념을 바탕으로 엄격한 위계질서를 만든 사무라이들은 명예와 충성을 최고의 덕목으로 삼았고, 불명예나 수치를 당했을 때는 스스로 할복을 감행하기도 했다.

사무라이의 바이블로 불리는 『하가쿠레葉隠』(1716)에는 "무사도는 곧 죽음을 찾아가는 것이다(武士道と專ふは死ぬ事と見付たり)"라고 하여 죽음을 미화시켰다. 수치스런 삶을 사느니 주군을 위해서 기꺼이 죽을 수 있어야 한다는 것이다. 미시마 유키오라는 소설가는 이 책의 영향을 받아 자신을 추종하는 사람들을 이끌고 총감부에 들어가 "의회를 해산하고 천황제를 부활하자"라며 자위대 궐기를 촉구하고 그 자리에서 할복자살을 감행하기도했다.

메이지 유신은 지방의 사무라이 계급이 주도한 것이며, 그들이 근대적 사무라이인 일본군이 되어 일본의 민족혼을 자극하며 태평양전쟁을 일으켰

다. 전쟁의 패배로 육군제가 폐지되면서 사무라이 정신은 수면 아래로 가라 앉았지만, 사무라이는 여전히 일본민족의 집단 무의식을 이루고 있다. 이것이 오늘날 일본정신으로 불리는 '대화혼大和魂, yamato damashii'의 실체이다. 개인보다 민족 집단을 우선하는 대화혼은 군국주의 체제에서 문화적 우월감이나 인종적 자부심과 연결되어 패권주의를 미화시키는 사상으로 이용되기도 한다. 이처럼 응축의지는 정치적 이데올로기로 포장되어 군국주의의 명분을 제공하고, 국제사회에 위협이 되기도 한다.

# 4 | 관료와 기업
## 가족처럼 응축된 사회조직

### 관료: 잘 조직화된 주식회사

하나의 통일된 조직을 유지하려는 일본 특유의 응축의지는 국가의 관료제도에서도 잘 드러난다. 일본은 정치인보다도 공무원들과 행정관료들이 중심이 되는 전형적인 관료국가이다. 일본은 세계에서 가장 조직적인 관료제도를 갖고 있으며, 사회 전체가 마치 하나의 주식회사처럼 유기적으로 연결되어 있다. 일본인들은 정치인들이 부패했다고 하면 크게 놀라지 않지만, 공무원들의 부패함이나 무능함이 드러나면 큰 충격을 받는다. 그것은 관료를 그만큼 신뢰한다는 것이다. 일본의 총리대신들은 대부분 관료출신이고 국회에 제출되는 법안 역시 거의 관료들이 입안한 것이다.

일본의 관료들은 현 체제를 지속시키기 위해서 전임자가 행정 처리에 잘못이 있어도 후임자가 그것을 추궁하거나 바꾸는 데 소극적이다. 그들은 방대한 자료와 정보를 독점하고 절대적인 권한을 갖고 있으며, 관료들에게 "실수란 있을 수 없다"라는 의식을 심어주기 위해 노력한다. 그들은 서로를 지켜주며, 마치 대기업의 종합기획실처럼 잘 조직화된 시스템으로 운영된다. 그래서 일본의 수상이 수시로 바뀌더라도 국정에는 큰 혼란이 없다. 이러한 일본 특유의 관료제도는 무사도 정신의 연장이다. 에도시대부터 일본

은 전란이 없는 평화로운 시대가 지속되었기 때문에 사무라이들은 점점 전문적인 관료로 등용되었는데, 메이지 정부는 강력한 중앙집권정책과 부국강병에 필요한 전문 관료제를 운영했다. 관료들은 국민 위에 군림하며 천황에 대한 절대 충성이 자신들의 사명이라 생각하고 군국주의 체제에 적극 참여했다. 전쟁 후에 그들은 국민의 공복으로 전환되었지만, 사무라이 정신만큼은 여전히 계승되었다.

이처럼 일사불란하게 조직화된 관료조직은 실질적으로 일본을 움직여온 힘이며, 2차 세계대전의 패전국이었던 일본이 불과 30년 만에 세계 경제 대국으로 발돋움할 수 있는 발판이 되었다. 사회과학자들에게 일본의 급속한 경제성장은 경이적이고 수수께끼와도 같은 것이었다. 일본의 기적을 연구하는 대부분의 전문가들은 그 비밀을 관료조직의 시장에 대한 효율적인 통제와 적극적인 개입에서 찾았다. 또한 역설적으로 놀라운 성장을 보이던 일본 경제가 오늘날 장기불황의 늪에 빠진 것도 관료조직과 무관하지 않다. 경직된 관료제도는 급변하는 오늘날의 상황이나 재난에 신속하고 순발력 있게 대처하는 데 한계가 있기 때문이다. 이러한 이유로 최근에는 일본 내부에서도 관료 망국론이 등장하기도 했다.

2011년에 후쿠시마에서 일어난 원전사고는 관료들의 안이한 태도가 부른 참사였다. 이 사건은 엄청난 인명을 앗아간 대지진보다 더 일본인들을 공황상태로 빠트렸고, 방사능 피해로 이어지면서 10만 명이 넘는 원전 난민을 낳았다. 이는 자부심이 강한 일본 관료들에게 치명적인 오점을 남겼고, 그 피해가 주변국으로까지 확산되면서 국제적인 눈총을 받기도 했다.

## 기업: 상명하복과 종신고용

하나로 응축된 조직을 구축하기 위한 일본인들의 노력은 기업 문화에서도 그대로 드러난다. 일본의 기업 문화는 상명하복과 종신고용으로 대변된다. 직원을 한번 고용하면 큰 잘못을 저지르지 않는 한 평생고용을 보장하고, 그 대신 직원들에게 절대적인 충성을 요구한다. 이것은 성과주의와 구조조정을 중시하는 미국식 기업 문화와 상반된 특징이다. 미국의 기업들은 회사가 어려워지면 단기수익과 자본효율성을 토대로 과감한 구조조정을 행한다. 그러나 일본의 기업들은 감원을 최소화하고 임금을 동결하는 쪽을 택한다. 그래서 직원들은 회사에 대한 주인의식이 강하고, 회사는 직원들에게 가족의식을 심어주어 엄격한 조직체계 속에서 개인의 존재를 안정되게 존속시켜준다.

일본의 샐러리맨들이 명심해야 할 단어는 '호렌소ほうれんそう'이다. 이는 보고와 연락과 상담의 첫 자를 따서 만든 말이다. 직원은 언제 어디서나 수시로 보고하고 연락하며 상담하여 조직체에 녹아든다. 일본인들이 생각하는 좋은 회사는 개인이 천재적인 능력을 발휘하는 곳이 아니라 모든 직원이 주인의식을 갖고 맡은 바 소임을 다하는 곳이다. 그들은 한 명의 천재보다 조직의 시스템을 중시한다. 지금도 일본국민들은 종신고용으로 정년을 보장하는 일본 기업을 지지하고 있지만, 이는 일본의 긴 불황기에 딜레마로 작용하고 있다. 일본의 대표적 가전기업인 샤프는 종신고용제를 지켜오던 대표적인 회사였지만, 최근에는 대대적인 구조조정을 실시했다. 일본의 대표 기업 소니의 현실도 크게 다르지 않다. 장기불황과 함께 일본의 종신고용의 신화는 서서히 막을 내리고 있는 것이다.

조직을 중시하는 일본의 응축 문화는 관료와 기업뿐만 아니라 일본인들의 생활 문화에서도 드러난다. 일본인들은 개인들의 연령이나 성별, 직급에 따라 알맞은 행동을 정하고 윗사람이든 아랫사람이든 자신들의 특권의 범위를 넘어서면 비난과 처벌을 받는다. 일본인들은 '화和'의 상태를 만들기 위해서는 서열과 위계가 반드시 필요하다고 생각한다. 자신의 직업을 운명처럼 생각하고 대대로 세습하는 문화도 여기에서 나온다. 천황의 자식은 계속 천황이 되고, 농부의 자식은 농부가 된다. 일본에서 존경받는 사람은 다방면에 뛰어난 재주를 가진 사람이 아니라 주어진 운명을 받아들이고 자기 자리를 묵묵히 지키는 사람이다.

이처럼 일사불란하게 조직화된 일본의 사회시스템은 혼돈스러운 사회를 안정시킬 때 큰 힘을 발휘하지만, 사회가 안정적일 때는 생기를 잃고 나른하게 정체되기 쉽다. 계층간의 이동이 제한된 일본의 응축 문화는 전문화를 지향하는 모던시기의 시대정신과는 부합되었지만, 순수성이 해체되고 장르간의 융합이 활발한 포스트모던 시대정신과는 부합되지 않고 있다. 이처럼 문화의지와 시대정신의 괴리는 오늘날 일본이 직면한 과제이다.

4장
———

# 한국은 접화의 문화다

# 1 | 접화 문화의 특성

## 접화란 무엇인가

'접화接和, grafting'는 서로 대립적인 존재가 만나서 하나로 어우러지는 것이다. 동화나 응축이 중심이 있는 통합이라면, 접화는 중심이 없는 균등한 통합이다. 그리고 조화가 질적으로 유사한 요소들의 어울림이라면, 접화는 음과 양, 하늘과 땅처럼 운명적으로 하나가 될 수 없는 대립적 요소가 상생의 관계로 맺어지는 것이라는 점에서 다르다.

자연계에서 접화는 생명체를 탄생시키는 원리로 작용한다. 유성생식을 하는 동물은 암컷과 수컷의 접화를 통해 생명체를 낳는다. 이때 암컷과 수컷은 운명적으로 하나가 될 수 없고, 그렇기 때문에 서로를 그리워한다. 유성생식의 기본 단위인 배우자는 접화를 통해 유전자를 교환하고 접합자接合子를 생성시켜 한 개체를 낳게 된다. 이처럼 접화는 반드시 짝을 필요로 하며, 그들의 통합은 제3의 결과물을 낳는다. 서로 다른 두 식물을 절단면을 따라 접합시키는 식물의 접붙이기도 일종의 접화이다. 성경에는 밑둥치가 잘려진 돌감람나무를 참감람나무에 접붙이게 되면, 참감람나무 뿌리의 진액이 돌감람나무 가지로 전달되어서 좋은 열매를 맺게 된다는 비유가 나온다. 이것은 정신적 접화를 통한 구원의 가능성을 말한 것이다.

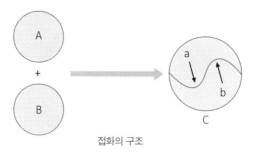

접화의 구조

접화는 A와 B가 혼합되어 C라는 새로운 결과물을 만들어내기 때문에 [A+B→ C=a+b]로 표시할 수 있다. 이때 새롭게 만들어진 C는 A의 속성 a 와 B의 속성 b를 모두 가진 중립적이고 독립적인 존재이다. A와 B를 통합하 여 C가 될 수 있는 유일한 조건은 A와 B가 동등한 조건으로 결합되어야 하 며, 어느 한쪽을 중심으로 동화되지 않아야 한다. 동화와 응축이 A와 B의 이 항 사이의 통합이라면, 접화는 C라는 새로운 항이 생성됨으로써 삼항관계 를 이룬다는 점이 특징이다. 동화가 이질적인 존재들이 하나를 중심으로 섞 이는 화합적 통합이라면, 접화는 이질성이 보전되는 혼합적 통합이다.

한국의 태극기는 이러한 접화의 작용을 디자인한 것이다. 원래의 태극 기는 [A+B→ C]의 삼항관계를 도형화한 삼태극이었으나, 현재 사용하는 태극기는 C의 결과인 [C=a+b]를 형상화한 것이다. 태극에서 두 힘은 서로 역동적으로 침투하지만, 일장기에서처럼 하나로 응축된 것이 아니라 혼합 의 상태를 유지하면서 공존한다.

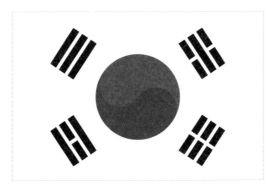

접화의지가 담긴 한국의 태극기

## 상극의 어울림 문화

자신을 중심으로 확장해 나가고자 하는 중국의 동화 문화가 중심주의를 지향하고, 하나의 유기적 조직체계로 고착시키려는 일본의 응축 문화가 완벽주의를 지향한다면, 한국의 접화 문화는 대립되는 이질성이 보존되는 상극의 어울림으로 혼합주의를 지향한다. 이러한 각 민족의 문화의지의 차이는 민족이 거주하는 지형과 무관하지 않아 보인다. 중국처럼 거대한 대륙국가는 농경문화와 안정된 삶을 누리면서 자신이 있는 곳을 중심으로 생각하기 때문에 동화의지가 발달한다. 반면에 일본처럼 사방이 바다로 둘러싸인 해양국가는 갈등과 분열이 생기면 피하기가 어렵기 때문에 내적으로 응축하여 조직화하려는 응축의지가 발달한다. 그리고 한국처럼 대륙과 해양이 접한 반도국가는 대륙 문화와 해양 문화가 역동적으로 뒤섞이기 때문에 접화의지가 발달하게 되는 것이다.

한국 특유의 접화 문화는 한국인들의 의식주 생활 곳곳에 배어 있다. 가

령 한국 전통음식인 김치나 찌개, 비빔밥 등은 출처가 다른 이질적인 재료들을 섞어 재료의 개별성이 혼합되어 나오는 절묘한 맛을 추구한다. 섞은 결과가 어떤 특별한 개체에 동화되지 않고 중성적인 시너지를 지향할 때 한국인들은 온도와 상관없이 '시원하다'고 말한다. 이것은 모든 재료를 기름에 볶아 동화된 맛을 추구하는 중국요리나, 회처럼 단일 재료의 응축된 맛을 즐기는 일본요리와 다른 특징이다.

자연관이 드러나는 정원 문화에 있어서도 한국의 정원은 주변의 자연과 접하는 경계지역에 두어 최소한의 인공을 통해 자연 자체를 정원으로 끌어들이고, 인간과 자연이 접화를 이루게 한다. 이것은 정원을 인공적으로 거대한 자연처럼 만드는 중국이나, 자연을 작게 응축시켜 집안으로 들여다 놓고자 하는 일본의 정원과 다른 특징이다. 한국의 건축 역시 건물 자체보다 풍수지리에 입각하여 자연과 이상적으로 접화할 수 있는 터를 중시한다. 한국의 도시나 마을이 주로 산과 땅이 접하는 산자락을 중심으로 발달한 것은 이 때문이다. 예술에 있어서도 흙이라는 자연과의 접화를 요구하는 도자기에서 재능을 발휘하고, 운동도 바람이나 지형 등의 자연과의 접화가 중요한 양궁이나 골프에서 재능을 발휘한다.

이러한 한국 특유의 접화 문화는 종교나 이데올로기에서도 작용한다. 한국은 기독교와 불교 등 신앙과 사상이 전혀 다른 종교들이 사이좋게 접화를 이루고 있는 거의 유일한 나라이다. 또한 자본주의와 공산주의가 극단적으로 대립하고 있다. 이 밖에도 전통과 현대, 동양과 서양, 아날로그적인 정情의 문화와 디지털적인 기술문명이 접화하여 역동적인 긴장을 이루고 있는 나라가 바로 한국이다. 이처럼 대립된 요소들이 상생의 관계를 이루면 태극

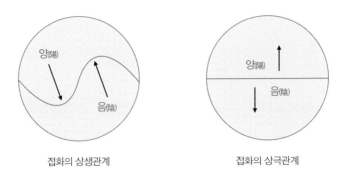

접화의 상생관계 　　　　　　　　　　　接화의 상극관계

처럼 이상적인 통합모델이 될 수 있지만, 상극이 되어 갈등관계가 되면 극한 대립으로 치달을 수도 있다. 접화는 중심이 있는 안정적인 통합이 아니라 대립적 어울림이기 때문에 언제나 상생과 상극 사이의 긴장관계에 놓여 있다.

# 2 | 한국신화
## 접화 문화의 원형

신화는 비합리적인 요소로 인해 역사적 사료로는 불충분하지만, 그 민족의 미의식과 문화의지가 반영되어 있다는 점에서 미학적으로 중요한 텍스트이다. 레비스트로스가 주목했듯이, 신화적 사고는 과학적 사고에 비해 열등하고 미개적인 사고가 아니라 다른 차원의 질서를 갖고 있다. 역사적 사고가 시간성과 실증적 사건에 의존한다면, 신화적 사고는 비시간적 총체성과 심리적 의지를 중시한다. 따라서 한 민족의 신화에는 그 민족의 과제와 문제해결 방식이 함축되어 있다. 또한 신화는 사회의 구술집단에 의해서 만들어져 전해지는 것이기 때문에 정본이 없으며, 기본적인 내용을 공유하면서 끝없는 이본으로 존재한다. 이본은 가짜가 아니라 신화의 존재방식이며, 이본을 통해 현실과 조우한다.

창세 이야기를 다룬 마고신화부터 건국 과정을 다룬 단군신화까지 한국신화의 공통적 특징은 천상계와 지상계의 접화에 의해 이상적인 공동체 사회를 구현한다는 것이다. 대표적인 서양의 신화인 그리스신화에서 신들은 인간의 삶에 깊숙이 개입하여 긴밀한 관계를 맺지만, 신들의 세계에서 인간은 벌레 같은 존재로 다루어지며, 능력 있는 인간은 신의 경계 대상이 된다. 서양의 신화에서 인간은 신과 자연 사이를 방황하는 존재이다.

플라톤의 『향연』에서 아리스토파네스가 소개하는 서양신화에 의하면, 인간은 원래 머리가 두 개, 팔이 네 개, 다리가 네 개, 그리고 두 개의 생식기가 있었다. 그러나 인간이 점점 번성하고 강성해지자 이에 위협을 느낀 제우스는 인간의 힘을 제거하기 위해 인간을 반으로 쪼개 그 절단면을 오므려 묶어서 배꼽을 만든다. 그때부터 힘을 잃은 인간들은 잘려나간 반쪽에 대한 그리움으로 떠돌면서 잃어버린 반쪽을 찾는 일에만 매달리고, 다시 하나가 되기 위해 몸부림치게 되는데, 이것을 에로스의 기원이라고 본다. 이처럼 서양신화에서 신과 인간의 관계가 '신인불합'이라면, 한국신화는 '신인묘합', 즉 신과 인간이 극적인 화해를 이룬다는 점이 특징이다.

## 마고신화: 천상계와 지상계의 접화

가장 오래된 이야기를 담고 있는 마고麻姑신화는 『부도지符都誌』[01]라는 책에 실려 있다. 여기에는 한민족의 기원과 이상, 그리고 한국 고유의 사상과 우주관이 신화의 형식으로 기술되어 있다. 이 신화는 천신인 마고가 하늘의 음音인 '율려律呂'에 의해 지상에 부도라는 낙원을 건설한다는 이야기로 시작된다. 세상의 탄생이 하늘의 소리인 율려에 의해서 이루어졌고, 하늘의 뜻에

---

01    신라시대 박제상은 보문전 태학사로 있을 때 열람했던 자료와 전해오는 비서들을 정리하여 『징심록(澄心錄)』15지를 저술했는데, 제1지가 「부도지(符都誌)」이다. 그 밖에 「음신지(音信誌)」, 「역시지(曆時誌)」, 「천웅지(天雄誌)」, 「성신지(星辰誌)」, 「사해지(四海誌)」, 「계불지(禊祓誌)」, 「물명지(物名誌)」, 「가악지(歌樂誌)」, 「의약지(醫藥誌)」, 「농상지(農桑誌)」, 「도인지(陶人誌)」 등이 있으나 전하지 않는다. 박제상의 후손인 박금은 『징심록』 전편을 잡지에 기재하려 했으나 일제의 정책에 위배되어 뜻을 이루지 못하고, 문천에 있는 금호종합이학원에 원본을 남겨두고 월남하는 바람에 분실되었다. 1953년에 박금은 울산의 피난소에서 「부도지」만 복원하여 출간했다.

따라 내려온 천인들이 지상에 부도라는 이상세계를 건설한다는 것이 이 신화의 주요내용이다. 마고신화에서는 천상계와 지상계의 접화라는 한민족의 이상과 그것이 실현되지 못한 이유를 설명함으로써 한민족의 과제를 제시하고 있다.

신화에서 천인들은 마고성에서 지유地乳를 먹고 살았는데, 백소씨족의 지소支巢라는 자가 지유가 부족하자 담벼락에 열린 포도를 따먹고 오미五味를 맛보게 된다. 이를 계기로 천인들이 열매를 먹기 시작하면서 이齒가 생기고 침이 뱀의 독과 같이 되었으며, 눈은 올빼미처럼 밝아졌다. 그러자 피가 탁해지고 마음은 모질고 독해져서 마침내 하늘의 본성을 잃게 된다. 이로써 하늘 법에 의해 스스로 살아가는 자재율自在律이 파괴되고 율려가 차단됨으로써 수명이 짧아지게 된다. 마치 성경 창세기의 선악과 이야기를 연상시키는 이 내용은 죄와 고통의 원인, 그리고 인간의 수명이 유한한 이유에 대한 신화적 해답이다.

이 사건으로 인해 마고성의 지유가 말라버리자 장남인 황궁黃穹씨가 천부天符의 신표信標를 나누어 주고 사방에 흩어져 살 것을 명한다. 그래서 청궁靑穹씨족은 동쪽 운해주雲海洲(중국 대륙)로, 백소白巢씨족은 서쪽 월식주月息洲(이란 이라크 지역)로, 흑소黑巢씨족은 남쪽 성생주星生洲(인도와 인더스 유역)로, 황궁씨족은 북쪽 천산주天山洲(시베리아와 중앙아시아 지역)로 옮겨 살게 된다. 천산주는 매우 춥고, 위험한 땅이었으나 황궁씨는 마고성을 회복하겠다는 굳은 의지로 자진하여 선택했는데, 이 황궁씨족이 한민족의 조상이다. 이후 황궁씨는 천신족의 징표인 천부삼인天符三印을 맏아들인 유인有因씨에게 물려주고, 유인씨는 다시 아들 환인桓因씨에게 물려주어 환인은 동북아 9개 족속을

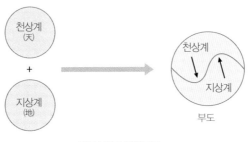

마고신화의 접화구조

다스리는 환국恒國의 왕으로 추대된다. 이상의 내용은 한민족의 이상이 잃어버린 지상낙원인 부도를 복원하는 데 있음을 밝힌 것이다.

부도는 신들이 사는 천상계도 아니고, 세속적인 지상계도 아닌 하늘과 땅이 접화된 지역으로 지상낙원의 이상이 담긴 장소이다. 어느 민족에게나 꿈이 있고, 꿈이 없는 민족에게 행복이 있을 수 없다. 이 신화는 하늘과 땅 즉, 천상계와 지상계가 접화된 부도의 인간세계 건설이 한민족의 이상이라는 것을 말해주고 있다. 한민족을 배달민족이라고 하는데, 배달은 부도가 음차된 것이다. 부도의 고어는 '뷔더'이며, 이것이 '바이더〉바이나〉배딜'로 변한 것으로 보인다. 한국말로 '부'와 '바'는 모두 '밝다'는 의미이고, '더'와 '도'는 '터'의 의미여서 부도나 배달은 '밝은 도읍지'라는 의미가 된다. 이처럼 하늘의 뜻에 따라 부도의 공동체 사회를 건설하는 것이야말로 한민족의 신화적 이상이라고 할 수 있다.

## 단군신화: 천신족과 지신족의 접화

단군신화[02]는 한민족이 천신족과 지신족의 접화에 의해 부도의 꿈을 구현한다는 내용을 담고 있다. 당시 태양신앙을 가진 천신족은 자신들의 뿌리가 하늘에서 왔다고 믿었고, 토템신앙을 가진 지신족은 자신들의 기원이 동식물에 있다고 보았기 때문에 이들의 통합은 쉽지 않은 과제였다. 대부분의 지역에서 이러한 갈등을 해결하는 방법은 전쟁과 정복이었다. 그러나 단군신화의 요점은 한민족의 형성이 무력에 의한 정복이 아니라 대립적인 천신족과 지신족이 상생으로 어울리는 접화를 통해 이루어졌다는 것이다.

하늘에 대한 관념이 없는 지신족을 하늘의 이치로 교화하는 것은 무력으로 정복하는 것보다 훨씬 어려운 일이다. 이 극적인 접화가 이루어지기 위해서는 어떤 조건이 필요하다. 고등문명을 가진 천신족은 널리 인간을 유익하게 하고자 하는 홍익인간의 의지가 있어야 하고, 지신족은 수행을 통해 하늘의 가르침을 깨달으려는 의지가 있어야 한다. 그래야 상극이 상생의 관계로 나아갈 수 있는 것이다.

단군신화의 내용에는, 하늘의 천제인 환인桓因이 홍익인간의 의지가 가장 강한 아들 환웅桓雄에게 천부삼인天符三印을 주고, 태백산 근처에 3천 명과 함께 내려보내 지신족에게 하늘의 이치와 문명을 전수하게 한다. 천부삼인은 천신족의 징표로서 청동방울, 청동검, 청동거울로 보기도 하고, 환웅의 삼정승인 풍백風伯, 우사雨師, 운사雲師로 해석하기도 하지만, 모두 삼신三

---

02   한국의 건국신화인 단군신화에 관한 내용은 원동중의 『삼성기』, 일연의 『삼국유사』, 이승휴의 『제왕운기』, 권람의 『응제시주』, 『세종실록지리지』 등에 나와 있다. 기본적인 내용은 같으나 자세함에서 약간의 차이가 있다.

神, 즉 천신, 지신, 태신을 상징하는 것이다. 청동거울은 태양과 천신天神의 상징이다. 부도지에는 유인씨가 황궁씨에게 천부삼인을 이어받으면서 "이것은 천지본음의 상象으로 진실로 근본이 하나임을 알게 하는 것이다"라고 했는데, 여기서 천지본음은 율려이고, 상은 태양을 의미한다. 천신족은 자신들의 뿌리가 태양에서 비롯되었다고 믿었다. 그리고 청동방울은 하늘에 대한 계불의식禊祓儀式과 지신地神의 상징이다. 계불은 하늘 앞에 잘못을 속죄하고 율려의 파장을 수신하기 위한 의식이며, 방울은 차단된 하늘의 음을 수신할 수 있는 감각을 복원하고자 고안된 것이다. 하늘과 통하기 위해 음과 동작을 활용한 것이 한국의 음악과 춤의 기원이다. 청동검은 하늘문명과 태신太神의 상징이다. 당시 천신족은 청동검을 통해 고도의 문명을 개척했고, 무기로 만들어 하늘의 권리를 행사하기도 했는데, 검은 지상의 삶을 다스려 하늘 문명을 구현하는 도구였다.

환웅은 배달국, 즉 부도를 세우고 환국의 삼신사상을 토대로 풍백風伯, 우사雨師, 운사雲師의 삼정승을 두고, 오제사상[03]에 따라 곡식(우가), 왕명(마가), 형벌(구가), 질병(저가), 선악(양가)의 오가五加로 다스렸다. 그리고 하늘의 이치대로 인간생활의 366가지 일들을 가르치며 세세히 깨우치게 하였다.

그는 천신족과 접화할 대상으로 지신족 중에서 준비된 족속을 선별하고자 했는데, 당시 태백산 근처에는 호랑이를 토템신앙으로 하는 호족과 곰을

---

토템신앙으로 하는 웅족이 거주하고 있었다.[04] 그들은 청동기를 사용하는 천신족의 발달된 문명을 보고 도움을 얻고자 했다. 그러자 환웅은 이들에게 자격시험 같은 것을 요구했는데, 동굴에서 쑥과 마늘만 먹으면서 100일 동안 금촉(禁觸)수행을 하는 것이었다.

금촉수행은 인간이 고기와 열매를 먹기 시작하면서 피가 탁해지고 동물처럼 포악하게 된 것을 원래의 상태로 정화시키기 위한 수행법이었다. 잔인하고 탐욕이 많아 약탈을 일삼던 호족은 환웅이 내린 금촉수행을 견디지 못하고 뛰쳐나갔다. 그러나 어리석고 우직한 웅족은 끝까지 수행을 견뎌 환웅의 간택을 받게 된다. 웅족의 대표 웅녀는 결국 환웅과 결혼하여 단군을 낳게 되는데, 이것은 지신족인 웅녀가 수행을 통해서 천신족이 될 수 있는 가능성을 보여준 사건이다. 이로써 천신족과 지신족의 접화가 이루어지게 되었으며, 그렇게 탄생한 나라가 바로 단군왕검의 고조선이다. 천신족인 환웅과 지신족인 웅녀의 접화는 인류사에서 매우 극적인 플롯으로 천신족과 지신족이라는 상극이 특별한 조건에 의해서 상생의 어울림이 될 수 있음을 보여주는 사건이다. 서양의 신화에서 흔히 보이는 신인불합의 갈등이 단군신화에서는 신인묘합으로 귀결된다는 것이다.

이러한 단군신화의 내용에는 접화의 공식인 "A+B→C(=a+b)"가 정확히 드러나고 있다. 즉 천신족을 상징하는 '환웅(A)'과 지신족을 상징하는 '웅녀

---

04  일본은 한국을 식민지로 삼고, 1925년 조선총독부 산하의 조선사편수회를 만들어 한국의 역사를 왜곡했다. 이 과정에서 고조선의 사적을 불사르고 한국의 역사를 일본보다 짧게 만들기 위해 중국의 한무제가 한사군을 설치한 시점부터를 한민족 역사의 출발점으로 삼고자 했다. 이 과정에서 웅족과 호족의 이야기는 곰과 호랑이 이야기로 둔갑되었고, 고조선의 역사는 신화 속의 허황된 이야기로 둔갑했다.

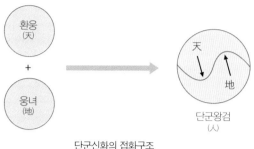

단군신화의 접화구조

⒝'가 접화되어 제3의 존재인 '단군왕검⒞'을 낳았으며, 그는 '하늘의 속성
⒜'을 지닌 무군巫君으로서의 단군과 '땅의 속성⒝'을 지닌 정치적 군장으로
서의 왕검의 역할을 동시에 갖춘 존재이다. 이것은 고조선이 제정일치 사회
였을 뿐만 아니라 하늘과 땅의 접화에 의해 이룩된 민족임을 천명한 것이다.
이것은 천지인삼재사상에 대한 신화적 스토리텔링이기도 하다.

# 3 | 천지인삼재사상
## 접화의 우주관

한국의 고대 종교에서부터 우주관과 윤리관에 이르기까지 한국인의 의식 기저에 있는 가장 핵심적인 사유구조는 천지인삼재天地人三才사상이다. 삼재는 우주의 변화와 동인을 하늘(天), 땅(地), 사람(人)의 삼극관계로 보는 것이다. 고대부터 한국과 중국은 사상적으로 공유하는 바가 컸지만, 중국은 우주를 음양론의 이원적 체계로 이해한 반면, 한국은 삼원적 체계를 선호했다.

한국인들은 3이라는 숫자를 유난히 좋아하고, 3을 어떤 일의 완결로 여긴다. 한국인들이 자주 사용하는 '삼세번'이라는 말에서 삼은 한 사이클의 완결이자 새로운 생명의 탄생을 의미한다. 한국말로 '생기다'는 '삼기다', '삼다'에서 온 말인데, 이때 '삼'은 음양이 접화되어 탄생되는 '태胎'의 의미이다. 그래서 생명을 점지해주는 신을 '삼신三神' 혹은 '태신胎神'이라 하고, 생명이 탄생되는 탯줄을 '삼줄', 생명이 탄생된 곳을 '삼터'라고 부른다.

한국인들에게 3은 생명의 수이자 행운의 수이다. 그래서 삼짇날(음력 3월 3일)을 길일로 정해 명절로 삼았으며, 만세도 삼창, 가위바위보도 삼세판에 승패를 결정한다. 그 밖에도 사람이 죽으면 삼일장, 삼우제, 삼년상을 치르고, 삼재三災를 조심했다. 더위도 삼복三伏으로 나눠서 피서했고, 사람 이름도 주로 세 글자로 짓는다. 전통음악은 아리랑처럼 삼박자가 많고, 시조의 형식

도 삼장으로 구성된다. 삼족오를 태양을 상징하는 신령스런 상징물로 삼고, 삼신을 숭배한다. 이러한 문화들은 모두 천지인삼재사상의 흔적들이다.

## 천부경: 접화의 수리철학

삼재사상에서 삼은 순서적으로 세 번째를 의미하지만, 내용적으로는 일과 이를 종합한 수이다. 일이 양陽의 수이고, 이가 음陰의 수라면, 삼은 양과 음이 대립적 통일을 이룬 것이기 때문에 접화의 수가 되는 것이다. 이것을 우주관에 적용시키면, 일은 하늘이 되고, 이는 땅이 되며, 삼은 사람이 되어 천지인사상이 된다. 따라서 천지인사상은 한국인 특유의 접화의 우주관이며, 이러한 접화의 수리철학을 담은 경전이 「천부경天符經」[05]이다. 천부경은 총 81자로 이루어져 있는데, 여기에는 천지인 삼극을 토대로 우주만물의 생성과 성장원리, 그리고 인간의 이상과 존재 목적이 수리적으로 함축되어 있다.

하나의 시작은 무無에서 시작된 하나이다. 그 하나가 삼극으로 나뉘지만, 근본은 다함이 없다. 하늘이 첫 번째 극이요, 땅이 두 번째 극이요, 사람은 세 번째 극이다. 이 하나가 모여 열이 되지만, 끝없는 조화로서 삼(생명)을 낳는다. 하늘은 둘(음과 양)로서 삼을 낳고, 땅도 둘로 삼을 낳

05  「천부경」은 환국(桓國)에서부터 입으로 전해 내려오던 민족경전으로 배달국 환웅의 명을 받고 신지(神誌) 혁덕(赫德)이 녹도문으로 처음 기록했다고 전해진다. 고조선시대에 태백산 돌에 전서(篆書)로 새겨진 것을 신라시대 최치원이 한문으로 번역하여 묘향산 석벽에 새겼다고 한다. 이맥이 1520년에 쓴 『태백일사』에도 「천부경」이 실려 있다.

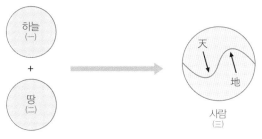

천지인삼재사상의 접화구조

으며, 사람도 둘로서 삼을 낳는다. 이렇게 삼극의 둘이 합하여 여섯이 되고, 일곱 수, 여덟 수, 아홉수로 나아간다. 이 삼의 운행으로 사계四季가 이루어지고, 오행五行과 칠요七曜가 순환한다. 하나의 오묘한 운행에 의해 만물이 생성되고 소멸하니, 작용은 변하지만 근본은 변함이 없다. 본래 마음의 근본은 태양이니, 밝음을 추구하는 사람에게는 하늘과 땅이 하나로 (접화)된다. 하나의 끝은 무無로 끝나는 하나이다.[06]

이러한 천부경의 우주관은 무에서 비롯된 하나가 삼극, 즉 하늘, 땅, 인간의 순서로 분화한다는 것이다. 여기서 중요한 것은 하나가 하늘이라는 양과 땅이라는 음으로 분화되지만, 세 번째 극인 인간은 하늘과 땅이 접화된 존재라는 것이다. 이것이 서양의 분화와 다른 점이다. 서양의 이분법적인 분화주의는 하나에서 분화된 두 극이 주종의 관계를 이루기 때문에 세계는 하

---

06    "一始無始一 析三極無盡本 天一一地一二人一三 一積十鉅無櫃化三 天二三地二三人二三 大三合六生七八九 運三四成環五七 妙衍萬往萬來 用變不動本 本心本太陽 昂明人中天地一 一終無終一" (「천부경」)

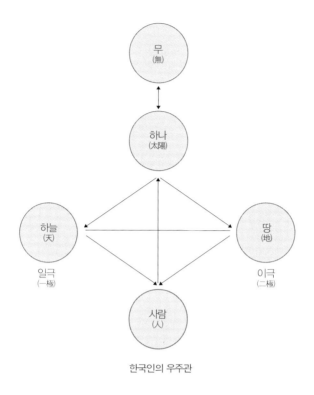

한국인의 우주관

늘과 땅으로 이분되고, 신과 인간, 형이상학과 형이하학은 우열의 관계로 설정된다. 이러한 사유구조에서 인간은 열등한 땅의 속성을 버리고 이성을 통해 형이상학적 존재가 되려고 한다. 이것이 서양인들이 생각하는 인문주의 humanism이다. 이러한 이성 중심적 인문주의는 신에 대한 도전이고, 자연에 위협이 되기 때문에 화해가 불가능하다. 데카르트는 땅의 속성인 육체의 감성을 벗어던지면 인간의 합리적 이성이 신성을 획득하리라고 생각했지만, 이것은 이성이라는 촛불을 태양과 동일시하는 오류이다. 서양의 '천지이재 天地二才'사상에서 인간의 독립된 자리는 없으며, 인간은 신과 자연 사이에서

갈등하는 존재이다. 서양신화에서 인간은 신의 질투와 경계의 대상이 되고, 근대적 인간이 자연 파괴의 주범이 되는 것은 이 때문이다.

그러나 천지인삼재사상에서 인간은 하늘과 땅을 접화시켜 경영하는 독립된 지위를 갖고 있다. 이것이 서양과 다른 한국 특유의 인본주의이다. 그럼으로써 인간은 신의 자리를 탐하거나 자연을 위협하지 않고, 오히려 양쪽을 수용하고 종합함으로써 독립적인 영역을 갖게 되는 것이다. 이러한 중성적 인간을 한국인들은 신선神仙이라고 부른다. 한국적 인본주의의 이상은 신선이 되는 것이며, 이것은 땅의 속성과 하늘의 속성을 접화하여 가능한 것이다. 천부경에 나오는 "밝음을 추구하는 사람 안에서 하늘과 땅이 하나로 (접화)된다(昻明人中天地一)"라는 말의 의미가 바로 이것이다.

{하늘(A) + 땅(B) → 인간(C) = a(神性: 영혼) + b(物性: 육체)}

이상적인 접화가 이루어진 인간은 신성神性(영혼)과 물성物性(육체)을 경영하고 조화시키는 제3의 존재가 되는 것이다. 우주는 태양처럼 능동적으로 빛을 발하는 존재와 수동적으로 빛을 받는 물질로 양분된다. 빛은 물질을 만나야 자신의 존재를 드러내고, 물질은 빛이 있어야 생명을 얻기 때문에 두 존재는 서로를 필요로 한다. 그런데 인간은 하나의 존재 안에 물질(어둠)과 영혼(빛)이 절묘하게 어우러진 존재이다. 그러므로 인간의 정체성은 정신적 존재인 신도 아니고, 물질적 존재인 사물도 아니다. 이 대립적인 두 극을 어울리게 하여 접화시키는 것이 인간의 정체성이며, 지향점이 되는 것이다.

## 삼신일체 신학

천부경이 천지인삼재사상을 수리적으로 표현한 것이라면, 천부경과 함께 한민족의 민족경전으로 내려오는 「삼일신고三一神誥」[07]는 그것을 신학적으로 풀이한 것이다. 그러면 근원자인 '하나(一)'는 인격화되어 '일신一神(하나님)'이 되고, 천지인은 각각 '천신', '지신', '태신'의 삼신三神이 된다. 이것이 한국 특유의 삼신신앙이다. 여기서 인간의 자리를 '태신'이라고 한 것은 하늘과 땅이 어울려 접화된 태극의 자리이기 때문이다.

하늘세계를 주관하는 '천신'은 이치로서 천지만물을 창조하기 때문에 조화신造化神이라 하며, 지상세계를 주관하는 '지신'은 땅의 조화로 만물을 생육하기 때문에 교화신敎化神이라고 한다. 그리고 그 인간계를 주관하는 '태신'은 삶의 문화를 이치에 맞게 다스리기 때문에 치화신治化神이라고 한다.[08] 천신(조화신)은 만물의 생명을 낳는 역할을 하기 때문에 아버지(父)와 같고, 지신(교화신)은 가르침을 통하여 지혜를 열어주기 때문에 스승(師)과 같다면, 태신(치화신)은 공평무사하게 현상세계의 질서를 바로잡아 다스리기 때문에 임금君으로 비유된다. 이러한 삼신신앙에서 중요한 점은 삼신三神이 세 분으

---

07  환웅의 경전으로 전해지는 「삼일신고」는 신지가 큰 돌에 새긴 것을 기자시대 왕수긍이 박달나무에 은나라 문자로 새겼다고 한다. 돌에 적은 것은 부여에, 나무에 새긴 것은 위만 조선에 전했으나 전란 때 소실되고 발해 왕실로 들어가 문왕이 대조영의 「어제삼일신고찬」과 대야발의 서문, 임아상의 주해, 극재사의 「삼일신고 독법」에 자신의 「삼일신고 봉장기」를 덧붙여 739년에 「삼일신고어찬본」을 엮어 백두산 보본단 석실에 보관하던 것을 백동신사가 발굴하였으며 나철에게 전해졌다고 한다. 이외에도 고려시대 행촌 이암이 천보산 태소암 근처에서 이 경전을 발굴했다고 하며, 그의 현손 이맥의 『태백일사』에 실려 있다. 전체 구성은 총 366자로 이루어졌으며, 첫 구절만 빼고 내용은 모두 같다.

08  "稽夫三神 曰天一 曰地一 曰太一. 天一主造化 地一主敎化 太一主治化"(『태백일사』, 「삼신오제본기」, 표훈천사)

로 각각 존재하는 것이 아니라, 본체로서의 일신이 삼신으로 작용한다는 점이다. 이러한 사상은 유일신관과 다신론을 모두 수용하는 것이다. 발귀리[09]는 이러한 한국 고유의 우주관과 신앙관을 다음과 같이 표현했다.

> 대 우주, 그것을 일컬어 양기良氣라 부르나니, 무와 유가 혼합되어 있고, 비움과 채움이 오묘하다. 삼은 일을 본체로 삼고, 일은 삼으로 작용하니 무와 유, 비움과 채움이 오묘하게 하나로 순환하고 본체와 작용은 둘이 아니로다. 큰 허공에 빛이 있으니 이것이 신의 모습이고, 큰 기운은 영원하니 이것이 신의 조화로다. 참 생명이 흘러나오는 발원처요, 만법이 이곳에서 생겨나니 일월의 씨앗이며, 천신의 참마음이로다. 만물을 비춰주고 이어주니 이를 깨달으면 큰 능력을 얻을 것이요, 크게 세상에 이르러 삼라만상을 이룬다. 그러므로 원圓은 하나로서 무극無極이고, 방方은 둘로서 반극反極이며, 각角은 셋으로서 태극太極이다.[10]

그는 일신과 삼신을 본체와 작용의 관계로 설명하고, 영원성과 모든 궁극의 가치를 상징하는 하늘의 정신을 원(○), 반듯한 어머니의 품성을 지닌 땅의 정신을 방(□), 하늘과 땅을 접화시키고 천지의 이상을 실현하는 인간

---

09   발귀리(發貴理)는 배달국의 선인으로 태우의 환웅의 아들 복희씨와 동문수학하고, 도를 통한 후에 방서와 풍산(대풍산)을 오가며 명성을 얻었다고 전해진다.

10   이 글은 발귀리가 아사달에서 제천행사를 보고 지은 송가(頌歌)로 전해진다. "大一其極 是名 良氣 無有而混 虛粗而妙 三一其體 一三其用 混妙一環 體用無歧 大虛有光 是神之像 大氣長存 是神 之化 眞命所源 萬法是生 日月之子 天神之衷 以照以線 圓覺而能 大降于世 有萬其衆 故 圓者 一也 無極 方者 二也 反極 角者 三也 太極"(『태백일사』, 「소도경전본훈」)

을 각(△)에 비유하여 천지인사상을 설명했다. 한글은 이러한 천지인사상을 토대로 만들어진 문자이다.

삼신일체 신앙체계에서 삼신은 하나의 일신에서 비롯된 것이고, 그것이 합쳐진 본체는 무형의 빛이 된다. 그것은 무극의 절대본체로서 어떤 말과 개념으로도 표현되거나 구체화될 수 없는 절대적 존재이다. 그리고 일신은 다시 일기―氣를 작동시켜 삼신으로 작용하는 유동적이고 포괄적인 신앙체계이다. 이러한 신앙관은 오늘날 고등 종교들이 분화되기 이전의 종합적이고 통합적인 체계를 보여주고 있다. 의학이 외과, 내과, 정신과 등으로 전문화되듯이, 종교는 유일신론, 다신론, 범신론 등으로 전문화되었으며, 조화가 전제되지 않는 전문화는 부작용을 낳기도 한다. 삼신일체 신앙의 특징은 종교로 분화되기 이전의 종합적인 체계를 갖추고 있다는 점이다. 오늘날 한국에서 불교, 기독교, 도교, 유교 같은 전문화된 종교들이 사이좋게 공존하고 있는 이유는 삼신일체 신학에서 모두 포용할 수 있는 범주이기 때문이다.

불교의 공空사상이 우주의 바탕을 존재론적 관점에서 접근한 종교라면, 기독교는 창조주를 중심으로 전문화된 종교이기 때문에 우주를 작가론적 관점으로 접근한 것이다. 그리고 도교는 창조주가 낳은 천지자연의 이치를 다룬 것이기 때문에 작품론적인 접근이고, 유교의 성리학은 우주의 작품 중에서도 가장 대표적인 인간을 다룬 것이기 때문에 명품론적 접근이라 할 수 있다. 이것들은 각각 우주의 '바탕'과 '본체'와 '작용'을 다룬 것이기 때문에 충돌할 이유가 전혀 없는 것이다. 인간을 사회학, 심리학, 물리학, 생물학 등의 다양한 관점에서 접근할 수 있듯이, 우주를 다루는 관점도 존재론, 작가론, 작품론, 명품론 등의 관점에서 접근할 수 있는 것이다. 이처럼 전문화된

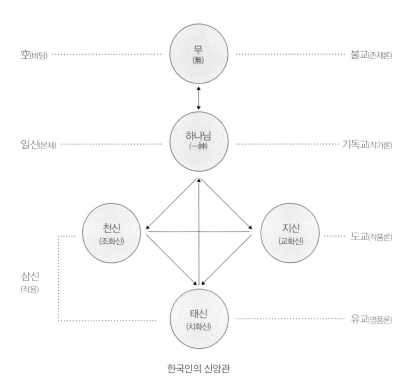

한국인의 신앙관

종교들은 표층에서 서로 대립할 수 있지만, 심층에서는 서로를 필요로 하는 유기적 관계에 있다.

## 삼진일체 윤리관

삼신일체가 한국인의 신앙관이라면, '삼진일체三眞一體'는 한국인의 윤리관이라고 할 수 있다. 삼일신고三一神誥에 의하면, 인간이 하늘로부터 부여받은

것을 삼진三眞이라 한다.[11] 그것은 본성(性)과 생명(命)과 정기(精)를 말하는데, 삼진의 균형을 통해서 성통공완性通功完, 즉 본성을 회복하고 공덕을 완수하는 것을 인간의 목적이자 윤리로 삼았다.

삼진이 하늘의 속성이라면, 삼망三妄은 땅의 속성이다. 삼망은 마음(心), 기운(氣), 육신(身)이다. 마음은 본성의 집이고, 기운은 생명의 집이라면, 육신은 정기의 집이다. 삼망은 삼진이 거주하는 방房과 같은 것이지만, 여기에 미혹되면 삼진을 상실한다. 마음은 본성에 의거하여 선악으로 나뉘고, 선하면 복을 받고 악하면 벌을 받는다. 기운은 생명에 의거하여, 청탁淸濁으로 나뉘고, 맑으면 장수하고 탁하면 요절한다. 육신은 정기에 의거하여 후박厚薄으로 나뉘고, 후하면 귀하고 박하면 천하게 된다.

또 삼망은 참됨과 망령됨이 서로 맞서 삼도三途를 이루게 되는데, 삼도는 감정(感), 호흡(息), 감각(觸)이다. 감정에는 기쁨과 근심, 슬픔과 성냄, 탐욕과 미움이 있고, 호흡에는 향내와 숯내, 냉기와 열기, 건조함과 습함이 있다. 그리고 감각에는 청각과 시각, 후각과 미각, 음란과 촉각이 있다.

중생들은 선악, 청탁, 후박이 서로 섞여 망령된 길을 따라 마음대로 달리다가 나고 자라고 늙고 병들고 죽는 고통에 떨어지게 되지만, 지혜로운 자(哲人)는 삼법三法을 통해 이를 극복한다. 첫번째 법은 감정의 동요 없이 마음을 편안히 유지하는 지감止感이다. 이것은 외부 자극에 의해 파도치는 감정

---

11    삼진의 내용은 「삼일신고」 5장 인물(진리) 편에 실려 있다. "人物同受三眞 曰性命精 人全之物 偏之 眞性無善惡上哲通 眞命無淸濁中哲知 眞精無厚薄下哲保 返眞一神 惟衆迷地 三妄着根 曰心氣 身 心依性 有善惡 善福惡禍 氣依命 有淸濁 淸壽濁妖 身依精 有厚薄 厚貴薄賤 眞妄對作三途 曰 感 息觸 轉成十八境 感喜懼哀怒貪厭 息芬䦍寒熱震濕 觸聲色臭味淫抵 衆善惡淸濁厚薄相雜 從境途任 走墮 生長肖病歿苦 哲止感調息禁觸 一意化行返妄 卽眞發大神機 性通功完是" (「삼일신고」 5장)

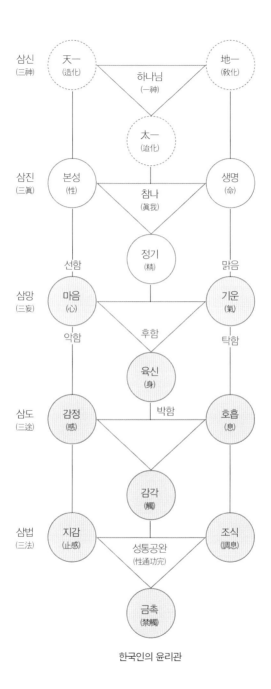

삼신
(三神)

天一
(造化)

地一
(敎化)

하나님
(一神)

太一
(迫化)

삼진
(三眞)

본성
(性)

생명
(命)

참나
(眞我)

정기
(精)

선함

맑음

삼망
(三妄)

마음
(心)

기운
(氣)

악함

후함

탁함

육신
(身)

삼도
(三途)

감정
(感)

호흡
(息)

박함

감각
(觸)

삼법
(三法)

지감
(止感)

조식
(調息)

성통공완
(性通功完)

금촉
(禁觸)

한국인의 윤리관

이 나의 본성이 아니라는 것을 자각함으로써 본성을 발견하는 방법이다. 두 번째 법은 호흡을 고르게 하여 기운을 조화롭게 하는 조식調息이다. 이것은 산란한 마음에 의해 얕아진 호흡을 깊고 편안하게 다스려 생명력을 증진시키는 방법이다. 세 번째 법은 자극적인 감각의 유혹에 빠지지 않고 신체를 강건하게 하는 금촉禁觸이다. 이것은 외부의 강한 자극에 의해 훼손된 순수 감각을 복원하기 위한 것이다.

이상의 삼일신고의 내용은 한국인의 전통적인 윤리관을 이루고 있다. 삼법에 의해 참나인 삼진을 회복하고, 성통공완을 이루는 것은 자신만을 중시하는 서양의 개인주의나 개인의 희생을 통한 공동체 사회를 중시하는 중국의 유교적 전체주의의 가치관과는 다른 것이다. 성통공완이라는 것은 개인의 이상과 공동체의 이상이 대립하는 것이 아니라 개인의 완성을 통해 공동체의 이상을 구현하는 것이다.

## 무巫: 하늘과 땅을 이어주는 접화의례

천지인삼재사상에서 인간은 하늘과 땅을 접화시키는 존재인데, 하늘과 땅의 접화의식을 무巫라고 한다. '巫'자는 하늘(一)과 땅(一)을 기둥(ㅣ)으로 연결하고, 그 양옆에 인간(人)이 위치한다. 넓은 의미에서 무巫는 단절된 하늘과 땅을 소통시키고자 하는 인간의 종교적 행위이다.

무巫의 기원이 언제부터인지는 정확하지 않으나 천신족의 신화가 있는 한민족에게는 오랜 역사를 갖고 있다. 마고신화에는 삼신께 지은 죄를 용서받기 위해 황궁씨가 마고 앞에서 자신의 몸을 백모白茅로 결박하고 용서를

비는 내용이 나오는데, 이 같은 속죄행위를 계불禊祓[12]이라 한다. 계불은 타락한 인간의 몸과 마음을 깨끗히 하여 신께 나아가고자 하는 의식으로 이것이 무巫의 시작으로 보인다.

고조선을 건국한 단군[13]은 정치적 군장인 동시에 하늘에 제사를 올리는 무군巫君으로 삼신사상에 의거해 나라를 삼한(마한, 진한, 변한)으로 나누고 소도蘇塗라는 신성구역을 정해 하늘에 제祭를 올리고 제천행사를 열었다. 이러한 전통은 부여의 영고迎鼓, 고구려의 동맹東盟, 예濊의 무천舞天이라는 추수감사제로 이어졌는데, 이러한 행사들은 하늘에 대한 제사뿐만 아니라 가무와 놀이를 통해 부족 간의 갈등을 해소하는 국가차원의 무巫의 행사였다. 이러한 전통이 굿의 형태로 계승되어, 고조선시대에는 당골(무당)이 마을단위로 주재하며 개인의 제액초복을 관장하고, 공동체의 제의를 주관하는 사제자의 역할을 수행했다. 춤과 노래로 함께 어울리며 생활에서 생긴 반목과 갈등을 풀어주는 무巫는 고대 한국사회에서 종교의례인 동시에 정치행위였다.

무당은 하늘의 신성과 땅의 물질성을 매개하고, 신과 인간을 소통시키는 역할을 한다. 무당에게 필요한 능력은 경전에 대한 지식보다 신명의 상태에 도달하는 것이고, 이를 위해 춤과 음악을 활용한다. 신명나는 춤과 음악

---

12  수계제불(修禊除祓)의 준말로 부정을 제거하고 깨끗하게 하여 신께 나아가는 길을 실현할 것을 서약하는 의식행위이다. 「부도지」에는 유인(有仁)이 환인에게 천부를 전하고 산으로 들어가 계불을 전수했다고 나온다.

13  단군이라는 말은 퉁구스어로 천신과 하늘을 의미하는 텡그리(Tengri)에서 왔다는 설이 있다. 곰을 숭배하던 고아시아족에서는 최고 샤먼을 텡그리감(天君)이라고 불렀는데, 텡그리는 신과 인간을 이어주는 중재자이다. 최남선은 텡그리가 당골〉당굴〉단군으로 변한 것으로 본다. 지금도 전라도 지방에서 세습 무녀를 당골(네) 혹은 단골(네)이라 부르는데, 그들은 자기 집에 신단을 갖고 있거나 성황당을 관리한다.

은 언어로 무뎌진 감각을 깨워 하늘의 소리인 율려를 수신할 수 있는 조건을 만들어주는 수단이다. 굿은 하늘과 땅을 흥겹게 이어주는 접화의 놀이이며, 매우 직접적이고 체험적인 종교행위이다. 여기서 종교와 예술은 분리되지 않으며, 신과 인간, 나와 남이 서로 흥겹게 어우러지며 소통된다.

무巫의 메커니즘은 신과 인간의 끊어진 관계를 소통시켜 상생의 관계로 만드는 것이다. 육체의 속박에 갇힌 인간은 자유로운 영혼을 갈망하고, 영혼의 존재인 신은 육체를 통해 자신을 드러낼 수 있다. 인간은 신을 동경하고, 신은 인간을 탐하기 때문에 접화의 조건이 되는 것이다. 무는 신을 초대하여 빛내주면서 인간의 문제를 해결한다. 병을 치료하거나 복을 구하는 행위는 신을 만나기 위한 명분이지 본질은 아니다. 인간은 고통과 한계를 느낄 때 신을 찾지만, 그것은 신을 만나는 계기일 뿐이지 그 자체가 목적은 아니다. 기복이나 구복신앙은 무의 한계가 아니라 무당의 한계이며, 이것은 다른 종교에서도 마찬가지다.

한국의 종교와 예술의 근간이라고 할 수 있는 무巫는 점차 외래 종교들에 의해 각색되고 순수성을 잃어갔다. 삼국시대에 들어온 불교는 고려시대에 호국불교적 성격이 부각되면서 무를 대신하게 되었지만, 민간에서는 여전히 무가 중심이었다. 당시 가장 큰 불교행사였던 팔관회는 불교의식이지만, 가무를 통해 천신에게 감사하고 지신地神과 수신水神에게 제를 올림으로써 무의 전통을 계승했다. 불교사찰에 산신각山神閣, 삼성각三聖閣, 칠성각七星閣 등이 있는 것도 불교와 무의 결합을 보여주는 사례이다. 한국의 전통춤인 승무는 굿과 불교의 법무가 결합된 것이다.

유교를 국교로 채택한 조선시대에는 무가 심한 탄압을 받게 되는데, 유

무(巫)의 접화구조

교는 천신과 지신에게 지내는 제사를 조상에 대한 제사로 축소시키고, 무당을 노비·승려·백정 등과 함께 사회 최하층으로 몰아냈다. 이는 새로운 지배층이 구세력들을 몰아내는 과정에서 비롯된 것이지만, 무가 미신으로 천대받게 되는 계기가 되었다. 일제 강점기 때 일본은 고대부터 이어져 오는 굿이 한국인의 정신적 원형임을 파악하고, 무당들에게 심한 박해를 가하였다. 그러자 살기 급급한 무당들은 본래의 정신을 상실하고, 무를 돈벌이의 수단으로 삼으면서 세속적인 무속으로 전락하게 된다. 서양에서 들어온 기독교 역시 유일신 신앙에 입각하여 무를 미신으로 몰아붙였다. 그러나 한국의 기독교는 문화행사 정도로 전락한 서양의 기독교와 달리, 신과 직접적인 소통과 체험을 중시한다는 점에서 무의 전통과 결합되어 있다.

오늘날 무는 본래의 목적과 기능을 상실하고 사회의 몰이해 속에 미신을 조장하는 근대화의 걸림돌로 인식되고 있지만, 한국인들의 핏속에는 여전히 무의 DNA가 흐르는 듯하다. 신과 인간을 이어주고 소통시키는 무의 전통은 오늘날까지도 한국의 예술과 생활 문화에까지 깊이 스며들어 있다.

# 4 │ 신선
## 신과 접화된 이상적 인간

한국인의 이상과 인간관을 파악하려면 한국 문화의 기저에 자리 잡고 있는 신선사상을 이해해야 한다. 천신족의 신화를 가진 한국인의 이상은 하늘로부터 부여받은 삼진(性·命·精)에 의해 본성을 회복하고 공적을 완수하여 성통공완을 이루는 것이다. 여기에는 '성통'이라는 개인적 이상과 '공완'이라는 사회적 이상이 결합되어 있다. 그리고 이를 구현한 사람을 신선神仙, 혹은 선인仙人이라 불렀다. 신선은 신도 아니고 세속적인 인간도 아닌 신성과 인성이 접화를 이룬 자이다. 신선은 인간의 몸을 지니고 도달할 수 있는 가장 이상적인 인간상으로 신선들로 이루어진 공동체 사회인 선계仙界를 이룩하는 것은 한민족이 궁극적으로 추구하는 유토피아 사회이다.

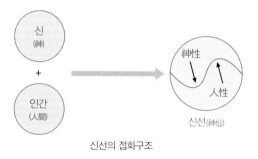

신선의 접화구조

## 신선사상: 도교와 유교의 원형

신선사상 하면 흔히 도교를 연상하지만, 원래는 도교가 중국에서 형성되기 훨씬 이전부터 내려오는 사상이다. 중국의 시조 황제헌원과 노자를 교조로 삼아 만들어진 도교는 기원전 3-4세기 무렵에 만들어진 종교이다. 사마천의 『사기史記』에 의하면, 기원전 3세기 전국시대 말 발해 연안의 제왕 가운데 삼신산을 찾는 사람이 많았다고 한다. 진시황은 동쪽의 삼신산인 봉래산蓬萊山, 방장산方丈山, 영주산瀛洲山에 신선들이 살고 있으며, 그곳에 불사약이 있다는 소문을 듣고 서복徐福[14]과 동남동녀童男童女 3천 명을 보내 불로불사의 약초를 찾게 했으나 행방불명되었다는 일화가 전해져 온다. 현세적인 권력과 쾌락의 영속을 바라는 중국의 제왕과 제후들은 불로장생을 위해 매달렸고, 불사약이나 금단金丹을 만들었다. 또한 신선의 술법을 닦는 방사方士가 생겨 술수를 행하기도 했다. 이것은 한민족의 신선사상이 중국에서 도교로 체계화되면서 장생불사의 술수로 변질된 것이다.

중국 도교의 토대를 세운 진나라 갈홍은 『포박자抱朴子』에서 "황제 헌원이 동쪽 청구에 이르러 풍산을 지나다가 자부선생을 뵙고, 삼황내문三皇內文을 받아 이를 가지고 만신을 부렸다"라는 기록이 나온다. 황제 헌원은 삼황내문을 풀이하여 황제음부경을 지었고, 이것을 바탕으로 황제내경을 만들었는데, 황제내경에는 천인합일설과 음양오행설 등이 담겨 있어 도교와 동

---

14  서복(徐福)은 서불(徐市)이라고도 하며, 진시황에게 바다에서 장생불사의 약을 구한다는 핑계로 도망가 돌아오지 않았다. 그는 부산 영도에 들렀다가 남해를 거쳐 제주도로 갔다고 전해지는데, 제주도 정방폭포에 서불과차(徐市過此)라는 글자를 암벽에 새겼다고 한다. 이로 인해 서귀포(西歸浦)라는 이름이 생겼고, 남해 상주리와 거제도 해금강에도 이 글씨가 새겨져 있다.

양의학의 바탕이 되었다. 자부선생[15]이 지은 삼황내문에는 환역과 삼법 수행으로 무병장수하는 법, 천지인삼재의 관계와 이치가 담겨 있다. 자부선생의 혈통을 이어받은 유위자[16]의 사상과 도교의 시조 노자의 사상을 비교하면 매우 흡사하여 어떤 관계성을 유추할 수 있다.

도의 근원은 삼신에서 나온다. 도는 대립도 없고 이름도 없으니, 대립이 있으면 도가 아니요, 이름이 있어도 도가 아니다. 항상 불변하는 것은 도가 아니며, 천지의 때를 따르는 것이 도가 중시하는 바이다. 도는 일정한 이름은 없으나 사람을 편안하게 한다. 극대세계에서 극미세계에 이르기까지 도가 이르지 않는 곳이 없다. 하늘에 있는 기틀이 내 마음의 기틀로 나타나고, 땅의 상象이 내 몸의 상에 나타나며, 만물의 주재는 내 몸의 기氣의 주재로 나타나니 이것이 하나에 셋이 깃들어 있고, 셋이 하나로 돌아가는 원리이다. 하나님(一神)이 내려 주신 물리物理, 즉 하늘의 첫 번째 도(天一)는 물의 도이고, 성통광명의 생리生理, 즉 땅의 두 번째

15    자부선생(紫府先生)은 기원전 2600년경의 배달국 치우천황 때의 선인이자 대학자로 그에 대한 기록은 「삼성기」, 「태백일사」, 「규원사화」 등에 나온다. 자부선인이라고도 하며, 복희씨와 함께 공부한 발귀리 선인의 후손이다. 삼황내문경을 지어 치우천황께 바치니 치우천황이 청구(靑丘)의 대풍산(大豐山) 양지바른 곳에 삼청궁(三淸宮)을 지어 살게 하였다고 한다. 신시의 녹서(鹿書)로 쓰여진 세 편의 이 책은 후대 사람들이 글을 보태고 주를 달아 「신선음부설(神仙陰符說)」이라 하였다. 이 외에도 자부선생은 해와 달의 운행을 측정하고, 오행의 수리를 탐구하여 칠정운천도(七政運天圖)라는 천체운행 법칙을 도표로 만들었는데, 이것이 칠성력(七星曆)이라는 역법의 시작이 되었다. 또 윷놀이를 만들어 환역을 설명하고, 「천부경」의 정신을 구체적으로 풀어놓기도 했다.
16    유위자(有爲子)는 『단군세기』, 『단기고사』에 나오는 인물로 단군조선시대의 선인이자 대학자로서 묘향산에 은거하며 자부선인의 학문을 닦았다고 전해진다. 11대 도해단군 때 태자태부(太子太傅)가 되었고, 12대 아한단군 때 국태사(國太師)가 되었다고 전해진다.

도(地二)는 불의 도이다. 그리고 세상을 이치로 다스리는 심리, 즉 인간의 세 번째 도(人三)는 나무의 도이다. 태초에 삼신이 삼계를 만드실 때 물로써 하늘을 상징하고, 불로써 땅을 상징하고, 나무로써 사람을 상징하였다. 무릇 나무가 땅에 뿌리를 내리고 하늘로 솟아오른 것처럼, 사람은 땅에 우뚝 서서 하늘을 대신하는 자이다.[17]   유위자

도라고 표현할 수 있는 도는 영원한 도가 아니요, 이름 지을 수 있는 이름은 영원한 이름이 아니다. 무명은 천지의 시작이요, 유명은 만물의 어머니다. 그러므로 항상 무욕이면 그 오묘함을 보고, 유욕이면 그 현상을 본다. 이 두 가지는 같이 나왔으나 이름이 다를 뿐이다. 모두 현玄으로 표현되는데, 현묘하고 현묘해서 신묘함에 드는 문이다.[18] 노자

유위자는 도가 대립도 이름도 없는 이유를 삼신일체와 천지인삼재사상에서 찾고 있다. 그리고 하늘의 도를 위에서 아래로 흐르는 물에 비유하고, 땅의 도를 밑에서 위로 상승하는 불에 비유하였다. 그리고 사람의 도를 땅에

---

17   "道之大原出乎三神也 道旣無對無 稱有對非道 有稱亦非道也 道無常道 而隨時 乃道之所貴也 稱無常稱而安民 乃稱之所實也 其無外之大 無內之小 道乃無所不含也 天之有機 見於吳心之機 地之有象 見於吳身之象 物之有宰 見於吳氣之宰也 乃執一而含三 會三而歸一也 一神所降者是物理也 乃天一生水之道也 性通光明者是生理也 乃地二生火之道也 在世理化者是心理也 乃人三生木之道也 蓋大始三神造三界 水以象天 火以象地 木以象人 夫木者 柢地而出乎天 亦始人立地 而出能代天也" (『태백일사』, 「삼한관경본기」)

18   "道可道非常道 名可名非常名 無名天地之始 有名萬物之母 故 常無欲以觀其妙 常有欲以觀其徼 此兩者同出而異名 同謂之玄 玄之又玄 衆妙之門" (노자, 『도덕경』 1장)

뿌리내리고 하늘로 솟아오른 나무에 비유함으로써 하늘과 땅이 접화된 존재로 보고 있다.

노자 역시 도道를 언어로 표현할 수 없고 이름 지을 수 없는 것으로 보지만, 그는 천지자연의 유무상생有無相生의 2자관계에 주목했다. 노자에게서 무無의 개념은 유위자의 '하늘의 도(天一)'에 부합하고, 유有는 '땅의 도(地二)'에 부합한다. 노자가 "무명은 천지의 시작이요, 유명은 만물은 어머니다"라고 했을 때 무無는 허공虛空으로서 만물을 낳는 조화신에 해당하고, 유有는 만물을 기르는 교화신에 해당한다. 그에 비해 노자의 철학은 '인간의 도(人三)'가 없이 천지의 관계만 다루는 이재二才사상이다. 그의 무위자연사상에는 인간의 독립된 자리가 없으며, 인간은 천지자연에 동화되어야 할 대상이 된다. 이와 달리 유교는 세 번째 도인 '인간의 도'만을 강조한다. 도교와 유교가 대립되는 것은 이와 같은 차이 때문이다. 이와 달리 유위자의 천지인삼재사상에는 도교와 유교의 이념이 종합되어 있다.

유교의 창시자 공자가 대동사회의 이상을 구현하고자 했을 때, 또한 맹자가 덕치를 중심으로 하는 왕도정치를 구현하고자 했을 때, 신선 문화가 있었던 동이족이 그 모델이 될 수 있었다. 중국인들은 당시 한민족을 '동이東夷'라고 불렀는데, 중국인들의 기록에 동이족은 "신선이 사는 군자의 나라"라는 내용이 여러 곳에 등장한다. 중국에서 가장 오래되고 권위 있는 자전字典으로 평가받는 『설문해자說文解字』(100)에는 동이를 이렇게 정의하고 있다.

이夷란 동쪽 사람이다. 만물은 대개 그 땅에 순응하고 땅의 이치에 따르는 품성을 지니고 있다. 남쪽은 벌레와 같아 만蠻이라 하고, 북쪽은 개와

같아 적狄이라 하며, 서쪽은 양과 같아 강羌이라 한다. 오직 동이만이 큰 뜻을 따르는 대인들이다. 동이의 풍속은 어질고, 어진 자는 장수한다. 동이에는 군자가 죽지 않는 나라가 있다. 생각건대, 하늘은 크고 존귀하며, 땅도 크고 존귀하며, 사람 또한 크고 존귀하다. 크고 존귀함을 뜻하는 대大는 사람의 형상을 본뜬 것인데, 이夷의 옛 글자는 대에서 유래된 것이다. 이렇듯이 군자는 동이인들과 같은 사람들을 말하는 것이고, 동이인처럼 행동하면 복을 받는다. 진리를 뜻하는 역昜은 이夷에서 나온 같은 뜻의 글자이다. 이는 동이 사람들이 진리대로 살아가기 때문이다. 그러므로 공자가 도道가 행해지지 않으니 군자가 죽지 않는 나라인 구이九夷 나라에 가고 싶다면서 뗏목을 타고 바다로 나간 것은 참으로 이해가 가는 일이다.  허신 『설문해자』

공자가 인仁에 기반을 두고 군자교육과 도덕정치를 실현하기 위해 전국을 돌며 군주들을 설득하였으나, 부국강병으로 천하통일을 노리는 군주들에게 그의 이상은 받아들여지지 않았다. 이러한 세태를 한탄한 공자는 신선의 문화가 구현된 동이를 동경했다. 공자가 조상에 대한 제사를 중시하면서 그 모범을 동이족의 선인인 소련少連과 대련大連에게서 찾은 것도 이러한 맥락이다.

공자께서 말씀하시기를, 소련과 대련은 거상居喪을 잘 치렀다. 3일 동안 게을리하지 않았고, 석 달 동안 풀어지지 않았으며, 1년 동안 슬퍼하고 3

년간을 근심하였으니, 과연 동이의 아들이로다.[19]

소련과 대련은 2대 단군 부루시대 선인으로, 효심이 지극하여 부모가 돌아가신 후 거상을 가장 잘 치룬 효도의 모범으로 알려져 있다.[20] 공자는 하늘의 개념을 윤리성과 도덕성을 기반으로 하는 인간의 삶 속에 수렴시켜 하늘에 대한 제사를 생략하고 조상에 대한 제사만을 중요시했다. 한국의 신선사상과 중국의 유교는 인간을 중시한다는 점에서 공통점이 있지만, 천지의 작용이 축소된 유교적 인본주의는 노자가 경계한 것처럼 주관적인 가치론으로 흘러 자칫 경직된 도를 낳을 위험이 있다. 중국의 도교는 신선사상에서 천지의 도를 가져갔고, 유교는 사람의 도를 전문화한 것이다.

## 화랑도와 신선사상

신선사상은 고조선 이후 점차 와해되어 주류에서 벗어났지만, 고구려의 조의선인이나 신라의 화랑도로 그 정신이 계승되었다. 특히 신라에서 청소년 민간단체로서 출발한 화랑花郞은 진흥왕 때 삼국 간의 항쟁이 치열해지자 국

---

19   "孔子曰 小連大連善居喪 三日不怠 三月不解 期悲哀 三年憂 東夷之子也"(이 내용은 『예기』 제21편 「잡기하」, 『소학』 제4편 「계고」의 명륜, 『공자가어』 제10권 「곡례자하문」에 동일하게 실려 있다.)

20   『단군세기』에는 2대 단군 부루 재위 2년(B.C. 2239년경)에 소련(少連)과 대련(大連)을 불러 나라를 다스리는 방도에 대해 물으셨다고 나온다. 소련과 대련은 거상을 잘 치룬 효도의 표본으로 그들로부터 상을 모시는 풍습이 생겼다. 『태백일사』「삼한관경본기」 번한세가에는 B.C. 1012년경에 "이극회(李克會)가 소련과 대련의 사당을 세우고, 3년상을 정하여 시행하기를 청하니 왕께서 이를 따랐다"라고 나온다.

가 제도로 흡수되어 삼국통일의 기반이 되었다. 화랑의 총지도자인 국선國仙은 나라의 선인이고, 화랑의 랑郎은 단군시대부터 백성을 교화하고 형벌과 복을 주는 업무를 맡은 자를 의미했다.[21]

단군신화에는 환웅이 홍익인간과 제세이화의 이념을 구현하기 위해 문명개척단 3천 명과 함께 태백산에 내려오는데, 이들을 제세핵랑濟世核郎이라 부른다. 세상을 구제할 고위공무원이라 할 수 있는 이들은 소도蘇塗를 지키고, 삼신을 수호하는 임무를 맡았기 때문에 삼시랑三侍郎 혹은 삼랑三郎이라고도 불렀다. 「고려팔관기」에는 "랑郎은 단순히 싸움만 하는 무사집단이 아니라 하느님과 신통하여 기도祈와 무巫로써 하늘의 밝음과 땅의 밝음인 환단桓檀을 수호하고 대중을 구제하던 천관天官직이다"라고 기록되어 있다. 이들은 평상시에는 문인적 소양을 쌓았고, 국가가 위급할 시에는 무인으로서 소임을 다했다.

신라의 대학자인 최치원은 「난랑비서鸞郎碑序」에서 화랑정신의 핵심을 풍류風流라 하고, 유불도 삼교를 포함하는 것으로 보았다. 삼교를 포함한다는 것은 풍류가 유불도의 아류가 아니라 이전부터 내려오는 한민족의 고유 신앙이라는 것을 의미한다. 그가 정의한 풍류정신은 접화군생接化群生이다.

우리나라에는 현묘의 도가 있는데 이를 풍류라고 한다. 이 가르침의 기원은 선사仙史에 자세히 실려 있는데, 그 내용은 삼교를 포함하고, 모든

---

21  「신시본기」에 의하면, 곡식 종자를 심어 가꾸고 재물을 다스리는 일을 주관하는 자를 '업(業)', 백성을 교화하고 형벌과 복을 주는 일을 맡은 자를 '랑(郎)', 백성을 모아 삼신께 공덕을 기원하는 일을 주관하는 자를 '백(伯)'이라 불렀다.

생명들과 접화하는 것이다. 이를테면, 집에 들어와 부모에게 효도하고 나아가 나라에 충성하는 것은 공자의 뜻과 같고, 무위로 일을 처리하고 말 없는 가르침을 행하는 것은 노자의 가르침과 같으며, 모든 악한 일을 하지 않고 착한 일을 받들어 행하는 것은 석가의 교화와 같다.[22]

개체로서 존재하는 땅의 생명들은 스스로 완전하지 못하고, 서로 접화함으로써 하늘의 전체성을 지향하게 된다. 풍류란 개체로서의 인간이 스스로 고립되지 않고, 천지자연의 생명들과 접화하는 것이다. 접화는 상극인 존재들과 상생의 관계를 맺는 것이며, 이 상생을 가능하게 하는 힘이 바로 사랑이다. 사랑은 분리된 개체들을 하나로 어울리게 하기 때문에 모든 종교의 핵심이 된다. 유교는 사람 사이의 접화, 도교는 인간과 자연의 접화, 불교는 뭇 생명들 간의 접화, 기독교는 인간과 신의 접화를 추구한다. 따라서 접화군생은 선仙과 풍류의 원리이자 모든 종교의 핵심이라고 할 수 있다. 화랑도 정신은 무사도처럼 단순히 주군에 대한 충성만을 중시하는 것이 아니라, 인간을 사랑하고 자연과 어울리며 예술을 통해 하늘과 소통하고자 하는 신선 같은 인간상을 구현하고자 했다.

22  "國有玄妙之道曰風流, 說敎之源 備詳仙史, 實乃 包含三敎 接化群生, 且如, 入則孝於家 出則忠於國 魯司寇之旨也, 處無爲之事 行不言之敎 周柱史之宗也, 諸惡莫作 衆善奉行 竺乾太子之化也" (최치원, 「난랑비서」)

## 선비정신과 신선사상

신라의 화랑도가 삼국통일의 원동력이 되었다면, 선비정신은 500년 이상 지속된 조선왕조의 정신적 토대가 되었다. 선비의 어원은 선인仙人에서 온 것이다.[23] 고구려 초기만 해도 선비는 신분이 아니라 하늘의 도를 깨우친 선인의 의미였다. 고구려에는 선배제도가 있었는데, 선배도 선인에서 온 말이다. 고구려는 매년 3월과 10월에 신수두臣蘇塗[24] 대제전 행사 때 씨름, 검무, 수박, 택견, 노래, 춤, 사냥 등의 놀이를 통해 선배를 뽑아 국가에 공헌하게 했는데, 이들은 검은 옷을 입었기 때문에 조의선인皂衣仙人이라 불렸다. 조의선인은 경당이라는 교육기관에서 후배들에게 문무를 겸비한 전인적 교육을 전수했으며, 충忠, 효孝, 신信, 용勇, 인仁의 오상지도五相之道의 가르침을 따랐다. 당시 신분은 태어나면서 골품제도로 결정되었지만, 조의선인은 실력으로 뽑았기 때문에 뛰어난 인물들이 많이 배출되었다. 을파소, 명림답부, 을지문덕이 조의선인 출신이며, 연개소문은 조의선인의 강력한 후원을 받았다고 한다.

조선시대에는 평화로운 시기가 지속되자 선비들은 문인적 자질이 요구되었고, 국교가 된 성리학은 문인적 소양을 다지는 데 유용했다. 그래서 조선의 선비는 무인의 능력 대신 강인하고 곧은 정신력과 풍부한 예술적 감성

---

23   신채호는 『조선상고사』에서 선비의 어원은 이두문자인 '선인'에서 왔으며, 상고시대 소도제단(蘇塗祭壇)의 무사를 '선비'라 칭하였다고 했다. 선비의 고어는 선비 이며, 비는 붇〉볼〉볼이〉ㅂ이〉비 〉배로 변천되었으며, 부리, 비리, 배 등은 사람의 무리를 의미한다. 악바리(惡人), 군바리(軍人), 쪽바리(倭人), 혹부리, 학비리(學生), 소인배, 폭력배, 선배, 후배 등이 그 예이다.

24   '수두'는 고조선시대 천신에게 제사를 올리는 신단(神壇)이다. 이두문자인 수두가 한자로 되면서 소도(蘇塗)로 음차 되었다. 신채호는 『조선상고사』에서 삼한시대에는 수두를 중심으로 모여 살았는데 적이 침입하면 각 수두 부족의 주민들이 연합해서 방어하고 가장 큰 공을 세운 부족의 수두를 신수두라 불렀다 한다. 수두를 다스리는 제사장이 단군이며, 신수두의 단군은 대단군이다.

을 갖춘 인재상을 요구받았다. 세종대왕이나 정조대왕은 선비형 군주의 모범이라 할 수 있다. 세종은 백성들이 죄를 짓지 않도록 선도하기 위해 그림으로 〈삼강행실도〉를 펴냈다. 그리고 국민 모두가 누구나 쉽게 글을 읽고 쓸 수 있도록 훈민정음을 창제해 백성들을 무지에서 구하고자 했다. 정조는 학문과 예술을 사랑하여 문예부흥을 일으키고, 예악禮樂을 통해 덕을 갖춘 신하를 양성하고자 했다.

조선시대 선비정신은 불의에 타협하지 않는 꼿꼿한 지조와 강인한 기개, 정의를 구현하고자 하는 불굴의 정신력, 그리고 자연과 생명을 사랑하는 청정한 마음 등을 의미했다. 이들은 사회적으로 양반계층이었지만 가난을 부끄럽게 생각하지 않았고, 편안한 마음으로 도를 즐기는 안빈낙도安貧樂道를 도덕적 이상으로 삼았다. 선비는 단순히 지식이나 명예를 얻은 자가 아니라 성통공완의 목적의식과 창의적인 문제해결능력을 갖춘 사람이다. 선비들이 세속적인 탐욕과 재물을 멀리하고, 세상이 알아주지 않아도 개의치 않고 학문에 전진할 수 있었던 이유도 이러한 목적의식이 있었기 때문이다. 올곧은 선비들은 벼슬길에 나가 사대부라는 관료의 길을 가다가도 뜻에 맞지 않으면 미련 없이 사직했고, 때로는 유배지에서 귀양살이를 하면서도 학예 연마에 몰두했다.

국가가 위기에 처했을 때 백의종군을 감수하며 나라를 구한 이순신 장군은 선비정신의 전형이다. 정약용은 한때 정조의 총애를 받고 관직에 나갔으나 천주교 박해 사건에 연루되어 귀양살이를 하게 되었는데, 그 기간에 『목민심서』와 『경세유표』를 남겼으며, 그의 형 정약전도 흑산도로 유배되었을 때 『자산어보』라는 명저를 남겼다. 또한 이조참판까지 지냈던 김정희는 제주

도 유배시절에 추사체를 창안하고, 불후의 걸작인 〈세한도〉를 남겼다. 선비들은 벼슬자리 외에 딱히 먹고살 길이 없었지만, 나아가는 데 신중하고 물러설 때 집착하지 않았다. 벼슬길에 나가지 않고 초야에 묻혀 사는 선비를 처사處士라고 하는데, 이들은 관직에 나간 선비보다도 더 존경을 받았다. 이처럼 참 도를 깨우친 선비에 의해 통치되고, 선인에 의해 교육되는 사회야말로 한민족의 이념인 홍익인간의 이상이었고, 한국인들이 꿈꾼 이상사회였다.

## 동학과 신선사상

하늘의 이치를 깨달아 신선이 되고자 하는 신선사상의 전통은 조선시대 말 최제우에 의해 동학으로 개화된다. 당시 중국이 아편전쟁으로 영국에 굴복하자 조선 역시 불안에 휩싸이게 된다. 게다가 전염병과 기근이 돌고, 외척의 세도정치와 관리들의 횡포가 심해지는 혼란한 틈을 타서 도참사상이 유행하게 되고, 서양에서 천주교가 들어오게 된다. 천주교의 유일신 신앙은 유불도로 채울 수 없었던 한국인의 천신신앙을 채워주었으나, 제사를 금지하고 고유의 미풍양속과 충돌하면서 갈등을 빚기도 했다.

천주교를 빌미로 서양 세력이 침투하는 것을 경계한 최제우는 이기주의와 개인주의가 만연하고 조상 숭배를 배격하는 서학의 문제를 비판했다. 그리고 죽어서 천당에 간다는 서학의 내세관과 달리 현세에서 하느님을 깨닫고 모두가 하나의 근원에서 나와 하나의 근원으로 회귀한다는 동귀일체同歸一體사상을 주창했다. 수행 중에 강령체험을 한 그는 "하느님을 모시면 조화를 이루니, 오랜 세월 이를 잊지 않으면 만사를 깨닫게 된다(侍天主 造化定 永世

不忘, 萬事知)"라는 주문을 받고, 신분과 관계없이 모든 사람을 하느님처럼 대할 것을 가르쳤다.

이러한 평등사상은 탐관오리의 횡포에 지친 민심을 자극했고, 경직된 신분사회를 무너뜨릴만한 혁명정신을 내포하고 있었다. 그는 정치사상가가 아니라 하늘의 도를 깨우친 선비였지만, 그를 따르는 민중들이 늘어나 기득권층에 위협이 되자 정부는 혹세무민의 죄명으로 최제우를 처형해버렸다. 포교 3년 만에 비극적 최후를 맞이한 최제우의 뒤를 이은 최시형은 인간에 대한 공경을 확장하여 경천敬天, 경인敬人, 경물敬物의 삼경三敬사상으로 발전시켰다. "인간의 마음속에 있는 하느님을 힘써 길러야 한다(養天主)"라는 그의 주장은 "사람이 곧 하늘"이라는 인내천人乃天사상으로 발전했다.

이후 동학은 억울하게 사형당한 교조의 신원운동을 전개하였으나 정치적 상황과 교묘하게 맞물리며 사회운동으로 확장되었다. 동학의 접주였던 전봉준을 중심으로 전개된 대규모 농민봉기는 항일투쟁으로 이어졌고, 일본군의 개입으로 동학교도들은 참혹한 패배를 당했다. 동학군은 농기구와 가시나무총을 들고 관군과 현대식 병기로 무장한 일본군에 맞서 싸웠으나 최시형과 전봉준마저 교수형을 당하면서 30만 명이 넘는 사상자를 내고 막을 내렸다.

동학운동은 비극적으로 끝났지만, 이는 천지인사상을 바탕으로 반봉건적 사회개혁을 외친 근대적 시민운동이었다. 지상에 이상사회를 건설하고 모두가 선인이 되고자 했던 것은 한민족의 오랜 이상이었지만, 같은 주장이 타락한 조선사회에서는 대역죄가 되었다. 유교의 정치이념을 따른 조선사회는 겉으로는 민본주의를 표방했지만, 실제로 백성과 힘없는 민중은 오직

통치의 대상일 뿐이었다. 동학은 민중이 주체가 되어 그러한 부조리한 사회를 개혁하고자 한 아래로부터의 혁명이자 인권운동이었다.

서양의 근대화 과정에서 대두된 인권의 자유와 평등정신이 자연법사상과 계몽사상을 토대로 한 것이지만, 그 배경에는 부르주아 계층이 신흥세력으로 성장한 사회에 자신들의 권리를 요구하면서 비롯된 것이다. 영국의 명예혁명(1688), 미국의 독립혁명(1776), 프랑스대혁명(1789)은 그러한 흐름에서 나온 것이다. 자본주의를 토대로 성장한 신흥세력은 봉건적 신분 제도와 토지 소유의 모순을 타파하고자 자신들의 인권과 자유를 주창한 것이다. 그러나 동학운동은 그러한 시민사회의 성장에 따른 것이라기 보다는 천지인사상에 기반을 둔 인권운동이었다는 점에서 철학적이다. 동학의 인내천사상은 상고시대부터 삼신일체와 내재적 인격신관을 지닌 한민족의 철학이자 신앙이었고, 뿌리 깊게 내려온 한국적 인본주의사상이었다.

서양의 분화주의 미학

중국의 동화주의 미학

일본의 응축주의 미학

한국의 접화주의 미학

# 미학, 어떻게 다른가

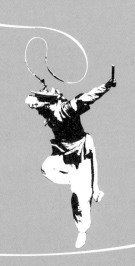

미학은 근본적으로 미와 미의식을 다루는 학문이다. 미의식은 사회현실에서 느끼는 불쾌한 추醜의식과 달리 쾌를 불러일으키는 의식이다. 예술은 이상적인 미와 현실의 추 사이를 매개하는 행위이며, 선험적이고 보편적인 미가 예술로 전환되기 위해서는 예술가의 미의식을 통해야 한다. 만약 미가 예술가의 미의식을 통하지 않고 바로 예술로 드러나면 공허한 형식주의가 된다. 칸트의 미학은 객관적이고 선험적인 미를 탐구한 것이지 주관적이고 경험적인 미의식을 다룬 것이 아니어서 예술론으로 이어질 수 없었다. 그가 미를 '무관심성'이라고 정의했을 때, 그것은 대상의 아름다움을 판단할 때 필요한 순수한 심미적인 상태를 가정한 것이다.

칸트에게 인간의 목적이나 의지는 불순한 것이고, 미를 위해서 제거해야 하는 것이다. 이러한 이론을 따른 서양의 근대미학은 예술의 자율성과 고유한 가치를 자각하는 데는 기여했지만, 모더니스트들이 이것을 극단적으로 몰고 갔을 때 예술가의 미의식을 경시하는 건조한 형식주의의 딜레마에 빠질 수밖에 없었다. 인간의 목적과 욕망의 제거를 통한 미적 자율성은 결국 예술과 삶의 분리를 초래하게 되었고, 삶을 떠난 예술은 공허하게 부유할 수밖에 없었다. 서양의 근대미학은 목적론에 갇힌 미의 독립과 자율성을 위한 구명운동 차원으로 전개되었지만, 인간의 목적성과 미적 자율성은 결코 분리될 수 없는 것이다.

비교미학은 선험적이고 보편적인 미를 다루는 대신 민족마다 다른 주관

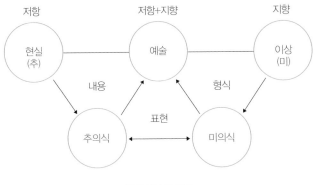

미와 예술의 구조

적이고 경험적인 미의식을 다룬다는 점에서 예술학과 조우한다. 그것은 무목적성과 무욕성이라는 관념적이고 자명한 미적 이상을 탐구하는 것이 아니라 민족이 갖고 있는 고유한 목적의식을 찾아내고, 그 합목적성에 근거한 미적 이상과 미의식을 찾아내어 예술과 연계시키는 작업이다.

이 같은 방식으로 도달한 결론을 요약하면, 분화의지에 입각한 서양미학은 미적이상에 있어서도 미의 순수한 실체를 규명하고자 하는 의지가 강하고, '미추분리美醜分離'를 통해 미에 기생하고 있는 추를 제거하고자 한다. 이때 미와 추를 분리시키는 주체는 인간이기 때문에 서양미학은 인간 중심적 미학이 된다. 이에 비해 동화의지에 입각한 중국미학은 인간이 우주에 온전히 동화되는 '천인합일天人合一'의 상태를 미적이상으로 삼는다. 여기서 합일의 주체는 우주이며, 인간이 우주에 동화됨으로써 우주성을 획득하고자 하기 때문에 중국미학은 우주 중심적 미학이다. 그리고 응축의지에 입각한 일본미학은 관념적인 우주가 아니라 그것이 구체적으로 응축된 사물과 하나가 되는 '물아일체物我一體'의 상태를 미적이상으로 삼는다. 여기서 일체의

| | 서양 | 동양 | | |
|---|---|---|---|---|
| | | 중국 | 일본 | 한국 |
| 문화의지 | 분화의지 | 동화의지 | 응축의지 | 접화의지 |
| 미적 이상 | 미추분리<br>物 → 美 + 醜 | 천인합일<br>天 + 人 → 天人 | 물아일체<br>物 + 我 → 物我 | 신인묘합<br>神 + 人 → 神人 |
| 미적주체 | 인간 중심적 | 우주 중심적 | 사물 중심적 | 상호 주체적 |
| 주요미학 | 고전주의<br>낭만주의<br>형식주의 | 의경<br>기운생동 | 유겐<br>모노노아와레<br>오카시<br>가와이이 | 신명<br>평온<br>해학<br>소박 |

각 민족의 미학 비교

주체는 사물이 되기 때문에 일본미학은 사물 중심적 미학이다. 이들 민족과 달리, 접화의지에 입각한 한국미학은 인간과 신이 절묘하게 어우러지는 '신인묘합神人妙合'의 상태를 미적이상으로 삼는다. 이때 묘합의 주체는 어느 한쪽으로 기우는 중심주의가 아니라 인간과 신의 상호주체가 된다. 상호주체는 인간과 자연, 신과 인간이 서로 섞이면서 무한한 상호작용을 하는 것이고, 이것이 한국 특유의 접화주의 미학이다.

5장

---

# 서양의 분화주의 미학

# 1 | 미추분리
## 서양인의 미적 이상

하나의 대상을 이분법으로 나누고, 나눠진 둘 간의 주종과 우열의 관계를 설정하는 서양인의 분화의지는 미학의 영역에 있어서도 예외가 아니다. 서양의 형이상학 철학이 세계를 본질과 현상으로 나누고 본질을 진짜, 현상을 가짜로 규정했다면, 서양의 미학은 미와 추를 이분법으로 나누고 불변하는 미의 실체를 포착하기 위해 추를 분리해 내고자 했다. 미추분리美醜分離는 서양인들의 미적 이상이며, 이러한 의지가 미에 대한 아카데미즘과 아방가르드를 낳았다.

### 아카데미즘과 아방가르드

서양의 미학과 예술은 아카데미즘과 아방가르드의 변증법으로 진행되는데, 아카데미즘이 미에 대한 정립이라면, 아방가르드는 미에 대한 반립이다. 진리는 변하는 것이라는 관념을 가진 동양인들에게 아카데미즘은 절실한 것이 아니었지만, 진리가 불변하는 것이라고 생각한 서양인들은 미의 실체 역시 고정된 무엇이 있다고 보았고, 그것을 붙잡으려는 노력이 아카데미즘을 낳았다.

특정 시대, 누군가에 의해 정립된 아카데미즘은 권위 있는 형식을 낳고 모두가 따라야 할 규범으로 간주되지만, 그것이 수학공식처럼 굳어지면서 부작용이 나타나기 시작한다. 아카데미즘은 미에 대한 확신을 가지고 문화적 유산과 정신적 가치를 후대에 계승하고, 발전시키기 위한 것이지만, 하나의 양식이 대중적으로 받아들여지면서부터 타락하기 시작한다. 미국의 미술평론가 그린버그가 아카데미즘을 비예술적인 것으로 비판한 것은 그러한 이유에서이다.

> 아카데미즘에서는 중요한 문제들이 논쟁거리가 된다는 이유로 버려지고, 대가들의 전례에 의해 결정된다. 창조적인 활동은 세부적인 형식상의 묘기로 전락하고 같은 주제들이 많은 작품에서 기계적으로 변주되며 새로운 것은 만들어지지 않는다.[01] 그린버그 「아방가르드와 키치」

이것은 대가들의 작품을 흉내 낸 기술이 뛰어난 모작들이 걸작이 될 수 없는 이유이다. 그린버그는 이처럼 아카데미즘에 물든 작품들을 키치kitsch라고 부르고, "키치는 순수 문화의 타락이며, 공식화된 모조품을 원료로 사용하여 기계적이고 일정한 공식에 의해 만들어진 문화이며, 대리경험이자 꾸며진 감각으로 모든 가짜를 축약해 놓은 것이다."[02]

아카데미즘이 붙잡고 있는 것이 미의 껍질뿐이라는 것을 알아차린 선각

---

01    Clement Greenberg, "Avant-Garde and Kitsch"(1939), *Clement Greenberg: Collected Essays and Criticism vol.1*, ed. O'Brian, Chicago: University of Chicago Press, 1986, p.6
02    같은 책, pp.12-13 참조

5.1 레디메이드를 예술작품으로 출품한 마르셀 뒤샹

자들은 그것을 깨부수고 새로운 대안을 모색하는데, 이것이 아방가르드Avant-garde이다. 미의 속성은 관념적이고 추상적인 것인 데 비해, 아카데미즘은 경직되고 고정된 형식을 갖기 때문에 아카데미즘으로 정립되는 순간부터 미와 형식이 괴리되고 아방가르드를 필요로 하게 된다. 아방가르드는 동양의 선禪사상에서처럼 정립된 언어와 형식을 거부한다. 선사상에서 언어는 달을 가리키는 손가락처럼 하나의 방편에 불과한 것이다. 그러므로 선은 언어에 가려진 신비한 존재에 대한 지속적인 지향을 통해 의식의 한계를 초월하고자 한다. 반면에 아방가르드적 해체는 신비에 대한 지향보다 경직된 형식에 대한 저항에 초점을 맞추기 때문에 전통에 대해 파괴적이다.

뒤샹이 전시장에 산업용 변기나 자전거 바퀴 같은 레디메이드ready-made를 가져다 놓은 것은 시각적 형식으로 미를 추구한 기존의 미학적 전통에 대한 파괴였다. 그는 평범한 일상의 오브제를 전시장에 갖다 놓음으로써 예술작품이 예술가의 창조적인 제작행위라는 기존의 미학에 저항하고, 예술가의 아이디어와 선택행위 자체를 예술로 삼으려 했다. 이러한 아방가르드

는 책임 있는 비전 제시는 아니지만, 틀에 박힌 규범에 매몰된 아카데미즘을 파괴하고, 예술의 새로운 길을 모색하는 계기가 된다. 아방가르드는 마치 낡은 집을 부수듯이, 형식에 갇힌 아카데미즘을 해체하고 새로운 미학적 가능성을 점검받은 후, 추종자들에 의해 다시 아카데미즘으로 편입된다. 그리고 아방가르드가 아카데미즘에 편입되는 순간 아카데미즘은 또다시 새로운 아방가르드의 공격을 받게 된다.

19세기 후반 고전주의의 아카데미즘에 반기를 들고 등장한 인상파는 아방가르드로 시작되었지만, 그 추종자들이 많아지면서 곧 아카데미즘으로 자리 잡았다. 또한 다다이즘의 파괴적인 아방가르드도 초현실주의에서 무의식의 미학을 낳으면서 아카데미즘에 편입되었다. 뒤샹의 레디메이드는 전통에 대한 파괴적인 아방가르드로서 제시된 것이었지만, 동시대미술에서 많은 추종자들을 낳으면서 아카데미즘으로 굳어지고 있다.

이처럼 정립으로서의 아카데미즘과 반립으로서의 아방가르드가 변증법적으로 시소게임하듯이 진행되는 것이 서양의 미학과 예술의 역사이다. 이것은 불변하는 미의 실체를 믿고, 미추분리에 의해 미를 포착하려는 분화의지가 낳은 결과이다. 만약에 불변하는 고전으로서 미의 아카데미즘이 존재한다면, 이러한 변증법적 역사는 전개되지 않았을 것이다.

## 변증법적 종말론

변증법은 서양의 분화주의 문화를 의미 있는 발전으로 보려는 태도에서 비롯된 아이디어이다. 서양인들은 정립과 반립, 그리고 그것의 종합이 다시 정

립이 되어 이어진다는 변증법을 본질을 향한 필연적인 여정으로 간주한다. 이러한 아이디어는 그리스 철학에서부터 지속적으로 이어져온 서양인들의 뿌리 깊은 사유방식이다. 소크라테스는 소피스트들과 논쟁을 하며 상대방의 주장에서 자기모순을 논증함으로써 스스로의 무지를 깨닫게 하고, 이러한 방법을 무지에서 앎으로 가는 과정으로 생각했다. 이러한 변증법적 사고는 서양의 논리학과 경험과학에 결정적인 영향을 끼쳤으며, 헤겔에 의해 철학적으로 체계화된다.

헤겔은 인간의 인식뿐만 아니라 세계가 변증법으로 발전해간다고 생각하고, 역사를 절대정신에서 소외된 자연이 자신을 회복해가는 과정으로 간주한다. 그래서 그는 인간의 의식 내부에 머무르는 심리 상태인 '주관적 정신'이 법과 도덕, 윤리 같은 사회적 관계로 드러나는 '객관적 정신'으로 나아가고, 다시 주관과 객관이 통일된 '절대정신'으로 나아가게 된다고 주장한다. 헤겔에 있어서 역사의 종말은 진화의 최종단계인 절대정신으로의 진입을 의미한다. 마르크스가 사회발전을 원시공산사회에서 고대노예제, 중세봉건제, 근대자본주의를 거쳐 최종적으로 공산주의가 도래할 것이라고 본 것도 헤겔의 변증법적 사고를 사회발전논리에 적용시킨 것이다.

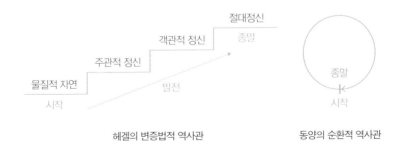

헤겔의 변증법적 역사관               동양의 순환적 역사관

역사가 발전을 거듭하여 이상세계에 도달함으로써 종말을 고한다는 변증법적 종말론은 시작과 끝을 반대로 보는 서양 특유의 직선적인 세계관에서 비롯된 것이다. 이것은 동양인들의 순환적 세계관과 상반된 사유방식이다. 변증법적 종말론에서 역사는 발전을 거듭하여 시작과 종말이 반대방향이 되지만, 순환론적 사고에서 역사는 발전이 아니라 계절처럼 순환하는 것이다. 서양인들에게 종말이란 분화의 끝이자 역사의 완성이다.

이러한 종말론적 사유는 고대 페르시아의 조로아스터교에서부터 유대교와 기독교사상에 이르기까지 널리 확산되어 있다. 종말론은 궁극적으로 진리의 승리와 역사의 완성을 믿는 것이지만, 시한부 종말론자들은 구체적으로 종말의 시기와 내용을 단정함으로써 이상과 현실을 동일시하는 오류에 빠지기도 한다. 그리고 그 시기가 지나서 역사가 계속되면, 종말의 시기를 슬그머니 연장시킨다.

헤겔의 변증법적 미학은 예술적 양식이 역사적인 내용으로부터 비롯된 형식이라는 점을 인식하게 했지만, 자신의 이론을 역사적 현실에 적용하고자 했을 때, 그 역시 시한부 종말론자가 되었다. 그는 예술이 상징예술에서 고전예술로 발전했고, 낭만예술에 이르러 종말을 고했다고 주장한다. 여기서의 상징예술이란 물질성이 강한 미성숙한 정신의 단계로서 이집트의 피라미드나 오벨리스크, 지구라트처럼 건축이 중심이 되는 예술이다. 그리고 그가 예술의 전성기라고 본 고전예술은 그리스 조각에서처럼 정신과 물질이 균형을 이룬 단계이다. 이러한 과정을 거쳐 낭만예술에서 정신이 물질의 구속에서 완전히 자유로워짐으로써 예술의 종말이 이루어졌다는 것이다. 그가 말하는 낭만예술은 르네상스 이후의 회화를 폭넓게 지칭하는데, 그가

헤겔의 예술종말론

회화를 정신적으로 본 이유는 건축이나 조각과 달리 물질을 직접적으로 드러내지 않고, 3차원적 일루전으로 표현되기 때문이다.

이러한 헤겔의 미학은 절대정신의 수준을 수학적 이성과 동일시함으로써 성급한 종말론을 주장한 것이다. 아도르노가 헤겔의 변증법을 수학의 논리에서 차용한 일종의 동일성 사유라고 비판한 것도 그런 이유에서이다. 인간의 사유는 개념이라는 매개수단을 통해 동일성을 추구하지만, 개념은 개별자들의 공통적 속성만을 추상화하기 때문에 개념화되지 않는 속성들까지 포용할 수가 없다. 그래서 아도르노는 어떤 사물이 그것의 개념과 일치한다고 믿는 동일성 사고는 차이를 무시한 인간 중심의 망상이라고 비판한다. 이러한 망상이 때로 파시즘과 전체주의의 폐해를 낳기 때문이다.

헤겔에 있어서 역사의 참된 주체는 민족정신을 넘어서는 전 인류의 보편성으로서 세계정신Weltgeist이지만, 그가 주목한 낭만예술이 이러한 보편성을 확보했다고 보기는 어렵다. 물론 낭만예술 이후 현대예술이 정신성을 강조하는 방향으로 흐른 것은 사실이지만, 예술의 역사는 낭만예술에서 종말을 고한 것이 아니라 아방가르드를 거듭하며 여전히 진행 중이기 때문이다.

헤겔 이후 그의 예술종말론을 연장시켜 놓은 사람은 미국의 미학자 단토이다. 그는 20세기 말의 시점에서 종말론의 시기를 연장했다. 서양미술의 역사를 내러티브가 지배해온 것으로 파악한 그는 그러한 예술적 도그마가 사라진 동시대예술을 예술의 종말 이후의 풍경으로 보고 있다.[03]

그의 분류에 의하면, 미술의 역사에서 첫 번째 잘못된 길은 미술을 재현이라고 생각한 르네상스 회화이다. 이 시기에 미술은 자신의 가능성을 탐색하기보다는 외부 세계의 객관적 재현에만 몰두했고, 바사리는 재현의 기술이 점차 시각적 외관을 정복할 것이라고 확신했다. 그러나 이러한 내러티브는 동영상이 실재를 묘사하는 데 훨씬 낫다는 사실이 증명되자 종언을 고하게 되었다는 것이다. 헤겔이 종말이라고 선언한 르네상스 회화는 단토에게는 잘못된 역사의 초입에 불과하다.

미술의 역사에서 두 번째 잘못된 길은 그린버그 식의 모더니즘이다. 이 시기에 미술은 인간의 인식작용과 재현에 대한 의문을 제기하고, 미술의 조건과 정체성을 질문하며 각종 선언들을 쏟아냈다. 그리고 미술이 다른 장르와 차이나는 조건을 매체의 물질성에서 찾았을 때 새로운 형식의 모더니즘이 열렸다.

단토는 이러한 그린버그 식의 모더니즘이 팝아트의 등장, 즉 워홀이 슈퍼마켓에 있는 〈브릴로 상자〉를 그대로 만들어 전시장에 가져다 놓았을 때 미술의 역사가 종말을 고했다고 주장한다. 왜냐하면 슈퍼마켓에 진열된 상품과 작품 사이의 차이가 지각적으로 식별이 불가능하기 때문이다. 단토는

03  아서 단토, 『예술의 종말 이후−컨템퍼러리 아트와 역사의 울타리』, 이성훈·김광우 역, 미술문화, 2004

이것을 예술작품과 사물을 구분 짓는 기준이 지각적인 특징에 있는 것이 아니라 예술가의 철학적 사유에 있다는 것을 의미한다고 보았다. 예술의 본질이 철학적 사유에 있고, 팝아트를 그린버그 식의 훈련된 눈으로 보는 것이 아무 의미가 없어졌기 때문에, 지각적인 것에서 본질을 탐구한 모더니즘의 내러티브가 종말을 고했다는 것이다. "정신이 스스로 자신의 정체가 정신임을 깨닫게 되었을 때 역사의 종말이 온다"라는 헤겔의 주장을 따라 단토는 예술의 본질이 정신에 있다는 것을 자각함으로써 변증법적 투쟁의 역사가 종말을 고했다고 주장한다.

이처럼 철학적 정신이 예술의 본질이 되는 탈역사적 예술을 단토는 컨템퍼러리 아트contemporary art라고 명명하고, 그 특징을 다원주의pluralism에서 찾았다. 다원주의에서 회화는 더 이상 역사발전의 주체가 될 수 없으며, 예술가들은 하나의 장르에 매달리지 않고, 워홀처럼 그림, 조각, 영화, 사진, 출판, 심지어 패션까지 작품으로 삼는다는 것이다. 모더니즘이 재현과 모방이라는 내러티브와 결별함으로써 새로운 표현의 자유를 얻었듯이, 컨템퍼러리 아트는 물질성의 내러티브를 포기함으로써 보다 폭넓은 표현의 자유를

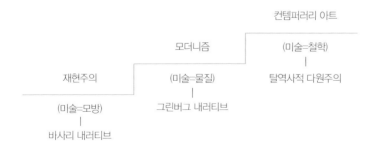

단토의 예술종말론

누리게 되었다. 단토의 주장대로 오늘날 철학적 개념으로 무장한 컨템퍼러리 예술가들은 다양한 장르와 경계를 넘나들며 자유를 구가하고 있지만, 이러한 양식의 자유로움이 반드시 정신성을 보장하는 것은 아니다. 다원주의적 다양성 자체가 형식으로 굳어져 아카데미즘이 될 수 있기 때문이다.

이처럼 서양미학에서 끝없이 제기되는 종말론은 미의 실체와 개념을 동일시한 데서 생긴 오류이다. 동양인들이 신비로 남겨 놓은 실체를 서양인들은 미추분리의 작용을 통해 붙잡을 수 있다고 믿기 때문에 종종 시한부 종말론에 빠지게 되는 것이다. 그러나 단토의 주장대로, 과연 오늘날 컨템퍼러리 아트가 과거보다 진보했다고 할 수 있을까? 그리고 다원주의 화가인 워홀의 작품이 르네상스 화가인 다빈치의 작품보다 정신적으로 진보했다고 볼 수 있을까?

헤겔의 미학이 예술적 창조성을 수학적 이성과 동일시하는 오류를 범했다면, 단토의 미학은 예술적 창조성을 철학과 동일시하는 오류를 범하고 있다. 예술적 창조성이란 관습에 갇힌 현실의 문제를 해결할 수 있는 창의적 아이디어를 발현하는 것이다. 다빈치의 창조성은 종교에 종속된 중세미술에 대한 해결책이었고, 워홀은 모더니즘 시대 타락한 형식주의에 대한 대안이었을 뿐이다. 이러한 차이를 과학의 발전처럼 변증법적 진보라고 보는 것은 공감하기 어렵다.

이처럼 미와 추를 분리시켜 미의 실체를 붙잡으려는 서양인들의 분화의지는 고전주의와 낭만주의, 그리고 모더니즘의 형식주의에 이르기까지 집요하게 나타나는 특징이다.

# 2 | 고전주의
## 이성과 감성의 분화

일반적으로 고전古典은 고매한 정신과 영원불변한 가치가 담겨 후세에 모범이 될 만한 작품을 말한다. 이러한 고전 역시 문화의지에 따라 동서양이 다를 수밖에 없다. 서양에서 고전은 일반적으로 그리스의 작례를 말할 때 사용되며, 미술에서 고전주의는 그리스시대를 모범으로 삼아 이를 재생하고자 한 르네상스 미술을 지칭한다. 17세기에 정립된 고전주의 미학 역시 그리스 철학과 깊은 관련 속에서 형성된 것이다.

### 수를 통한 우주적 화해

그리스의 철학자 피타고라스는 그동안 신화적으로 생각해오던 세계를 질서 있는 우주로 인식하고, 신비에 가려진 우주를 지적인 탐구 대상으로 삼음으로써 서양의 철학과 수학뿐만 아니라 미학과 예술에 선구적인 역할을 했다. 우주의 질서를 수數로 파악한 그는 존재의 각 층에 내재한 수들의 양적인 비례관계에서 우주의 법칙을 찾아냈다. 그것은 질적으로 서로 다른 존재들의 형성원리를 찾아내는 일이었다. 동양에서 수에 대한 개념이 일원一元, 이극二極, 삼재三才, 사상四象, 오행五行 등 우주 존재에 대한 상징적 의미로 사용되었

다면, 피타고라스는 양적인 수들의 조화로운 비례에서 미뿐만 아니라 건강과 선, 그리고 신성이 결정된다고 생각했다.

조화는 미이다. 건강과 선度, 그리고 신성 역시 마찬가지다. 결과적으로 모든 사물들 역시 조화에 따라 구성된다. 피타고라스

피타고라스는 태양을 중심으로 항성천과 7개의 혹성이 각각 고유의 회전운동을 하며 지구 주위를 돌고, 그 속도에 대응하는 음들이 조화를 이룬다고 생각했다. 일화에 의하면, 그가 대장간을 지날 때 해머가 모루에 부딪치는 소리를 듣고, 현의 길이가 각각 2:1, 2:3, 3:4의 비율에서 세 가지 조화로운 음정을 발견했다고 한다. 이처럼 수의 비례로 음계와 음정학의 체계를 세운 피타고라스에게 음악은 수학의 한 분과였다. 동양에서 음악은 인간이 신과 우주에 도달하려는 종교적 성격이 강했다면, 서양에서 음악은 수학과 깊은 관련 속에서 발전하였다. 중국과 서양의 미학을 비교한 장파가 "중국 문화에서는 음악이 바람과 기氣를 통해 우주적 화해에 이르렀다면, 그리스 문화에서는 수를 통해 우주적 화해에 이르렀다"[04]라고 본 것도 같은 맥락이다.

조화로운 상태에서 미를 느끼는 것은 동서양이 다를 바 없지만, 조화에 대한 관념에는 차이가 있다. 동양인들은 인간이 우주와 어울리는 것을 조화라고 생각한 반면에 서양인들은 모든 대상에 내재한 수의 비례관계에서 조화를 찾았고, 여기에는 수학적 합리성이 전제되어 있다. 합리성과 이성을 의

---

04    장파, 『동양과 서양, 그리고 미학』, 유중하 역, 푸른숲, 1999, pp.118-156 참조

피타고라스의 펜타그램

미하는 'rational'의 어원은 수적 비례를 의미하는 라틴어 'ratio'이다. 이 세상의 모든 피조물에는 황금비Golden Ratio라는 우주의 비밀이 있다고 믿은 피타고라스는 정오각형의 꼭짓점을 연결하여 1개의 별을 얻고, 중앙에 생긴 작은 오각형의 꼭짓점을 연결하여 작은 별을 만드는 과정을 무한 반복했다. 이때 별을 이루는 다섯 개의 삼각형은 밑변의 양 끝 각도가 72도가 되는 이등변삼각형이고, 삼각형의 빗변과 밑변의 비율은 황금비인 1 : 1.618이 된다.

펜타그램Pentagram으로 불리는 이 별은 피타고라스학파의 상징처럼 되어 부적처럼 이용되었다. 이후 서양에서 펜타그램은 사랑의 신 비너스의 상징이자 악을 물리치는 도형으로 여겨졌다. 그것은 도형을 이루고 있는 황금비를 신의 상징으로 여겼기 때문이다. 플라톤도 황금비를 "이 세상 삼라만상을 지배하는 힘의 비밀을 푸는 열쇠"라고 주장하고, 예술창조의 원리로 보았다. 이처럼 수학과 기하학에 기댄 고전주의 미학은 인간에게서 이성과 감성을 분리시킨 뒤 이성을 미로 삼으려는 분화주의적 특징을 드러낸다.

그리스 조각가 폴리클레이토스는 『카논canon』에서 인체의 이상적 비례

이성 ················· 미(우)

인간 →

\+

감성 ················· 추(열)

고전주의 미학의 분화구조

를 수리적으로 탐구하고, 인체조각에서의 안정된 균형을 위한 법칙을 설명했다. 그리고 그러한 이론을 입증하기 위해 〈창을 든 남자〉[5.2]를 조각했다. 이후 그리스 조각가들은 카논의 원리를 토대로 이상적인 인체비례를 만들고, 두 다리의 이완과 긴장을 통해 비대칭적 균형을 잡는 콘트라포스토contrapposto를 자유롭게 구사했다. 시메트리아symmetria라고 부른 이 균제의 미학은 비례와 균형이라는 뼈대 위에 대비라는 개념을 도입하고, 정확한 해부학적 지식을 토대로 인체 조각의 기준을 세웠다.

이상적인 비례와 균형은 건축에서 미적구조를 이루는 중요한 요소이므로 건축가들에게도 중요하게 받아들여졌다. 로마의 건축가 비트루비우스는 『건축서De Architectura』에서 인체에서 발견한 비례의 원리를 건축에 응용하였다. 그는 사람이 두 팔을 벌리면 길이가 키와 같고, 두 다리를 키의 4분의 1만큼 벌리고 팔을 뻗쳐 정수리 높이까지 올린 다음 원을 그리면 그 중심은 배꼽이 되고, 배꼽과 두 다리 사이의 공간은 정확하게 이등변삼각형이 된다는 사실을 발견했다. 레오나르도 다빈치는 비트루비우스의 인체비례이론을 증명하기 위해 인체 외곽에 원과 정사각형을 그려 넣었다. 이처럼 서양의 고

5.2 폴리클레이토스, 〈창을 든 남자〉　　　5.3 레오나르도 다빈치, 〈비트루비우스 인체비례〉

전미학은 수학과 기하학의 뼈대에 살을 붙인 것이다.

　　르네상스는 신에게 눌린 인간의 위상과 가치를 회복하자는 인본주의 운동으로 전개되었는데, 이성을 통해 인간의 권위를 되찾고자 했을 때 그 모범을 그리스에서 찾았다. 서양의 인본주의는 휴머니티에 대한 진지한 성찰에서 비롯된 것이 아닌 타락한 신본주의에 대한 저항에서 비롯된 것이다. 그들은 기독교 신앙을 체계화한 중세 스콜라철학에 반기를 들고, 라틴 고전을 새롭게 해석하며 정신의 해방과 지성의 자유를 외쳤다. 그리고 자연의 이치를 따른 스토아철학에 경도되어 만물이 이성에 의해서 지배되고, 인간의 본성도 이성으로 되어 있기 때문에 이성을 따르는 삶이 유일한 선善이라고 주

5.4 레오나르도 다빈치, 〈동방박사의 경배〉를 위한 원근법 연구, 1481

장했다. 자신에게 부여된 이성을 통해 스스로 완전해질 수 있다고 믿은 인본
주의자들은 이성을 무기로 신본주의를 배격하고 만물의 영장으로서 자연을
지배하고자 했다.

르네상스 회화의 가장 중요한 발명품인 원근법은 이러한 인본주의적 이
상을 양식화한 것이다. 신의 지배에서 벗어나 지상에서의 인간의 삶과 인격
을 재평가하려는 의지로 가득 찬 르네상스 예술가들은 실제 현실세계와 일
치되는 환영을 만들고자 했고, 이를 위해 원근법을 창안했다. 원근법을 체계
화한 알베르티에 의하면, 그림은 "광학적 원리에 의해 열린 창처럼 외부 세
계를 입체감 넘치게 보여 주는 것"이다. 이차원의 평면에 삼차원의 현실처
럼 보여지는 원근법의 마력은 성경이나 신화 같은 지나간 이야기를 생생하
게 재현하는 데 기여했다. 눈의 망막과 수학적 이성을 연계시켜 세계를 관찰

하고 측정하는 이 방법은 인간이 주체가 되어 세계를 포획하는 방식이다. 서양의 문화가 시각 중심의 문화가 된 것은 전적으로 이성과 눈의 긴밀한 관련성을 활용했기 때문이다. 다빈치 같은 르네상스 화가는 화가이자 과학자였고, 그에게 미술은 정밀한 수학적 세계를 구현하는 도구였다.

## 고귀한 단순 위대한 고요

고전주의 미학은 18세기 독일의 미술사가 빙켈만에 의해 체계화되고 확산된다. 그는 바로크적 격정과 기독교적 피안성에 저항하기 위해 육체와 정신이 조화롭게 통일되어 인문주의 이상이 구현된 그리스 미술을 주목했다. 보편적이고 합리적인 이성이 드러난 그리스 조각을 그는 "우주의 조화 가운데 최고의 미"로 보았으며, "고대를 모방하는 것이 자연을 모방하는 것보다 위대하다"라고 주장하며 고전주의의 붐을 일으켰다. 당시 유일신을 믿는 기독교 국가였던 유럽은 자기들의 문화적 뿌리가 로마에 있고, 다신교인 그리스 문화와 멀다고 생각하고 있었다. 그런 분위기 속에서 빙켈만의 고전미학 예찬은 신선한 충격을 주었고, 18세기 들어 계몽주의가 유럽문명을 합리적이고 현실적인 문화로 만들려고 했을 때 힘 있게 다가왔다.

빙켈만은 그리스 조각인 〈라오콘 군상〉[5.5]에 대해 "휘몰아치는 격정 속에서도 침착함을 잃지 않는 위대한 영혼을 나타낸 고귀한 단순과 위대한 고요edle Einfalt und stille Große를 보여주는 작품"이라고 극찬했다. 고전주의 미학을 대변하는 문구가 된 "고귀한 단순, 위대한 고요"는 극적인 고통 속에서도 절규하지 않고 절제할 수 있는 이성의 위대함을 표현한 말이다. 그는 이러한

5.5 〈라오콘 군상〉, B.C. 2세기경

이성적 절제를 최고의 미로 보았기 때문에 예술이 자연보다 위대하다고 주장했다. 헤겔이 그리스 조각을 예술의 절정으로 보고, 예술미가 자연미보다 우월하다고 주장한 것도 빙켈만의 영향 때문이다.

고전주의 미학은 18세기 말에 프랑스로 전파되어 신고전주의 예술을 낳는다. 다비드와 앵그르에 의해 주도된 프랑스 신고전주의는 로코코 양식의 감성적이고 번잡스러움에 저항하고, 푸생의 고전주의를 계승함으로써 고대

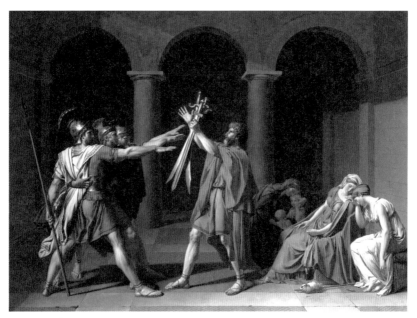

5.6 자크 루이 다비드, 〈호라티우스 형제의 맹세〉, 1784

로마의 윤리의식과 도덕성을 회복하려 했다. 가령, 다비드의 〈호라티우스 형제의 맹세〉[5.6]는 애국주의와 영웅주의를 고취시키고자 로마 영웅전에 나온 호라티우스 형제 이야기를 주제로 삼았다. 즉흥적이고 우연적인 감성을 멀리하고 현혹되지 않는 차분한 색채와 짜임새 있는 구도, 합리적이고 명료한 질서, 통일성과 안정된 형태, 부분과 전체와의 명확한 관계 등은 고전주의 회화의 전형적인 특징으로 볼 수 있다.

# 3 | 낭만주의
## 예술과 과학의 분화

고전주의자들은 이성의 능력을 통해 신에게서 독립하고 자연의 지배자가
될 수 있었으나, 진보적 이성으로 사회를 개혁하고자 했던 계몽주의가 프랑
스혁명을 통해 부조리함을 노출하면서 위기를 맞게 된다. 이로 인해 합리적
이성과 보편적 이상에 대한 불신이 생기기 시작했고, 예술에서는 이에 대한
반발로 소외되어 있었던 주관적인 개인 자아에 대한 관심이 증폭되면서 낭
만주의가 싹트게 된다.

### 상상력을 통한 자아 탐구

로망roman은 기이하고 환상적이라는 뜻의 중세 라틴어 로마니스romanice에
서 온 말이다. 낭만주의는 그 모범을 그리스가 아닌 중세 신비주의에서 찾
고, 감각적 현실을 초월하여 존재하는 관념적 세계에 관심을 가졌다. 고전주
의자들에게 상상력은 공상에 불과한 것이었지만, 낭만주의자들은 상상력을
자연과 우주의 신비를 여는 문으로 간주했다. 따라서 고전주의자들에게 정
복의 대상이 되었던 자연은 낭만주의자들에 의해 영혼을 가진 숭고한 존재
로 추앙받게 된다. "자연으로 돌아가자"라는 루소의 주장을 따라 그들은 문

명화되기 이전의 자연의 상태에서 미적 이상을 찾았고, 자연 상태에서 인간은 자유롭고 선량했으나 과학문명의 발달로 인해 오히려 불행해졌다고 생각했다. 그래서 낭만주의자들은 과학적 사고에 물든 지식인들을 혐오하고 오염되지 않은 순수 자아의 회복을 갈망했다.

고전주의자들이 신화의 세계로부터 미를 분화시켜 이성적 질서를 세우기 위해 과학과 결탁했다면, 낭만주의자들은 과학적 이성으로부터 예술을 분화시키고자 했다. 고전주의가 과학의 노예였다는 사실을 자각한 낭만주의자들은 합리적 이성과 과학적 사고를 초월한 자아와 자연의 신비를 탐구했다. 영국의 낭만주의자 블레이크가 "예술은 생명의 나무, 과학은 죽음의 나무"라고 한 말은 이러한 맥락에서이다.

서양의 낭만주의는 인간에게서 상상력과 이성을 분화시키고 상상력의 우월성을 주장함으로써 성립되었다. 보편적 이성이 지배하는 고전주의 미학에서 억압되었던 개인의 상상력은 낭만주의에서 마음껏 발휘될 수 있었고, 그럴수록 예술가들은 사회로부터 격리되어 개인주의자가 되었다. 동양에서 자연에 귀의한다는 것은 속세를 떠나 신선처럼 평화롭게 사는 것이었

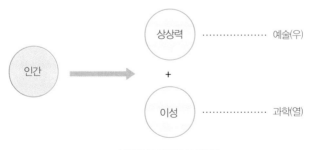

낭만주의 미학의 분화구조

으나 속세를 떠난 서양의 낭만주의자들은 결코 평화롭지 못했다. 이것은 서구 낭만주의가 구호와는 달리 자연과 진정한 화해를 이루지 못했다는 증거이다. 그들은 자기 자신의 의식만이 실재하고 현실에서 확실하게 검증할 수 있는 것은 자기 자신일 뿐이라는 유아론唯我論, Solipsism에 빠졌다. 그럴수록 그들은 자기중심적이 되었고, 스스로를 반사회적인 고독한 천재로 여겼다.

이처럼 서양의 낭만주의는 개인의 가치를 영웅시하는 배타적인 개인주의로 흘렀고, 이것은 개인 주체의 분화를 촉진시켰다. 동양인들이 자기를 버리고 자연에 귀의하고자 했다면, 낭만주의는 오히려 자아주의egoism로 귀결되었다. 그들이 동경한 자연의 숭고함은 결국 한 개인의 주관적 상상력에 의존하여 도달한 것이며, 개인 주체의 의식 속에서만 자연은 살아 있게 된다. 이로 인해 가시적인 세계에서 벗어나 초월적이고 심층적인 세계로 들어가는 문을 발견하였지만, 결과적으로는 반사회적인 개인주의자가 되었다.

괴테의『젊은 베르테르의 슬픔』에 나오는 주인공처럼, 세상과 어울리지 못하고 정열적이며 강박적인 천성 때문에 자기 자신을 파괴할 수밖에 없는 인간은 자신의 자화상이자 낭만주의자의 전형이다. 영국 낭만주의자인 러스킨은 말년에 정신착란과 광기가 심해져 숨어 지냈고, 독일 낭만주의화가 프리드리히는 평생 우울증에 시달리며 자살을 시도하기도 했다. 프리드리히는 자연을 그리면서도 작업실에서 눈을 감고 상상력을 통해 자연을 개인적 환상으로 변형시켰다. 그럴 때 그림을 보는 사람은 자연과 동화되는 것이 아니라 예술가의 내면세계에 직면하게 된다.

낭만주의자들은 동양인들처럼 자연을 동경했으나 그 내용은 전혀 달랐다. 중국인들이 자연에 동화되어 무위 자연에 이르고자 했다면, 낭만주의자

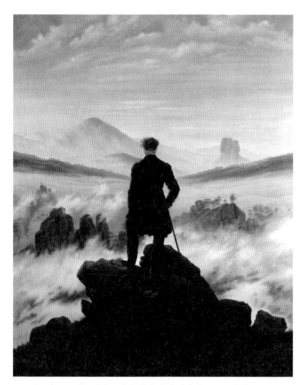

5.7 카스파르 프리드리히, 〈안개 바다 위의 방랑자〉, 1818년경

들은 자신의 상상력을 통해 초월적 능력을 갖춘 천재가 되고자 했다. 이것은 자연 중심주의가 아니라 변형된 인간 중심주의이다. 고전주의자들이 합리적 이성을 통해 인간의 능력을 극대화했다면, 낭만주의자들은 감성적 상상력을 통해 인간의 능력을 극대화한 것이다. 결과적으로 루소가 주장한 "자연으로 돌아가자"라는 구호는 실현될 수 없었다. 그것은 서양인들의 자연 동경이 순수하지 못함을 의미한다. 동양인들이 자연을 동경하는 것은 마치 유아가 엄마에게 느끼는 감정처럼 순수하고 무조건적인 것이었다. 그러나 서

구 낭만주의자들의 자연 찬미는 과학의 식민화로부터의 예술을 분화시키려는 목적에서 비롯된 것이었다.

그럼에도 불구하고 서양의 낭만주의는 아카데미즘으로 굳어진 고전주의의 아방가르드 역할을 수행하며 변증법적인 역사를 만들어왔다. 20세기 들어 물질과 정신 사이의 초자연적 관계를 발견하고자 했던 상징주의, 개인의 주관적 내면과 자발적 창조 행위를 중시한 표현주의, 개인의 억압된 무의식의 세계를 다룬 초현실주의, 그리고 반이성적인 해체를 특징으로 하는 포스트모더니즘 예술 역시 낭만주의의 변주로 볼 수 있다.

## 숭고: 의식 확장에서 오는 불쾌한 미의식

서양에서 낭만주의는 계몽의 수단으로 전락하고 교조적 독단주의에 빠져 질식할 것 같았던 고전주의 예술에 숨통을 터주었고, '숭고sublime'의 미의식을 낳았다는 점에서 미학적 가치가 있다. 숭고는 고전주의에서 형성된 좁은 의미의 미적 범주를 확장시켜 현대예술을 낳는 데 결정적으로 기여했으며, 미와 더불어 숭고는 서양미학의 주요 미의식이라고 할 수 있다.

숭고의 미학적 가치를 최초로 주목한 사람은 1세기경의 그리스 철학자 롱기누스이다. 그는 『숭고에 관하여』라는 책에서 위대한 시인이나 작가들이 불멸의 명성을 얻게 되는 것은 설득이나 친절한 전달 능력 때문이 아니라 "상대방을 제압하고 전율케 하는 말의 힘"이라고 보았다. 이러한 주장은 상대방을 설득하는 기술이나 진리의 전달에 초점을 맞춘 아리스토텔레스의 수사학과는 괘를 달리하는 것이다. 롱기누스의 책은 오랫동안 묻혀 있다가

17세기 들어서야 빛을 보기 시작했고, 18세기 영국의 미학자 버크에 의해서 본격적인 미학적 논의로 이어졌다. 미가 비례나 수학적 규칙을 넘어 무언가를 향한 무질서에 있다고 생각한 버크는 경험적이고 심리적인 접근을 통해 미와 숭고를 비교했다.

버크에 의하면, 미는 감각적으로 부드럽고 유연한 윤곽선과 밝고 투명한 색채, 아담하고 매끄러운 느낌에서 오는 정서이다. 이러한 대상에서 관찰자는 신경체계가 이완되어 편안하고 쾌적한 기분이 든다. 그는 이러한 감정이 신경생리학적인 관점에서 사랑스런 대상에 대한 몰두이고, 인류학적인 관점에서 대상과 가까이 하려는 '친교본능'이라 보았다.

이에 비해 숭고는 거칠고 강하며 불명료한 대상에서 오는 정서이다. 이러한 대상에게 관찰자는 경악과 경탄, 모호함과 웅장함, 곤혹스러움과 갑작스러움, 무한한 존재 앞에서 유한한 인간이 갖는 실존적 경외감을 느끼게 된다. 편안함과 즐거움을 주는 미와 달리 숭고는 낯설게 다가와서 주체의 감성을 격렬하게 흔들어 놓기 때문에 신경계에 긴장을 불러일으키고 공포와 고통으로 전율하게 만든다. 그러나 그것이 실제 현상이나 위협이 아니라는 점에서 안도감을 주는 즐거운 공포이며, 격렬한 감동을 전해 준다. 버크는 이러한 숭고의 감정을 인류학적인 관점에서 '자기보존본능'으로 보았다.

기계론적 심리학에 기댄 버크의 미학은 인간 정서가 외부의 자극에 대한 기계적인 반응이고, 자기보존본능이 인간에게 가장 중요한 본능이라는 것을 전제로 하고 있다. 그렇다면, 자기보존본능을 자극하는 숭고가 미보다 우월한 미적 정서로 취급될 수 있는 것이다.

경험론의 차원에서 생리학적 분석으로 일관한 버크의 숭고론을 선험론

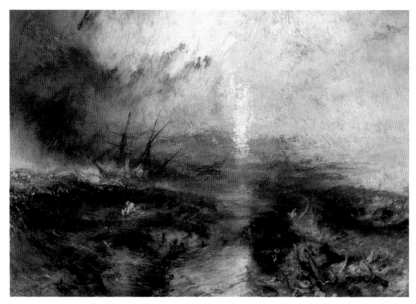

5.8 숭고를 표현한 터너의 〈노예선〉(부제: 폭풍우가 밀려오자 죽거나 죽어가는 이들을 바다로 던지는 노예 상인들), 1840

적 차원으로 계승한 사람은 칸트이다. 그는 미가 대상의 형식에 관계하는 질적인 표상이라면, 숭고는 몰형식과 관계하는 양적인 표상이라고 보았다. 미는 직접적으로 생명을 촉진시키는 긍정적인 감정인 반면에, 숭고는 생명력을 일시적으로 저지시킬 정도로 강력하고 부정적인 감정을 동반한다는 것이다. 이처럼 압도적인 대상에 직면했을 때 우리는 상상력이 위축되고 무력감과 절망감에 빠지게 되지만, 측정 불가능한 상상력의 한계를 확인했다는 사실이 역설적으로 무력감과 절망감에서 벗어나게 할 수 있다. 예를 들어, 숭고한 자연현상을 바라볼 때 우리는 미적인 대상에서 느낄 수 없는 잠재된 초감성적 능력을 작동시켜 자연의 무한성과 조우하게 된다. 이처럼 숭고는

인간의 의식과 상상력으로 도달할 수 없는 더 큰 세계가 존재한다는 사실을 각성하고 무한을 인식하게 한다는 점에서 미학적 가치가 있다.

현대예술의 미학적 가치를 숭고에서 찾은 리오타르는 숭고를 "이성적이고 합리적인 의식이 정지된 상황에 직면할 때의 감정"이라고 정의한다. 그것은 대상을 재현하거나 자연을 모방할 때 오는 것이 아니라 비가시적인 무언가가 순간적으로 현존할 때 느끼는 것이다. 실재하지만 보이지 않는 세계는 명확하게 인식할 수 없고, 감각기관으로 파악할 수 없기에 숭고한 정서를 불러일으킨다. 리오타르에 의하면, 숭고는 재현이 불가능한 세계를 창조하는 것이며, 규정될 수 없고 현시될 수 없는 것을 증언하고 암시하게 하는 것이다. 그것은 재현과의 투쟁 속에서 오직 일회적으로 드러나는 사건이다. 오늘날 불쾌감을 주는 현대미술이 미적 범주로 다루어질 수 있는 이유는 전적으로 숭고의 미학 덕분이다.

미가 조화의 성취에서 오는 긍정적 쾌감이라면, 숭고는 의식할 수 없는 대상을 체험하고 의식이 확장되면서 오는 부정적 쾌감이다. 그것은 주체의 인식 능력을 초월하여 우주적 신비에 다가서기 위해 필요한 것이지만, 숭고의 체험이 의식의 확장으로 나아가는 것만은 아니다. 그것은 마치 극약처방과 같다. 극약은 꼭 필요한 시기에, 필요한 양을 투입하는 것이 묘미이다. 그렇지 않으면 자칫 독약으로 작용할 수도 있기 때문이다. 오늘날 숭고를 지향하는 현대예술은 극약과 독약 사이에서 아슬아슬한 줄타기를 하고 있다.

# 4 | 형식주의
## 예술과 삶의 분화

서양의 분화주의는 20세기 예술계를 풍미한 모더니즘의 형식주의 미학에서 절정을 이룬다. 형식의 개념과 연관된 철학적 문제들은 그리스시대부터 있었지만, 예술작품의 형식에 우선권을 부여하는 형식주의 미학은 예술의 자율성을 추구한 모더니즘의 핵심이었다. 형식주의자들에게 예술의 형식은 미의 모든 것이며, 그들의 관심사는 재현하려는 대상의 내용이 아니라 그것을 어떻게 표현하느냐에 있었다. 이것은 예술의 영역을 종교나 사회, 심리 등의 타 영역과 분화시켜 자율성을 확보하려는 의도에서 비롯된 것이다.

## 예술의 자율성

형식주의 운동은 1920년대 러시아를 중심으로 등장한 미래주의 시와 영화에서의 몽타주 기법, 그리고 시각예술에서 추상미술을 낳았다. 다양한 장르에서 진행된 형식주의의 공통점은 예술성을 내용이나 작가의 정신 속에서 찾지 않고, 형식 자체에서 찾았다. 이들은 칸트가 미적 가치로 제안한 '무관심적 만족'을 예술적 가치로 받아들이고, 문학적 내용에 지배되지 않는 형식의 자율성을 추구했다. 그리고 그러한 예술을 파인아트fine art라고 불렀다.

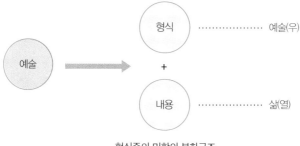

형식주의 미학의 분화구조

예술의 내용은 결국 삶의 이야기를 다루기 때문에 형식주의는 예술과 삶을 분리시키는 결과를 초래했고, 형식주의자들은 예술이 삶에서 멀어질수록 자율성이 증가한다고 생각했다. 이로써 미술의 주인 행세를 하던 문학적 내용은 부차적인 것으로 밀려나고, 형식이 안방 주인의 자리를 차지하게 된다.

형식주의 미학을 정립한 영국의 미학자 벨은 『Art』(1914)에서 예술의 진정한 가치는 그림이 지시하는 내용에 있는 것이 아니라 선과 색으로 이루어진 순수 조형들의 조합이라고 주장했다. 그리고 이처럼 형식 자체가 내용이 되는 것을 그는 '의미 있는 형식significant form'이라고 불렀다.

우리에게 미적 정서를 일깨워 주는 모든 대상들에 공유되어진 성질, 즉 모든 작품들의 공통된 성질은 무엇인가? … 그것은 '의미 있는 형식'이며, 각 작품들에는 개별적인 방식으로 결합된 선과 색, 즉 형식과 그러한 형식들의 관계와 조합이 우리의 미적 정서를 환기시킨다.[05]    벨 『Art』

05    Clive Bell, "The Aesthetic Hypothesis" in *Art*(London: Chatto and Windus, 1914), reprinted in *Modern Art and Modernism: A Critical Anthology*(New York: Harper and Row, 1982), pp.67-68

이러한 논리에서 모더니즘은 삶을 연상하게 하는 내용에서 벗어나 추상화로 나아갈 수 있었다. 벨은 어떤 대상이 미적인 정서를 가져다주는 것은 일상적 정서와 다른 독특한 정서를 환기시켜주기 때문이라고 보았다. 즉 질투와 미움, 욕망, 동정, 권태, 혹은 지적인 의지 같은 일상적 정서에서 벗어나 미적인 정서로 고양되기 위해서는 삶과 관련된 관념이나 사건에서 벗어나야 한다는 것이다.

예술작품을 올바르게 수용하기 위하여 우리는 삶으로부터 그 어떤 것도 차용해서는 안 되며, 삶과 관련된 어떠한 관념이나 사건, 그리고 생활의 감정까지 무시해야 한다. 예술은 인간을 일상의 행위적 차원에서 미적 고양의 세계로 전향한다. 인간적인 관심사가 차단되고 우리의 열망과 기억이 일순간 차단됨으로써 잠시 동안이라도 삶의 탁류로부터 벗어날 수 있다.[06] 벨 『Art』

미적인 정서는 특별한 정서이고, 이 특별한 정서를 위해서는 일상적 정서를 유발하는 삶과 관련된 이야기를 제거해야 한다는 벨의 생각은 서양 특유의 이분법적 분화주의 사고에 근거한 것이다. 너무 깨끗한 물에는 물고기가 살 수 없듯이, 인간도 세속적 삶을 완전히 떠날 수는 없다. 속세를 떠나도 성스럽지 않을 수 있고, 속세에 있어도 성스러울 수 있다. 동양 사상에는 화광동진和光同塵이라는 말이 있다. "자신의 빛을 온화하게 조절하여 속세의 티

---

06    같은 책, p.72

끝과 같이 한다"라는 의미로, 진정한 경지에 도달한 자는 자신의 지혜와 덕을 감추고 세속을 따르면서 중생을 구제한다는 의미이다. 성스러움에 이른 자는 성과 속을 넘나들며 속을 통해서 성을 드러낼 수 있다. 실제로 형식주의 이후 팝아트와 동시대미술은 성과 속의 이분법을 해체시켜 세속적인 것과 고급예술의 경계를 와해시키는 것을 예술적 전략으로 삼고 있다. 특별한 정서는 삶을 떠나야 생기는 것이 아니라 삶을 관조함에서 생긴다.

그러나 그림에서 삶의 내용을 제거해야만 미적 정서가 가능하다고 생각한 벨은 심리적이고 역사적인 가치를 지니는 초상화나 지형학적인 그림들, 어떤 내용을 서술하거나 암시하는 그림들을 불순한 것으로 간주했다. 그 대신 숭고한 인상의 형식으로 감동을 주는 원시미술이나 인상주의자들의 그림에 주목했다. 특히 세잔의 풍경화는 풍경 자체를 목적으로 삼고, 그것을 순수한 형식으로 만들었다는 점에서 높이 평가한다.[07]

서양에서 본격화된 추상미술은 이러한 생각을 극대화하여 그림에서 일상을 환기시키는 구상적 잔재를 완전히 제거하고 순수한 형식만을 남긴 것이다. 형식주의 미학은 분화주의의 논리에 입각하여 인간 삶에서 유추된 모든 내용을 제거하고, 종국에는 예술가의 감정까지도 제거하고자 했다. 이처럼 순수성에 대한 모더니스트들의 집착은 결벽증에 가까웠다. 결벽증은 순수한 상태를 지향하지만, 결국 스스로를 파멸에 이르게 하는 정신적 병리현상이다. 이러한 병리현상은 형식주의 미학이 지배하는 모더니즘이 진행될수록 심각해졌다.

---

07    최광진, 『현대미술의 전략』, 아트북스, 2004, pp.47-56 참조

5.9 폴 세잔, 〈생 빅투아르 산〉, 1902-1904

형식주의 미학을 적용하여 모더니즘 미술을 이끈 그린버그는 아방가르드의 역사를 미술이 사회와 정치로부터 분화되는 과정으로 보았다. 그에 의하면, 사회혁명은 이념논쟁으로 전개되어 예술의 자율성을 위협했기 때문에, 예술을 삶과 사회로부터 분리하여 "예술을 위한 예술"이나 순수시가 등장하고 주제나 내용을 회피하게 되었다는 것이다.[08] 미술이 타락한 이유를 감상적이고 연설조의 문학에 봉사했기 때문이라고 진단한 그린버그는 중국회화는 그림이 중심이 되고, 시가 회화의 한 부분으로 다루어진 반면, 서양미술은 고도의 환영을 만들어내는 기교로서 문학의 효과를 얻고자 했다고 보았다.[09] 그래서 모더니즘 회화는 주도권을 빼앗긴 미술이 자신의 권리를 되찾기 위한 방법으로 매체의 특성을 드러내는 쪽으로 나아가고, 시각예술에서 매체는 음악이나 문학과 달리 물질적이기 때문에 순수한 물질로서 영향을 미쳐야 한다고 주장했다. 이것이 캔버스를 매체로 한 회화가 평면성flatness을 추구한 이유이다.

> 회화예술이 모더니즘이라는 명분하에 그 스스로를 비판하고 정의 내리는 과정에서 가장 근본적인 것은 화면 지지체의 평면성을 결코 벗어날 수 없다는 점을 강조한 것이다. 즉 회화예술에서 평면성만이 고유하고 독자적인 특성이다.[10] 그린버그 「모더니스트 페인팅」

08    Clement Greenberg, "Avant-Garde and Kitsch"(1939), *Clement Greenberg: Collected Essays and Criticism vol. 1*, ed. O'Brian, Chicago: University of Chicago Press, 1986, pp.7-8 참조
09    Clement Greenberg, "Towards a Newer Laocoon", 같은 책, pp.24-25 참조
10    Clement Greenberg, "Modernist Painting", 같은 책, p.87 참조

그린버그가 회화의 특성으로 간주한 평면성은 미술이 문학과 분화에 성공한 다음에 회화와 조각의 분화를 추구하면서 나온 개념이다. 르네상스 이후 서양의 회화는 현실성을 위해 삼차원적인 원근법을 사용해왔는데, 이러한 입체성은 조각의 특징이기 때문에 회화에서 조각을 분화시키고자 했을 때 원근법은 폐기해야 할 대상이었다. 그는 이러한 논리로 로스코나 뉴먼, 스틸 같은 작가들의 색면회화를 모범적 사례로 제시하며 유럽과 다른 미국적 회화의 전형으로 삼았다.

## 미니멀리즘: 분화주의의 종말

형식주의가 극에 달한 1950년대는 순수성에 대한 결벽증이 심해진다. 추상표현주의를 거쳐 1960년대 등장한 미니멀리즘은 작품에서 재현적 내용을 완전히 제거하고자 했을 때, 아무 것도 지시하지 않는 자기지시적self-referencial이고 동어반복적tautological인 형식으로 귀결되었다. 스텔라의 〈블랙페인팅〉이나 저드의 공장에서 깎은 단일한 형태의 '특수한 사물specific object'은 그러한 맥락에서 나온 것이다. 이것은 완벽주의에 입각하여 삶을 연상시키는 유기적 요소를 완전히 제거하려는 노력의 산물이었다. 그럼으로써 작품은 어떤 대상을 재현하는 도구가 아니라 사물 자체로 현존하게 되었다. 재현 미술은 작품으로부터 취해야 하는 것이 철저하게 작품 안에 있었다면, 미니멀아트는 어떤 장소에서의 상황적 체험이 중요시 되었다.

근대 물리학이 물질의 실체를 찾고자 하는 집착으로 물질의 최소 요소를 찾다가 양자역학에 이르게 되었듯이, 근대 미술은 더 이상 분화가 불가능

5.10 도널드 저드의 미니멀리즘 작품들

한 최소 요소로까지 환원되었을 때 새로운 문제에 직면하게 된다. 프리드는
이것을 연극성으로 읽어냈다. 그는 미니멀리즘의 즉물적 작품Literalist Art에
서 감각은 관람자가 작품과 대면하는 실제 상황에 관심이 있기 때문에 연극
적이며, 연극이 미술의 자율성을 위협하고 있다고 주장했다.[11] 미술이 자신
의 자율성을 위해 삶의 내용을 다룬 문학성을 분리해내자 이번에는 연극성
이 드러나고 말았다. 이로 인해 분화를 통한 자율성의 성취가 불가능하다는
것이 입증되었고, 타자성을 제거하여 미적 자율성에 도달하고자 했던 모더
니스트들의 노력은 결국 실패로 끝나고 말았다. 이것은 모더니즘의 종말이
자 분화주의의 종말을 의미한다.

11    Michael Fried, "Art and Objecthood"(1967) in *Minimal Art: A Critical Anthology*, ed. Gregory Battcock, London: University of California Press, 1968, 1995, p.125

# 5 | 포스트모더니즘
## 탈분화로의 이행

베버나 하버마스가 주장한 것처럼, 근대성의 추동력은 문화가치권의 분화, 즉 과학, 도덕, 예술의 차별화였다. 그러나 각 영역에서 시도된 자율성의 탐구는 영역 간의 유기적 관계망을 간과함으로써 결국 성공하지 못했다. 인체의 각 기관들은 독립적이면서도 서로 유기적으로 연결되어 있듯이, 자율성과 타율성을 명확하게 나눌 수 있는 것은 아니다. 그러나 분화주의에 입각한 모더니스트들이 자율성만을 명확하게 포착하고자 했을 때, 그에 따른 한계 역시 명확하게 드러났다. 포스트모더니즘은 이처럼 분화주의적 자율성을 극복하기 위해 등장했다. 포스트모더니스트들은 각 영역에서 어렵게 성취한 자율성의 신화를 해체하고, 탈분화의 상태로 이행하고자 했다. 이러한 새로운 흐름은 1960년대 프랑스를 중심으로 일어난 후기구조주의사상에 힘입은 것이었다.

### 후기구조주의: 분화주의의 해체

후기구조주의는 언어의 기호체계가 자의적이라는 소쉬르의 기호학적 성과를 계승하여 분화주의에 입각한 서양철학의 문제를 총체적으로 비판했다.

해체주의를 이끈 데리다는 플라톤 이후 서양에서 전개된 형이상학 철학이 중심과 주변을 이분법으로 나누는 중심주의에 물들어 있음을 문제 삼는다.[12] 왜냐하면 음성 중심주의나 로고스 중심주의는 대상을 우열의 위계질서로 서열화하여 지배와 종속이라는 인위적인 권력질서로 만드는 데 이용되기 때문이다. 그에 의하면, 텍스트의 의미는 고정될 수 없고, 연쇄적인 의미작용 속에서 하나의 해석으로부터 또 다른 해석으로 끊임없이 연기될 뿐이다. 그는 이처럼 의미가 고정되지 않고, 차이가 지속적으로 연기되는 의미작용을 '차연differance'이라 칭하고, 이것을 형이상학 철학의 분화주의적 모순을 해체하는 도구로 삼았다.

분화주의적 중심주의가 낳은 권력질서를 해체하려는 움직임은 포스트모더니즘 문화에서 유행처럼 번져나갔다. 리오타르가 제시하는 포스트모던의 조건은 선, 정의, 이성, 진리, 해방 등의 명분을 내세워 구축한 계몽적인 거대서사Master narrative를 불신하는 것이다.[13] 왜냐하면 중심주의에 입각한 권력적인 거대서사들은 소서사Petit narrative의 다양한 목소리를 철저하게 무시하고 이단으로 배척했기 때문이다. 그동안 중심에서 벗어나 소외되었던 소서사들에 대한 주목은 오늘날 페미니즘이나 동성애, 노마디즘, 다문화주의, 우연성, 신체성, 과정성, 아브젝트 등의 담론을 유행시켰다.

푸코는 인류사를 고고학적으로 탐사하면서 이성과 광기, 진리와 허위 등을 이분법적으로 분리해 온 서양의 지식들에 불순한 권력이 결탁되어 있

---

12   자크 데리다, 『그라마톨로지에 대하여』(1967), 김웅권 역, 동문선, 2004
13   장 프랑수아 리오타르, 『포스트모던의 조건』(1979), 유정완 역, 민음사, 1992

음을 예리하게 파헤쳤다.[14] 그는 지식과 권력의 불가분의 관계를 들추어냄으로써 그동안 절대적으로 믿고 계몽 받던 지식들에 숨겨진 권력의 힘과 이데올로기를 자각하게 했다. 그리고 이러한 인간 지식에 대한 총체적 불신은 이성적 주체에 대한 불신으로까지 이어졌다.

데카르트가 사유능력인 코기토Cogito를 통해 세워 놓은 인간 주체는 사회와 역사를 능동적으로 변혁하고 창조할 수 있는 힘을 가진 존재였다. 주체라는 말은 본능에 의해 지배를 받는 동물과 차이나는 인간의 우월성을 강조하기 위해 설정된 개념이다. 따라서 이성과 지식에 대한 불신이 주체의 죽음으로 이어지는 것은 당연한 수순이었다. 통합주의적인 사유를 한 동양인들은 인간을 주체로 세우지 않았기 때문에 죽을 이유도 없었지만, 서양에서 이성적인 인간 주체는 분화주의의 해체와 더불어 죽음을 당할 수밖에 없었다.

인간 주체가 죽었는데 창작의 주체인 저자가 무사할 수는 없는 일이다. 바르트는 그동안 창조적 주체로서 작품에 대한 권위의 원천으로 여겨졌던 저자의 죽음을 선포하고, 독자의 해방을 알렸다. 저자로부터 분리된 작품은 저자의 의도와 무관하게 무한한 의미를 산출하게 되고, 작품은 저자의 유일하고 독창적인 창조물이 아니라 문화의 수없이 다양한 중심들로부터 차용한 조직체로서 '텍스트'적인 성격을 갖는다는 것이다. 이러한 배경에서 차용과 이종교배, 혼성모방, 절충주의, 퓨전, 하이브리드 등이 포스트모던 작품의 주요 형식으로 자리 잡게 된다.

이처럼 이분법적인 분화주의의 전통을 해체하려는 시도는 사회학의 영

---

14　미셸 푸코,『광기의 역사』(1971), 이규현 역, 나남출판, 2003

역에서도 유사하게 일어났다. 보드리야르는 현대사회를 생산보다 소비가 중시되는 소비사회라고 규정하고, 소비사회는 과거처럼 사용가치나 상징가치보다 문화적 기호로서의 가치가 중요해졌다고 주장한다.[15] 이것은 진짜와 가짜, 가상과 현실, 재현과 실재 사이의 이분법적 의미체계는 내파되어 기호의 체계 속으로 사라진다는 의미이다. 내파implosion란 형이상학적 사유의 기반이 되었던 이분법적 경계가 안에서 폭발해버리는 것이다. 그는 이로 인해 원본과 재현의 관계는 무너지고, '시뮬라크르simulacre'라는 가상의 이미지가 더 진짜처럼 초현실적hyperreality 행세를 하는 것을 포스트모던 사회의 중요한 특징으로 간주한다.[16]

이처럼 반反형이상학적이고 반反존재론적인 포스트모던의 분위기에서 들뢰즈는 동일성으로 환원되지 않는 차이, 타자, 신체와 같은 비변증법적인 담론들을 통해 차이의 존재론을 주장했다. 그 역시 통일되고 이성적인 주체 개념을 거부하고, 유목적인 욕망의 우위를 통해 탈영토화와 탈코드화된 감각의 논리를 주장했다. 그에게 감각은 신체의 논리이며, 그것은 분화되지 않은 유목적인 것이다. 그의 유목 개념은 리좀rhizom처럼 뿌리의 기초를 박멸하고 이분법을 파괴하며, 다양한 복수의 관계들을 만들어내는 것이다. 그는 이를 통해 전통적인 재현주의를 거부하고, 비가시적인 힘을 드러내는 것을 미학의 과제로 삼았다.[17]

들뢰즈에게 예술은 비가시적인 힘을 감각적으로 드러내는 것이며, 이러

15    장 보드리야르, 『소비의 사회』(1970), 이상률 역, 문예출판사, 1992
16    장 보드리야르, 『시뮬라시옹』(1981), 하태환 역, 민음사, 1992
17    질 들뢰즈, 『감각의 논리』(1981), 하태환 역, 민음사, 1995

한 개념은 동양의 기운생동 미학과 상통하는 점이 있다. 이것은 한계에 도달한 분화주의 미학의 탈출구에서 동양미학과의 우연치 않은 만남이다. 자기 파괴적이고 허무주의적인 서양의 포스트모더니즘이 그 대안으로 존재론적인 희망을 꿈꾼다면, 동양과의 만남을 피할 수 없을 것이다.

## 탈분화와 통합 사이

영국의 사회학자 래쉬는 "포스트모더니즘의 근본적인 특성은 탈분화의 의미작용의 체제이다"라고 보았다.[18] 그것은 분화주의가 이분법으로 나누어 놓은 '미적-사회적', '고급문화-대중문화', '성-속', '정신-육체' 등의 경계를 해체시켜 다른 원리 위에 서 있는 사상을 무비판적으로 섞어놓고, 흑백논리로 경직된 분화주의를 흔드는 것이다. 그럼으로써 미적 영역에서의 자율성과 아우라의 해체, 미적인 것과 사회적인 것의 미분화, 각종 문화적 경계의 탈분화, 고급문화와 대중문화 사이의 경계 붕괴 등의 현상들이 일어났다.[19]

이처럼 포스트모던 문화가 탈분화로 방향을 선회한 것은 근본적으로 서양의 문화의지라고 할 수 있는 분화주의에 대한 해체를 의미하는 것이어서 내부적 반발도 만만치 않다. 그래서 과학적 합리주의를 중시하는 서양 내부에서는 포스트모더니즘을 뿌리 없는 사상이라고 무시하기도 한다.[20] 사실

---

18    스콧 래쉬, 『포스트모더니즘과 사회학』(1990), 김재필 역, 한신문화사, 1994, p.6
19    같은 책, pp.14-19 참조
20    미국의 물리학자 앨런 소칼은 후기구조주의 철학자들이 과학이론을 멋대로 인문학에 접목시켜 왜곡하는 것은 '지적 사기'라고 몰아붙였다.(앨런 소칼, 『지적 사기』, 이희재 역, 민음사, 2000 참조)

후기구조주의 철학은 서양의 분석적이고 이성적인 철학적 스타일에서 벗어나 오히려 동양철학과 가까운 것이다. 분화주의에 대한 반발에서 나온 포스트모던의 탈분화적 문화와 동양의 통합 문화가 일치하는 것은 아니지만, 과거에 비해 가까워진 것은 분명하다. 오늘날 서양은 동양의 문화를 곁눈질하고 있고, 동양은 서양을 추종하고 있다. 이러한 현상은 자신들의 문화적 한계를 보완하려는 흐름 속에서 나타나고 있다.

이러한 변화의 흐름은 물리학의 영역에서도 예외가 아니다. 분화주의에 입각한 고전 물리학이 아인슈타인의 상대성 이론과 하이젠베르크의 불확정성의 원리를 기반으로 하는 양자역학에 의해 붕괴되면서 동양과 서양의 접점을 찾으려는 시도들이 이어졌다. 신과학운동의 중심에 서 있는 현대 물리학자 카프라는 물질의 궁극적인 실체가 고전물리학자들이 생각한 것처럼 명료하게 붙잡을 수 있는 것이 아니라 논리적으로 이해될 수 없는 신비로운 것이라고 보았다.[21] 그리고 물질적 존재는 전일적인 것의 한 과정으로서만 성립될 수 있다는 현대물리학의 자연관과 전통적인 동양의 유기체적 자연관이 매우 밀접한 관련이 있음에 주목했다. 양자역학에서 주장하는 부분과 전체의 상관성이나 음양의 상보적 관계는 사실 동양사상과 매우 흡사한 것이다. 정신과 물질, 영혼과 육체라는 이원론을 극복하려는 신과학 운동들은 그 뿌리는 다르지만, 내용적으로는 동양의 통합적이고 전일적인 우주관에 매우 근접해 있다.

그런 맥락에서 동서양의 사상을 통합시켜 인간의식의 발달과 진화에 대

---

21    Fritjof Capra, *The Tao of Physics: An Exploration of the Parallels Between Modern Physics and Eastern Mysticism*, California: Shambhala Publications of Berkeley, 1975

해 통합이론을 제시한 미국의 초인격심리학자 켄 윌버의 사상도 주목할 만하다. 그는 서양의 근대 문화가 문화가치권의 분화, 즉 '표현적 미학의 영역', '도덕적 윤리학의 영역', '객관적 과학의 영역'으로 나아간 것은 존엄성이었지만, 분화가 분열로 나아가 통제 잃은 파편화로 진행됨으로써 재앙이 되었다고 진단한다. 그리고 그 반대 방향으로 나아간 포스트모더니즘은 진리의 객관적 요소가 전부 사라지고, 오직 해석만이 존재한다는 믿음으로써 근대성의 전도된 재앙을 낳고 있다고 비판한다. 또 낭만주의자들처럼 전체성에 대한 신념을 관념적으로 탐구할 것이 아니라 동양처럼 명상을 통한 접근이 필요함을 역설한다.[22] 이처럼 분화된 모든 영역을 종합하려는 통합주의적 태도나 관념적 이론보다 수행을 중시하는 것은 서양의 전통과 괘를 달리하는 것이며, 오히려 동양의 전통과 접목된 것이다.

　탈분화적인 포스트모던 문화에서 탈post의 방향성에 대한 모색은 오늘날 여전히 중요한 과제가 되고 있다. 이것은 분화주의에 젖어 있던 서양인에게 익숙한 방식이 아니며, 그런 측면에서 오래전부터 통합적 사고를 해온 동양사상에 주목할 필요가 있다. 중국과 일본과 한국은 오랫동안 자기 나름의 통합주의적 사상과 문화를 일구어온 민족들이어서 이들 민족의 미학을 검토하는 것은 포스트모던 이후, 문화의 방향을 모색하는 데 있어서 시사적인 작업이 될 수 있을 것이다.

---

22　Ken Wilber, *The Marriage of Sense and Soul: Integrating Science and Religion*, New York: Broadway Books, 1998

6장
———

중국의 동화주의 미학

# 1 천인합일
## 중국인의 미적 이상

분화주의에 입각한 서양의 미학은 고정된 미의 실체를 가정하고 미추분리, 즉 미에 기생하고 있는 추를 제거함으로써 이에 도달하고자 했다면, 통합주의적 사고를 가진 동양인들은 미의 실체에 대한 지적인 관심보다 우주적 질서에 화합하는 데서 미적인 쾌를 얻고자 했다. 그리고 우주를 불가지한 신비의 대상으로 생각했기 때문에 서양처럼 예술의 역사가 변증법이나 종말론으로 흐르지 않고, 초시간적인 목적성을 유지할 수 있었다. 인간과 우주의 화합을 추구하는 것은 동아시아 미학의 공통된 특징이지만, 특히 낙천적이고 관념적인 사유를 하는 중국인들은 우주에 온전히 동화되는 '천인합일天人合一'을 미적 이상으로 삼았다.

### 우주 중심적 통합주의

중국인의 문화의지라고 할 수 있는 동화의지는 미학에서 인간과 우주의 동화를 추구하였고, 풍부한 시적 상상력을 가진 중국인들은 우주에 온전히 동화될 수 있다는 것을 조금도 의심하지 않았다. 밤하늘의 달을 보더라도 분화의지를 가진 서양인의 생각과 동화의지를 가진 중국인의 생각이 전혀 다

르다. 서양인들은 달을 보면서 그 실체를 지적으로 규명하려는 정복의지가 강하다면, 중국인들에게 달은 우주적 신비이고 동화의 대상이었다. 달을 사랑한 중국의 시인 이태백의 시는 달에 동화되고자 하는 의지로 가득하다.

> 꽃 사이에 술 한 병 놓고 벗도 없이 홀로 마시네. 잔을 들어 밝은 달맞이하니 그림자 비쳐 셋이 되었네. 달은 본래 술 마실 줄 모르고, 그림자는 흉내만 낼 뿐. 잠시 달과 그림자를 벗 삼아 봄날을 마음껏 즐기리. 내가 노래하면 달은 서성이고, 내가 춤을 추면 그림자도 덩실덩실. 취하기 전에는 함께 즐기지만 취한 뒤에는 각기 흩어지니, 정에 매이지 않는 사귐 길이 맺어 아득한 은하에서 다시 만나세   이태백, 「월하독작」

우주를 분석과 정복의 대상으로 삼은 서양인들과 달리, 중국인들은 우주를 하나의 유기적인 총체로 인식했다. 인간 역시 우주의 일부라고 생각했기 때문에 우주에 동화되는 천인합일을 미적 이상으로 삼은 것이다. 그리고 사회 역시 우주적 질서에 상응하는 질서를 세우고자 했다. 유교의 시조 공자는 "사람의 위아래는 천지의 법칙과 동일하게 이루어졌다(上下與天地同流)"라는 믿음에 근거하여 인간사회의 이상적 질서를 세우고자 했다. 그래서 그는 미육美育을 통해 인격을 수행하고, 우주적 질서에 동화되고자 했다. 서양에서는 18세기에 실러가 심미교육을 통해서 인간의 도덕을 끌어올릴 수 있다고 주장했지만, 공자는 일찍이 "시로써 흥을 돋우고, 예로써 도덕을 세우며, 음악으로 인격을 완성한다(興於詩, 立於禮, 成於樂)"라고 하여 미와 도덕의 상관성에 주목했다.

공자를 계승하여 성리학을 집대성한 주자는 "마음이 우주만물의 이치를 품었으니, 우주의 이치가 한 마음에 구비되어 있다(心包萬理 萬理具於一心)"라고 하였고, 육상산은 "내 마음이 바로 우주이고, 우주가 곧 내 마음(吾心卽是宇宙, 宇宙卽是吾心)"이라고 보았다. 이러한 주장들은 인간과 우주의 구조적 동일성을 전제한 것이다. 그러나 주관적인 인간이 현실에서 이에 도달하는 것은 쉽지 않은 일이다. 그래서 노자는 보다 완전한 합일을 위해서 가치론이 담긴 인위성을 완전히 배제하고 천인합일을 위해 무위자연無爲自然을 역설했다. 노자를 계승한 장자도 "천지는 나와 함께 생겼고, 만물도 나와 하나가 된다(天地與我並生 而萬物與我爲一)"라고 하여 천인합일을 미적 이상으로 삼았다.

유교가 인간사회에서의 이상적 질서를 추구하고, 도교는 속세를 떠나 자연으로의 귀의를 강조했지만, 천인합일이라는 이상에 있어서는 다르지 않다. 천인합일은 인간이 우주 안으로 동화되어 우주의 일부로 온전히 편입되는 것이다. 이때 합일의 주체는 우주이기 때문에 천인합일은 우주 중심적 동화라고 할 수 있다. 이것은 현실에서 불가능한 이상이지만, 동화의지가 강한 중국인들은 우주와의 동화를 결코 의심하지 않으며, 이러한 긍정적 확신은 종종 강력한 의지가 담긴 거대한 문화를 낳는 배경이 되기도 한다.

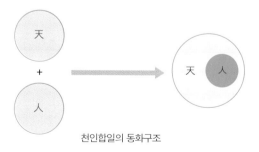

천인합일의 동화구조

## 역학과 음양론

천인합일의 미적 이상은 우주와 인간의 구조적 동일성이 전제되어야 하는데, 중국인들은 그 근거를 역학易學과 음양론에서 찾았다. 서양 고전미학의 토대가 수학이라면, 중국미학의 토대는 역학이라고 할 수 있다. 역학은 도교나 유교 같은 중국의 사상체계가 정립되기 이전부터 내려온 동양의 사상과 문화의 진정한 뿌리이다.[01] 우주를 수의 체계로 본다는 것은 세계를 공간적 정태성靜態性의 관점에서 파악한 것이라면, 역易은 우주를 시간적 동태성動態性의 관점에서 바라본 것이다. 이러한 우주관의 차이로 인해 서양인들은 진리가 변치 않는 실체라는 관념을 갖게 되었고, 동양인들은 변하는 것이 영원하다는 관념을 갖게 되었다.

『역경易經』의 「계사전繫辭傳」에 의하면, "도는 음과 양의 순환작용이다(一陰一陽之謂道)." 우주는 음양작용에 의해서 끝없이 변하는 것이기 때문에 붙잡을 수도 없고 언어로 고정시킬 수도 없다. 음양론에서 음은 유순하고 수렴적인 성질이라면, 양은 강건하고 발산적인 성질을 지닌 것이다. 서양의 수학에서 하나 더하기 하나는 둘이 되지만, 역학에서는 큰 하나가 된다. 그것은 마치 언덕의 양달과 응달처럼 하나이자 둘인 관계로 순환한다. 이분법적 사고에서 진과 위, 선과 악, 미와 추는 고착된 것이지만, 음양론에서 이러한 대립은 서로 짝을 이루며 언덕의 음지와 양지처럼 서로에 의해 존속하며 순환하는 것이다. 음양론은 서양의 변증법처럼 직선적인 발전 논리가 아니라 육십

---

01  역학의 창시자로 불리는 복희(伏羲)는 동이족 출신으로 음양의 변화 원리에 근거하여 팔괘(八卦)를 만들었다. 이후 하나라 우왕(禹王)과 주나라 문왕(文王)이 팔괘를 겹쳐 64괘를 지어 주역이 완성되었고, 헌원 황제에 의해 의학적 체계를 갖추었다고 전해진다.

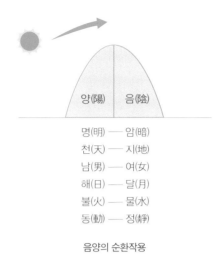

음양의 순환작용

갑자의 순환론이다.

역학에서는 이러한 음양의 작용에 의해서 천지만물을 다섯 가지로 범주화하는데, 그것을 오행五行이라 한다. 오행은 물, 불, 나무, 쇠, 흙의 다섯 가지 특성이 서로 상생작용과 상극작용을 한다. 상생작용은 물이 나무를 낳고, 나무가 불을 낳고, 불이 흙을 낳고, 흙이 쇠를 낳고, 쇠는 물을 낳는 관계이다. 그리고 상극작용은 물이 불을 제압하고, 불이 쇠를 제압하고, 쇠는 나무를 제압하고, 나무는 흙을 제압하고, 흙은 물을 제압하는 관계이다.

중국인들은 음양오행의 작용을 천지자연이 작용하는 근본 법칙으로 삼고, 이를 사회제도와 의학체계뿐 아니라 미학과 예술의 원리로 삼았다. 우주와 마찬가지로 인간의 문화도 음양오행의 작용원리에 의해 운행된다고 생각하기 때문에 음양오행은 천인합일을 가능하게 하는 원리가 되는 것이다. 천지의 일은 모두 음양오행의 작용으로 이루어지듯이, 예술 역시 음양오행

|  | 물水 | 쇠金 | 흙土 | 나무木 | 불火 |
|---|---|---|---|---|---|
| 색 | 흑색 | 백색 | 황색 | 청색 | 적색 |
| 맛 | 짠맛 | 매운맛 | 단맛 | 신맛 | 쓴맛 |
| 계절 | 겨울 | 가을 | 한여름 | 봄 | 여름 |
| 방위 | 북쪽 | 서쪽 | 중앙 | 동쪽 | 남쪽 |
| 장腸 | 신장 | 폐 | 비장 | 간 | 심장 |
| 부腑 | 방광 | 대장 | 위장 | 담 | 소장 |
| 감정 | 두려움 | 근심 | 그리움 | 분노 | 기쁨 |
| 도덕 | 지智 | 의義 | 신信 | 인仁 | 예禮 |
| 음音 | 우羽 | 상商 | 궁宮 | 각角 | 치徵 |
| 기氣 | 한寒 | 조燥 | 습濕 | 풍風 | 열熱 |

오행의 성질과 범주화

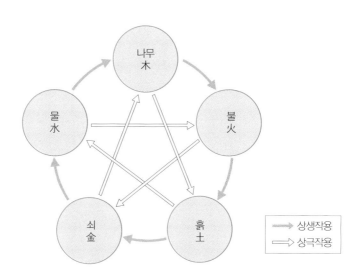

오행의 상생작용과 상극작용

을 상징화한 음이나 색을 통해 천인합일에 이르고자 한다.

피타고라스에서 시작된 서양의 음악이 수의 비례에서 비롯된 것이라면, 중국의 음악은 음양오행의 역학에서 비롯된 것이다. 서양인들이 음악을 통해 우주의 질서를 지적으로 파악하고자 했던 것과 달리, 중국인들은 천인합일을 구현하고 심신의 조화를 얻고자 했다. 7음계를 입체적으로 표현하는 서양의 화성학과 달리, 중국음악은 5음계를 기본으로 하는데, 이 역시 오행사상에 근거한 것이다. 중국의 고대미학은 음악이 중심이며, 중국미학은 고대 음악이론과 밀접한 관계속에서 발전했다.

춘추전국시대 관중이 삼분손익법三分損益法으로 궁宮, 상商, 각角, 치緻, 우羽의 다섯 음정을 정한 것은 오행사상에 근거한 것이다.[02] 여기서 궁은 흙, 상은 쇠, 각은 나무, 치는 불, 우는 물의 기운에 상응하고, 궁은 임금, 상은 신하, 각은 서민, 치는 일, 우는 사물을 상징한다. 그는 이 오음이 조화를 이룰 때 정치가 조화롭게 될 수 있다고 생각했다. 현실에서 이상사회를 구현하고자 했던 공자가 음악을 좋아하고 사랑한 것도 음악이 수기치인修己治人의 모범이 될 수 있다고 생각했기 때문이다. 이것은 예술을 모방적 재현이나 사건을 기술하는 도구로 삼아 온 서양의 미메시스 미학과 달리, 예술의 본질적 심미기능과 사회적 기능을 조화시키고자 한 것이다. 중국에서 음악을 예악禮樂이라 부른 것도 그런 맥락에서 이다. 특히 공자의 유가미학은 사회와 정

---

02 관중의 삼분손익법은 三分損一과 三分益一을 교대로 반복하여 조율하는 방법이다. 삼분손일은 셋으로 나눈 후 하나를 덜어낸 2/3, 삼분익일은 셋으로 나눈 후 하나를 더한 4/3에 해당한다. 따라서 삼분익일과 삼분손일을 각각 한 번씩 거치면 8/9의 비율이 등장한다. 모든 음의 기준이 되는 '宮'은 완전수인 9를 제곱한 81이며, 81의 3등분인 27을 더한 수 108이 '緻'이다. '商'은 108의 3등분인 36을 뺀 72이고, 72의 3등분인 24를 더해 96의 '羽'가 되고, 96의 3등분인 32를 뺀 64가 '角'이 된다.

치를 위해 예술이 기여해야 한다는 공리적 성격이 강했다.

최초의 음악이론 서적인 『예기禮記』의 「악기樂記」 편에는 "대악大樂은 천지와 동화한다"라고 하여 음악의 목적이 우주와의 동화에 있음을 명백히 하고 있다. 중국인들은 음악의 기능이 하늘과 땅의 조화로서 친하게 동화되는 역할이고, 예는 하늘과 땅의 질서로서 서로 공경하게 하는 기능이 있어서 예와 악을 상호보완관계로 보았다. 동화를 위한 음악이 너무 강조되면 질서가 난잡해지고, 질서를 위한 예를 너무 강조하면 서로 소원해지기 때문이다.

노자는 "오색은 사람으로 하여금 눈을 멀게 하고, 오음은 사람의 귀를 멀게 하며, 오미는 사람의 입맛을 상하게 한다"라면서 공리주의 성격이 강한 유가미학에 반대했다. 노자가 음악을 반대한 것은 유가의 예악이 욕심을 억제하려고 해도 실제로는 불가능할 뿐 아니라 도리어 큰 욕망을 자극시키기 때문이다. 그래서 그는 무위와 무욕으로 자연에 순응할 것을 주장했다. 그러나 유가와 도가의 상반성은 방법상의 문제이지 천인합일이라는 미적 이상이 다른 것은 결코 아니다.

본격적인 음악이론서인 완적의 『음악이론樂論』은 유가와 도가의 미학을 종합하여 음악의 본체와 기능을 논하고 있다. 죽림칠현 중 한 사람이었던 완적은 음악의 본체를 "천지의 몸, 만물의 본성"으로 파악하고, 음악의 본체와 음악의 기능을 종합하고자 했다.

옛 성인들이 음악을 지은 것은 천지의 본성에 순응하고 만물의 생기를 체득하기 위해서이다. 그런 까닭에 천지팔방의 소리를 정하여 음양팔풍의 소리를 맞이하고, 중화의 음률을 고르게 하여 모든 만물의 정기를 얻

　자연이 음악의 본체이고, 자연의 도가 음악이 시작하는 곳이라면, 음악은 만물일체의 체현이 될 수 있다. 이처럼 음양오행의 역학을 통해 천인합일을 추구하는 중국의 미학은 색채로 표현하는 미술에서도 다르지 않다. 서양에서 색은 빛의 반사에 의해 스펙트럼에 나타나는 무지개 색인 7색이 기본이다. 그러나 오행사상에 근거한 동양 문화권에서 무지개는 "오색찬란한 무지개"라는 말처럼 5색이다. 동양에서 황, 청, 백, 적, 흑의 오방색은 빛의 스펙트럼에 의한 시각적인 색이 아닌 음양오행의 우주작용을 상징한다.

　오방색에서 황黃은 흙을 상징하고, 중앙과 우주의 중심을 의미한다. 청靑은 나무를 상징하고, 동쪽과 귀신을 물리치고 복을 비는 의미이다. 백白은 쇠를 상징하며, 서쪽과 결백, 진실, 순결 등을 의미한다. 적赤은 불을 상징하며, 남쪽과 창조, 정열, 애정, 열정 등을 의미한다. 흑黑은 물을 상징하고, 북쪽과 인간의 지혜를 관장한다. 이러한 색들의 조화로 이루어진 그림은 곧 우주의 조화를 따르고, 그러한 조화를 통해 천인합일의 이상을 실현하고자 했다.

# 2 | 의경
## 동화주의 미학의 고전

의경意境은 서양미학만큼 체계화된 것은 아니지만, 중국미학의 고전이라고 할 만큼 중국인들의 미의식이 담긴 이론이다. 선진先秦시대 음악이론에서 시작된 이 이론은 위진 남북조와 당대唐代의 시론과 송대宋代의 화론으로까지 확대되었다. 그리고 명·청대에는 예술 전반에 걸쳐 의경이 미학적 담론으로 수용됨으로써 중국미학의 고전으로 자리 잡았다.

### 의경이란 무엇인가

의경에서 '의意'는 중국미학에서 매우 중요한 미학적 함의를 가진 개념이다. 이 글자의 구성은 소리(音)와 마음(心)이 결합되어 마음의 소리를 의미한다. 우주는 실로 거대한 생명력으로 가득 차 있는데, 동일한 주파수의 힘들은 더 큰 힘으로 증폭된다. 의는 우주의 생명력과 주파수를 맞추어 연결함으로써 우주와 인간의 교류를 가능하게 하는 천인합일의 매체이며, 천인합일의 미적 이상을 실현하기 위해서는 의가 바로 서야 한다. 언어는 의를 전달하기 위한 수단이지만, 파장과 파동으로 작용하는 의를 고정된 언어로 붙잡는 것은 불가능하다. 그래서 공자는 "글로써 말을 다 전할 수 없고, 말로써 의를 다 전할

수 없다(書不盡言 言不盡意)"라고 하였다. 이것은 글보다 말이 더 근본이고, 말보다 의가 더 근원임을 밝힌 것이다.『장자』에도 비슷한 내용이 나온다.

> 세상에서 귀하게 여기는 도는 글이다. 글이란 언어에 불과하기 때문에 언어가 귀중한 것이 된다. 언어가 귀한 까닭은 의가 있기 때문인데, 의란 추구하는 바가 있는 것이다. 의가 추구하는 것은 말로써 전할 수가 없다.[03]

서양에서는 소쉬르의 현대 언어학 이후, 언어와 대상의 일치가능성을 불신하며 구조주의가 등장했지만, 동양에서는 일찍부터 언어의 한계를 인식하고, 의를 전하기 위한 방편으로 생각해 왔다. "통발은 물고기를 잡기 위한 것이니 물고기를 잡으면 통발은 잊어야 한다. 덫은 토끼를 잡기 위한 것이니 토끼를 잡으면 덫은 잊어야 한다"라는 장자의 비유는 수단으로서의 언어와 목적으로서의 의를 설명한 것이다.

중국예술에서 좋은 작품이란 작가의 의를 환기시켜 주는 것이다. 위진 남북조 시대의 시인 종영은『시품』에서 좋은 시란 "글은 이미 다했어도 의가 여운으로 남아야 한다(文已盡而意有餘)"라고 하였다. 이 여운이 있기 때문에 예술작품은 음미할수록 깊은 감동을 불러일으키는 것이다. 또 유협은『문심조룡文心雕龍』에서 예술성취가 높은 문학작품이 감동을 주는 근원적인 힘을 풍風이라고 하였는데, 풍은 의가 충실할 때 얻을 수 있는 것이다. 작가의 의

---

03    "世之所貴道者, 書也. 書不過語, 語有貴也. 語之所貴者, 意也. 意有所隨. 意之所隨者, 不可以言傳也."(『장자』 외편「천도」)

가 분명히 서 있으면 작품을 구상하고 구조를 정돈함에 있어 명료하고 간결하게 표현할 수 있지만, 그렇지 못하면 꾸밈이 번잡하고 산만하여 짜증나고 쉽게 싫증을 느끼게 된다. 따라서 중국의 고전문학은 의를 세우는 것을 문장을 짓는 시작으로 삼았다. 훌륭한 문장은 의에 근거할 때 함축적인 미가 담길 수 있고, 사공도가 말한 것처럼 "형상 너머 형상, 경치 너머 경치(象外之象 景外之景)"의 참모습에 도달할 수 있다.

중국의 문학이 의를 글로 함축적으로 표현하고자 했다면, 중국의 회화는 상象을 통해 의를 드러내고자 했다. 중국의 화가들이 외형을 사실적으로 모사하는 형사形寫보다 사의寫意를 중시한 것은 이런 이유 때문이다. 송대의 소동파는 "형사로만 그림을 논하는 것은 식견이 아이들과 같은 것이다"라며 사의의 중요성을 강조하였다. 또 장언원은 "의가 붓보다 앞서 있어야 그림이 끝나도 의가 남는다(意存筆先, 畵盡意在)"라고 주장했다.

중국회화에서 중시하는 사의는 모방을 중시하는 서양의 고전미학과 전혀 다른 것이다. 다빈치가 "화가의 두뇌는 거울처럼 대상을 진실하게 반영하기 때문에 제2의 자연이다"라고 했을 때, 그것은 이성을 통한 이지적 관찰을 중시한 것이다. 이에 비해 사의는 물상物象의 이치와 섭리를 터득하고, 그것에 동화를 이룬 후에 마음에 담아 구현하는 흉중구학胸中邱壑의 경지이다. 이것은 눈이 아니라 마음의 상에 의존한 것으로 중국인들은 오직 눈에 의존하여 대상의 외형묘사에 치중하는 것을 천박하게 생각했다. 또한 의는 외형적 닮음에 목적이 있는 것이 아니기 때문에 화려한 채색이나 섬세한 묘사 대신 수묵의 변화로 보다 본질적인 의를 얻고자 했다. 이러한 미학은 문인화로 꽃피우게 되고, 사대부 계층이 중심이 된 문인들은 직업 화가들을 천시하

6.1 마원, 〈산경춘행도〉, 남송

며 사의를 창작의 이상으로 삼았다.

　이처럼 미학적 함의를 가진 의의 개념을 심미적으로 범주화한 것이 경계境界이다. '경境'은 주체 외부에 존재하는 풍경이 아니라 주체 내면에 녹아든 자연이다. 이것은 주체의 마음이 두어지는 곳이며, 자연 경물이 주체의 가슴으로 스며들어 하나로 융합된 것이다. 이러한 경계 개념은 오직 마음만이 실재한다는 불교의 유식唯識사상에서 비롯된 것이다. 불교에서는 우리의 인식識이 인식기관인 근根과 인식대상인 경境이 만나서 형성된 것으로 본다. 오경五境은 눈으로 보는 색경色境, 귀로 듣는 성경聲境, 코로 냄새 맡는 향경香境, 입으로 맛보는 미경味境, 몸으로 느끼는 촉경觸境을 말하고, 이러한 전5식前五識이 6식六識인 의식意識으로 종합된다고 본다. 이 의식을 법경法境이라고

도 하는데, 오경이 외부대상에서 이루어진다면, 법경은 전5식의 정보를 종합적으로 유추하고 판단하여 인간 행위를 주관한다.[04]

경계는 나와 우주, 자신과 타자의 이분법적 분별이 사라지는 지점으로 하나이면서 둘을 포함한다. 이러한 심오한 불교적 의미의 경계 개념이 심미적으로 사용되면서 의경이 되었다. 경계는 보다 넓은 개념이고, 의경은 주로 미학에서 사용되는 개념이지만, 사실상 구분 없이 사용하기도 한다.

## 의경미학의 구조

의경은 어떤 식으로 표현되어야 하는데, 그 표현된 것을 의상意象이라고 한다. 서양미학에는 형상image이 뭉뚱그려져 있지만, 중국미학에서는 사물의 외면적 실체를 뜻하는 형形과 허체로서 기로 이루어진 상象이 구분되어 있다. 주역에는 "하늘에서는 상을 이루고, 땅에서는 형을 이룬다(在天成象, 在地成形)"라고 하여 상을 형이상학적 존재로, 형을 형이하학적 존재로 본다. 중국인들은 형보다도 허虛의 특성인 상을 보다 중시했는데, 왜냐하면 경계를 표현하기 위해서는 사물의 외형보다도 상을 통해야 하기 때문이다. 만물에 내재한 상을 맛보기 위해서는 마음을 맑게 해야 "상 너머의 뜻(象外之意)"에 도

---

04  대승불교에서는 제6식인 의식이 끊임없이 일어나게 하는 마음을 제7식인 말나식(末那識, manas)이라 한다. 말나식은 사량(思量)의 마음으로, 아치(我痴: 자아가 독립적으로 존재한다는 관념), 아견(我見: 자기 견해에 묶여 객관적으로 보지 못함), 아만(我慢: 스스로 잘난 체하여 남을 업신여김), 아애(我愛: 스스로에 대한 애착으로 자기에게 유리하게 하기 위한 몸부림)가 일어나는 자기중심적 자아의식으로 집착과 번뇌의 근원이 된다. 그리고 제8식인 아뢰야식(阿賴耶識, ālaya)은 모든 의식작용의 모체가 되는 심층의식으로 모든 경험과 기억이 업(業)의 형태로 저장되어 있는 윤회의 씨앗이다.

달할 수 있다.

의경의 무한성을 함축하기 위해서 예술은 언제나 유한한 의상意象으로 드러난다. 의상은 시간과 공간의 제약이 있지만, 의경은 초월적이고 무한한 우주의 이理를 지향한다. 동양사상에서 '이'는 개념화할 수 없는 우주적 신비이며, 칸트의 물자체物自體처럼 언제나 우리의 인식 너머에 존재하는 것이다. 서양인들이 지적으로 파악이 불가능하다고 생각한 것을 중국인들은 의를 통해서 동화가 가능하다고 믿는다. 중국인들은 주체의 마음작용인 정情과 객관대상인 경景을 서로 융합시키는 정경교융情景交融의 경지를 통해서 이에 도달하고자 했다. 따라서 정경교융은 의경의 조건이다.

곽희는 『임천고치林泉高致』에서 "경계가 이미 완숙하고 마음과 손이 이미 응하면, 종횡으로 움직여도 법도에 맞고 좌우로 움직여도 근원에 도달할 수 있다(境界已熟, 心手已應, 方能縱橫中道, 左右逢源)"라고 보았다. 중국의 예술은 한마디로 의상을 통해서 의경을 전하려는 것이다.

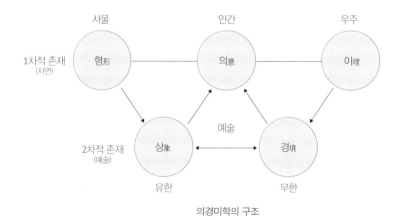

의경미학의 구조

의경미학은 대상의 외형적 객관성보다 주관성이 중시된다는 점에서 서양의 표현주의 미학과 통하는 데가 있다. 표현주의는 인간 주체의 억압된 감정이나 환상을 외부로 분출시켜 고착된 감정에 생기를 부여하는 것이다. 이와 달리 의경미학은 정경교융의 경지, 즉 인간의 주관적 감정과 경물의 객관성이 하나로 융합 될수록 무아에 가까워진다. 서양의 표현주의 미학이 자아 ego의 신장을 꾀한다면, 의경미학은 자아의 소멸과 더불어 우주 지향적이다. 그리고 표현주의가 억압된 자아에 대한 치유적 기능을 한다면, 의경미학은 자신의 인격을 닦는 수신적 성격이 강하다.

## 유아지경과 무아지경

의경미학은 인간과 우주의 동화, 즉 천인합일을 통해 미적인 이상에 도달하려는 중국 특유의 동화주의 미학이다. 그러나 완전한 동화란 이상일뿐이고, 실제로는 인간의 정취와 자연의 경물 사이에 밀고 당기는 게임이 벌어진다. 그래서 청말의 학자 왕궈웨이는 의경미학에 입각하여 문학 작품을 다루면서 의경을 유아지경有我之境과 무아지경無我之境으로 구분하여 분석하였다. 유아지경은 자아가 중심이 되어 경물을 보기 때문에 경물이 자아의 색채로 물들게 되는 것이다. 왕궈웨이는 유아지경이 자아가 흔들림에서 고요함으로 전환될 때 생기는 것이기 때문에 칸트의 숭고와 관련된 것으로 보았다.

눈물 어린 눈으로 꽃에게 물어봐도 꽃은 대답이 없고, 어지러이 꽃잎만 그네 위로 날아가네.  풍연사 「작답지」

어찌 홀로 객사의 매서운 봄추위를 견뎌 낼까? 두견새 소리에 저녁 햇살 저물어가네.   진관 「답사행」

왕궈웨이가 유아지경의 예로 든 이 문장들에서 꽃이 떨어져 봄날이 지나가거나 고향을 떠나 객사에 홀로 머무는 나그네의 외로움은 모두 작가가 원하는 상황이 아니다. 때문에 자신의 욕망과 의지는 파열되고 흔들리지만, 그것을 어쩔 수 없이 인정함으로써 흔들림의 상태에서 고요함의 상태로 가게 된다. 이 과정에서 경물은 주관적 심경의 색채를 띠게 되는데, 이것이 유아지경이다.

이와 달리 무아지경은 경치를 중심으로 동화되는 것이기 때문에 경치에 대한 객관적 묘사를 통해 작가의 감정을 담박하게 전달한다. 때문에 표현된 경치와 자아의 관계는 갈등 없이 화해를 이루어 한적하고 편안한 감정을 불러일으킨다. 그래서 왕궈웨이는 무아지경을 서양미학의 미와 관련된 개념으로 보았다.

동쪽 울타리 아래서 국화꽃 따는데, 우연히 남산이 눈에 들어오네.
도연명 「음주」

차가운 물결이 잔잔히 일렁이는데, 백조가 유유히 내려오네.
원호문 「영정유별」

왕궈웨이가 무아지경의 예로 든 이 구절들에서 시인은 무욕의 상태이기

때문에 국화꽃이나 남산, 물결, 백조 등의 대상은 시인에게 어떤 동요를 일으키지 못한다. 즉 경물에 따라 작가의 마음이 움직이기 때문에 절묘한 경치를 묘사하더라도 자아의 마음은 그 안에 들어 있게 된다.

왕궈웨이가 서양미학과의 관계에서 유아지경을 숭고로, 무아지경을 미로 간주한 것은 칸트의 미학을 중국미학에 적용시킨 것이다. 칸트가 말하는 미는 "개념 없이 보편적 만족을 주는 객체의 표상"이고, 이것은 어디까지나 형식적인 조화를 의미하는 것이다. 그러나 무아지경은 형식 요소들의 조화에서 비롯되는 것은 아니라 인간이 자연에 동화됨으로써 비롯된다는 점에서 차이가 있다. 또한 칸트가 말하는 숭고란 경외감을 불러일으키는 것이다. 그것은 두렵고 인간 인식에 감당할 수 없는 고통을 주고, 우리에게 잠재된 무한성을 일깨워줌으로써 쾌를 주는 것이다. 유아지경도 숭고처럼 자아를 초월시켜주지만, 초월의 방식이 전혀 다르다. 중국과 서양의 미학을 비교한 장파는 서양의 숭고와 중국의 숭고의 차이를 다음과 같이 비교했다.

> 서양의 숭고는 대상을 적대적 존재로 위치시키고 이와 대립하여 인간이 왜소하게 느끼게 한다면, 중국의 숭고는 초월을 유도하는 대상은 위대한 것이고, 왜소하다는 느낌은 격려의 방식으로 나타난다. 또 초월의 방향에 있어서 버크와 칸트의 이론에서는 상대방과 본래의 자신이 싸워 이기는 것이 목적이라면, 중국의 자아 초월은 격려자에게 귀의하는 것이다. 그리고 초월과정에 있어서 서양의 숭고는 격렬한 부정의 부정으

로 드러난다면, 중국의 숭고는 감정적이고 유쾌한 상승으로 표현된다.[05]

이것은 미와 마찬가지로, 중국적 숭고가 우주와의 동화에 의존하고 있다는 것을 의미한다. 중국미학에서 무아지경과 유아지경은 인간의 감정 상태에 따른 출발이 다를지언정, 결과적으로 모두 인간이 자연에 동화됨으로써 얻어지는 쾌이다. 그러므로 의경은 천인합일을 미적 이상으로 삼은 동화주의 미학의 전형적인 특징이라고 할 수 있다.

---

05   장파, 『동양과 서양, 그리고 미학』, 유중하 역, 푸른숲, 1999, p.244

# 3 | 기운생동
## 동화주의 예술의 규범

중국 특유의 의경미학에 입각하여 작품을 창작하고자 할 때, 작가에게 요구되는 것은 눈의 감각이나 이성적 분석능력이 아니라 마음과 대상의 기운을 융합해내는 동화능력이다. 그것은 천인합일을 통한 우주적 도에 이르는 것인데, 이때 인간과 자연의 합일을 가능하게 하는 매체가 바로 기氣이다. 중국 사상에서 기는 일원론적 우주관을 가능하게 하는 중요한 개념이다. 그리스인들이 카논Canon이라는 이상적인 비례규칙을 고전예술의 규범으로 삼았다면, 중국인들은 기운생동氣韻生動을 천인합일의 미적 이상을 구현하기 위한 예술적 규범으로 삼았다. 중국 미학의 일관된 특징은 개인의 정서나 미의식에 초점이 있는 것이 아니라 보편적인 우주에 동화되고자 하는 의지가 강하다는 점이다.

## '기'란 무엇인가

인간을 우주의 일부로 생각해 온 중국인들은 인간과 만물의 공통적 요소를 찾았고, 모든 곳에 퍼져 있는 무언가가 있다고 생각했는데, 그것을 기氣라고 불렀다. 기는 인간과 우주를 원초적 동질성으로 이어주는 매체이다. 서양의

원자론적 우주관에서 실체인 원자와 원자 사이에는 간격이 존재하고, 그 간격은 아무것도 없는 허공일 뿐이다. 반면에 기는 고정불변의 입자가 아니라 우주공간에 가득 차 있으면서 연속적으로 운동 변화하는 정미한 존재이다. 그렇다면 허공은 비어 있는 것이 아니라 기로 충만한 공간이다. 중국의 기철학자 장재가 말했듯이, 태허太虛는 음양을 낳는 기의 본체이고, 가시적인 형태는 기가 모이고 흩어짐에 의해 일시적으로 변하는 모습일 뿐이다.

태극의 시초에 원기元氣가 있어서 만물이 생성 변화한다는 주역의 세계관은 서양의 원자론原子論과 전혀 다른 개념이다. 원자론에서 사물은 기계처럼 원자들의 조합으로 이루어진 것이지만, 원기론에서 사물은 유기적인 기의 연속적인 생명작용이다. 물질과 정신을 하나로 보는 동양 특유의 일원론적 우주관에서 기는 주체와 대상 사이의 분리를 전제로 하지 않기 때문에 객관화되기 어렵고 위계질서가 정연하지 않다. 이러한 기의 의미를 그대로 번역할 수 있는 서양의 단어는 없다. 기에는 생명의 활력을 의미하는 vitality 와 무생명계의 힘을 의미하는 force, 그리고 wave의 개념이 종합되어 있다.

서양인들은 양자역학을 통해서 파동이 모여 밀도가 커지면 물질로 된다는 사실을 이해하게 됨으로써, 원자론적 관점에서 벗어날 수 있었다. 양자역학 이후 서양의 현대물리학은 물질의 궁극체가 논리적으로 이해할 수 없는 신비적인 것이며, 물질적 존재란 전일적인 것의 한 과정으로서만 성립될 수 있다는 사실을 자각하기 시작했다. 그러나 서양 물리학에서 말하는 파동은 어디까지나 정량적인 개념인 반면에 기는 맑음과 탁함, 무거움과 가벼움 등의 정성定性적인 개념이다. 천지만물의 모든 것에는 기의 작용이 아닌 것이 없지만, 그 질적인 상태는 모두 다르다. 인간은 양기陽氣에 의해 살아 움직이

고, 병기病氣에 의해 고통 받고, 사기邪氣에 의해 망상을 하게 된다. 기계론적 세계관에 입각한 서양의학은 아픈 곳에 직접적인 치료를 행하지만, 전일적 세계관에 입각한 동양의학은 침을 통해 기의 흐름을 좋게 만들거나 약재를 통해 오장육부 중에 약한 장기의 기를 보충하여 기의 순환을 좋게 함으로써 치료한다. 동양인들에게 병은 기가 막히는 것이며, 건강은 기가 차고 넘치는 것이다.

중국사상에서 인간은 형, 기, 신의 유기적 구성물이다. 『회남자』에는 "형이라는 것은 생명의 집이고, 기는 생명을 가득 채우는 것이며, 신은 생명을 제어하는 것이다. 그중 하나를 잃으면 셋이 모두 상하게 된다"[06]라고 나온다. 형形이 육체를 관장하는 하드웨어이고, 신神이 영을 관장하는 소프트웨어라면, 기는 형과 신을 매개하고 작동하게 하는 전기에너지 같은 것이다. 우리가 천지만물에서 감흥을 느끼게 되는 것은 형상 안에서 살아 생동하는 기에 의한 것이다. 그래서 종영은 "우주의 기는 만물의 생명을 구성하고, 만물은 사람에게 감흥을 자아내게 한다. 만물에 깃든 기의 요동하는 성정에 따라 형은 춤추고 노래하는 것이다"라고 했다.[07] 기를 중시하는 중국미학에서 형은 경시되지만, 기와 신은 기름과 등불처럼 밀접한 관계에 있으며, 명료하게 나눠지지 않는다.

---

06 "夫形者 ， 生之舍也 ； 氣者 ， 生之充也 ； 神者 ， 生之制也 ， 一失位 ， 則三者傷矣"(『회남자』, 「원도훈」)
07 "氣之動物, 物之感人, 故搖蕩性情, 形諸舞詠"(종영, 『시품서』)

## 고개지의 전신론

중국에서 화론은 육조시대 고개지[08]의 전신론傳神論에서부터 본격적으로 시작된다. 전신은 대상에 깃든 신을 생생하게 전하는 것이다. 고개지는 그림을 그릴 때 "어떤 형상의 명암은 대상을 깨달아 신과 통하는 것과는 비교가 안된다(一象之明昧, 不若惡對之通神)"라고 하여 전신을 회화 비평의 최고로 삼았다. 그 당시에는 인물화 위주의 소재들이 대부분을 차지하고 있었기 때문에 그의 이론은 인물화에 주로 적용되었다.

고개지는 그림을 그릴 때 "사람을 그리기가 가장 어렵고, 다음은 산수, 다음은 개와 말 같은 동물이며, 누각이나 정자는 가장 쉽다"라고 하였다. 누각이나 정자가 그리기 쉬운 것은 신을 묘사하려고 애쓸 필요가 없기 때문이다. 동양에서 죽은 정물을 그림의 소재로 선택하지 않은 이유는 정물에는 신이 없기 때문이다. 그가 산수를 개나 말보다도 그리기 어렵다고 본 것은 자연을 정신적인 존재로 보는 범심론적 사상이 반영된 것이다. 그리고 사람은 그 사람의 성격과 신분, 도덕적 인품과 기질까지 두루 묘사해야 하기 때문에 가장 어려운 것이다.

고개지는 사람을 그릴 때 간혹 눈동자를 그리는 점안點眼을 하지 않았다. 사람들이 그 이유를 묻자 그는 "사지의 아름다움과 추함은 본래 생명력과 무관한 것이고, 인물을 생명력 있게 하는 것은 바로 눈에 달려 있다"라고

---

08 　화성으로 불린 고개지는 뛰어난 인물화가였을 뿐만 아니라 중국미학사에서 최초로 화론을 집대성한 이론가로서 「논화(論畵)」, 「위진승류화찬(魏晉勝流畵贊)」, 「화운대산기(畵雲臺山記)」 등을 남겼다. 그의 화론은 장언원의 『역대명화기(歷代名畵記)』에 수록되어 전해져 오고 있으며, 〈열녀인지도〉, 〈여사잠도〉, 〈낙신부도〉 등의 모작이 전해지고 있다.

6.2 고개지, 〈여사잠도〉 부분(당 모본)

대답했다. 이것은 사람에서 신의 거처를 눈으로 보았다는 것을 의미한다. 그는 대상의 신을 포착하기 위해서 천상묘득遷想妙得, 즉 자신의 사상과 감정을 옮겨서 대상에 내재된 신묘한 생명성을 체득해야 한다고 주장했다. 이것은 작가가 대상에 온전히 동화될 수 있을 때 가능한 경지이며, 그럼으로써 이형사신以形寫神, 즉 형상에 신을 담을 수 있다고 보았다.

중국 화가들은 신을 그려야 한다는 고개지의 이론에 공감하면서도 보이지 않는 신이 어떻게 형상에 담길 수 있는지에 대해서는 논란이 있었다. 고개지는 "하나의 털끝이라도 잃어버리면, 신기神氣도 그와 더불어 변해버린다"라고 하여 형태의 세부적 닮음을 전신에 매우 중요한 요소로 생각했다. 그러나 이러한 주장은 후대로 갈수록 세부적인 것에 대한 집착이 오히려 정

신성을 잃게 한다는 반론에 부딪히게 된다. 서양에서 구상과 추상 간의 논쟁이 있었다면, 중국에서는 외형을 중시하는 형사形似와 정신을 중시하는 신사神似의 논쟁이 있었다. 문인화는 신사를 중시한 것이지만, 완전히 대상의 외형을 벗어나서는 안 된다고 생각했기 때문에 서양처럼 추상으로 나아가지는 않았다. 이러한 고개지의 전신론은 인물화에서 점차 산수화나 화조화로 확장되면서 기운생동론의 바탕이 되었다.

## 종병의 산수화론

중국에서 시작된 산수화는 동양화에서 매우 특별한 지위를 갖고 있는 장르이다. 인간을 중시했던 서양의 고전회화에서 자연은 인물의 배경에 불과했지만, 자연에 대한 동화주의적 태도를 가진 중국인들은 오히려 자연을 주제로 삼았다. 서양에서 자연이 주제가 된 풍경화는 17세기 무렵에 되어서야 등장하지만, 중국에서는 이미 4세기 무렵부터 산수화에 대한 이론이 나오기 시작한다. 이처럼 산수화가 일찍부터 중국에서 확산되게 된 배경에는 도교와 불교의 영향이 크다.

위진 남북조의 화가 종병은 도교와 불교에 심취해서 벼슬길을 사양하고 명산을 찾아다니며 심신을 닦았다. 그는 끊임없이 변하는 자연을 모든 존재는 고정된 실체가 없다는 것을 깨닫는 공관空觀 수행의 대상으로 삼았다. 인간의 집착과 정욕에 가려진 정신을 회복하기 위해서 변화무쌍한 자연은 불가의 공사상과 도가의 도를 이해하는 훌륭한 대상이었다. 특히 종병은 형산衡山을 좋아하여 자신의 호를 형산이라고 할 정도로 산을 좋아했다. 그러나

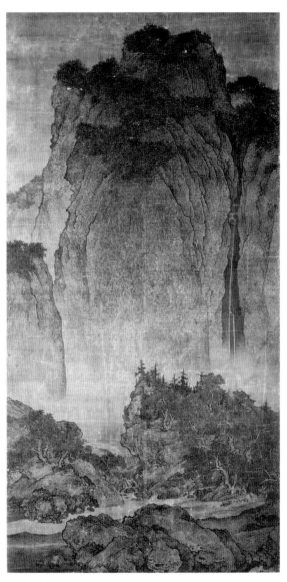

6.3 범관, 〈계산행려도〉, 11세기

나이가 들어 더 이상 산에 오를 수 없게 되자 그는 그동안 경험했던 산들을 기억하여 벽에 그려 놓고 감상하며 위안을 삼았다. 이로부터 산수화를 항상 가까이하고 누워서 즐긴다는 와유臥遊 문화가 유행하기 시작했다. 그는 명산을 노닐며 산수의 아름다움에서 도를 가꾸고 이를 즐거움으로 삼는 것을 어질고 지혜로운 삶의 모범으로 삼았다.

성인聖人은 정신으로서 도를 본받지만, 지혜로운 자는 산수를 통하여 형상으로 도를 아름답게 하니, 어진 자의 즐거움도 그러지 않겠는가?[09]

그는 삼라만상의 신령함이 하나로 되어 시공을 뛰어넘는 초월적인 해방에 이르는 것이 산수화를 통해 가야 할 길이라고 생각했다. 속세를 떠나지 않고서도 그림을 통해서 홀로 자연의 이상과 우주를 탐구할 수 있다는 그의 주장은 인물화가 주류를 이루고 있던 시대에 산수화를 유행하게 만들었다. 이처럼 중국에서 산수화는 도를 닦는 방편으로 시작되었으며, 이것은 산수화를 자신이 경험한 자연의 생동하는 기운과 삼라만상의 오묘한 작용을 생활 속에서 환기시켜 세속적 집착과 아집에서 벗어나는 방법이었다. 이처럼 산수화는 서양의 풍경화와는 전혀 다른 목적에서 출발했다. 인간의 눈으로 바라본 아름다움을 포착하고자 한 풍경화와 달리 중국인들은 산수화를 자연에 동화되기 위한 수단으로 삼았다.

---

09　"夫聖人以神法道, 而賢者通山水而形媚道, 而仁者樂不亦幾乎"(종병, 『화산수서』)

## 사혁의 기운생동론

중국회화의 가장 중요한 이론이라고 할 수 있는 기운생동氣韻生動이 남종문인화의 핵심 정신으로 자리 잡게 되는 것은 6세기 무렵이다. 남제南齊의 화가 사혁은 『고화품록古畵品錄』에서 고개지의 전신론을 심화시켜 그림을 평가하는 여섯 가지 법을 정하고, 기운생동을 첫째로 삼았다.[10] 기운氣韻의 개념은 원기론의 '기'사상이 미학적 개념으로 정착되면서 리듬을 의미하는 운韻과 결합된 것이다. 기가 보편적인 것이라면, 운은 리듬과 파장에 따른 개체성으로 기운은 특정 대상의 "생명력 있는 율동"을 의미한다. 육조시대에는 기와 운을 하나로 통일하여 인물을 품평하였는데, 기운생동은 이러한 분위기 속에서 형성된 미학이론이다.

사혁이 기운생동을 육법의 첫 번째 조건으로 내세운 것은 끊임없이 생성하는 천자자연의 생명성을 예술의 이상으로 삼음으로써 우주에 동화되고자 하는 중국 특유의 동화주의 미학을 따른 것이다. 그는 기운생동이 의미하는 미학적 함의를 깊이 있게 논하지는 않았지만, 그의 이론은 거부감 없이 수용되어 이후 중국화론과 예술에 큰 영향을 주었다. 당나라의 서화이론가인 장언원은 『역대명화기歷代名畵記』에서 사혁의 육법을 계승하여 대상이 지닌 기운이 살아 나타나지 않으면 죽은 그림으로 보았다. 특히 그는 기운생동과 골법용필을 통합하여 그림에서 골기骨氣를 중시하고, 뜻을 세워 붓을 사

---

10 "그림에는 육법이 있는데, 이것을 능숙하게 다 갖추기는 어렵고, 지금까지 보면 대개 하나만을 잘할 뿐이었다. 육법은 첫째 기운생동(氣韻生動), 둘째 골법용필(骨法用筆), 셋째 응물상형(應物象形), 넷째 수류부채(隨類賦彩), 다섯째 경영위치(經營位置), 여섯째 전이모사(傳移模寫)이다." (사혁, 『고화품록』)

용하면 그림뿐만 아니라 서예도 잘할 수 있다고 보았다.

> 무릇 사물을 그린다는 것은 반드시 닮음이 있어야 하는데, 닮음은 모름
> 지기 그 골격과 기운을 다 갖춤으로써 가능하다. 골기와 닮음은 모두 근
> 본적으로 뜻을 세우고, 붓을 사용하여 귀결되어야 한다. 그게 되는 사람
> 은 대개 서예도 잘한다. … 만약 기운이 두루 미치지 못하면, 공연히 형
> 태의 닮음만 추구하고, 필력이 굳세지 못하며, 공연히 채색만 그럴듯하
> 게 하는데, 이런 그림은 신묘할 수 없다.[11]

형상이나 구조는 공간 속에서 이성으로 파악되는 것이라면, 기운은 시
간 속에서 감각으로 느낄 수 있는 것이다. 이를 위해서 화가는 먼저 작품을
시작하기 전에 자연 속에 널리 퍼져 존재하는 생동하는 기와 동화되는 법을
알아야 하고, 자연의 생명과 일체되어 나오는 생동하는 힘을 작품 속에 반영
시켜야 한다. 이 같은 규범을 따라 문인화는 사실적인 외형묘사를 중시하는
형사形寫를 경시하고, 내재된 정신이나 의미를 중시하는 사의寫意를 존중하
였다.

## 곽희의 삼원법

서양화에서 르네상스 이후 오랫동안 이어져 내려온 회화의 규범은 일시점

---

11　"夫象物必在於形似, 形似須全其骨氣. 骨氣形似, 皆本於立意而歸乎用筆, 故工　者多善書…若
氣韻不周, 空陳形似, 筆力未遒, 空善賦彩, 謂非妙也." (장언원, 『역대명화기』)

원근법이다. 이것은 가까운 것은 크고 선명하게 보이고, 멀리 있는 것은 작고 희미하게 보이는 시각의 원리를 따른 것이다. 이러한 원근법은 인간 중심으로 바라본 3차원의 세계를 포획하는 방식으로 20세기 이전까지 서양화의 뿌리 깊은 전통으로 이어져왔다. 그러나 자연과 합일을 지향하는 동양에서는 전혀 다른 방식의 원근법이 필요했다.

북송의 화가 곽희는 자연풍경의 사생에 머물렀던 산수화를 이상화된 마음속에 산수로 끌어올렸다. 그는 젊은 시절 도교에 심취하여 자연을 즐기는 삶을 이상으로 삼았으면서도 유교적 입신양명을 위해 고관의 자리에 올랐다. 속세에 머물면서도 산수화를 통해 기운생동하는 자연을 접하고자 했던 그는 자신의 창작경험을 토대로 『임천고치林泉高致』라는 산수화론을 집필했다. 여기서 그는 하나의 산이라 할지라도 계절과 시간, 날씨, 관찰자의 위치에 따라 양상이 달라지기 때문에 이것을 담아내기 위해 삼원법을 창안했다. 그것은 한 작품 안에 산 아래에서 산꼭대기를 올려보는 고원高遠, 산 앞에서 산 뒤를 굽어서 내려다보는 심원深遠, 가까운 산에서 먼 산을 바라보는 평원平遠을 종합하는 것이다. 삼원법은 서양의 원근법과 달리 화가가 대상을 직접 보고 그리는 것이 아니라 자신이 체험했던 기억에 의존하는 방식이다. 눈에 의존한 그림은 일시점에 의한 원근법이 되지만, 기억에 의존하면 시간의 이동에 따른 다양한 시점이 종합되어 그려진다.

서양에서 이 같은 방식을 처음 깨달은 작가는 고갱이다. 시각적인 광선에만 의존하는 인상주의에서 벗어나 정신적인 울림을 원했던 그는 기억을 통해 대상을 단순화시켜 그리면 종합적인 인상을 얻을 수 있다는 사실을 알게 된다. 그래서 눈을 감고 내부의 기억이나 영혼으로부터 나오는 이미지를

끌어내는 방식으로 자신의 경험을 종합하고 자유로운 공간을 창조할 수 있었다. 이러한 서양의 종합주의는 여러 시각을 종합하는 삼원법과 유사한 데가 있다.

곽희의 걸작 〈조춘도〉[6.4]는 중국 북방의 웅대한 기암절벽과 심산유곡의 계곡물이 어우러진 이른 봄의 산수를 그린 것이다. 고원법으로 포착한 웅장한 봉우리의 당당함에 비해 오른쪽으로 떨어지는 폭포는 심원법으로 포착하고 있고, 왼쪽에 멀어지는 모래언덕들의 유연한 굴곡은 평원법의 시점이다. 이 같은 종합적 구성은 서양의 투시원근법으로 불가능한 것이며, 산골짜기 안으로 들어온 사람이 이리저리 고개를 돌리고 한참을 돌아다녀야 얻을 수 있는 시점이다.

일점투시에서 인간 주체는 눈앞의 풍경과 분리되어 자연의 지배자가 되지만, 삼원법에 의한 산점투시에서 주체는 자연과 동화된 감각적 경험에 의존하기 때문에 주객이 일치된다. 서양화에서 주체는 그림으로부터 독립되어 있지만, 산수화에서 주체는 산의 경관을 감상하고 물을 즐기며, 자연에 동화된 작가의 분신 같은 존재들이다. 산수화에서 인물이 자연풍경에 비해 작게 그려지는 것도 자연에 대한 동화의지의 반영이라고 볼 수 있다.

곽희의 산수화에서 안개에 덮인 자연풍경은 웅장하지만 견고하지는 않다. 그것들은 기운생동한 생성과 소멸의 과정 중에 있기 때문이다. 자연의 형상들은 기운이 응축되어 일시적으로 굳어진 것이고, 머지않아 다시 허공으로 흩어질 운명의 것들이다. 이처럼 산수화에서 실공간을 이루는 형상은 허공간인 여백과의 관계 속에 그려진다. 이때 여백은 서양화에서 처럼 단순히 배경이 아니라 만물의 근원이자 우주의 시원을 상징한다.

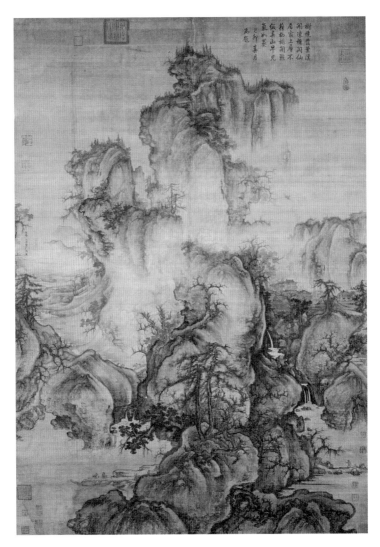

6.4 곽희, 〈조춘도〉, 1072

사물의 틀에 박힌 외형이 아니라 그 안에서 생동하는 기운을 포착하여 자연에 동화되기 위한 노력은 그림에서 선을 중시하게 된다. 서양화에서 선은 형태를 위한 밑그림에 불과한 것이지만, 동양화에서 선은 생동하는 기운을 포착하기 위한 방식이며, 일획에 모든 것을 담고자 한다. 이처럼 일획이 갖는 우주론적인 의미를 주목한 이는 스님화가 석도이다. 그는 명나라 종실 출신으로 일찍이 선종에 입문하였으나 명나라가 망하자 스님이 되어 자유로운 필치로 그림에 몰두했다. 불교와 도교를 섭렵한 그는 우주의 도를 회화의 법에 적용시켜 『고과화상화어록苦瓜和尙畵語錄』이라는 명저를 남겼다.

그의 화론은 태고무법太古無法으로 시작한다.[12] 무법이란 질서화 되기 이전의 혼돈상태로서 삼라만상이 모습을 갖추기 이전의 근원적 세계를 말한다. 노장사상에서 무의 개념은 유와 대립되는 것이 아니라 모든 만물을 산출하는 배후의 힘이다. 그리고 유무는 인과적이 아니라 서로가 원인이 되어 영향을 주고 받으면서 상생하고 순환하는 관계이다. 석도는 이러한 노자의 철학을 화론에 적용하여 일획을 무법에서 유법을 세우는 사건으로 정의한다. 그에 의하면, 천지만물이 하나의 기에서 생성되듯이, 일획에 의해서 모든 그림이 나오기 때문에 일획은 모든 존재의 근본이고 만상萬象의 뿌리이다. 즉 한 획에는 만법이 깃들어 있고, 만법은 다시 한 획으로 귀결되는 것이다.

그의 화론에 의하면, 화가가 그림을 그린다는 것은 만물을 창조처럼 법

---

12    "太古無法, 太朴不散, 太朴一散, 而法立矣. 法於何立? 立於一劃. 一劃者, 衆有之本, 萬相之根, 見用於神, 藏用於人, 而世人不知. 所以一劃之法, 乃自我立. 立一劃之法者, 蓋以無法生有法, 以有法貫衆法也."(석도, 『고과화상화어록』)

을 세우는 작업이다. 주역에서 만물이 무극에서 태극으로, 태극에서 황극으로 나아가며 생성되듯이, 그림 역시 텅 빈 화면에 일획으로부터 시작하여 형상이 만들어진다. 그림은 일획의 선들이 모여서 이루어진 것이고, 그때 일획은 부분인 동시에 전체가 된다. 그것은 "하나가 곧 모든 것이요, 모든 것이 곧 하나(一卽一體, 一體卽一)"라는 화엄사상과 통한다. 천 리 길도 한 걸음부터이고, 티끌 모아 태산이 되듯이, 일획은 온 우주를 수용하는 것이다. 화가가 이 일획의 도를 얻기 위해서는 마음이 대상의 이치에 깊게 들어가야 한다. 그리고 정경교융情景交融의 상태에서 마음에 한 폭의 그림이 그려지면, 팔을 움직여 붓을 부리고, 붓은 먹을 부려 형상을 얻게 된다.

석도는 이 일획의 사건으로 인해 예술이 고답적인 전통에서 벗어날 수 있음을 주장한다. 아무리 좋은 법과 전통도 예술가에게는 구속과 장애가 되며, 예술의 형식은 언제나 자유를 향해 열려 있어야 한다. 석도에게 "전통은 인식의 도구일 뿐이고, 변화는 인식을 도구로 삼으면서 그것에 빠지지 않는 것이다(古者 識之具也, 化者 識其具以弗爲也)." 전통에 빠져 변하지 못하는 것은 인식이 스스로를 구속하고 있기 때문이다. 그래서 그는 지인무법至人無法, 즉 "통달한 자는 법이 없다"라고 규정하고, "어떤 화가와 아주 비슷하게 그리는 것은 그 화가가 먹다 남은 국물을 먹는 것일 뿐이다(縱逼似某家 亦食某家殘羹耳)"라고 비판한다.

전통의 형식에 얽매이지 않는 자유로운 변화는 일획을 얻음으로 가능하고, 그것은 인간의 마음과 사물이 감성적으로 관계 맺어 자연대상에 내재한 신과 감응할 때 얻을 수 있다. 대상과의 내가 서로의 침투과정 속에 주객동화가 이루어지고, 그 일치감을 표현할 때 산천과 작가의 정신이 만나 동화가

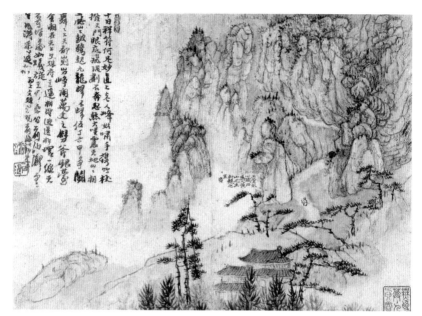

6.5 석도, 〈황산도권〉, 1690년 전후

이루어지기 때문이다. 석도에게 창의적인 예술적 실천이란 변증법적인 역사성이 아니라 무법에서 유법을 창조하는 것이며, 혼돈에서 개벽을 낳는 것이다. 다다이즘이나 플럭서스 같은 서양의 아방가르드가 해체의 법이라면, 석도의 일획론은 개벽의 법으로서 동양적 의미의 숭고한 예술개념을 담고 있다는 점에서 현대적 의미가 있다.

# 4 | 품평론
## 동화의 수준

중국미학의 독특한 점은 작품이나 작가의 수준을 논하는 품평론이 발달해 있다는 것이다. 품평론이 발달했다는 것은 미학적 평가의 항구적이고 보편적인 기준이 서 있다는 것을 의미한다. 이것은 서양의 사조론과 다른 동화주의 미학의 특징이다. 변증법적인 역사로 진행되는 서양에서 작품의 가치는 사조의 이념에 따라 극명하게 갈린다. 가령 고전주의 미학의 관점에서 낭만주의에 입각한 작품들은 절제 없는 추한 작품들이 되고, 반대로 낭만주의 미학의 관점에서 고전주의 작품들은 틀에 박힌 형식으로 폄하된다. 서양의 사조론이 이즘 간의 대립과 상대성이 존재한다면, 중국의 품평론은 시대를 초월한 합의된 미의 기준이 있다는 것을 의미한다. 그것은 천인합일, 즉 우주에 대한 동화의 정도이며, 미와 도덕이 명확하게 분화되지 않은 중국미학의 특징이다.

### 천재론 vs 인격론

미를 정의하고 이념적으로 구현하려는 서양의 미추분리의 이상과 인간과 우주의 합일을 추구하는 천인합일의 이상은 목적이 다르기 때문에 대가의

조건에 있어서도 분명한 차이가 있다. 서양에서 훌륭한 작가는 천재적인 영감이 번뜩이는 작가이지만, 동양에서는 작품에 앞서 그것을 생산하는 작가의 인격이 중요하다.

예술적 창작은 초월적인 영감을 필요로 한다는 점은 동서양이 다르지 않다. 호메로스를 비롯한 그리스 시인들은 신이나 뮤즈로부터 영감을 얻어 작품을 창작한다고 생각했고, 플라톤에게 영감은 뮤즈가 시인의 몸에 깃든 것이다. 영감에 사로잡힌 시인은 평상시의 이성을 상실하고, 광기 상태에 빠져 시인의 능력이 아니라 신의 힘에 의해 창작이 이루어진다. 종교적 분위기가 강했던 고대인들은 예술적 영감을 신의 은총이라고 보았다.

아리스토텔레스는 예술창작의 동인을 영감보다 작법에서 찾음으로써 영감의 문제는 덜 중요하게 다루었지만, 낭만주의자들은 다시 영감을 예술가의 특권으로 주목하였다. 서양의 예술가는 영감이 발생하면 천재가 되지만, 영감이 사라지면 다시 평범한 사람이 된다. 이것은 신과의 접속시간이 짧아서 창작에 필요한 아이디어만 얻고, 그것이 몸에 체화되어 인격화로 이어지지 않음으로 인한 현상이다. 여기서 인격과 작품의 분리가 일어난다.

서양에서 작품을 평가할 때 작가의 인격은 그다지 중요하지 않다. 피카소는 일곱 번이나 결혼했고, 폴록은 난폭한 술주정뱅이였다. 달리는 정신병자에 가까웠고, 바스키아는 마약 중독으로 죽었으며, 카라바조는 살인까지 저질렀어도 그들의 자유분방한 삶이 오히려 영웅시되기까지 한다. 서양에서는 전통적인 관습에서 벗어나 새로운 영역을 개척하면, 인품과 관계없이 대가로 평가 받는다. 그러나 중국에서는 인품과 작품이 결코 분리될 수 없다. 왜냐하면 인간과 우주의 동화를 미적 이상으로 삼기 때문에 인간을 통

해서 나온 작품이 인간을 뛰어넘을 수 없고, 예술가는 먼저 고상한 인격을 갖추어야 한다. 예술의 자율성이나 예술을 위한 예술 같은 구호는 있을 수 없으며, 예술은 천인합일의 목적에 부합하기 위한 수행의 방편일 뿐이다.

왕궈웨이는 "'사詞'[13]에 경계가 있으면 저절로 높은 품격이 이루어지고, 뛰어난 구절을 갖게 된다"라고 하였다. 그는 작가가 경계(의경)를 얻기 위해서는 고매한 인격과 더불어 현실에 대한 깊은 체험이 동반되어야 하고, 그것을 함축적으로 드러낼 수 있는 표현능력을 겸비해야 한다고 주장했다. 잔재주를 부려서 억지로 꾸미거나 겉으로 화려한 기교에 빠지는 것은 천박한 것으로 간주했다. 이것은 예술의 경계와 인생의 경계가 결코 무관하지 않다는 것을 의미한다. 그런 맥락에서 그는 옛날이나 지금이나 예술과 학문에서 큰 업적을 이룬 사람들은 반드시 다음의 세 가지 경계를 거쳤다고 말한다.

어젯밤 가을바람에 푸른 나무 시들었는데, 홀로 높은 누각에 올라 하늘 끝까지 닿은 길을 끊임없이 바라보네! 이것이 첫 번째 경계다. 옷과 허리띠가 점점 헐렁해져도 끝내 후회하지 않으리니, 그대를 위해서라면 사람이 초췌해질 만하네! 이것이 두 번째 경계다. 무리 속에서 그대를 찾느라 수백·수천 번 찾아 헤매다가, 문득 고개를 돌려보니 희미한 등불 아래 오히려 그대가 있네! 이것이 세 번째 경계다.[14]

---

13 　'사(詞)'는 당대에 발생해서 송대에 유행한 시의 한 범주로 시와 달리 대부분 악곡을 위한 가사로 지어졌다. 당대에는 시가 최고조에 달했고, 송대에는 '사'가 꽃을 피워 당시(唐詩)와 송사(宋詞)는 중국인들의 고전 시가로 인용되어 오고 있다.

14 　류창교, 『왕국유 평전』, 영남대학교출판부, 2005, pp.57-58

그가 말한 인생의 첫 번째 경계는 높은 곳에 올라 자신이 가야할 길을 거시적으로 파악하는 것이다. 인생은 속도보다 방향이 중요하듯이, 자신의 길을 알고 가는 것과 모르고 가는 것은 차이가 크다. 아는 길은 막혀도 불안하지 않지만, 모르는 길은 빨리 가도 불안하다. 눈앞에 이익과 집착에 사로잡혀 인생의 목적과 길을 잃는다면 첫 번째 경계에 이를 수 없을 것이다.

두 번째 경계는 잠자고 먹는 것도 잊은 채 몸과 마음을 바쳐 불타는 열정으로 노력하는 것이다. 목적과 길을 알아도 게을러서 열정이 없으면 소용이 없다. 허리띠가 헐렁해질 정도의 강렬한 열정과 사명감으로 자신을 불태울 수 있을 때 험난한 장애들을 극복하고 나아갈 수 있는 것이다.

세 번째 경계는 그렇게 원하는 것을 이루기 위해 노력하다 보면, 가까운 곳에서 문득 깨달음을 얻는 것이다. 우리가 찾는 보물은 언제나 가까운 곳에 감추어져 있는 법이다. 그럴 때 우리는 집착과 분별심에서 벗어나 너와 나, 선과 악, 미와 추의 구분이 사라진 무차별 경계에 이르러 자타가 사라지는 무아지경의 황홀경을 체험하게 된다. 여기서 우리는 진정한 존재의 아름다움을 마음으로 경험하고, 창조적인 삶을 살 수 있는 것이다.

중국인들은 예술적 영감이 천지자연의 기운을 체득할 때 얻을 수 있고, 타고난 인품을 지녀야 가능하다고 보았다. 북송의 화론가 곽약허는 "인품이 높으면 기운이 높아지지 않을 수 없고, 기운이 높아지면 생동이 지극하지 않을 수 없다"라고 하여 기운과 인품이 분리될 수 없음을 주장했다. 명나라의 서화가 동기창도 기운의 선천성을 인정하면서도 만권의 책을 읽고, 만 리 길을 여행하면 배움이 가능하다고 보았다. 책을 통해서든 자연을 통해서든 천지의 기를 양성하면, 기가 충만해져 영감을 지닐 수 있다는 것이다.

6.6 동기창, 〈방왕몽산수도〉, 명대

기운은 배워서 알 수 있는 것이 아니라 태어나면서 아는 것이며, 자연이 하늘로부터 내려 받은 것이다. 그렇지만 배움을 통해서도 이를 얻을 수 있으니, 그것은 만권의 책을 읽고 만리 길을 여행하여 가슴속에 세속의 더러운 먼지를 털어 낼 수 있다면, 자연히 언덕과 골짜기가 가슴 안에 이루어져 심상이 생기게 된다. 그때 손을 따라 사생한다면 산수를 모두 전신하게 된다.   동기창, 『화안畫眼』

중국미술을 문인화가들이 그린 남종화와 직업화가들이 그린 북종화로 나눈 동기창은 기운과 정신을 중시하는 남종화는 숭상하고, 외양을 중시하는 북종화는 폄하하는 상남폄북尙南貶北론을 주장했다. 이러한 주장은 당나라 때 선불교의 남·북파가 생긴 것과 같은 맥락이다. 남종화는 단번에 깨달음에 이르는 돈오頓悟를 중시하는 남종선南宗禪과 같이 영감과 내적 진리의 추구를 중요시하고, 북종화는 점수漸修 즉, 수행을 통해 점진적으로 깨달아가는 북종선北宗禪처럼 기법을 단계적으로 연마하는 화공들의 그림이다. 청나라 서화가 심종건은 남종화와 북종화가 나오는 배경이 출신지역의 산세와 무관하지 않으며, 자연의 산세에 따라 인간의 기운이 형성된다고 보았다.

천지의 기는 지역에 따라 각각 서로 다르며, 사람들 또한 그러하다. 남방 산수는 너그럽고 여유 있게 굽어 있는데 생활 속에서 그러한 남방의 기세를 제대로 얻은 사람은 마음이 온화하고 윤택하며, 평화롭고 고상하지만 그렇지 못한 사람은 경박하고 침착하지 못하다. 북방산수는 기이하고 걸출하며, 웅장하고 중후하다. 그곳에 사는 사람이 그러한 기를 바르게 받으면 강건하고 상쾌하며 정직하지만, 그렇지 못한 사람은 거칠고 사나우며 폭력적이다. 이러한 것은 모두 자연의 이치이다. 이러한 이치를 능히 익힌 사람은 자연에 바르게 귀의할 것이지만, 그렇지 못하면 편협하게 흐를 것이다.[15]

---

15    "天地之氣 各以方殊 而人亦因之. 南方山水蘊籍而紆, 人生其間得氣之正者, 爲溫潤和雅 其偏者 則輕浮薄. 北方山水奇傑而雄厚, 人生其間得氣之正者, 爲剛健爽直, 其偏者則粗强橫. 此自然之理也. 惟能學則成歸於正, 不學則日流於偏." (심종건, 『개주학화』)

심종건의 이러한 주장은 예술적 영감을 주는 인품과 기운의 성질이 지형의 기세와 무관하지 않으며, 자신의 지역의 기세를 온전히 받은 사람은 그에 따른 개성적인 화풍이 나온다고 본 것이다.

## 작가의 품격

중국의 동화주의 미학에서 작가의 수준은 우주적 신기神氣와의 동화를 이룬 정도가 된다. 당대의 화론가 장회관은 회화의 비평기준을 신품神品, 묘품妙品, 능품能品으로 나누고, 이를 다시 상중하 셋으로 나누어 작가의 등급을 매겼다. 가장 낮은 수준인 능품은 주객이 분리되고 규율에 매여 오직 외형묘사의 기교에만 신경 쓰는 단계로서 형사를 얻어 법칙을 잃지 않는 단계이다. 그리고 묘품은 주객이 융합되어 기교가 자유롭고 규칙을 파악하여 형태와 정신이 겸비된 상태로서 의취와 구상이 절묘한 단계이다. 가장 높은 수준인 신품은 주객합일의 경지에서 규칙을 따르지 않으면서 규칙을 이루는 천진한 정신의 상태에서 구현된 작품으로 형사形似와 신운神韻이 겸비된 상태이다.

당말 오대의 화가 형호는 『필법기』에서 화가의 등급을 신神, 묘妙, 기奇, 교巧의 네 가지 수준으로 분류했다.[16] 그의 분류 역시 장회관의 품평론과 크게 다르지 않다.

(1)신품神品: 무위의 경지에서 우주의 변화를 따라 형상을 성취하는 신

---

16   장언원, 『중국화론선집』, 김기주 역, 미술문화, 2002, pp.111-121 참조

식인 화가

(2)묘품(妙品): 천지만물의 본성을 꿰뚫어 필력으로 흘러나오게 하는 놀라운 화가

(3)기품(氣品): 화법은 자유분방하지만 진경과 괴리가 있는 재주 있는 화가

(4)교품(巧品): 잔재주를 부려 화법에 일치하는 것처럼 꾸미는 기교가 좋은 화가

가장 저급한 수준인 '교품'은 기교와 잔재주를 부려서 화법에 일치하는 것처럼 제법 그럴듯하게 꾸민다. 그러나 마음의 감동 없이 억지로 표현했기 때문에 기운이 생동하지 못하고 겉모습만 그럴싸한 작품을 제작한다. 그는 단지 기교가 좋은 화가일 뿐이다. '기품'은 우주적 진경과는 괴리가 있지만, 작가의 자유분방한 필력으로 예측할 수 없는 변화를 만들어 낸다. 그는 자기 나름의 화법을 일군 재주 있는 화가이다. '묘품'은 천지만물의 본성을 꿰뚫어 대상에 동화되고, 그 성정을 헤아려 외적인 충실함과 내적인 조리가 법도에 부합하게 한다. 그는 모든 형태를 제대로 표현할 수 있는 놀라운 화가이다. 작가의 최고 등급인 '신품'은 자신의 계획과 인위성이 배제된 상태에서 모든 것을 붓의 운용에 전적으로 맡겨서 저절로 형상을 얻는다. 그는 망아의 경지에서 직관을 통해 신의 경지에 들고, 필묵의 기교를 떠나 진정한 자유를 구가하는 신적인 화가이다.

이처럼 동화주의 미학에서 대가의 조건은 서양처럼 새로운 사조를 이끄는 변증법적 선구성에 있는 것이 아니라 시대를 초월하여 얼마나 우주에 동화되었는지에 따라 결정된다.

7장
———

# 일본의 응축주의 미학

# 1 | 물아일체
## 일본인의 미적 이상

동아시아에 속한 중국과 일본은 여러 측면에서 문화적으로 서로 상반된 특징들을 지니고 있다. 그것은 대륙국가와 해양국가라는 지형적 요인과 관련이 있다. 대체로 단단한 대지와 높은 산으로 둘러싸인 대륙국가는 본래 양기가 강하고, 사방이 물로 둘러싸인 해양국가는 음기가 강하다. 일반적으로 양기가 강한 지역에 사는 사람들은 밖으로 발산하고 확장하려는 힘의 영향으로 남성적인 문화가 발달한다. 반대로 음기가 강한 지역에 사는 사람들은 안으로 수렴하려는 힘의 영향으로 여성적인 문화가 발달한다. 이러한 상대성이 있기 때문에 일본미학을 중국미학과의 대비를 통해 접근하면 보다 흥미롭고 용이하게 이해될 수 있을 것이다.

## 사물 중심적 통합주의

중국인들은 인간을 우주에 동화시키고자 하는 천인합일을 미적 이상으로 삼았다면, 일본인들은 우주적 요소가 응축된 사물物(もの)과 일치하는 '물아일체物我一體'의 상태에서 미적인 쾌를 얻으려는 경향이 있다. 중국미학이 관념적인 우주 중심적인 통합이라면, 일본미학은 구체적인 사물 중심적 통합

의지를 드러낸다. 이마미치 도모노부는 일본의 대표적인 시인 바쇼를 예로 들면서 중국미학과 다른 일본미학의 이러한 특징을 다음과 같이 비교했다.

> 대륙(中國)의 화론에서는 자연을 전체로서 취하고 우주 전역을 지배하는 신기神氣 내지는 신운神韻과 합일하려는 경향이 강하다. 거기에는 노장의 도의 가르침이나 선의 깨달음과 연결되는 부분이 있지만, 바쇼는 하나하나 배우면서도 구체적인 자연현상, 예를 들면 소나무라든가 대나무라든가 혹은 구름이나 새 등에 주목하여 추상적 내지는 본체적 자연과의 합일이라기보다는 현실 경험에 즉응하여 자기에게 나타날 수 있는 구체적인 사물과의 일치를 주장한다. 이것은 소위 자연이 어느 구체적 사물이 되어 나로 나타나고 내가 그 사물과 일치한다고 하는 것, 즉 우주와의 일치가 아니라 물아일여物我一如의 경지를 존중한 것이다.[01]

사실 천인합일과 물아일체는 인간을 비우고 스스로를 초월하여 자연과 하나 되고자 한다는 점에서 유사한 의미지만, 초월의 대상과 방법에 있어서 차이가 있다. 천인합일에서 화합의 대상이 우주天라면, 물아일체에서는 사물物이 된다. 이것은 중국인의 사유가 관념적인 반면에, 일본인의 사유는 보다 구체적이라는 것을 의미한다. 천인합일이 우주 중심적인 발산적 화합이라면, 물아일체는 사물 중심적인 수렴적 화합이다. 중국인들이 우주와의 합일을 추구하면서 인간과 우주의 공통된 매개체로서 기에 주목했다면, 일본인

---

01  이마미치 도모노부, 『동양의 미학』, 조선미 역, 다할미디어, 2005, p.318

들은 기가 응축된 구체적인 사물에 주목했다. 그것은 삶 속에서 만나는 모든 현상적 대상, 즉 구름, 나무, 연못, 돌 같은 구체적인 자연물에 인간의 감정을 이입함으로써 미적인 정서를 얻는 방식이다. 그래서 사물과 자아, 객관과 주관이 경계 없이 하나로 통합되는 물아일체의 경지에 이르는 것을 미적 이상으로 삼았다.

이러한 미학적 차이는 중국의 시성으로 불리는 두보의 한시와 일본 하이쿠의 거장 마쓰오 바쇼의 시를 비교해보면, 그 차이가 분명하게 드러난다. 두보는 길 떠나는 나그네의 고독과 애수의 마음을 다음과 같이 묘사했다.

채찍을 드리우고 말 가는 대로 내맡겨, 몇 리를 가도 새벽닭 우는 소리 들리지 않네. 숲 아래서 남은 꿈을 꾸고 졸다가 잎이 날아올라 홀연히 놀라 깨니. 서리 어려 있는데 외로운 학은 멀리 날아가고, 달 지는 새벽에 먼 산이 누워 있네. 아이야 길 힘하다고 말하지 마라. 시절 태평하고 길도 평탄하지 않느냐.[02]

이 시에서 나그네는 애써 시절이 태평하고 길도 평탄하다고 위로하지만, 새벽길의 여정은 고달프고 외롭기 짝이 없다. 그는 몸을 의지할 곳도, 길을 물을 사람조차 없다. 두보의 이 한시를 응축하여 바쇼는 다음의 하이쿠를 지었다.

---

[02] "垂鞭信馬行, 數里未雞鳴. 林下帶殘夢, 葉飛時忽驚. 霜疑孤鶴迴, 月曉遠山橫. 僮僕休辭險, 時平路復平." (두보, 「조행」)

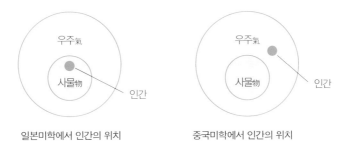

일본미학에서 인간의 위치          중국미학에서 인간의 위치

말에서 잠깨어 꿈은 남고 달은 멀고, 차 끓이는 연기

(馬に寝て残夢月遠し 茶の煙)

바쇼는 남은 꿈의 허무함과 기우는 달의 아득함을 "꿈은 남고 달은 멀
고"로 압축시켜 과거의 꿈과 미래의 꿈을 하나의 상으로 만들었다. 두보의
"달 지는 새벽에 산이 멀리 누워 있네"가 대자연의 숭고함을 느끼게 한다면,
바쇼의 "차 끓이는 연기"는 일본의 한적한 시골의 한가하고 고적한 가을 정
취를 감각적으로 환기시키고 있다. 여기서 시인은 연기와 감각적으로 일체
되어 사라진다. 바쇼의 시는 일상 속에서 사물과의 찰나적 만남을 통해 지금
여기의 순간에 들어감으로써 도를 깨우치고자 하는 선불교적인 돈오를 느
끼게 한다. 이것은 사물과의 감정이입을 통해 에고의 집착을 사라지게 하는
일본 미학의 특징이다. 일본인들은 관념적이고 형이상학적인 추상성을 그
대로 수용하기보다는 그것이 응축된 구체적인 사물에서 대자연을 향해 열
려 있는 신비한 창을 발견하는 데 익숙하다.

## 축소지향의 응축미

사물성이 중시되는 응축주의 미학은 숭고하고 시적인 것보다 밀도 있고 작게 응축된 것을 미적인 대상으로 삼는다. 이러한 일본 문화의 특징을 심도 있게 분석한 이어령은 '축소지향'이라는 키워드로 일본의 문화를 해부했다. 그에 의하면, 고대 일본인들은 아름다운 것을 구와시いくわしい라고 했는데, 이것은 어떤 정밀한 요소가 밀도 있게 통합된 상태를 말한다. 일본인이 좋아하는 싸리꽃, 등꽃, 벚꽃 등의 공통적인 특징은 꽃 자체가 작고 치밀하게 뭉쳐 있다는 점이다. 일본인들은 이처럼 작고 치밀하게 응축된 결정체에서 미적인 쾌감을 느끼는 경향이 있다.[03]

아마도 사물을 최대한 작게 응축시켜 거기에서 미적인 감각을 구현하는 것은 일본을 능가할 나라가 없을 것이다. 일본인들은 세계에서 가장 짧은 시로 불리는 하이쿠俳句 문학을 만들었다. 하이쿠는 5·7·5 음률을 기본으로 전체 글자가 17자로 이루어진 세계에서 가장 짧은 시 형식이다. 그 짧은 구절에 계절과 장소, 그리고 사물과 그에 대한 인간의 서정적 정취까지 담아야 하기 때문에 하이쿠는 일본인의 응축의지가 집약된 예술장르이다.

일본인들이 대자연을 축소하여 정원과 꽃꽂이, 분재 등의 문화를 일구는 것을 좋아하는 것도 같은 맥락에서 이해할 수 있다. 그리고 빈틈없이 좁은 공간을 활용하는 건축, 상자 속에 상자를 겹겹이 포개 정리하는 이레코入籠상자, 접었다 폈다 할 수 있도록 콤팩트하게 만든 쥘부채, 꺾고 접어 간소화한 우산 등에서도 일본 특유의 응축미를 발견할 수 있다. 세계에서 가장

---

03   이어령, 『축소지향의 일본인』, 문학사상사, 2003, pp.39-40 참조

작은 밥상인 도시락 문화도 응축 문화의 특징이다. 이처럼 응축된 문화물들은 중국의 만리장성이나 이화원 같은 거대한 문화물과 비교하면 얼마나 상대적인지를 알 수 있다.

거대하고 견고한 남성적 의지를 느끼게 하는 중국 문화에 비해, 일본 문화는 확실히 아기자기하고 섬세한 여성적 정취를 느끼게 한다. 작은 것을 치장하고 세밀하게 꾸미는 것을 좋아하는 일본인들의 취향 때문에 일본의 미술은 거친 회화성을 요구하는 표현적 경향보다 캐릭터 산업, 애니메이션, 망가(만화), 디자인 분야에서 장점이 드러난다. 오늘날 일본이 디자인 강국이 된 것은 결코 우연이 아니다. 현재 일본 캐릭터 상품의 전체 매출은 연간 2조 엔이 넘고, 전 세계 애니메이션 시장의 60%를 일본이 장악하고 있다. 또한 작고 귀여운 일본의 디자인 상품들은 오늘날 전 세계를 점령하고 있다.

정서적으로 천인합일을 미적 이상으로 삼은 중국인들은 우주와 하나 되고자 하는 능동적 의지로 충만하지만, 물아일체를 미적 이상으로 삼은 일본인들은 무상감과 애상적 정취가 강하다. 중국인들처럼 자연을 관념적인 우주로 접근하면 숭고한 정서를 갖게 되지만, 사물로 접근하면 애상적인 정서를 갖게 된다. 우주는 무한하지만 사물은 유한하기 때문이다. 우주에서 사물은 한갓 물 위의 거품처럼 잠시 떠 있다가 사라지는 허망한 존재에 불과하고, 사라져야 할 비극적 운명을 갖고 있다. 일본인들은 사물 존재에 대한 깊은 공감을 통해 쓸쓸한 무상감이나 포착하기 어려운 신비감, 혹은 생명의 경이로움을 발견하고, 자연의 섭리를 이해했다.

불교의 영향을 받은 11세기 일본의 귀족들은 변해가는 사물에서 느껴지는 종교적 무상감을 미화시킨 '모노노아와레'를 미의식으로 삼고, 미세한

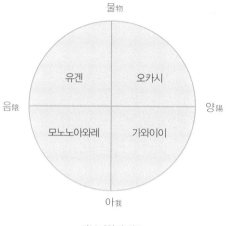

일본미학의 범주

사물의 생명력에서 '오카시'라는 미의식에 주목했다. 그리고 13세기 가인歌人들은 자신의 감정을 감추고 신비함을 암시하게 하는 '유겐'의 미의식에 주목했고, 16세기 다인茶人들은 이를 한적하고 우아한 '와비'나 '사비'의 미의식으로 발전시켰다. 그리고 디자인 문화에 특징적으로 나타나는 작고 귀여운 '가와이이'도 전형적인 일본의 미의식이다.

'모노노아와레'와 '유겐'의 정서가 물아일체의 어둡고 음성적인 미의식이라면, '오카시'와 '가와이이'는 물아일체가 밝고 양성적인 미의식이다. 이처럼 일본 미학은 정서적으로 상반되는 미의식이 공존하지만, 우주가 응축된 구체적 사물에 주체의 감정을 이입시키고자 하는 물아일체의 특징이 있다는 점에서 공통점이 있다.

# 2 | 유겐
## 응축주의 미학의 고전

## 유겐이란 무엇인가

유겐幽玄(ゆうげん)은 깊고 그윽하다는 의미의 유幽와 오묘하다는 의미의 현玄이 결합되어 만들어진 글자이다. 유겐이 미학용어로 사용되기 시작한 것은 13세기 무렵부터이며, 그 이전에는 도가와 불가에서 사용되는 말이었다. 노자의 도덕경에는 "유와 무가 같은 곳에서 나와 이름만 달리하기 때문에 현하고 현하여 모든 묘함이 나오는 문이다(此兩者 同出而異名 玄之又玄 衆妙之門)"라는 내용이 나온다. 여기서 현의 의미는 인간의 지성으로 파악할 수 없는 도의 신비한 작용을 지칭한 것이다. 이러한 도가의 현의 개념이 불가의 공空 개념과 만나 유겐은 "오묘하여 헤아리기 어려운 큰 지혜"를 의미하는 말로 사용되었다. 유겐이라는 말이 처음 등장하는『금강반야경소』에는 "큰 지혜는 유현하여 미묘하고 헤아리기 어렵다(般若幽玄 微妙難則)"라고 나와 있다.

유겐의 의미는 시대와 논자마다 다양하게 사용되고 있지만, 대체로 심오하여 쉽게 이해되거나 표현될 수 없는 신비한 경지를 의미했다. 오니시 요시노리는『유현과 비애』(1939)에서 유겐의 특징을 ①명확하게 드러나지 않는 몽롱함 ②직접적, 노골적, 첨예한 것에 대립되는 우아함과 완곡함 ③정적 ④심오함 ⑤충실성 ⑥신비성과 초자연성 ⑦언어로 표현하기 어려운 불

가사의한 미적 정취 등으로 집약했다. 이처럼 유겐은 처음에는 종교적 진리나 철학적 심오함을 나타내는 개념으로 사용되다가 중세 이후 점차 모든 예술의 영역으로 확장되었다. 유겐은 일본의 음악, 시, 연극, 회화, 정원, 다도 등의 예술 전반에 가장 널리 퍼져 있는 미의식으로 일본미학의 고전이라고 할 수 있다.

유현을 처음으로 노래이론歌論에 끌어들이고 양식개념으로 승화시킨 사람은 헤이안시대 제일의 가수였던 후지와라노 도시나리다. 그는 세속을 초월한 듯한 소리와 심오한 정취를 나타내는 유현미幽玄美와 유현양식幽玄體을 주장했다. 대승불교의 천태사상의 영향을 받은 그는 "미는 궁극적으로 무한 또는 무한한 정적靜寂으로 돌아가는 것"이라고 생각했다. 그에게 예술은 그 깊고 미묘한 무한의 세계로 이끄는 것이고, 그것이 바로 유겐이다. 그런 맥락에서 그는 시의 혼魂이란 깊은 정신적 탐구에서 생긴 여운이 있고, 정적을 찾는 마음의 여정을 지향한다고 보았다.

그의 아들인 후지와라노 데이카는 유겐 중에서 감각적인 관능미를 연상시키는 염艶을 음악이론으로 삼았다. 그에 의해 심오하고 철학적 깊이를 지닌 유현의 개념이 우미하고 부드러우며 섬세한 염의 개념으로 변했고, 가마쿠라시대에는 요염妖艶으로 발전한다. 무로마치시대 가수였던 신케이는 일본 고전 시가인 와카의 이상인 염의 미가 인생무상을 깨달은 예술가의 정신에서 나온다고 보았다. 이런 맥락에서 그는 유겐을 미의식으로 삼고, 애절한 마음을 표현하고자 했다. 이를 위해서 작가는 인생의 무상함을 마음 깊이 느끼고, 인간으로서 진실 되게 살아가려는 굳은 의지가 있어야 한다.

유겐을 일본 전통 연극인 노能(のう)의 모든 부분의 기반을 이루는 미적

통합원리로서 발전시킨 사람은 일본의 전설적인 희곡작가이자 무대감독인 제아미이다. 그는 자신의 경험과 아버지의 유훈을 토대로 연극에 대한 자신의 미학을 『풍자화전』이라는 책으로 집대성했다. 최초의 연극 이론서가 된 이 책에서 그는 "원래 모든 예술에는 비밀이 있어야 한다. 감추는 것이 아름다움을 낳는 커다란 힘이다"라고 하여 유겐을 연극의 제1원리로 발전시켰다.[04] 유겐을 선禪의 원리와 일치하는 최고의 예술영역에서만 달성될 수 있는 정신 상태로 파악한 제아미는 유겐의 경지에 이르는 것이 예술가의 목표라고 주장했다. 배우가 관객을 유겐의 세계로 이끌기 위해서는 그 아름다운 모습 뒤에 또 다른 감동의 요소를 감추고 있어야 한다는 것이다.

유겐은 궁극적으로 예술가가 들어가야 할 신비의 영역이며, 그 세계에 심취하기 위해서는 단순히 훈련이나 교육뿐만 아니라 유겐의 원리를 체득하고 스스로 통달해야 한다. 유겐은 표면적으로 포착하기 어려운 심오한 의미를 추구하는 것이며, 침묵 속에서 사물의 불가사의한 본질을 현시하는 것이다. 그것은 인간의 감각이 미치지 못하는 정신의 깊은 영역에 접촉함으로써 가능한 것이다.

이러한 유겐미학의 특징이 잘 드러난 문화물은 석정石庭이다. 석정은 오직 돌과 모래로만 만든 일본에서만 볼 수 있는 정원양식이다. 석정은 선종의 영향으로 생긴 것이지만, 선종 문화권에 있었던 중국이나 한국에는 석정이 없다. 불교 종파 중에서 선종은 경전보다 좌선을 중시하고, 마음의 깨우침을 추구하기 때문에 눈을 현혹하는 외양적인 화려함이나 자연의 다양한 변화

---

04    제아미, 『풍자화전(風姿花傳)』, 김충영 역, 지만지, 2009

에 빠지는 것을 경계했다. 무로마치 막부시대에는 화려하지 않은 영원성을 상징하는 사물을 돌이라고 생각하여 돌을 보고 즐기는 취미가 유행했다. 이러한 취미가 사원으로 확대되어 일본인들은 특이한 형태의 돌을 모아 정원을 만드는 문화가 생겼다.

나무나 연못, 물 같은 자연요소들을 오직 돌로만 표현한 것은 단순화와 응축을 좋아하는 일본인의 미의식이 반영된 것이다. 이러한 정원양식을 가레산스이枯山水라고 하는데, 이것은 걸어 다니면서 감상하기 위한 정원이 아니라 방에 앉아서 조용하게 감상하기 위해 만들어진 것이다. 면적도 그다지 크지 않아서 액자정원이라고 불리기도 하는데, 사람들은 정연하게 앉아서 단정한 마음으로 정적이 감도는 정원을 바라보며 명상에 잠긴다.

교토 료안지龍安寺에 있는 석정은 굵고 가는 자갈과 모래가 깔려 있는 바

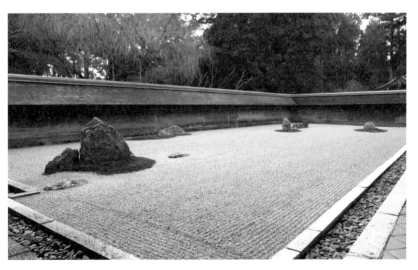

7.1 교토 료안지 석정

닥에 인위적으로 쓸어 낸 비질의 자국이 있고, 그 위에 마치 섬처럼 크고 작은 열다섯 개의 돌덩이가 드문드문 놓여 있는 것이 전부이다. 이것은 우리가 기대하는 자연이 있는 상식적인 정원의 모습이 아니다. 그렇기 때문에 우리는 어떤 사고의 관습에 의존하지 않고 즉물적으로 의식의 현전을 체험할 수 있다. 산에 있는 돌들은 주변의 풍성한 볼거리들로 인해 조연의 역할에 불과하지만, 석정은 다른 볼거리가 제거됨으로써 돌 자체가 주인공으로 부각된다. 이처럼 조연이 주연으로 반전되는 이 낯선 상황에서 우리의 사고는 순간적으로 틈이 생기고, 물아일체의 경지에 이르게 된다. 이것은 사물을 통해 사물 너머의 몽환적 신비를 여는 선禪적인 반전이다.

## 와비와 사비

유겐의 미의식은 이후 와비와 사비의 정취로 변형되며, 일본의 대표적인 미학으로 자리 잡게 된다. 엄숙한 예법과 분위기 속에서 차를 마시는 일본의 다도에는 와비의 미의식이 자리하고 있다. 중세 에도시대 오다 노부나가와 도요토미 히데요시의 다도를 관장하는 책임자였던 센노 리큐는 당시 중국풍의 차 문화에 불교의 선사상을 접목시켜 독특한 다도 문화를 완성시켰다. 전국시대 인생무상의 허무를 뼈저리게 느낀 그는 다도를 통해 마음을 비우고, 죽어서도 깨끗함을 남기고자 했다. 그래서 그는 다도의 일상성과 종교적 구도성을 접목시켜 생활 속에서 체념과 비움의 미학을 경험하게 하는 와비차侘茶를 완성시켰다.

와비ゎび는 와부ゎぶ라는 동사에서 온 말로 본래 열등하고 희망을 잃은

상태를 의미한다. 이 말은 대승불교인 선종의 영향으로 아무리 불완전하고 하찮은 것일지라도 거기에 아름다움이 담겨 있다는 의미로 발전한다. 그래서 간소하고 검소하며, 차분하고, 한가한 정취, 부족한 것에서 만족을 아는 마음 등을 아우르는 미의식이 되었다. 이것은 유겐미학의 변형이며, 와비가 미의식이 될 수 있는 것은 그것이 일체의 세속적 집착에서 해방된 고요한 마음이기 때문이다.

대승불교에 심취했던 야나기 무네요시는 와비가 나누어떨어지지 않는 아름다움, 즉 불완전한 아름다움을 표상하므로 짝수가 아닌 홀수의 미학이라고 보았다. 불교사상에 입각한 그의 미학적 관점은 와비였다. 그러한 관점으로 이상적인 예술을 찾았을 때 그는 일본보다 한국에 눈을 돌리게 되었고, 무기교의 기교로 자연스러움을 드러낸 한국의 소박한 민예품에 심취했다.

7.2 도요토미 히데요시를 모신 고다이지(高台寺)의 다실인 이호안(遺芳庵)

일본의 다실은 소수의 인원이 차를 마시기 위해 다른 건축물들과 격리된 장소에 짓고, 다실 주변에 나무와 대나무를 심어 한적한 분위기를 만든다. 그리고 가급적 자연 상태 그대로의 재료를 사용하고, 찻잔을 사용할 때도 매끈하고 완벽한 그릇보다 평범하고 거친 다기를 선호했다. 조선의 평범하기 짝이 없는 막사발을 일본인들이 최고의 명물 찻잔으로 여기고 국보로까지 삼은 것은 이 때문이다. 이런 다기를 일본인들은 시부사渋さ라고 하는데, 이것은 자극적인 것이 아니라 은근하고 깊은 맛으로, 화려하거나 사치스럽지 않은 평범하고 겸허한 것이다.

사비さび는 와비와 마찬가지로 고담하고 한적한 정서이지만, 와비가 긍정적이고 온화한 정서라면, 사비는 보다 외롭고 쓸쓸한 정서이다. 이처럼 쓸쓸함을 자아내는 사비가 미의식이 될 수 있는 이유는 불교사상에 근거한다. 불교에서는 세 가지 근본 교의를 삼법인三法印이라고 하는데, 그 첫째가 제행무상諸行無常이다. 그것은 온갖 만물과 마음 현상은 변하는 것임에도 불구하고 상존하는 것으로 생각하는 그릇된 견해를 없애기 위해 무상을 강조하는 것이다. 둘째는 제법무아諸法無我로서 만유의 모든 법은 인연으로 생긴 것이며, 자아의 실체가 없는 것임에도 자아에 집착하는 편견을 수정하기 위해 무아를 강조하는 것이다. 셋째는 열반적정涅槃寂静으로 탐욕과 노여움 등의 온갖 번뇌의 불꽃이 꺼진 고요하고 청정한 상태이다. 사비寂는 열반적정, 즉 한적하고 쓸쓸한 아취와 덧없고 부질없는 것에서 느끼는 종교적 아름다움이다. 하찮아 보이는 소소한 것들에서 미의식을 느낄 수 있는 이유는 그것이 세속적 집착에서 벗어난 무심함과 관조적 시선이기 때문이다. 우리가 하나의 사물에서 우주적 순환을 관조할 수 있다면, 아름다움과 추함의 이분적 경

계는 사라지게 될 것이다.

　이처럼 적막하고 쓸쓸한 사비의 미의식은 일본 특유의 시형식인 하이쿠의 근본이념이다. 하이쿠의 완성자로 평가받는 마쓰오 바쇼는 일본에서 가장 사랑받는 시인으로 평생을 은둔과 여행으로 보내면서 언어유희에 가까웠던 하이쿠를 예술로 승화시켰다. 다음은 그의 가장 유명한 하이쿠이다.

　오래된 연못이여, 개구리 뛰어드는 물소리

　(古池や 蛙飛こむ 水のをと)

　오래된 연못(古池)이 있는 낡은 집은 개구리가 연못에 뛰어드는 소리가 들릴 정도로 조용하다. 여기서 우리는 번잡하고 세속적인 이해관계에서 떠나 자연을 벗 삼아 한적하게 사는 모습을 상상할 수 있다. 오래된(古)이라는 글자는 과거의 역사를 의미하는 시간성인데, 이것이 연못(池)이라는 공간과 결합됨으로써 과거부터 지금까지 자연의 비바람과 햇살을 맞으며 형성된 연못의 역사를 환기시키고 있다. 그리고 '이여や'라는 기레지(切字: 흐름을 끊는 단어)를 넣음으로써 개구리가 연못에 뛰어들고 난 뒤의 고요해지는 적막한 정취를 암시하게 했다. 개구리가 물속에 뛰어드는 것은 동면을 끝낸 봄의 생동성을 암시하는 동시에 고요한 연못을 인식시키고 있다. 그리고 물소리는 개구리와 물이 만나는 찰나의 청각과 시각, 촉각을 동시에 작동시켜 공감각적 울림을 준다. 이것은 지극히 찰나적인 감각에서 이루어지는 명상적 순간이다.

　하급무사의 아들로 태어난 바쇼의 본명은 도우세이桃青인데, 만년에 파

초芭蕉를 사랑하여 자신의 호로 삼고 자신이 사는 암자도 바쇼안芭蕉庵이라 불렀다. 파초는 재목으로 쓸 수 없고 어쩌다 피는 꽃도 아름답지 않은데, 잎만 분수처럼 넓다. 그런 파초에 대해 그는 "풍우에 쉽게 씻기는 것을 사랑할 뿐"이라고 적었다. 평생 결혼도 하지 않고, 고독한 방랑생활을 이어가며 끊임없이 시를 쓴 그는 여행지에서 유언처럼 마지막 하이쿠를 남기고 쓸쓸한 생을 마감했다.

방랑에 병들어 꿈은 마른 들판을 헤매고 돈다.

(旅に病んで夢は枯野をかけ廻る)

이것은 방랑의 끝에서 고독할 수밖에 없는 인간 존재에 대한 실존적 자각과 더불어 포기할 수 없는 몽환적 신비를 함축적으로 표현한 것이다. 그는 이처럼 쓸쓸하고 덧없는 것에서 진정한 아름다움을 찾았고, 이러한 미의식이 바로 사비이다.

# 3 | 모노노아와레
## 응축된 사물의 애상미

일본인들은 봄이 되면 온 나라가 들떠서 벚꽃을 기다린다. 각종 방송 매체들은 해마다 벚꽃 관련 이야기를 주요 기사로 다루고, 곳곳에서 벚꽃축제와 하나미花見라는 벚꽃놀이를 즐긴다. 우에노 공원처럼 인기 있는 벚꽃놀이는 좋은 자리를 잡기 위해 새벽부터 경쟁이 벌어지기도 한다. 벚꽃나무 아래에서 꽃을 감상하며 각자 준비해온 도시락을 먹는 것은 일본인들이 가장 좋아하는 연중행사이다. 일본인들이 이처럼 벚꽃놀이를 좋아하는 것은 벚꽃이 물아일체의 미적 이상을 충족시키는 대상으로 적합하기 때문이다. 추운 겨울의 비바람을 견디고 의연하게 피는 벚꽃은 봄이 왔다는 소식을 알리는 전령사 역할을 한다. 벚꽃이 아름다운 것은 수많은 역경을 딛고 변화를 일구어 냈기 때문이다. 그러나 안타깝게도 어렵게 핀 꽃망울은 1-2주 안에 시들어 떨어져버린다. 아름답지만 곧 떨어져야 할 운명이기에 슬프고, 슬프지만 내년 봄에 다시 필 것이기에 희망적이다.

## 제행무상의 불교미학

모든 사물은 곧 사라질 무상한 존재이다. 그러한 사물에 감정이입하여 물아

일체가 되면 애상의 정서를 느끼게 되는데, 이러한 정서를 '모노노아와레物
の哀れ'라고 한다. 사물뿐만 아니라 인간의 부귀영화도 모노노아와레이다. 불
로초를 먹고 영생을 꿈꾸었던 진시황도 결국 차가운 흙으로 돌아갈 수밖에
없는 것이 인생이기 때문이다. 서구인들에게 사물은 실증적이고 과학적인
분석의 대상이라면, 일본인들에게 사물은 거시적 우주가 응축된 무상한 존
재이다. 모노노아와레는 객관적 대상인 사물과 주관적 감정인 아와레哀れ가
물아일체 되었을 때 느끼는 정서이다.

모노노아와레는 불교가 융성했던 헤이안시대(794-1185)의 왕조문학을 대
변하는 미학이었다. 불교의 삼법인 중 하나인 제행무상이란 불변하는 실체
는 존재하지 않고, 생성 변화하는 일체의 현상은 영원한 것이 없다는 것이
다. 모노노아와레는 바로 이러한 불교적인 무상감을 미의식으로 삼은 것이
다. 존재의 무상감이 미의식이 될 수 있는 이유는 그것이 세속적 집착을 벗
어난 마음상태이기 때문이다. 이것은 극복할 수 없는 좌절감이나 헤어날 수
없는 절망과 다르다. 불교사상에 의하면, 좌절감이나 절망은 오히려 무상한
존재를 붙잡으려는 집착에서 비롯된 것이다. 모노노아와레는 인간의 마음
을 사물에 일치시킴으로써 세속적 집착을 내려놓고 사물의 섭리를 따르는
것이다. 그러면 일시적으로 애상의 정서가 일어나지만, 동시에 그것이 순환
적인 우주의 섭리라는 것을 자각하면서 애상은 희망으로 전환된다. 모노노
아와레는 절망이 아니라 희망적 비애감이다.

그래서 오니시 요시노리는 모노노아와레에서 느껴지는 애상감을 특수
한 심리체험으로서 존재와 인생에 대한 깊은 통찰과 정관靜觀에 따른 깊이를
수반하는 비애감으로 보았다. 그것은 심리적 고통과 상처에 의해 해결할 수

없는 갈등과 원망의 정서가 수반된 한(恨)의 정서와는 다른 감정이다. 모노노 아와레는 대상에 대한 감동과 공감에서 오는 서정적이고 귀족 취향의 낭만 적인 정취이며, 주체의 경험과 결부된 감정이 아니라 우주가 응축된 사물에 서 느껴지는 보편적이고 원초적인 감정이다.

이처럼 불교적 무상감에서 비롯된 모노노아와레는 일본 특유의 미의식 으로 자리 잡게 된다. 유교적 관점에서 미학은 권선징악과 충효와 관련된 도 덕적인 내용을 계몽하는 것에 초점이 맞추어지지만, 모노노아와레는 이와 다른 미적 기준을 요구한다. 에도시대 대표적인 국학자인 모토오리 노리나 가는 유교적 권선징악에 의해 예술작품을 평가하는 종래의 전통을 거부하 고, 모노노아와레에서 일본고유의 미의식을 재발견하고자 했다. 그에 의하 면, 모노노아와레는 "사물에 접하여 기쁘거나 슬픈 일의 마음을 헤아려 아 는 것"이다. 그렇지 않으면 기쁜 일도 슬픈 일도 없어서 마음에 떠오르는 것 이 없을 것이다. 그는 아와레를 애상의 정서에 한정하지 않고, 마음으로 느 끼는 희노애락의 모든 정서라고 정의하면서도 애상이 가장 절실하고 깊은 감정에서 나오는 것이라고 보았다.

세상의 모든 일과 사물은 모두 아와레성의 특성을 지니고 있기 때문에 그는 세상을 "모노노아와레의 바다"라고 비유한다. 그리고 모노노아와레를 제대로 이해하기 위해서는 주체의 감응능력뿐만 아니라 일과 사물의 객체 성을 동시에 보아야 한다고 주장했다. 모노노아와레를 세계의 참된 모습을 만나는 절대적 조건으로 삼은 그는 사물에 대한 순수한 감수성과 진심을 일 본인 고유의 미의식으로 간주하고, 이러한 일본 특유의 미의식을 잃어버린 것은 중국식의 관습에 오염되어 버렸기 때문이라고 진단한다. 그리고 이를

복원하기 위해서 전통 일본 시가를 통해 잃어버린 순수한 감수성과 진심을 되찾을 것을 권고한다.[05]

## 모노가타리: 인정의 미학

일본인들은 보잘것없는 곳이라도 그곳의 유래와 역사에 대한 이야기를 만들어 의미를 부여한다. 이러한 스토리텔링으로 별로 주목할 것이 없는 곳도 의미 있는 관광지로 변모된다. 기업이나 정부, 지방자체단체는 작은 것에도 의미를 부여하여 기록과 보관을 잘하고, 일본인들은 소소한 이야기에도 민감하게 반응하고 감탄을 잘한다. 이처럼 어떤 인물이나 사건에 대한 이야기를 만들어내고 전설로 만드는 것을 일본인들은 모노가타리物語라고 한다. 오늘날 소설에 해당하는 문학 장르를 일본인들은 모노가타리라고 불렀는데, 이것은 일본인들의 사물에 대한 독특한 미의식이 반영된 것이다.

　10세기 초 헤이안시대에 시작된 모노가타리는 궁정 귀족사회를 배경으로 탄생하여 성장했다. 특히 무라사키 시키부가 쓴 『겐지모노가타리源氏物語』는 일본문학의 최고봉으로 꼽힌다. 총 54권으로 구성된 이 책에는 400여 명의 인물을 등장시켜 일부다처제라는 시대적 배경 하에서 인생을 살아가는 남녀의 인간관계가 치밀하게 묘사되어 있다. 이 뿐만 아니라 자연에 대한 계절관과 음악, 무용, 회화 등 모든 전통 문예의 미의식이 담겨 있다. 주인공인 겐지는 부귀한 신분에 아름다운 용모와 재능, 기예를 두루 갖추고 젊은 시절

05　박규태, 『일본정신의 풍경』, 한길사, 2009, pp.123-124 참조

7.3 겐지모노가타리 에마키(繪卷: 두루마리 그림). 위에서 보는 투시법, 찢어진 듯한 눈과 갈고리 같은 코, 섬세한 필선과 서정적인 채색 등은 여성적이고 귀족적인 헤이안시대 에마키를 대표한다. 이 에마키는 우키요에와 망가 등 일본화의 발전에도 기여했다.

수많은 여인들과 사랑을 나누며 광영을 누리다가 늙어가면서 무상함을 깨닫고 절로 들어간다는 내용이다.

　　모토오리 노리나가는 겐지모노가타리의 핵심적 미의식을 모노노아와레라고 보았다. 이 소설에서 주인공인 겐지는 호색과 부도덕한 사랑을 나누지만, 노리나가는 이를 음란하다고 보지 않고 모노노아와레를 아는 자라고 상찬한다. 일본문학인 와카和歌[06]나 우타모노가타리[07] 등의 창작원리가 모노노아와레를 아는 것에서 비롯된다고 본 노리나가는 선악의 기준도 모노노아와레를 아는 것과 모르는 것에 의해 결정된다고 주장했다. 즉 모노노아와레를 알면 좋은 사람이고, 모르면 나쁜 사람이다. 이러한 주장은 종교적인

<hr />

06　일본 고유의 정형시로 주로 5·7·5·7·7의 5구절 31음의 형식으로 되어 있다.
07　와카를 중심으로 줄거리가 전개되는 모노가타리의 일종으로 우타(歌)를 둘러싼 설화를 소설화한 것이다.

차원의 도덕적 윤리와 예술의 논리를 구분한 것이다. 그래서 그는 도덕적 윤리 대신 세간의 인정人情을 따를 것을 권한다. 그가 말하는 인정이란 다른 사람의 마음 상태에 깊은 정서적 공감을 갖는 것이다.

> 다른 사람이 아와레를 느낄 때 함께 아와레를 느끼고, 다른 사람이 기뻐하면 함께 기뻐하는 것, 이것이 인정에 맞는 것이고 모노노아와레를 아는 것이다. 인정에 맞지 않고 모노노아와레를 모르는 사람은 타자의 슬픔을 보아도 함께 슬퍼하지 못하며, 타자가 기뻐하는 것을 보아도 함께 기뻐하지 못한다. 그런 사람은 악인이며, 모노노아와레를 아는 자가 착한 사람이다. 노리나가, 『자문요령紫文要領』

인정은 자기를 낮추고 자신의 생각이나 의지와 어긋나더라도 다른 이의 뜻에 순종하고 공감하는 것을 요구한다. 그래서 일본인들은 오모이야리思い やり, 즉 동정심과 배려가 몸에 배어 있고, 자신을 내세우기보다 어떤 명분이나 원칙에 쉽게 공감한다. 상위 질서나 집단에 의존하는 공동체 의식이 유난히 강한 것도 이러한 맥락에서 이해할 수 있다. 공자가 말한 인仁의 실천덕목으로서 서恕는 자기가 하고 싶지 않은 것을 남에게 하지 않는 것, 즉 타인의 마음을 나의 마음 같다고 생각하는 것이다. 모노노아와레 역시 타인에 대한 인정을 강조하지만, 도덕성이 전제되지는 않는다.

노리나가는 모노가타리의 본질을 인정, 즉 모노노아와레를 보여주는 것에 있다고 주장함으로써 남녀 간의 불륜마저 미화시켰다. 호색은 모든 사람이 피하기 어려운 것이기 때문에 그는 인정을 드러내는 데 있어서 남녀 간

의 사랑보다 더 적당한 것이 없다고 보았다. 이것은 문학을 도덕과는 별도의 가치 기준을 갖는 자율적 영역으로 본 것이며, 권선징악적 문예비평에서 벗어나 모노노아와레를 아는 것을 문예의 본질로 파악한 것이다. 서양의 모더니스트들이 말하는 예술의 자율성이란 문학적 내용이 빠진 형식주의를 의미하지만, 노리나가가 생각하는 예술의 자율성이란 오직 모노노아와레를 따라서 인정, 즉 타인의 마음을 동정하는 것이다.

일본인의 불륜은 불꽃같은 본능을 억제할만한 도덕적 고뇌가 결여되기 때문에 사랑이 처절하거나 영원하지 않고, 찰나의 아름다움은 시간의 흐름 속에 허무하게 사라질 뿐이다. 그것은 처절한 한恨의 정서가 아니라 인생의 무상함을 자각함에서 오는 애상의 정서이다. 겐지모노가타리가 일본인들에게 최고의 걸작으로 사랑받는 이유는 이러한 일본 특유의 모노노아와레를 탁월하게 드러냈기 때문이다.

## 우키요에: 무상한 현세의 풍속화

가장 일본적인 회화라고 평가되는 우키요에는 모노노아와레가 보다 서민적으로 변형된 '이키いき'의 미의식이 반영되어 있다. 이키는 에도시대(1603-1867) 후기 상인계급에서 형성된 미의식으로 관능성을 기조로 한 도회적이고 세련된 상인 취향의 미의식이다. 그것은 부자들이 돈에 집착하지 않고, 성적 쾌락을 즐기면서도 성욕에 탐닉하지 않는 것이며, 상대가 연정에 함몰될지라도 자신은 빠지지 않는 세련된 사랑의 방식을 지향한다. 이것은 세속적 삶의 번잡함을 알면서도 그것에 휘말리지 않는 미의식이라는 점에서 불

교적 무상감이 담긴 모노노아와레와 통한다. 그러나 이키는 서민들의 미의
식으로 변형되면서 모노노아와레보다 가볍고 친근한 정서로 변형되었다.
구키 슈조 같은 이는 이키를 가장 일본적인 미의식으로 보기도 한다.[08]

　에도시대 서민들의 풍속화로 알려진 우키요에浮世繪에는 사물의 무상함
에서 오는 아와레의 미학이 담겨 있다. 중세 이전 서민들은 계속되는 전란
에 휘말려 빈곤이 극에 달하고 생활이 비참해지자 불교의 염세적인 사상이
유행하게 된다. 우키요는 본래 내세의 극락정토와 대비되어 생로병사가 전
개되는 현세의 "근심어린 세상"이라는 의미의 우키요憂き世에서 비롯된 말이
다. 에도시대 도쿠가와 막부의 등장으로 새로운 정치 중심지가 된 에도는 상
인과 수공업자 계급인 조닌町人이 막강한 경제력을 누리게 된다. 그들은 이
세상의 삶을 낙천적으로 이해하였고, 현세의 찰나의 순간만이 행복이 있을
뿐이라고 생각했다. 어차피 잠시 머물고 갈 현세라면 조금 들뜬 기분으로 마
음 편히 살자는 사고가 반영되어 "부유하는 세상"을 의미하는 우키요浮世로
변했다.

　우키요에의 소재는 주로 향락적인 춘화, 유녀遊女, 광대들, 관능미 넘치
는 미인화, 배우들, 스모 선수 등을 다루었으며, 역사화나 풍경, 새와 꽃 그림
등도 있다. 또한 직접 그린 육필화도 있지만 대부분 판화가 많으며, 화려한
색채에 명료한 선과 평면적인 표현으로 조닌들의 감성을 만족시키고자 했다.

　일본 내에서 회고취미의 애완물에 지나지 않았던 우키요에는 19세기 후
반 유럽에 전해졌다. 1865년 프랑스 화가 브라크몽은 일본 도자기의 포장지

---

08　구키 슈조, 『이키의 구조』(1930), 이윤정 역, 한일문화교류센터, 2001

7.4 우타가와 히로시게, 〈아타케 다리에 내리는 소나기〉, 1857

7.5 빈센트 반 고흐, 〈일본풍: 비 내리는 다리(히로시게 모작)〉, 1887

로 사용된 가츠시카 호쿠사이의 만화 한 조각을 발견하고, 마네, 드가 등의 친구에게 돌렸다. 이로 인해 19세기 유럽은 자포니즘의 열풍이 불게 되고, 우키요에의 영향을 받은 인상파 화가들은 평면적이고 색이 강렬한 그림을 그리게 된다. 단순화된 평면성과 깔끔한 윤곽선, 그리고 화려한 색채의 우키요에는 유럽의 현대회화가 사실적인 재현에서 단순화로 방향을 잡았을 때 그 모범이 될 수 있었다.

특히 후지산을 배경으로 그린 호쿠사이의 〈가나가와 해변의 높은 파도 아래〉[7.6]는 우키요에 기법과 서양의 판화기법을 최초로 접목시켜 크게 주목을 받았다. 독특한 구도로 파도가 부서지는 격정적인 순간과 후지산의 정적

7.6 가츠시카 호쿠사이, 〈가나가와 해변의 높은 파도 아래〉, 1831년경

인 모습을 대비시킨 이 작품은 화가들뿐만 아니라 음악가와 시인들에게도 영향을 주었다. 드뷔시는 이 그림을 보고 교향시 「바다」를 작곡했고, 릴케는 「산」이라는 시를 지었다.

# 4 | 응축된 사물의 골계미

우주가 응축된 사물에서 느끼는 정취는 애상만 있는 것이 아니라, 작기 때문에 한편으로 예기치 않은 즐거움을 주기도 한다. 일본인들은 작고 여린 대상에서 미를 읽어내는 감수성이 뛰어나다. 오카시나 가와이이는 응축된 사물에서 느끼는 일본 특유의 골계미滑稽美로서 밝고 아기자기한 여성적 감수성을 반영한 미의식이다. 골계는 숭고와 대립되어 우스꽝스러움을 자아내는 미의식이지만, 일본인의 골계는 한국인의 해학과 다른 독특한 정서가 있다.

## 오카시: 미시적 사물의 발랄한 생명력

오카시ぉかし는 모노노아와레와 함께 헤이안시대 문학을 중심으로 꽃피운 미의식이다. 모노노아와레가 동정심이나 애상의 정서라면, 오카시는 귀엽고 깜찍한 것에서 느끼는 밝고 명랑한 정서이다. 오카시의 어원은 우愚, 치痴를 의미하는 '오코ぉこ'에서 비롯된 말로서 웃음, 명랑함, 귀여운, 사랑스러운, 익살스러운 등을 의미한다. 오카시에는 감상과 익살의 두 가지 뜻이 함축되어 있는데, 감상은 대상의 가치를 인식하고 관조하여 흥거워함으로써 정신이 해방된 것 같은 마음의 상태를 말한다. 그리고 익살은 대상의 가치에 결여가 있어서 그다지 중대하지 않고, 정신 일각에 가벼운 자극을 줄 때에 생

긴다. 익살의 오카시는 대상의 가치가 그다지 중대한 것이 아닌 것, 가령 중대한 결점이라도 그것을 중요시하지 않는 마음의 여유가 있을 때 생긴다.[09] 가치가 있는 것이든, 결점이 있는 것이든, 오카시의 대상은 가볍고 작은 것이어야 하며, 그로 인해 열린 마음과 여유 있는 기분을 주는 것이다.

일본 수필의 효시가 된 『마쿠라노소시』는 『겐지모노가타리』와 더불어 헤이안시대 후궁문학의 쌍벽을 이루고 있는 작품으로 오카시의 정취가 잘 드러나 있다. 11세기 초 세이 쇼나곤이라는 궁녀가 쓴 이 책에는 궁정 안에서 일어나는 일본 귀족여성들의 자유분방한 생활모습과 섬세한 감정이 표현되어 있다.

> 참새 새끼를 기르는 것. 어린아이가 뛰어노는 곳 앞을 지나가는 것. 고급 향을 태우며 혼자 누워 있는 것. 박래품 거울이 조금 어두워진 것을 들여다보고 있는 것. 신분이 높은 남자가 내 집 앞에 차를 세우고 시종에게 뭔가 묻는 것. 머리 감고 화장하고 진한 향기 나는 옷을 입는 것. 그런 때는 특별히 보는 사람이 없어도 가슴이 설렌다. 약속한 남자를 기다리는 밤은 빗소리나 바람 소리에도 문득 가슴이 철렁 내려앉는다.
> 「설렘 - 가슴이 두근거리는 것」[10]

이처럼 오카시의 미학은 거대하고 숭고함을 추구하는 중국미학과 달리 일상에서 미시적이고 놓치기 쉬운 미세한 감정을 느끼는 것이다. 관습화된

---

09    오가와 마사쓰구, 『일본 고전에 나타난 미적 이념』, 김학현 역, 소화, 1999, p.102
10    세이 쇼나곤, 『마쿠라노소시(枕草子)』, 정순분 역, 갑인공방, 2004, p.66

인간의 눈에 띄지 않는 작은 것이나 무심히 보아 넘기는 것에서 발견되는 의외의 생명력은, 인간의 사유작용으로 감지하기 어려운 세세한 느낌이다. 오카시는 미세한 생명현상의 관찰에서 얻어지는 경이로운 감정이며, 경쾌한 기분으로 흥기하는 생명력을 섬세하고 자유롭게 드러낸다는 점에서 매우 여성스러운 미의식이라고 할 수 있다.

## 가와이이: 작고 여린 귀요미

가와이이可愛い는 중국어의 커아이可愛, 한국어의 귀엽다는 뜻과 유사하지만, 독특한 일본적 정서를 지닌 미의식으로 옥스퍼드 영어사전에 'Kawaii'라는 표제어로 등재되어 있다. 가와이이는 사물의 미시적이고 작은 것에서 느끼는 발랄하고 귀여운 정취이다. 『마쿠라노소시』에서 "인형의 작은 세간들, 연못에서 들어 올린 작은 연꽃잎, 아주 작은 접시꽃, 무엇이든 작은 것은 다 귀엽다"라고 한 것처럼 가와이이는 응축된 작은 사물에서 느껴지는 귀여운 정취이다.

일본의 문화평론가 요모타 이누히코는 『가와이이론』(2006)에서 가와이이를 일본 팝 문화를 관통하고 있는 근원적인 미학으로 규정하고, 이를 일본의 캐릭터 산업과 상품 문화를 지배하는 미학적 원리라고 보았다. 그는 일본 문화 속에는 작은 것과 어린 것을 긍정적으로 받아들이는 전통이 있고, 그것이 오늘날 전 세계를 지배하는 일대 산업으로 자리 잡게 되었다고 주장한다.

작은 것, 어딘지 그리움을 자아내는 것, 지켜주지 않으면 금세 부서질지

모를 정도로 취약하고 덧없는 것, 어딘지 로맨틱하여 사람을 정처 없는 몽상의 세계로 이끄는 힘을 가진 것, 사랑스럽고 아름다운 것, 물끄러미 바라보는 것만으로도 사랑스런 감정이 부푸는 것, 손만 뻗으면 닿는 곳에 있는데도 뭔가 비밀을 간직하고 있는 듯한 것, 어떤 평범한 물체라도 가와이이라는 마법의 가루가 뿌려지면 금세 친밀감 넘치는 호의적인 표정을 짓게 되고, 죄악의 그림자가 없는 한가한 유토피아가 펼쳐진다. 그곳에서는 현실적 규칙의 굴레에서 해방된 이들이 봉제인형이나 애니메이션의 등장인물에 무한한 애정을 쏟아부으며, 무시간적인 행복에 취해 정신을 잃곤 한다.[11]

일본인들이 즐겨 만드는 봉제인형이나 애니메이션의 캐릭터에서 끌어내고자 하는 가와이이의 미의식은 "죄악의 그림자 없는 한가한 유토피아"나 "현실의 굴레에서 해방되어 무시간적인 행복에 취해 있는 모습"이다. 중국인들이 노장사상의 탈속적인 경지를 표현하기 위해 수려한 계곡과 기암절벽이 있는 거대한 산수화를 그렸다면, 일본인들은 세속화되기 이전의 유아적 모습을 캐릭터로 표현하고자 했다.

여기에는 일본 특유의 민성民性의식이 반영되어 있다. 일본인들에게 배어 있는 엄격한 예절의식은 통합된 조직집단을 이루기 위해서이고, 그럴려면 스스로를 아이처럼 약하고 해롭지 않은 존재라는 것을 상대에게 보여줄 필요가 있다. 그래야 상대방은 경계심을 풀고 대립적 관계에서 벗어날 수 있

---

11    요모타 이누히코, 『가와이이 제국 일본』, 장영권 역, 펜타그램, 2013, p.25

기 때문이다. 이는 스스로 유약하고 유치한 존재라는 것을 보여줌으로써 계층적 질서를 유지하고, 하나로 단합된 조직사회를 구축하려는 심리에서 비롯된 것이다.

오늘날 일본 팝아트를 주도하고 있는 무라카미 다카시나 요시토모 나라의 작품도 이러한 가와이이의 미학과 무관하지 않다. 무라카미 다카시는 특별한 분야에 비정상적으로 몰두하는 사람을 뜻하는 오타쿠御宅의 하위문화가 만들어낸 만화나 애니메이션에서 캐릭터 이미지를 차용하여 아트와 상품의 경계를 없애고, 일본 스타일의 팝아트를 이끌고 있다. 요시토모 나라는 귀엽고 한없이 순진하리라 기대되는 어린아이의 얼굴을 눈꼬리를 위로 치켜뜬 모습으로 캐릭터화했다. 반항심과 사악해 보이기까지 한 어린아이의 표정을 통해 그는 인간 내면에 감추어진 고독감이나 잔인함, 반항심 같은 미묘한 정서를 들추어내고 있다. 오늘날 일본 현대미술에서 이처럼 연약하고 유아적인 캐릭터들이 많이 나오는 것은 가와이이 미학에 근거한 것이며, 이를 통해 일본 특유의 골계미를 표현하고 있다.

8장
———

# 한국의 접화주의 미학

# 1 | 신인묘합
## 한국인의 미적 이상

앞에서 한국인의 문화의지로서 주목한 접화는 상극의 존재가 어울려 상생의 관계를 이루는 것이다. 이러한 의지는 인간과 신이 상생의 관계로 어우러지는 '신인묘합神人妙合'을 미적 이상으로 삼게 된 배경이다. 신인묘합은 중국의 천인합일이나 일본의 물아일체처럼 인간과 우주의 통합을 지향하지만, 통합의 방식이 다르다. 중국인들은 관념적인 우주의 기氣와 통합하고자 하고, 일본인들은 우주가 응축된 구체적인 사물과 통합하고자 한다면, 한국인들은 우주를 인격화한 신을 통합의 대상으로 삼으려는 경향이 있다. 천인합일에서 통합의 중심이 우주이고, 물아일체에서 통합의 중심이 사물이라면, 신인묘합은 신과 인간이 상호 주체가 되는 통합을 지향한다. 양쪽이 모두 주체가 되기 때문에 합일이나 일체가 아니라 묘합이 되는 것이다. 묘합은 서로 어우러질 수 없을 것 같은 상극의 존재들이 오묘하게 통합되어 있는 접화의 상태이다.

### 내재적 인격신관

흔히 중국과 한국의 사상과 문화를 유사한 것으로 생각하지만, 천인합일을

추구하는 중국과 신인묘합을 추구하는 한국은 미적 이상에 있어서 차이가 있다. 동이족東夷族의 후손인 한국은 전통적으로 인격신관의 전통을 갖고 있지만, 화하족華夏族의 후손인 중국은 비인격신관의 전통을 갖고 있다. 한국인의 우주관이 신화적이라면, 중국인들의 우주관은 철학적이고, 일본은 과학적이다. 고대 동이족에서 발원된 신화문명은 삼신신앙의 신학체계를 발원시켜 중국에 영향을 주었고, 중국은 이것을 자연 철학적인 도교와 인문 철학적인 유교로 체계화했다. 그리고 이것이 일본으로 전파되어 근대 과학문명을 꽃피우게 된다. 동아시아 문명은 최초의 신화문명이 철학문명과 과학문명에 주도권을 내주면서 점차 비인격신관으로 변모되었다. 그러나 신화문명의 발원지인 한국은 여전히 인격신관의 전통을 이어오고 있다. 이러한 우주관의 차이는 결정적으로 세 민족의 정체성과 문화적 차이를 낳는 계기로 작용하고 있다.

상고시대 동이족 문화에서 발원된 상제上帝의 개념은 천상계를 운영하고 지상만물을 창조하고 다스리는 조물주 하느님으로 신봉되었다. 중국에서도 동이족이 주체가 된 은나라 때는 상제의 뜻을 파악하기 위해 갑골문과 점술이 성행하였으나, 화하족이 주체가 된 주나라 때부터 상제는 천의 개념으로 대체되었다. 유교에서 하늘이 명령을 주는 것은 오직 사람의 도덕으로 결정된다는 천명사상이 나오게 되는 것도 이러한 배경에서이다.

중국철학의 원조라고 할 수 있는 공자와 노자는 모두 초월적인 인격신을 배제하였으며, 인도에서 들어온 불교도 범신론적인 성격을 지니고 있었다. 그러나 한국은 이러한 종교들을 수용하면서도 인격신관을 포기하지 않았다. 그래서 고조선시대에는 신에게 제사하고 소통하는 무巫를 통치의 기

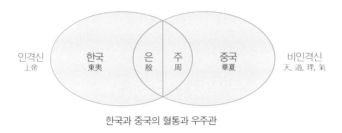

한국과 중국의 혈통과 우주관

반으로 삼아 봄과 가을에 천신에게 제를 올리는 국가 행사를 치렀다. 삼국시대에는 불교를 수용했지만, 천신은 제석帝釋이라는 명칭으로 대체되어 생명, 운명, 출산, 농업 등을 관장하는 약한 인격신으로 신앙되었다.[01] 불교 사찰 안에 산신각山神閣을 두어 인격신과 비인격신의 조화를 꾀하고자 한 것도 한국 불교의 특징이다. 조선시대에는 중국에서 들어온 유교가 국교로 되면서 인격신이 철저하게 억압되었으나 민간에서는 제석신앙이 무속으로 이어져 제석거리(제석굿)가 행해졌다.

이처럼 유교에 의해서 억압된 인격신관이 폭발한 것은 조선말 최제우에 의해 일어난 동학이다. 최제우는 불교, 도교, 유교의 영향으로 점차 약화된 인격신관을 부활시킴으로써 민중의 큰 호응을 얻을 수 있었다. 천주天主를 통한 인격신의 복원은 당시 서양에서 들어온 서학(천주교)과 상통하는 점이 있었지만, 서양의 신관은 신을 하늘에 존재하는 초월적인 존재로 상정하는 외재적 인격신관이었다. 유대의 제사장들은 신의 강림보다는 초월적인 신을 믿음으로써 스스로를 신격화했는데, 이것은 신에 대한 체험 없이도 권

---

01    고려 때 일연이 쓴 『삼국유사』에 의하면, 한민족의 천신을 '환인제석(桓因帝釋)'이라 불렀고, 무(巫)의 신령으로 모셨다.

위를 얻을 수 있는 방법이었다. 예수의 십자가형은 신의 내재성을 강조했기 때문에 받은 고난이라고 할 수 있다. 그가 "내가 곧 길이요 진리요 생명이니 나로 말미암지 않고서는 아버지께로 올 자가 없느니라"(요 14:6)라고 한 것은 신의 내재성에서 구원을 찾은 것이다. 이것이 삼위일체의 의미이지만, 유대의 종교 지도자들은 예수 스스로가 왕이 되고자 한다는 모함으로 십자가형을 받게 했다. 그러나 이후 기독교의 전통에서도 신의 내재성은 여전히 위험한 것으로 간주되었고, 관념적으로 신비화된 신의 외재성을 신뢰하고 있다. 이것은 오늘날 서양의 기독교가 체험보다 형식적인 문화행사로 전락하게 된 이유다.

동학은 천주라는 인격신관을 복원하면서 신의 내재성을 통해 서학과 차별화를 두었다. 동학은 시천주侍天主 즉, 천주를 마음에 모시는 강령降靈체험을 중시한다. 그러면 신인묘합이 이루어져 인내천人乃天의 상태가 된다. 중국인들이 하늘이라는 말을 사용할 때는 기氣로 가득찬 우주를 생각하지만, 한국인들은 우주의 주체인 인격신을 생각한다. 이러한 내재적 인격신관은 민족경전인 천부경에 나오는 "광명을 앙망하는 사람 안에서 천지가 하나로 접화된다(仰明人中天地一)"와 통하고, 삼일신고에 나온 "자신의 진실한 마음으로 얼을 구하면 뇌 속에 이미 내려와 계시리라(自性求子 降在爾腦)"라는 구절과 맥을 같이 한다. 동학은 이러한 내재적 인격신관을 통해 불교, 도교, 유교의 범신론적 한계를 극복하고 외재적 인격신관을 가진 서학과도 차별화 하였다.

한국이 근대 이후 서양의 기독교를 열광적으로 수용한 것도 인격신관의 전통이 있었기 때문에 가능한 것이었다. 인격신의 전통이 없는 중국이나 일본에서는 기독교가 성공적으로 정착하지 못했다. 그리고 문화행사로 전락

한 서양의 기독교와 달리 한국의 기독교는 직접적인 체험을 중시하는데, 이 역시 내재적 인격신관의 전통에서 비롯된 것이다.

　이러한 한국 특유의 내재적 인격신관으로 인해 한국인들은 신인묘합을 미적 이상으로 삼게 되었다. 여기서 인간은 천지인 사상에서 천신(天一)과 지신(地一)을 종합하는 태신(太一)의 위치에 서는 것이다. 이것이 한국 특유의 접화주의이며, 접화주의의 철학적 가치는 양극단의 갈등에서 미적 조화를 이끌어낼 수 있다는 것이다. 한국 문화는 지역적으로 대륙 문화와 해양 문화, 남방 문화와 북방 문화가 접화되어 있고, 종교적으로는 기독교와 불교가 접화되어 있으며, 정치적으로는 자본주의와 공산주의가 공존한다. 이처럼 상극의 공존이 부정적으로 작용할 때는 극심한 갈등을 낳지만, 접화가 이루어지면 이질적 극단을 포용하고 중화시킬 수가 있다. 접화주의는 이질적인 대상과의 단순한 공존이 아니라 이질성을 통해 시너지를 창출하는 것이다.

　한국의 예술 문화는 신인묘합이라는 접화의 상태를 구현하고자 한다. 한국인들이 미적인 쾌를 느끼는 예술품은 인위적인 천재성이나 놀라운 기술이 번뜩이는 작품이 아니라 신성과 인간성이 묘합을 이룬 것이다. 이러한 신인묘합의 미적 이상을 파악하지 않고서는 한국예술을 결코 이해할 수 없

신인묘합의 예술적 구조

다. 인간의 천재성이나 기술을 중시하는 타민족의 미학으로 한국미술을 보면, 기술부족이나 미완성으로 간주할 것이다. 그러나 반대로 신인묘합의 관점으로 타민족의 예술품들을 보면, 매우 인위적으로 느껴져 거부감이 있을 것이다. 신인묘합은 신과 인간이 어느 쪽으로도 기울지 않고 상호 주체가 되어 쌍방향으로 소통하며 타협점을 찾아가는 것이다.

## 시원(시원함)의 미학

미적인 쾌감을 표현한 한국말 중에서 외국어로 번역이 불가능한 표현은 "시원하다"는 말이다. 한국인들은 다양한 상황에서 쾌적한 상태가 되면 무의식적으로 시원하다는 말을 사용한다. 적당히 바람이 불 때, 동치미나 김치가 잘 익었을 때, 가려운 곳을 긁거나 안마를 받을 때, 노래를 잘하거나 말을 잘할 때, 미운 사람이 잘못되었을 때, 인물의 외모나 성격을 말할 때, 경치가 잘 트여 있을 때, 막혔던 일이 잘 풀릴 때 등 실로 다양한 상황에서 시원하다는 말을 사용한다. 심지어 뜨거운 국물로 된 찌개를 먹거나 뜨거운 욕탕에 들어가서도 시원하다고 한다. 우스갯소리로 아버지와 아들이 목욕탕에 갔는데, 아버지가 시원하다는 말을 연발하자 그 말을 듣고 아들이 탕 속에 들어가서 하는 말이 "믿을 놈 하나도 없다"라고 했다는 이야기가 있다. 이것은 한국인들이 사용하는 시원하다는 표현이 단순히 온도감각어가 아니라는 것을 의미한다. 이처럼 한국인만 사용하는 쾌감의 표현에 한국인의 미의식이 담겨 있을 가능성이 높다.

　도대체 한국인들이 사용하는 시원하다는 말이 무슨 뜻일까? 어원적으

로 이 말은 '싀훤ᄒ다'에서 왔다. '훤'의 ㅎ이 울림소리 사이에서 탈락되어 '원'이 되고, '싀'가 단모음화되어 '시'로 변한 것이다. 15세기에 시원하다는 말은 주로 답답한 마음이 풀리어 상쾌하고 후련하다는 의미로 사용되다가 점점 언행이나 신체어, 음식이나 공간, 그리고 온도 감각을 나타내는 의미로 확장되었다.[02] "막힘없이 탁 트이다"라는 의미의 훤ᄒ다는 주로 공간의 상태를 나타낼 때 사용하고, 싀훤ᄒ다는 주로 마음의 상태를 표현하는 언어로 사용되었다.[03]

'싀훤'은 접두어 '싀'와 어근인 '훤'이 결합된 것인데, 한국어에서 접두어 시(싀)는 본래와 대립되어 부차적이거나 간접적이라는 의미로 사용된다. 가령, 시집이나 시댁은 본가가 아니라 결혼에 의해 나중에 맺어진 집이며, 결혼을 통해 얻은 가족을 시어머니, 시아버지, 시부모, 시동생, 시아주머니 등으로 부른다. 그리고 시앗(싀갓)은 본처가 아닌 남편의 첩이란 뜻이다.[04] 이처럼 접두어 시(싀)가 본래적인 것이 아니라 "선택에 의해서 후천적으로 맺어진"의 의미라면, 핵심어근인 '훤'은 도대체 어디서 온 말일까?

소리글자로 '훤'은 '환'의 음성어로서 광명과 밝음을 뜻한다. 훤하다 혹은 환하다는 밝다는 의미이며, 고대에는 하늘이나 태양을 상징하는 말이었다. 단군신화에 나오는 상고시대 환국은 밝은 나라라는 의미이다. 환국을 계승한 배달이라는 국명도 밝다는 말이 음차된 것이며, 여기에는 한민족 특유

---

02    송지혜, 「'시원하다'의 통시적 의미 변화 양상 연구」, 『어문학 제111호』, 2011, pp.37-56
03    송지혜, 「'훤하다'와 '시원하다'의 의미 상관성에 관한 통시적 연구」, 『우리말연구 제54집』, 2012
04    조항범, 『그런, 우리말은 없다』, 태학사, 2005

의 환(桓)사상과 천손신앙이 반영되어 있다.

훤(桓)은 외면적으로 태양의 빛을 상징하지만, 내면적으로는 빛의 능동적 주체로서 신을 상징한다. 이 주체로서의 훤(桓)을 공간적 개념으로 표현한 말이 하늘이다. 하늘은 훤(桓)과 울(울타리)의 합성어로 "한울〉한울〉하눌〉하늘"로 음운변이가 이루어졌다. "무한한 광명의 온 누리"를 뜻하는 하늘은 한국인들에게 단순히 대기로 가득 찬 물리적 공간이 아니라 천지만물을 주재하는 신들이 거주하는 공간으로 영혼이 돌아가야 할 고향으로 여겼다. 또 훤(桓)을 수리적 개념으로 표현하면 하나이고, 이것을 인격적으로 표현한 것이 하나님 혹은 하느님이다.[05] 그리고 훤(桓)을 색채로 표현한 것이 '흰' 혹은 '하얀'이다. 한국인들이 흰옷을 즐겨 입어 백의민족이라고 불린 것도 이러한 훤(桓)사상과 관련이 깊다. 물감의 혼합은 섞을수록 어두워지는 감산혼합이지만, 빛의 혼합은 섞을수록 밝아지는 가산혼합이다. 흰색은 자연의 색을 모두 담고 있는 비물질적인 색으로 빛과 광명을 상징한다.

우주만물의 근원자로서 광명을 의미하는 훤(桓)에 대한 신앙은 수천 년 동안 한민족의 꿈과 이상으로 이어져 왔으며, 수많은 외래문화의 유입에도 불구하고 유전자 속에 전래되어 '시원하다'는 말 속에 내려오고 있는 것이다. 이 과정에서 '훤'이 '원'으로 바뀌어 밝다는 의미가 상실하게 된 것이다. 오늘날 한국인들이 시원하다는 말을 자주 사용하면서도 그 의미를 떠올리지 못하는 것은 이 때문이다. 따라서 시원하다의 명사형을 '시훤'으로 하여 본래의 훤하다는 의미를 되살릴 필요가 있다.

---

05   하나님은 '하나+님'으로 유일신을 의미하는 '하나'에 '님'이라는 존칭을 붙인 것이고, 하느님은 '하늘+님'이 음운변화된 것이지만, 근원적으로 모두 '훤(桓)'에서 온 말이다.

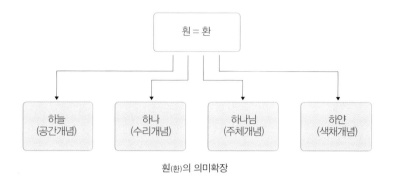

<div align="center">

| 훤 = 환 |
|---|

하늘 (공간개념)　　하나 (수리개념)　　하나님 (주체개념)　　하얀 (색채개념)

훤(환)의 의미확장

</div>

'시훤siwhon'은 한국 특유의 신인묘합의 이상이 구현되었을 때 나오는 정서적 표현이다. 훤(환)이 한국인의 종교적 이상이라면, 시훤은 지상에서 신인묘합을 이루어 잠시나마 미적 체험을 가능하게 하는 예술적 상태이다. 육체를 지닌 인간은 땅의 속성인 경직성으로 인해 어두운 고통의 세계로부터 자유로울 수 없지만, 일시적이나마 신인묘합의 상태가 되면 하늘의 훤함을 맛볼 수 있는 것이다. 그것이 한국 특유의 시훤(시원함)의 미학이다.

　　시훤의 미학은 초월적인 정서라는 점에서 서양의 숭고 미학과 통하는 데가 있다. 그러나 숭고가 신인불합神人不合에서 오는 불쾌한 초월의식이라면, 시훤은 신인묘합에서 오는 상쾌한 초월의식이다. 숭고는 근본적으로 인간과 자연, 기지既知와 미지 사이의 투쟁에서 생겨나며, 미지의 자연 앞에서 느끼는 무력하고 보잘 것 없는 존재감이다. 서양미학에서 미가 인간 주도의 편안한 정서라면, 숭고는 자연 주도의 두려운 정서이다. 버크에 의하면, 미는 부드럽게 굽은 윤곽선과 밝고 깨끗한 색채에서 기인하는 작고 여리고 매끈한 대상에서 느껴지는 정서이다. 이런 대상을 볼 때 관찰자의 신경계가 이완되고 쾌적한 상태가 되므로 버크는 미를 '친교본능'에 의존한 것으로 간

|  | 미 beauty | 숭고 sublime | 시원 siwhon |
|---|---|---|---|
| 정서 | 편안함 | 두려움 | 상쾌함 |
| 주체 | 인간 | 자연 | 인간+신(자연) |
| 본능 | 친교본능 | 자아보존본능 | 놀이본능 |

미, 숭고, 시원의 비교

주한다. 이에 비해 숭고는 거칠고, 강하고, 조야하고 불분명한 대상에서 생기는 신경계의 괴기스러운 긴장이다. 버크는 이러한 감정이 관찰자를 전율하게 만들고 고통과 공포를 일으키게 하지만, 그 공포가 실제로 존재하는 것이 아니기 때문에 즐거운 공포이며, '자아보존본능'에 기초한 것이라고 보았다.

서양미학의 양대 범주라고 할 수 있는 미와 숭고는 대상에 이끌리거나 대상으로부터 위협을 느낀다. 이 두 미적 범주에서 주체와 대상의 관계는 언제나 우열의 관계로 끝난다. 이와 달리 시원의 미학은 인간과 자연이 접화되어 느끼는 상쾌함의 정서이다. 이것은 상대와 친화적으로 어우러지고자 하는 놀이본능에서 근거한 것이다. 상대방을 정복해서 목적을 이루는 싸움과 달리 놀이는 상대를 통해서 목적을 이룬다. 상대와의 관계가 일방적이 될수록 놀이의 흥미는 사라진다. 시원의 미학에서 인간 주체와 자연 대상의 관계는 놀이적 상생관계이다. 한국 예술의 성격이 숭고하기보다는 해학적이고, 거대하기보다는 소박하고, 투쟁적이기보다는 낙천적인 것은 바로 이 때문이다. 또한 한국예술 특유의 특징으로 나타나는 비균제성이나 즉흥성 역시 자연과의 놀이본능에서 기인한 것이다.

# 2 | 멋
### 접화주의 미학의 고전

## 멋이란 무엇인가

서양의 미 개념을 대신할 수 있는 한국미학의 고전은 멋이다. 멋있다, 멋없다, 멋쩍다, 멋쟁이, 멋진, 멋대로, 멋모르다, 멋부리다, 멋들다 등의 말들은 모두 멋의 양태를 형용하는 다양한 표현들이다. 멋에 대한 미학적 논의는 20세기 중반에 와서야 이루어졌지만, 이미 수천 년 동안 멋은 한국인의 미감을 표현하는 말로 사용되어 왔다. 멋의 어원에 대해서는 논란이 있지만, 국문학자들은 대개 음식을 평할 때 사용하는 '맛'의 음운이 변화된 것으로 보고 있다. 맛이 주로 미각에 관련된 개념을 지니고 있는 감각언어라면, 멋은 그런 감각을 내포하면서도 삶의 기쁨이나 슬픔을 수용하는 내면적 감성 언어로 발전해 갔다.[06] 한국어에서 양성모음은 밝고 가벼운 느낌을 주지만, 음성모음이 되면 어둡고 소탈한 느낌을 준다. 예를 들어 '파랗다-퍼렇다', '노랗다-누렇다', '까맣다-꺼멓다', '동그랗다-둥그렇다', '다랍다-더럽다', '고소하다-구수하다', '담방대다-덤벙대다' 등이 그렇다.[07]

---

06    이희승, 「다시 멋에 대하여」, 『자유문학』, 1959년 2월호 참조
07    조지훈, 「멋의 연구-한국적 미의식의 구조를 위하여」(1964), 『한국학 연구』, 나남출판, 1996, pp.394-400 참조

멋에 대한 미학적 논의는 멋의 보편성과 특수성에 관한 논쟁으로 시작되었다. 이희승은 멋이 오직 한국의 풍속정서와 조형감각에서만 도출된 것이라고 주장했다. 가령 한국의 버선코가 뾰족하게 솟아오른 것이라든지, 부드럽고 긴 옷고름을 바람에 날리게 하는 것은 서양의 댄디dandy하다는 것과 다른 것이며, 어깨를 으쓱거리고 엉덩춤을 추는 모양새를 서양의 포피쉬foppish란 표현으로 대신할 수 없다고 보았다. 그는 한국인에게 멋이란 "중국의 풍류보다는 해학미가 더하고, 서양의 유머에 비하면 풍류적인 격이 높다. 일본의 사비는 담백성을 가졌다 하겠지만, 어딘지 모르게 오종종하고 차분한 때를 벗어 버리지 못했고, 아와레 미에서는 멋에서 볼 수 있는 무돈착성無頓着性을 찾을 길이 없다"라고 주장했다.[08]

조윤제는 이러한 멋의 특수성에 대해 반론을 제기하고, 전 세계인이 지닌 보편적인 것이라고 주장했다. 그는 멋을 한국 사람만이 지닌 독특한 예술 문화의 특질이라고 간주하는 것은 말이 안 된다고 반박했다. 가령, 영국 사람이 모닝코트에 실크해트를 쓰고 스틱을 흔들고 다니는 것도 그들의 멋이고, 인도 사람이 머리에 흰 수건을 두껍게 휘감고 다니는 것도 그들의 멋이다. 또한 미국 군인들이 조그만 군모를 머리 위에 삐뚜름하게 붙이고 다니는 것도 그들의 멋이라고 보았다.[09] 그러나 멋이란 무엇인가에 대한 개념이 정립되지 않은 상태에서의 이러한 논쟁은 큰 의미가 없다. 멋이 한국인만의 것이라면, 그 미학적 구조에 있어서의 특징과 차이점을 구체적으로 파악해야 하기 때문이다.

08    이희승, 「멋」, 『벙어리 냉가슴』, 일조각, 1956, pp.90~92 참조
09    조윤제, 「멋이라는 말」, 『자유문학』, 1958년 11월호

고유섭은 건축에서 공예품에 이르기까지 한국의 조형예술 전반에 걸친 특징을 '비균제성'에서 찾고, 그것을 "멋이란 것이 부려져 있는 작품"이라고 보았다. 가령, 일본과 중국의 건축은 각 부의 세부비례가 완전히 나누어져 같은 방형 평면의 건물이라도 절반만 실측하면 되지만, 조선의 건물은 그렇지 않다는 것이다.[10] 그러나 변형이 다 멋이 되는 것은 아니기 때문에 그는 "멋이 다양성과 다채성의 형태로 전용되어 기교적 발작을 뜻하지만, 무중심성, 무통일성, 허황성, 부랑성이 많은 것이어서 일종의 농조는 있을지언정 진실미가 적은 것"이라고 보기도 한다. 즉 멋이 진정한 의미에서의 예술적 승화를 얻지 못했을 때 군짓(쓸데없는 짓)이 나오게 된다는 것이다.[11]

신석초는 멋을 "신라의 화랑, 조선의 처사處士에서 찾을 수 있는 비실용성, 무용성, 소비성의 전통"으로 보았다. 그리고 멋이 단순히 무절제한 감정의 분출을 의미하는 것이 아니라 중화의 법칙을 뜻하며 격이나 자연의 형식에 합치하는 것이어야 한다고 보았다.[12] 고유섭이나 신선초의 공통된 생각은 멋이 인위적인 균제성이나 생활적인 필요성에서 벗어난 것이고, 그 벗어남이 절제 없이 제멋대로의 것이 아니라 자연의 규율이라는 제약을 받아야 한다는 것이다.

이처럼 멋이 주관적 변형과 객관적 규율 사이에 있다는 관점은 조지훈도 다르지 않다. 그는 멋이 평범하고 정상적인 상태에서 벗어나 격식을 변형하여 정상 이상의 맛을 내는 것이기 때문에 초격미超格美, 즉 "격에 들어가서

---

10    고유섭, 「조선미술문화의 몇 날 성격」(1940) 『구수한 큰맛』, 다할미디어, 2005, pp.18–19
11    같은 책, pp.18–19
12    신석초, 「멋설」, 『문장』, 1941년 3월호, pp.151–153 참조

격에서 나오는 격"이라고 정의했다.[13] 격格이라는 것은 어떤 형식의 틀이다. 그 틀을 깨는 것을 파격이라 하는데, 조지훈이 파격 대신에 초격이라는 표현을 쓴 것은 그 변형이 격하格下가 아니라 격상格上으로 되어야 함을 강조한 것이다. 격상은 틀을 깨는 것이 아니라 틀을 자유롭게 하는 것이다.

조지훈은 멋을 형태적으로 비정제성, 다양성, 율동성, 곡선성 등으로 보고, 멋의 표현원리를 초규격성, 왜형성(데포르마시옹), 완롱성玩弄性으로 들었다. 완롱성은 여유와 유희의 기분에서 우러나는 표현원리로 가락이 소리를 구성지게 휘이고 꺾고 흔드는 것으로 농현弄絃이나 율동, 해학적 표현을 말한다. 그리고 멋의 정신적 특질은 무사실성(비실용성), 화동성和同性, 중절성中節性, 낙천성에 있음을 주장했다.[14] 화동성은 고고한 것과 통속적인 것의 양면성을 동시에 지니고 있어서 화광동진和光同塵, 즉 세속과 더불어 화락하되 그 더러움에 물들지 않고, 고아의 경지에 거닐어도 고절의 생각에는 빠지지 않는 것이다. 그리고 중절성은 때와 장소와 그 작위를 일치시켜 격을 유지하는 것이다. 항상 그 자체의 절도를 맞춤으로써 새로운 격이 되는 것이니 격이 깨지면 멋도 깨어지게 된다.

## 풍류정신과 '제 작'의 미학

조지훈의 연구는 멋에 대한 그간의 논의들을 종합하여 멋의 형식적인 현상과 표현원리, 그리고 정신적 의미내용을 심도있게 다루었지만, 본질적으로

---

13    조지훈, 앞의 책, p.389
14    같은 책, pp.418-441 참조

그것이 어떠한 목적과 이상에서 비롯된 것인지를 다루지는 못했다. 멋의 진정한 이상과 목적을 파악하기 위해서는 한국 특유의 풍류정신을 이해해야 한다. 조지훈도 결론에서 "풍류라는 것이 곧 멋이다. 멋이란 말은 조선 이후에 생겼지만, 멋의 내용은 이 풍류도의 내용에서부터 연원한다"라고 보았다. 그러나 그는 풍류정신의 핵심이 무엇이고, 풍류정신에 담긴 멋의 이상과 구조가 무엇인지는 언급하지 않았다.

이에 대한 근원적 해답을 얻기 위해서는 범부凡夫 김정설의 풍류정신을 다룰 필요가 있다. 소설가 김동리의 맏형이자 유·불·선을 통달한 천재사상가로 불린 그는 한민족의 정체성을 탐구하고, 그 해답을 신라시대 화랑도의 풍류정신에서 찾았다. 풍류도는 상고시대부터 이어온 신선사상의 계승이며, 김정설은 그러한 풍류정신을 모범삼아 한국인의 국민윤리를 세우려 했다.

삼국사기에는 화랑도에 대하여 "무리들이 구름같이 모여들어, 혹은 서로 도의를 연마하고, 혹은 서로 가락을 즐기면서 산수를 찾아다니며 즐겼는데 멀어서 못 간 곳이 없다"라고 나와 있다. 화랑들의 교육이념에는 도덕적인 종교적 이상과 음악과 춤이라는 예술적 방법, 그리고 심신을 단련하는 군사적 목적이 종합되어 있다. 여기에는 최치원이 「난랑비서」에서 밝혔듯이, 충효와 같은 유교의 가르침과 무위로 일하고 말없이 행하는 도교의 가르침, 그리고 악을 멀리하고 선을 행하는 불교의 가르침을 모두 포함하고 있다.

김정설은 이러한 풍류를 대신할 수 있는 한국말을 멋이라고 주장하고, 오늘날 멋의 본래 의미가 타락한 것은 후세에 기생사회에서 제한된 의미로 사용되어 왔기 때문이라고 진단한다. 그리고 타락하기 이전의 멋의 정신성을 회복할 수 있다면, 삼국통일의 대업을 이룰 때와 같은 민족의 정기를 회

복할 수 있다고 보았다.[15] 화랑들의 이야기를 모아 놓은 그의 저서 『화랑외사』는 삼국사기와 삼국유사 등 빈약한 사료를 골간으로 살을 붙여 생생한 이야기체로 윤색한 것이다.[16] 이 책의 내용은 정사正史가 아니라 구전되어 내려오는 외사外史이지만, 황당무계하게 지어낸 소설이 아니라 사실에 기초한 일화이기 때문에 사료적인 가치는 약하지만 미학적인 가치는 충분하다. 특히 이 책에서 가장 중요하게 다룬 물계자와 백결선생은 멋의 본질을 이해하는 데 중요한 단서를 제공하고 있다.

화랑외사의 내용을 신뢰한다면, 한국미학의 시조는 3세기경의 화랑 물계자로 볼 수 있다. 신라의 악성樂聖으로 불렸던 백결선생은 물계자의 멋의 미학을 그대로 계승했다. 물계자는 겸손한 인품 덕에 김유신에 비해 덜 알려져 있지만, 검술과 거문고, 신을 모시는 묘리뿐만 아니라 처세법과 정치에 도통하여 그의 초당에는 제자들이 끊임없이 몰려들었다. 그런데 그는 칼을 배우러 오는 사람에서 거문고를 가르치고, 거문고를 배우러 오는 사람에겐 칼을 가르쳤다. 그리고 그것을 불평하는 제자들에게 예술이나 검술의 목적이 기술적 숙련에 있는 것이 아니라 자신의 얼에 이르는 것이라고 가르쳤다.

칼을 쓰거나 거문고를 타거나 둘이 아닌 무엇, 쉽게 말하자면 그것을 사람의 얼이라고 해두자. 천 가지 도리가 이 얼에서 생겨나는 것이니 이

---

15    김정설, 『화랑외사』, 이문출판사, 1981, p.227
16    『화랑외사(花郎外史)』는 김정설의 제자인 조진흠이 1948년 명동의 한 구석에서 구술을 받아 적어 원고를 만들었으나 출판되지 못하였고, 1958년 당시 해군정훈감으로 있던 대령 김건이 주선해서 빛을 보게 되었다.

얼을 떼어 놓고 이것이니 저것이니 하는 것은 소 그림자를 붙들어다가 밭을 갈려고 하는 것과 마찬가지로 허망한 소견이다.[17]

그래서 그는 음악이나 검술을 시작하기 전에 반드시 숨을 고르면서 얼의 자리를 닦는 일을 잊지 않았다. 그것은 천지의 화기和氣와 자신의 화기를 일치시키는 일이었다. 그는 천만 가지 일과 천만 가지 이치가 화기의 조화에서 비롯되기 때문에 숨을 고르는 것을 모든 예술과 검술의 시작으로 삼았다. 그리고 "살려지이다!"라는 기도문을 수없이 되풀이 하며 정성을 다해 기도하고, 기도하는 마음으로 노래를 부르고, 노래를 부르듯이 춤을 추고, 춤을 추듯이 칼을 휘두르거나 거문고를 탔다. 만약 이 리듬이 깨어지면 다시 호흡부터 시작했다. 이것은 예술이나 검술의 목적이 기술이 아니라 자신의 얼을 통한 제 빛깔을 찾는 것에 있음을 의미하는 것이다.

사람은 누구나 제 빛깔(自己本色)이 있는 법이어서 그것을 잃은 사람은 아무것도 이룰 수 없다. 잘났거나 못났거나 이 제 빛깔을 지닌 사람만이 제 길수를 찾을 수 있는 법이다. … 그러나 제 빛깔이라는 것은 제 멋과는 다른 것이다. 누구나 제 멋이 있지만 제 멋대로 논다고 해서 누구에게나 맞는 것은 아니다. 아무에게나 맞는 제 멋이 있고, 한 사람에게도 맞지 않는 제 멋이 있으니, 모두에게 맞을 수 있는 제 멋은 먼저 제 빛깔을 지녀서 제 길수를 얻은 멋이고, 한 사람에게도 맞을 수 없는 제 멋이

17   김정설, 앞의 책, p.122

란 제 길수를 얻지 못한 것이다.[18]

여기서 말하는 멋의 첫 번째 조건은 제 빛깔(자신의 본성)을 찾는 것이다. 까마귀가 꾀꼬리 소리를 내거나 노루가 나는 것은 모두 제 빛깔을 잃은 것이다. 그러면 백 년을 가도 천 년을 가도 제 길수를 얻지 못한다. 멋의 두 번째 조건은 제 빛깔이 자기 주관에 그치지 않고 보편적인 자연의 묘리를 얻는 것이다. 제 길수란 제 빛깔이 보편성을 획득한 것이다. 그래서 제 멋과 달리 참 멋은 주관과 객관, 특수와 보편의 이분법을 넘어서 있는 것이다.

칸트는 미적인 판단이 쾌와 불쾌의 감정에 대한 취미판단이라고 보고, 자신의 주관적 욕구나 이익과 무관한 무관심성을 통해 보편성에 이를 수 있다고 보았다. 칸트에게 미는 일체의 관심을 떠나 만족을 주는 대상이다. 그는 미의 문제를 감성의 문제로 전환시키는 데 성공했지만, 결국 무관심성을 조건으로 내세움으로써 개성을 용인하지 않았다. 칸트에게 미는 개인적 관심과 개성이 배제된 형식적 조화이다. 그러나 물계자의 미학은 자신의 본성 (제 빛깔)과 자연의 묘리(제 길수)의 통합 가능성을 열어두고 그것을 멋이라고 하였다. 이것은 오히려 자신의 본성을 통해 자연의 묘리에 들어간다는 것이다. 여기서 주관성과 보편성은 서로 대립되는 개념이 아니라 가장 개인적인 것이 가장 보편적인 것이 될 수 있는 것이다. 이것이 신인묘합의 상태이고, 이러한 상태로 만들어진 것을 한국말로 '제 작'이라고 한다.

18  같은 책, p.124

제 빛깔과 질료自然가 한데 빚어서 함뿍 괴고 나면 '제 작(自人爲合)'에 이르는 법인데, '제 작'이란 것은 사람의 생각이 검(神)님의 마음에 데이는(化하는) 것이요, 검님의 마음이 사람의 생각에 데이는 것이니, 말하자면 사람이 무엇이나 이루었다고 하면 그것은 다른 게 아니라 이 '제 작'에 이르렀다는 것이다.[19]

제 빛깔과 자연을 괸다는 것은 인간의 본성(제 빛깔)과 자연의 섭리가 어우러지는 신인묘합의 상태를 의미한다. 그 결과로 만들어진 것이 '제 작'이며, 이것은 저절로 만들어졌다는 의미이다. 우리가 일반적으로 물건이나 예술작품을 만든다는 의미의 제작製作은 주체가 인간이지만, 한국말로 '제 작'은 주체가 자연과 인간이 접화되어 나온 합작품이다. 육체를 가진 인간은 정신적 결핍이 있기 때문에 하늘(신)을 동경하고, 육체가 없는 신은 자신의 뜻을 구현할 인간을 찾기 때문에 접화의 조건이 되는 것이다.

이렇게 '제 작'된 것을 한국인들은 '아름다움'이라고 표현한다. 아름다움의 고어는 '아룹다옴'이고, 아름은 자기를 의미하는 사私의 고훈古訓이다.[20] 다옴은 '답다(如)'는 의미이기 때문에 아름다움은 '자기답다'는 의미이다. 엄격히 말해서 미와 아름다움은 다른 것이다. 칸트적 의미의 미는 형식적인 조화를 의미하는 개념이고, 한국인들이 사용하는 아름답다는 말은 제 빛깔, 즉 가장 자기다운 얼이 드러난 것이다. 자연이 아름다운 것은 자신의 본성대로 존재하기 때문이고, 인간이 추한 것은 자기다운 본성을 잃었기 때문이다. 물

19    같은 책, p.124
20    조지훈, 앞의 책, p.375

계자가 예술과 검술에서 얼을 중시한 것도 얼이 자신의 본성을 이루고 있기 때문이다. 때 묻지 않은 자신의 순수한 얼은 알(태양)이라는 우주적 보편성으로 나아가는 통로가 된다.

따라서 한국 예술이 추구하는 목적과 이상은 객관적인 미를 구현하는 것이 아니라 자기만의 주관적인 개성을 통해 하늘의 섭리라는 보편성에 이르는 것이다. 이것이 바로 멋의 메커니즘이다. 물계자가 멋을 "하늘과 사람이 통하는 것이 멋이다"라고 규정하고, 하늘과 통하지 않은 멋은 '설 멋'이라고 말한 것도 같은 맥락이다. 신인묘합에 의해 '제 작'된 것은 아름답고 멋이 있는 것이다.

이러한 '제 작'의 미학은 인간 중심의 재현 미학이나 표현 미학과는 다른 목적을 가지고 있다. 인간의 시각적 능력을 통해 객관적 대상과 닮음을 포착하는 재현 미학은 정보전달을 목적으로 한다면, 인간의 심상과 주관적 감정을 표출하는 표현 미학은 억압된 내면을 치유하기 위한 목적이 있다. 이것은 모두 인간을 위한, 인간에 의한, 인간 중심적인 미학이다. 그러나 '제 작' 미학은 인간이 신과 서로 상통하기 위함이고, 여기에는 서로의 타협과 승인이 필요하다.

인위와 관계없는 자연이라든가 자연과 관계없는 인위는 다 '제 작'이 아니다. 인위의 조화가 성취된 자연, 자연의 조화가 성취된 인위는 그 현상에 있어서 둘 아닌 하나이며, 그것을 곧 '제 작'이라 부른다. 요컨대 자연의 승인을 완전히 얻은 인위, 인위의 승인을 온전히 얻은 자연, 여기

는 분명히 친인묘합(親人妙合)의 세계를 가지고 있다.[21]

　한국예술의 특징으로 나타나는 비균제성이나 즉흥성, 그리고 기술적 숙련에 대한 무관심 등은 '제 작'으로서의 작품의 주요 특징이다. 야나기 무네요시가 한국미를 무계획의 계획, 무기교의 기교라고 표현한 것도 인간에 의한 계획이나 기교가 아니라, 신인묘합에 의해 '제 작'된 것이기 때문이다. 이러한 한국인의 미적 이상을 파악하지 못한 사람들은 한국예술의 이러한 특징들을 기술부족으로 몰고 가기도 한다. 예술작품의 평가는 오직 추구하는 미적 이상과의 관련 속에서 파악할 때 가치를 알아볼 수 있는 것이다.

## 한국미학의 구조와 범주

지금까지 논한 것처럼, 신인묘합은 한국인의 궁극적인 미적 이상이며, 멋이나 풍류, 그리고 시훤은 신인묘합이 이루어졌을 때의 상태를 표현하는 말이다. 멋이 신인묘합의 시각적 양태를 표현하는 말이라면, 풍류는 신인묘합의 행위성을 강조한 표현이고, 시훤은 신인묘합이 이루어진 심리적 느낌을 표현한 말이다. 이처럼 멋, 풍류, 시훤은 한국 고전미학의 핵심개념이며, 모두 신인묘합의 이상에서 비롯된 것이라고 할 수 있다. 그리고 이것은 자신의 얼, 즉 제 빛깔을 찾아 성통공완을 이루려는 한국인의 윤리관과 맞물려 있다. 이처럼 제 빛깔을 강조함으로써 보편성에 이르는 미학은 다른 민족의 미

---

21　김정설, 「조선 문화의 성격」, 『범부 김정설 단편선』, 최재목 · 정다운 엮음, 선인, 2009, pp.24-26

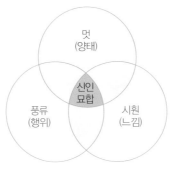

한국미학의 구조

학에서 찾아보기 어려운 독특한 특징이다.

　이러한 한국미학의 기본구조에서 다양한 미의식이 파생된다. 신인묘합이라는 미적 이상은 변하지 않지만, 목적에 따라 다양한 미의식이 발생한다. 신인묘합이 종교적인 목적에 따라 형성된 미의식이 '평온'이고, 예술적 목적에 따라 형성된 미의식이 '신명'이다. 그리고 신인묘합이 생활적 목적에 따라 형성된 미의식은 '소박'이며, 사회적 목적에 따라 형성된 미의식이 '해학'이다. 평온과 신명이 신성에 가까운 미의식이라면, 소박과 해학은 인간성에 가까운 미의식이라고 할 수 있다. 그리고 신명과 해학은 양성적인 미의식이라면, 소박과 평온은 음성적인 미의식이라고 할 수 있다. 서양미학과의 관련 속에서 살펴본다면, 신명은 한국적 표현주의, 평온은 한국적 고전주의, 해학은 한국적 리얼리즘, 소박은 한국적 자연주의라고 볼 수 있다.

　한국미학에서 이 네 가지 미적 범주는 신인묘합의 미적 이상이 사계절과 같이 시대와 환경에 따라 다른 양상으로 나타난다. 비유하자면, 해학은 만물이 소생하는 봄의 기운과 닮아 있고, 신명은 무성한 여름에 비유될 수

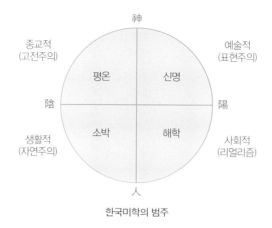

한국미학의 범주

있다. 그리고 소박은 쓸쓸하고 황량한 가을의 기운과 닮아 있고, 평온은 적막한 겨울에 비유될 수 있다. 야나기 무네요시가 본 한국미는 주로 소박과 평온의 미의식에 치우쳐 있다. 이는 한국의 음성적인 측면만 본 것이며, 그것은 가을과 겨울만 경험하고 한국의 전체 기후를 논하는 것과 같다. 신명과 해학은 야나기의 불교미학으로 읽을 수 없는 것이며, 이 역시 오래전부터 이어져 온 한국 고유의 미의식이다.

# 3 | 신명
## 한국적 표현주의

신명은 한민족의 기원과 더불어 무巫의 전통 속에서 시작된 뿌리 깊은 미의
식이다. 내재적 인격신관을 갖고 있는 한국인들은 자신의 의지보다 신령한
힘에 의해 현실의 문제를 극복하고자 했다. 한국인들은 유난히 신명이 강한
민족이고, 신명나면 힘들고 어려운 일도 척척 해낼 수 있는 저력이 있다. 한
국인들은 흥취가 올라오면 신난다 혹은 신명난다는 말을 무의식적으로 사
용하는데, 이것은 단순히 즐겁다거나 재미있다는 표현보다 더 깊은 의미를
내포하고 있다. 신명은 주로 가무歌舞에 의해서 신인묘합의 상태에 이르렀을
때 느끼는 한국인 특유의 밝고 긍정적인 미의식으로 일상적 정서와 다른 강
렬한 흥분을 통해 특별한 시공의식에 들게 한다. 이성이 발달한 서양민족은
신명이 발달하지 않았으며, 인격신의 개념이 약한 중국이나 일본도 한국인
만큼 신명이 없다.

### 율려의 율동미

신명의 상태는 엑스터시나 광기와 유사하게 초월적인 정서이면서도 일상생
활이 가능한 미의식이다. 시베리아 샤먼이나 이슬람의 수피즘에서 엑스터

시는 영혼이 육체를 떠난 상태에서 일어나는 신비체험이다. 강한 흥분과 황홀한 정서의 상태에 이르게 하는 엑스터시에서 일상생활은 불가능하다. 광기 역시 정상적인 생활이 불가능한 건 마찬가지다. 플라톤은 광기를 창조성의 원천으로 생각했지만, 근대들어 광인은 격리와 치료의 대상이다. 광기의 역사를 고찰한 푸코에 의하면, 17세기 이후 광인들은 동물적 인간으로 간주되어 도덕적인 죄악을 뒤집어쓰고 감금되었고, 결국에는 죄인들과 분리되어 정신병원에 수감된다. 이것은 서양인들이 합리적 이성을 인간의 주체성으로 삼고, 광기를 타자성으로 간주하여 억압한 데서 비롯된 것이다.

그러나 한국인들은 인간의 주체성을 이성이 아니라 신명으로 삼았기 때문에 광기처럼 타자성으로 몰리지 않았고, 오히려 신명을 신인묘합의 계기로 삼을 수 있었다. 한국인들의 의식 속의 신은 엄숙하고 거룩한 권위적 존재가 아니라 아주 가까이에서 교류하며 자상하게 인간의 맺힌 한과 갈등을 풀어주는 친근한 존재이다. 한국인들은 신명을 통해서 개인성과 초월성의 분리를 해소하고, 신과 인간의 간극을 좁히고자 했다. 따라서 신명의 상태에서는 일상의 일이 얼마든지 가능하며, 오히려 일의 효과를 극대화시켜준다.

신명을 일으키는 주요 방법은 춤과 음악인데, 이때 중요한 것은 훈련된 기교나 기술이 아니라 음결과 몸결, 숨결을 율려律呂에 일치시키는 것이다. 율려와 신명은 원인과 결과의 관계이다. 율려는 신의 존재방식이고, 자연의 작용방식이다. 율려에서 율律은 밖으로 팽창하는 운동의 힘이고, 려呂는 안으로 수렴하며 퍼지는 고요의 힘이다. 이 율동律動과 여정呂靜의 진동과 파장이 동중정, 정중동을 이룬 것이 율려이다.

한국의 마고신화에는 우주는 태초부터 지금까지 율려에 의해 창조되

어 생명작용을 한다고 나온다. 우리가 접하는 자연은 율려가 감각기관을 통해 지각되는 것이다. 이러한 자연의 율려작용을 방해하는 것은 인간의 경직된 사유작용이다. 이분법적으로 경직된 사유는 율려의 생명작용을 벗어나게 한다. 자연에서 오직 인간만이 비율려적인 문화를 구축하기 때문에 신명을 통한 율려의 복원이 필요한 것이다. 서양 예술의 자율성이 형식주의라면, 한국 예술의 자율성은 율려주의라고 할 수 있다.

한국의 전통 음악과 춤은 인간 문화 속에 깨어진 율려의 리듬을 복원하고, 인간의 본성과 주체성을 신명에서 찾으려는 것이다. 한국예술은 근본적으로 율려를 통해 우주의 질서를 모방하고자 한다. 피타고라스의 수의 원리에 의해 시작된 서양의 예술이 공간적 조화와 정제된 화음을 중시했다면, 한국의 예술은 율려의 자연스런 율동을 중시한다. 한국의 음악이 무반음 5음 음계를 기본으로 단선의 농현弄絃을 중시하는 것은 이 때문이다. 악기의 줄을 흔들어 멋을 내는 농현은 경직된 음을 희롱하며, 우주의 연속적인 시간성을 반영한다. 춤 역시 서양의 춤은 기계적인 패턴이 중시되지만, 한국의 춤은 음결과 몸결 및 숨결이 한 결로 일체되어 율려의 율동미에 몸을 맡긴다. 한국 춤의 원리는 맺고 어르고 푸는 것이라고 할 수 있는데, 이것은 율려의 작용원리에 근거한 것이다.

이처럼 율려를 추구하는 신명예술에서 지배적인 요소는 선線이다. 왜냐하면 율동과 여정의 끊임없는 작용과 반작용을 드러내는 것은 어떤 완결된 형태가 아니라 선 자체이기 때문이다. 한국예술의 특성이 선적인 것은 이 때문이다. 율려로서의 선은 서양인들이 생각하는 선과 다르다. 뵐플린이 르네상스 미술을 규정하면서 정의한 선적이라는 개념은 바로크 양식의 회화성

신명예술의 미학적 위치

에 대비되는 대상의 윤곽선을 의미한다.[22] 서양인들에게 선이란 시각적으로 형상과 배경을 이분법적으로 나누는 기능을 한다. 서양의 고전미술에서 선은 형태를 위한 밑그림에 불과하며, 20세기 표현주의에 와서야 선이 형태의 구속에서 벗어나 인간의 감정을 표현하는 수단이 되었다. 그러나 한국 고전예술에서의 선은 형태의 윤곽이나 인간 감정 표현이 아니라 우주적 생명작용인 율려의 율동미를 표현한 것이다. 서양의 표현주의가 인간과 대상 사이에서 생긴 감정을 다룬 것이라면, 한국의 신명예술은 인간과 신을 이어주는 율려를 다룬 것이다.

---

22  뵐플린은 르네상스 양식과 바로크 양식의 서로 다른 다섯 가지 개념 쌍을 ①선적인 것 vs 회화적인 것 ②평면성 vs 깊이감 ③폐쇄된 형태 vs 개방된 형태 ④다원성 vs 통일성 ⑤명료성 vs 불명료성으로 제시한다. 이것은 르네상스를 고전의 정점으로, 바로크를 고전의 쇠퇴로 보는 기존의 시각을 수정하여 수평적 위치에서 시대양식으로 바라보게 하였다.

## 야나기 무네요시의 오해

한국 예술에 무한한 애정을 가졌던 야나기 무네요시는 중국이나 일본과 다른 한국미술의 주도적 특징을 선으로 보았는데, 그것은 매우 정확한 통찰이었다. 그는 서울을 방문했을 때 남산에 올라 한옥지붕들의 물결치는 곡선들을 보고 직선적인 도쿄의 건물과 다른 모습에 강한 인상을 받았다. 그리고 한국미술을 접하면서 호류사의 백제관음, 석굴암의 십일면관음보살, 범종의 비천상, 고구려 벽화, 첨성대, 도자기와 항아리에 이르기까지 한국 예술품들의 선적인 특성에 주목했다. 그 뿐만 아니라 숟가락이나 책상다리, 서랍의 고리, 부채 자루, 칼집, 버선과 신발 등의 생활용품에서부터 조선 사람들이 좋아하는 길게 늘어진 수양버들, 한 순간도 부동의 형태를 가질 수 없는 흐르는 물, 한 순간도 발을 대지에 붙이는 일이 없이 떠 있는 물새 등에서도 일관되게 곡선의 피가 통하고 있다고 보았다. 그래서 이 선의 참뜻을 이해하는 것이 조선의 마음에 가까워지는 지름길이라고 생각했다.[23]

> 이 민족만큼 곡선을 사랑한 민족이 달리 없지 않은가. 심정에서, 자연에서, 건축에서, 조각에서, 음악에서, 기물에 이르기까지 모든 것에 선이 흐르고 있다.[24]

그는 이러한 한국 특유의 선이 고독과 비애의 정서에서 비롯된 것이라고 해석했다. 그 논리는 곡선은 바람에 흔들리는 모습이고, 불안정하게 동요

---

23  야나기 무네요시, 「조선의 미술」(1922), 『조선과 그 예술』, 신구문화사, 1994, pp.94-97 참조
24  같은 책, p.92

8.1 성덕대왕신종(일명 에밀레종)에 새겨진 비천상, 신라시대. 우아
하고 유려한 곡선의 아름다움을 보여준다.

하는 마음을 상징한다는 이유에서이다. 그는 이 선을 이 세상의 덧없음을 느
끼고 피안을 찾아 떠나려하는 고독한 마음이라고 보았다.

　　야나기가 한국의 선과 비애의 정서를 연결시킨 근거는 지형적인 요인이
다. 그의 주장에 의하면, 대륙국가인 중국은 높은 산과 광활한 들판, 오래된
땅과 굳은 돌, 변화가 큰 기후 등에 적응하기 위해서 강한 힘과 의지를 필요

로 했고, 대지에 굳게 뿌리내린 안정되고 스케일이 크고 장엄한 형태의 미를 낳았다. 그리고 해양국가인 일본은 따뜻한 기후에 꽃이 많고 녹음이 우거진 평온하고 아기자기한 자연 속에서 즐거움과 기쁨을 표현하기 위해 색채를 운명적으로 선택했다. 외침의 두려움을 모르는 섬나라 사람들은 고립된 낙원 같은 분위기 속에서 부드럽고 여유로운 정취를 갖게 되었고, 아름답고 화사한 색채를 탐미하게 되었다는 것이다. 그러나 이들 두 나라 사이에 긴 한국은 반도국가로서 주변나라들로부터 수많은 외침을 당했고, 그로 인해 운명적으로 고독과 비애의 정서를 갖게 되었다고 보았다. 이 비애의 정서가 조형적으로 선을 주도적 요소로 선택하게 하였고, 가늘고 긴 곡선으로 고독한 마음을 표상했다는 것이다.[25]

야나기가 반도국가를 보는 시각은 매우 비관적이다. 해양과 대륙 사이에서 끊임없는 침략을 당하기 때문에 동요와 불안이 지속되고, 그러한 땅에 사는 사람들은 쓸쓸한 고독과 비애로 가득 찰 수밖에 없다는 것이다.

> 마음은 자유를 찾아 대양으로 나가려 하면서도 몸은 대륙에 꽁꽁 묶여 있다. 땅은 그들에게 편안한 곳이 못된다. 이러한 국토에 나타난 역사가 즐거움과 강함을 잃었던 것은 어쩔 수 없는 운명이었다. 끊임없는 외국의 압박으로 나라의 평화는 오래 지속되지 못하고 백성은 힘 앞에 굽힐 것을 강요당하고 있다.… 동요와 불안과 고민과 비애가 그들이 사는 세계였다. 그곳에서는 자연마저 쓸쓸해 보인다.[26]

25  같은 책, pp.89-91 참조
26  같은 책, pp.87-88

| | 중국 | 일본 | 한국 |
|---|---|---|---|
| 지형조건 | 대륙국가 | 해양국가 | 반도국가 |
| 조형요소 | 형形 | 색色 | 선線 |
| 의지 | 땅에 안정 | 땅에서 즐김 | 땅을 떠남 |
| 정서 | 의지 | 정취 | 비애 |

야나기 무네요시의 한·중·일 미학 비교

그러나 이것이 반도국가의 일반적인 특징은 아니다. 스페인이나 그리스, 이탈리아 등도 반도국가이지만 그들의 민족성이 고독과 비애라고 말하기는 어렵다. 비록 반도국가에 문화적 충돌과 전쟁이 많은 것은 사실이지만, 오히려 호전적인 국민성을 가진 나라도 많다. 반도국가는 대륙 문화와 해양 문화가 만나는 장소이기 때문에 때론 갈등과 긴장이 있지만, 문화가 정체되지 않고 역동적이다. 그럼에도 야나기가 한국의 환경적 요인을 비관적으로 본 것은 그가 식민지시대의 한국을 보았기 때문이다. 그것은 민족의 문화의지를 통한 접근이 아니라 사회 환경을 통한 이해였다. 사회 환경은 일시적으로 변하는 것이기 때문에 시대적 특성을 이해할 수는 있어도 그것을 민족의 미의식으로 간주하는 것은 무리가 있다.

사실 고독이나 비애는 불쾌의 정서이기 때문에 그 자체로 미적 정서가 될 수 없다. 일본 미학은 불교적인 무상감을 토대로 비애와 애상을 미학으로 삼았고, 그것이 모노노아와레이다. 대승불교에 정통한 야나기는 이러한 불교미학으로 한국미술을 바라본 것이다. 그의 비애론은 한국학자들에게 심한 공격을 받았지만, 실제로 야나기는 일부 한국학자들이 비난하는 것처럼 식민주의 사관에 입각하여 한국을 폄하하려 했다기보다는 제행무상의 불교

적 의미로 비애미를 본 것이다. 그것은 사라져야 할 모든 유한한 존재들이 운명적으로 지니고 있는 원초적 무상감이고, 그것은 비애인 동시에 자연의 순리가 되기 때문에 미의식이 되는 것이다.

야나기는 이러한 관점에서 한국 예술을 이해했고, 이것은 미의식에 대한 오해를 낳았다. 한국 예술에서 선적인 특징은 불교가 들어오기 이전부터 있었다. 한국 문화가 고대 이후 불교의 영향을 받은 것은 사실이지만, 민중 속에서 뿌리 깊게 내려온 것은 무巫의 전통이다. 그것은 굿의 의식을 통해 신인묘합의 상태에 이르고, 거기에서 생성된 신명의 정서를 반영한 것이다. 따라서 한국 특유의 선의 비밀은 불교적 무상감에서 오는 비애의 선이 아니라 무교적 신명에서 비롯된 율려의 선이라고 보아야 할 것이다. 춤과 음악에서 비롯된 율려의 선이 조형적으로 구현된 것은 고구려 벽화에서부터이다. 고구려 벽화의 힘차고 율동적인 선은 비애가 아니라 신명에 의한

8.2 고구려 벽화 〈현무도〉의 선, 6세기. 한국 특유의 춤과 음악에서 비롯된 율려의 율동미를 통해 신명의 미의식을 드러내고 있다.

것이며, 거기에는 율려를 통해 신인묘합에 이르려는 한국인의 미적 이상이
담겨 있다.

## 억압된 한을 풀어주는 표현예술

한국인들은 신(명)나게 춤추고, 신(명)나게 노래한다. 한국인들이 가무에 능
한 것은 이미 상고시대부터 신명의 문화를 이어왔기 때문이다. 부여의 영고,
고구려의 동맹, 동예의 무천을 포함하여 삼한의 각종 축제와 추수감사제는
춤과 노래가 중심이 되었다. 무교의 전통에서 비롯된 굿은 노래와 춤을 통해
신명을 부르는 한국의 뿌리 깊은 전통문화이다. 무당은 신에게 극진히 대접
하며 삶의 문제를 부탁하고, 신은 인간과 한바탕 어울리고 자신의 존재감을
과시하며 인간의 갈등을 시원하게 풀어준다. 굿의 표면적인 목표는 병을 치
료하거나 복을 구하는 행위이지만, 궁극적인 목적은 신명을 지피는 것이다.
굿판이 벌어지면 온 마을사람들이 나와서 춤을 추고 음식과 술을 나눠먹으
며, 생활에서 찌든 스트레스를 풀고 갈등을 해소한다. 한이 일상생활에서 감
정의 응고작용에 의해서 생긴 불쾌한 정서라면, 신명은 응어리진 한이 시원
하게 풀리면서 생기는 쾌의 정서이다. 신명의 미학적 메커니즘은 신과 더불
어 현실에서 맺힌 응어리진 한의 정서를 풀어주는 한풀이의 기능이다.

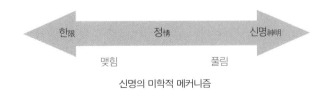

신명의 미학적 메커니즘

8.3 살풀이춤. 수건춤 혹은 즉흥무라고도 하며 살殺, 즉 재앙을 푼다는 뜻을 가진 민속무용이다. 긴 장삼 소매가 공간에 흩뿌려지며 정중동, 동중정의 율동미로 신명을 표현한다.

이처럼 무巫를 근간으로 해서 형성된 신명 문화는 외래 종교인 불교나 유교의 유입으로 약화되지만, 서민들의 생활 문화에 정착되어 한국의 문화와 예술의 근간이 되었다. 한국의 전통음악과 춤은 근본적으로 굿에 기원을 두고 발전했다. 시나위와 산조散調, 살풀이춤, 승무, 탈춤, 판소리 등은 모두 굿의 형식이 음악과 춤으로 변형된 것이다. 이러한 한국의 음악과 춤의 공통적인 특징은 틀에 얽매이지 않는 즉흥성에 있다.

시나위는 가야금, 거문고, 해금, 아쟁, 피리, 대금 등의 고수들이 한자리에 모여 악보 없이 즉흥적인 가락을 이어간다. 특정한 규정이 없기 때문에 자유롭고 산만하지만, 순간적인 분위기와 상황에 따라 연주해야 하므로 고도의 몰입과 신기를 필요로 한다. 자유분방함 속에 즉흥적인 조화와 질서를 일구어내는 방식으로 신명을 부르는 것이다.

독주곡인 산조 역시 시나위와 판소리에서 발전한 가락을 장단의 틀에

맞추어 즉흥적으로 연주하기 때문에 이런 가락을 허튼가락이라고 부른다. 판소리에서도 하늘이 내린 명창은 즉흥적으로 뛰어난 소리를 낼 줄 아는 사람이고, 가장 금기시하는 것은 스승의 소리를 그대로 흉내 내는 것이다. 시나위 가락에 맞추어 추는 살풀이춤은 허튼가락에 따라 즉흥적으로 추기 때문에 허튼춤 혹은 즉흥무라고도 한다. 승무나 탈춤도 자유분방하고 즉흥적이다. 한국 춤은 궁중무를 제외하고는 즉흥성을 최고의 경지로 삼는다.

즉흥이라는 것은 즉석에서 흥을 불러낸다는 것이고, 흥을 일으키는 주체는 신명이다. 따라서 즉흥성은 신명예술의 가장 중요한 특징이다. 서양에서 예술의 즉흥성을 처음으로 자각한 사람은 추상미술의 선구자 칸딘스키이다. 그는 즉흥improvisation을 "무의식적인 세계에서 갑작스럽게 일어난 상황과 전개" 또는 "내적인 자연의 인상"이라고 정의했다. 그것은 영혼을 진동시키고 가슴을 울리게 하는 것이다. 이러한 즉흥성은 인간의 치밀한 계획이나 기교에 의존하는 것이 아니라 신명에 의존함으로써 가능하다. 즉흥성이 심화되면 그 자체로 장단과 동작이 자유롭게 이루어지며, 일회적인 창조가 일어난다. 일정한 형식과 틀에 박힌 양식에는 신명이 없다. 신명은 결코 균제되고 틀에 박힌 고정된 패턴을 허락하지 않는다. 신명 예술에서 일정한 형식이란 그 자체로 완결성을 가진 것이 아니라 신명을 불러내는 의식에 불과한 것이다. 인간은 형식을 통해 신명을 요청하고, 신은 그에 부응하여 신명을 작용시키니 신인묘합이 이루어지는 것이다.

한국인들이 옛날부터 춤과 노래를 즐긴 이유는 이처럼 신명을 통한 신인묘합의 경지에 이르기 위해서였다. 일상생활에서도 농민들은 김매기나 모심기 같은 일을 시작하기 전에 꽹과리, 징, 장구, 북과 같은 타악기를 치며

신명을 부르고, 그 상태에서 일을 했다. 이러한 한국 고유의 신명의 정서는 정적인 불교나 지적인 유교에 의해 다소 억압되었지만, 지금까지 한국인의 유전자 속에 이어져오고 있다. 춤과 노래가 없는 민족은 없지만, 한국인처럼 신명나게 춤추고 노래하는 민족은 찾아보기 힘들다. 산과 들에 몰려다니며 가무를 즐기고, 관광버스가 들썩거릴 정도로 춤추고 노래하는 민족은 한국인밖에 없을 것이다. 오늘날에는 동네마다 곳곳에 노래방이라는 곳을 만들어 춤과 노래로서 경직된 일상의 스트레스를 풀고 있다.

비디오아트로 세계적인 성공을 거둔 백남준이 어린 시절에 체험한 무당의 굿에서 미학적 영감을 얻은 것은 잘 알려진 사실이다. 무당이 죽은 자와 산자를 소통시켜 삶의 문제를 해결하듯이, 그는 동양과 서양, 정신과 물질, 인간과 기계, 삶과 예술 등의 분리에서 오는 문명의 충돌과 갈등을 소통시키는 것을 예술의 목적으로 삼았다. 그의 예술은 과학문명을 거부하는 퇴행적 낭만주의가 아니라 전자문명을 적극적으로 활용한 비디오 굿을 통해 문명 간의 갈등을 해소하는 신명 예술이다. 오늘날 K팝의 기수로 세계적 주목을 받은 싸이의 춤과 음악 역시 한국 특유의 신명의 정서에서 비롯된 것이다. 이처럼 신명은 오늘날 국제 예술계에서 외국과의 차별화된 정서와 한국적 정체성을 확보하는 데 유용한 미의식이 되고 있다.

# 4 | 평온
## 한국적 고전주의

평온平穩은 동요하지 않는 고요한 마음의 상태이다. 이러한 심리 상태는 정신적 침잠에서 비롯된 것이 아니라 깊은 명상의 경지에서 마음의 집착과 갈등이 해소되었을 때 오는 정신적 충만감이다. 평온은 신명과 짝을 이루는 한국적 미의식으로, 신명이 신인묘합의 율동律動이라면, 평온은 신인묘합의 여정呂靜이다. 율동과 여정은 움직이면서도 고요하고, 고요하면서도 끊임없이 움직이는 우주의 율려律呂의 음양작용이다. 신명이 양의 작용으로 바다 표면의 출렁이는 파도라면, 평온은 음의 작용으로 바다 심층의 고요함이다.

## 고요한 정중동의 미학

역동적인 우주작용에서 정과 동은 서로 고정되어 대립하는 것이 아니라 서로를 머금고 있다. 신명은 동이지만 정을 머금고 있는 동중정動中靜의 미학이라면, 평온은 정적이지만 동적인 상태를 머금고 있는 정중동靜中動의 미학이다. 채근담에는 "고요 속의 고요는 진정한 고요함이 아니다. 분주함 속에서 고요함을 지녀야만 비로소 참다운 마음이 경지에 이를 수 있다(靜中靜非眞靜, 動處靜得來, 纔是性天之眞境)"라고 나와 있다. 마찬가지로 "즐거운 곳에서 즐거움

은 진정한 즐거움이 아니다. 괴로움 속에서 즐거운 마음을 얻어야 마음의 참된 쓰임새를 볼 수 있다(樂處樂非眞樂. 苦中樂得來, 纔見以體之眞機)."평온의 미의식은 단순히 안락한 환경에서 오는 당연한 편안함이 아니라 분주하고 괴로운 현실 속에서도 평온의 상태를 유지할 수 있는 미의식이다. 그것은 자연의 순환적 섭리에 대한 깊은 깨달음에서 가능한 경지이며, 혼란스러운 마음을 흡수하고 포용할 수 있는 명상적 차원의 미의식이다.

노나라 사람 왕태는 죄를 지어 다리가 잘렸는데도 불구하고 그를 따르는 사람이 공자의 제자와 버금갈 정도로 많았다. 하루는 공자의 제자인 상계가 공자에게 그 이유를 묻자 공자는 다음과 같이 대답했다.

> 사람은 흐르는 물에 비춰볼 수가 없고, 오직 고요하고 잔잔한 물에 비춰볼 수 있다. 오직 고요에 도달한 사람만이 능히 다른 사람들을 머물게 할 수 있다.[27]

평온은 명경지수明鏡止水처럼 고요하고 깨끗한 마음의 상태이다. 우리의 마음이 이원적 갈등에 휘둘리고 분별심으로 가득할 때는 평온이 불가능하다. 마음이 평온한 사람은 친근하기 때문에 모든 사람을 포용할 수 있는 여유가 있고, 자극적이거나 공격적이지 않다. 거기에는 모성적인 온화함과 편안한 친근감이 있다. 한국미술에서 이러한 평온의 미의식을 읽어낸 사람은 야나기 무네요시이다.

---

27  "人莫鑑於流水 而鑑於止水 唯止能止衆止"(『장자』,「덕충부」)

나는 조선의 예술보다 더 친근한 아름다움을 주는 작품을 본 적이 없다. 그것은 정감 있는 미가 낳은 예술이다. 나는 친근감 그 자체가 미의 본질이라고 생각한다. … 예술에 나타난 조선의 생명이야말로 무한하고 또 심대적이다. 거기에는 깊은 아름다움이 있다. 아름다움 자체에 깊이가 있다. 조용히 안으로 안으로 파고드는 신비로운 마음이 있다. 그것은 신전을 장식하기에 알맞은 예술이다.[28]

친근함은 친교본능을 자극하는 아름다움이다. 야나기가 한국미술을 신전을 장식하기 알맞은 예술이라고 표현한 것은 시각적인 차원이 아니라 심리적인 차원을 말한 것이고, 그것이 바로 평온미를 두고 한 말이다. 그는 스스로가 종교에 심취해 있었기 때문에 이것을 읽어낼 수 있었고, 이 점에 관한 한국미술이 어느 민족에게도 영향을 받지 않은 독자성이 있다고 주장했다. 그래서 한국미술이 중국미술의 영향을 받았다는 주장에 대해 "참으로 독단에 지나지 않으며, 이해 없는 그릇된 견해"에 불과한 것으로 단정했다. 비록 외면적으로나 역사적으로 관계가 있다 하더라도 그 정서와 미의식에 있어서 분명한 차이가 있기 때문이다. 그는 호류사의 백제관음이나 경주 불국사의 석굴암 조각에는 조선 고유의 아름다움이 있으며, 조선자기에 흐르는 미묘한 선의 아름다움은 중국 도자기의 맛과 전혀 다르다고 보았다. 그가 파악한 중국미술과의 결정적인 차이는 바로 내면적인 평온미이다.

야나기는 "조선의 예술은 오직 조선의 내면적인 마음을 거쳐야만 표현

28  야나기 무네요시, 「조선의 벗에게 보내는 글」(1920), 『조선과 그 예술』, p.44

할 수 있는 아름다움"이라고 단언하고, 이것은 "누구를 막론하고 마땅히 품어야 할 경탄"이라고 보았다. 그는 일본인이었지만, 일본은 조선의 예술이나 종교에 의해 그 최초의 문명이 태어났다는 사실을 인정하고, "유구한 조선의 예술적 사명을 존경하는 일이 일본이 취해야 할 적당한 태도"라고 생각했다. 그러한 관점에서 "세계의 예술에서 독특한 위치를 차지하고 있는 조선의 명예는 앞으로도 더욱 지속되어야 한다"라고 주장했다.[29]

## 정감 있게 절제된 마음의 울림

동서양을 막론하고 인간은 우아하고 편안한 대상에서 아름다움을 찾아왔다. 영국의 미학자 버크는 미를 감각적으로 부드럽고 유연한 윤곽선과 밝고 투명한 색채, 그리고 아담하고 매끄러운 느낌에서 오는 정서라고 보았다. 이러한 대상을 볼 때 일반적으로 신경이 이완되고 편안하고 쾌적한 기분과 사랑스러운 감정을 갖게 되기 때문이다.

그리스 조각이나 르네상스 회화 같은 서양의 고전주의 예술은 이러한 우미優美의 미의식에 토대를 두고 절제에서 미를 찾았다. 왜냐하면 희로애락의 감정의 지배를 받은 일상적 정서는 언제나 심리적 동요를 일으키고, 이로 인해 불안과 불쾌감을 자아내기 때문이다. 서양 고전주의가 이성을 통한 절제를 추구했다면, 한국적 고전주의의 미의식이라 할 수 있는 평온은 심리적인 마음의 절제이다. 이성적 절제는 냉철하고 논리적인 것이지만, 마음의 절

---

29    같은 책, pp.45-47 참조

제는 정감 있고 편안한 종교심에서 비롯된 것이다.

한국미술에서 이러한 고전주의적 특징을 읽어낸 사람은 안드레 에카르트이다. 그는 선교사로 한국에 오랫동안 머물면서 독일어와 영어로『조선미술사』(1929)를 집필하여 한국미술을 최초로 외국에 소개한 장본인이다. 그는 자신의 책 곳곳에서 한국미술의 간결하고 절도 있는 형식, 온화함, 절제미 등을 언급하며 동양적 고전주의의 모범이라고 평가했다.

때때로 과장되거나 왜곡된 것이 많은 중국의 예술형식이나 감정에 차 있거나 꽉 짜여진 일본미술과 달리 조선이 동아시아에서 가장 아름다운, 더 적극적으로 말한다면 가장 고전적이라고 할 좋은 작품을 만들어 냈다고 단언해도 좋을 것이다.[30]

절도는 조선미술이 가지고 있는 큰 비밀이다. 일본은 전투적인 기질 때문에 이 예술을 스스로의 손에 넣어 보지 못하고, 거의 비개인적인 조선 양식을 개성화하고 실현하려는 노력을 했다.… 조선미술은 철두철미하게 중도를 걷고 있었기 때문에 그 점에서는 르네상스에 비유될 수 있을지 모른다.[31]

조선예술의 명확한 특징은 품위와 고아함이 어우러진 진지함이고, 제작 시 아이디어의 다양함이고, 또 형태를 완성시키는 고전적인 선의 운영

---

30  안드레 에카르트,『에카르트의 조선미술사』, 권영필 역, 열화당, 2003, p.20
31  같은 책, p.216

이고, 간결하고 절도 있는 형식의 표현이며, 오로지 그리스의 고전미술에서 발견되는 바와 같이 온화함과 절제이다.[32]

이러한 에카르트의 주장은 놀라우면서 당혹스럽다. 놀라운 것은 당시 세계무대에 전혀 알려지지 않은 한국미술을 동양적 고전으로 끌어올린 신선한 시각 때문이고, 당혹스러운 것은 서양의 고전주의 미술과 한국미술과의 이질성 때문이다. 그는 그 공통점을 과장이나 장식이 아닌 절제에서 찾았지만, 그 질적인 차이를 논하지 않음으로써 혼동을 주었다. 절제가 중국이나 일본과 차이나는 한국미술의 특징인 것은 분명하지만, 서양 고전주의적 절제와는 질적으로 매우 큰 차이가 있다.

18세기 유럽에서 고전주의의 열풍을 일으킨 빙켈만은 그리스 미술을 "우주의 조화 가운데 간파한 최고의 미"로 간주했다.[33] 그가 서양 고전주의의 이상으로 제시한 단순성과 고요함은 극적인 감정에 치우치지 않는 절제된 마음이며, 이러한 절제는 이성을 통해 가능한 것이다. 결국 그의 고전주의는 이성 예찬이고, 그래서 "고대를 모방하는 것이 자연을 모방하는 것보다 우월하다"라고 주장했다. 고대 조각상들에는 절제된 이성이 개입되었지만, 자연에는 이성이 개입되지 않았기 때문이다. 그런 관점에서 그는 바로크 취향의 격정에 넘친 낭만적 표현은 유년기의 미성숙함으로의 퇴행으로 보았고, 〈라오콘 군상〉처럼 이성의 힘으로 육체의 고통을 억누르는 것을 고전주의 예술의 이상으로 삼았다.

32    같은 책, pp.375-376
33    요한 요아힘 빙켈만, 『그리스 미술 모방론』, 민주식 역, 이론과실천, 1995, p.75

이처럼 서양의 고전주의에서 절제란 이성이 동물적인 본능을 억누르는 것이며, 우연을 철저하게 배제하고, 철저하게 계산된 구성을 중시한 것도 이 때문이다. 그것은 정신이 신체적 욕망을 통제하는 금욕적인 것이다. 그러나 한국미술에서의 절제는 인간의 이성에 의한 통제가 아니라, 신성을 따름으로서 얻어지는 것이다. 그것은 오히려 인간의 이성적 분별력을 내려놓음으로써 가능한 것이다. 서양 고전주의자들에게 절제는 이성의 승리를 의미한다면, 한국인들에게 절제는 이성의 포기를 의미한다. 서양의 고전주의자들이 이성을 통해 신성에 도달할 수 있다고 생각한다면, 한국인들은 인간의 이성을 내려놓아야 신성을 만날 수 있다고 생각한다. 이것이 서양 고전주의의 우미와 한국의 평온미 사이의 결정적인 차이이다.

독일 고전주의 작가인 실러는 우미가 이성과 감성, 정신미와 관능미의 대립이 해소되고 조화를 이룬 상태라고 주장했다. 그는 이 상태를 '아름다운 혼'이라고 정의하고, 이를 완전한 인간이 되기 위한 전제 조건으로 삼았지만 이것은 불가능한 이상이다. 왜냐하면 이성도 인간의 속성이고 감성도 인간의 속성이기 때문이다. 인간 안에 있는 이 두 속성을 조화시키기 위해서는 제삼자의 개입이 필요하다. 이 초월적 주체의 개입 없이는 이원적 갈등은 해소될 수 없다. 서양 고전주의는 이성과 감성이라는 양자 관계로 해결하고자 하기 때문에 결국 이 둘이 우열의 관계로 선택되게 되고, 이성 중심적으로 흐를 수밖에 없었다. 그러나 신인묘합을 미적 이상으로 삼고 있는 한국인들은 이성과 감성의 조화가 아니라 인성과 신성의 접화를 통해 내면적인 평온을 얻고자 했다. 그것은 인위적 절제가 아니라 절로 마음에서 일어나는 종교적인 심리상태이다.

## 종교예술의 극치

평온의 미의식은 특히 마음의 평화를 추구하는 명상적인 종교미술에서 잘 드러난다. 동서양 모두 중세까지는 종교예술이 주류를 이루었고, 종교예술은 성인에 대한 찬미와 신앙을 목적으로 제작되었다. 그러나 성인의 높은 의식세계를 형상화한다는 것은 예술적으로 많은 어려움이 있고, 우상처럼 숭배될 염려가 있었다. 그래서 서양에서는 8-9세기에 성상 논쟁이 일어났다. 결국 성상 숭배파의 승리로 종교미술이 시작되었지만, 신성을 조형적으로 표현하는 것은 예술가에게 매우 어려운 과제였다. 그래서 초기 기독교시대의 성화들은 후광과 십자가 같은 상징적인 도상Icon을 이용했다. 르네상스 미술에 와서는 도상이 사라지고 사실적인 표현의 종교화가 제작되었지만, 일반인과 다른 성인의 정신세계를 표현하기에는 어려움이 많았다.

이러한 문제는 동양의 불교미술도 마찬가지였다. 인도에서 그리스 조각의 영향으로 시작한 불교조각은 성인들의 수인手印이나 자세를 통해 표현을 했지만, 해탈의 경지에 이른 성인들의 내면을 형상화하는 데는 한계가 있었다. 그런 측면에서 한국의 불교미술은 종교적인 내면세계를 형상화하는 데 뚜렷한 족적을 남겼다고 할 수 있다. 한국의 불교미술에서 느껴지는 평온의 정서는 타민족의 작품에서 결코 만날 수 없고 심오한 내면적 울림을 준다. 이러한 예술작품을 만들기 위해서는 단순히 기술의 문제가 아니라 예술가가 그러한 종교적 심리 상태를 체험해야 가능한 것이다.

한국의 반가사유상이나 석굴암 본존불, 그리고 고려불화 같은 작품들은 보고만 있어도 세상사에 찌든 근심 걱정이 사라지고 몸을 편안하게 이완시키는 신비한 힘이 있다. 일본에 국보 1호로 되어 있는 〈목조반가사유상〉[8.5]도

8.4 〈반가사유상〉, 높이 93.5m, 7세기경, 국립중앙박물관, 국보 83호

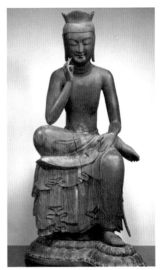

8.5 일본 고류지에 있는 〈목조반가사유
상〉, 7세기, 일본 국보 1호

한국인이 만든 것이다. 1954년 일본을 방문한 독일의 실존주의 철학자 칼 야스퍼스가 이 작품을 보고 보낸 찬사는 한국 특유의 평온미에 대한 경의이다.

나는 지금까지 철학자로서 인간 존재의 최고로 완성된 모습을 표현한 여러 가지 모델을 접해봤다. 옛 그리스 신들의 조각도 보고, 로마시대에 만들어진 수많은 뛰어난 조각상도 보아왔다. 그러나 그것들은 완전히 초월하지 못한 지상적이고 인간적인 체취가 남아 있다. 그 어떤 것도 정도의 차이는 있지만, 지상적인 감정의 자취를 남긴 세속적인 표현이지 진정한 인간 실존의 저 깊숙한 바닥에까지 도달한 자의 모습은 아니다. 그러나 이 미륵반가사유상에는 완성된 인간 실존의 최고이념이 남김없이 표현되어 있다. 그것은 지상의 시간적인 온갖 속박에서 벗어나 도달한 가장 청정하고 원만한, 보다 영원한 모습의 상징이라고 할 수 있다. 나는 오늘날까지 수십 년 철학자의 생애를 살아오면서 이처럼 인간 실존의 참으로 평화스러운 모습을 표현한 예술품을 본 적이 없다. 이 불상은 우리 인간이 지닌 마음의 영원한 평화를 남김없이 최고도로 표현하고 있다. 야스퍼스

야나기가 조선의 예술을 특별하게 본 것도 한국미술에서 이와 유사한 종교적 평온미를 느꼈기 때문이다. 그의 한국미 예찬은 한국에 대한 막연한 동경 때문이 아니다. 그가 불교미학을 토대로 동양미학을 체계화하고자 했을 때 한국미술이 모범이 될 수 있었기 때문이다. 이성적인 힘이 지배적인 서양의 고전주의 예술이나 인간의 천재성을 강조하는 서양의 낭만주의 예

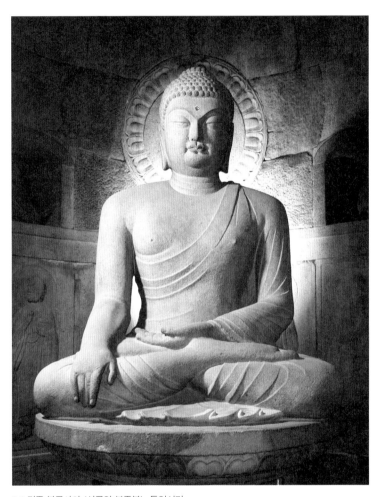

8.6 경주 불국사의 〈석굴암 본존불〉, 통일신라

술에서 종교적 평온미를 찾는 것은 쉽지 않다. 그리고 숭고하고 장엄미가 넘치는 위압적인 중국미술이나 세련되고 장식적이며, 애상적 정취가 강한 일본미술에서 평온미를 느낀다는 것은 어려운 일이다. 야나기는 한국의 〈석굴암 본존불〉[8.6]에서 그가 찾던 종교적 평온미의 극치를 읽어냈다.

> 그는 아무런 과장도 복잡성도 외부에 나타나지 않았다. 그러나 실로 아무것도 없는 지순(至純), 그 속에서 작자는 불타의 지고와 위엄을 정확히 포착했고, 그것을 정확히 표현할 수 있었다. 그는 어둡고 조용한 이 굴원 속에 앉아서 참으로 깊은 선정에 잠기려 하는 것이다. 이것은 모든 것을 말하는 침묵의 순간이다. 모든 것이 움직이는 정려(靜慮)의 찰나이다. 일체를 포함하는 무의 경지이다. 어떤 진실이, 어떤 아름다움이 이 찰나를 초월할 것인가. 그의 얼굴은 이상한 아름다움과 깊이로써 빛나고 있지 않는가. 나는 많은 불타의 좌상을 보았다. 그러나 이것이야말로 신비에 가득 찬 영원한 작품일 것이다. 나는 이 좌상에서 조선의 가장 깊은 불교를 대했다는 느낌을 받았다. 이런 작품에서는 종교도 예술도 하나인 것이다. 우리는 아름다움에서 참을 맛보고, 참에서 아름다움을 즐기게 되는 것이다.[34]

서양의 중세시대 종교예술은 이콘을 통한 설명적이고 삽화적인 차원의 종교화이다. 그리고 르네상스시대의 다빈치, 미켈란젤로, 라파엘로 같은 작

---

34  야나기 무네요시, 「석불사의 조각에 대하여」(1919), 『조선과 그 예술』, pp.131-132

가들의 사실적인 종교화는 작가의 천재적 기교에 경의를 보내게 하지만, 그의 작품들에서 종교적 정서가 느껴지지는 않는다. 그러나 한국의 종교미술은 사실적이면서도 평온한 종교적 마음을 느끼게 한다. 한국의 불교미술은 어떤 세속적 권위나 과시를 위한 위엄이 아니라 깨달은 자의 미소와 어떠한 악인도 포용해줄 것 같은 인자하고 친근한 마음을 표현하고 있다. 그것은 예술과 종교의 일체됨을 의미한다.

대개 종교화는 교회나 절의 주문을 받아 제작되지만, 종교적인 높은 의식의 차원을 담아내기가 쉽지 않다. 그러나 한국의 예술가들은 인간의 기술을 과시하려는 욕심 대신, 종교심의 경지를 직접 체험하고 그 진실성을 담아내고자 했다. 그는 예술가인 동시에 종교가인 것이다. 이러한 특징은 특정 종교의 영향이라기보다는 한국인 특유의 종교심 덕분이라고 생각한다. 한국은 세계에서 가장 종교심이 발달한 민족이며, 한국에 들어와서 실패한 종교는 없다. 이것은 종교적 감수성이 예민한 민족성 덕분이라 생각된다.

근대 들어 종교화는 미술의 주류에서 밀려나게 되지만, 국민작가로 불리는 박수근의 회화는 이러한 종교적 평온미를 근대적 조형언어로 승화시킨 것이다. 밀레의 서민적 작품에서 영향을 받은 그는 욕심 없이 살아가는 선하고 진실한 서민들의 평범한 일상생활에서 평온한 종교적 경지를 읽어냈다. 그는 독실한 기독교인이었지만, 그의 미학적 원천은 석불에서 받은 평온의 미의식이었다. 그는 여기에서 특정 종교를 초월한 선善의 이데아를 발견하고, 이를 화강암을 연상시키는 독특한 조형언어로 표현했다.

# 5 | 해학
## 한국적 리얼리즘

평온이 종교적 미의식이라면, 해학은 사회적 미의식이다. 어느 시대나 사회는 모순과 부조리를 안고 있고, 개인은 알게 모르게 각종 제도나 이데올로기의 노예가 되어 욕망과 자유를 억압받기 마련이다. 이러한 상황에서 우리가 갖는 일반적 정서는 분노와 좌절, 열등감 같은 불쾌한 정서이다. 해학諧謔은 삶의 역경과 난관에 처했을 때, 불쾌한 사회적 현실을 웃음으로 반전시킬 수 있는 미의식으로, 한 많은 삶을 살아온 한국인들의 달관의 지혜이다.

### 웃음의 미학

웃음은 일반적으로 쾌의 감정과 관련이 있기 때문에 미학의 대상이 되어 왔다. 엄숙하고 진지하게 인생의 깊은 고뇌를 다루는 비극과 달리, 희극comedy은 웃음을 주조로 하여 인간과 사회의 문제를 경쾌하고 명랑하게 다룬다. 아리스토텔레스가 정의하는 희극은 "보통 이하의 악인을 모방한 것"이다. 여기서 악인은 우스꽝스럽거나 추악해 보이는 사람을 말하는데, 우리는 일반적으로 이런 사람의 실수나 결함을 볼 때 웃게 된다. 희극적 웃음은 언제나 상식적인 통념보다 저급하고 열등한 대상을 볼 때 나온다. 그것은 상대적 우

월감에서 비롯된 것이기 때문에 홉스는 "돌연히 나타난 승리의 감정"이라고 말한다. 남을 웃기는 일을 직업으로 하는 코미디언들이 바보 같고 우스꽝스럽게 행동하는 것은 관객에게 상대적 우월감을 주기 위해서이다.

우리는 자신보다 우월하거나 숭고한 대상 앞에서는 절대 웃지 않는다. 오히려 경외감을 갖거나 경계심으로 인해 진지하고 심각해진다. 자신이 파악할 수 없는 대상에서 인간은 본능적으로 불안을 느끼고 긴장하게 된다. 인간의 문화는 근본적으로 숭고한 자연의 공포를 극복하기 위한 노력에서 시작되었다. 그러나 숭고한 대상이라고 생각했던 대상이 돌연히 만만한 대상으로 판명될 때도 웃음이 나온다. 그러한 웃음을 골계滑稽(comic)라고 한다. 립스는 "돌연히 나타나는 의외의 작은 것"에서 인간은 웃음을 짓는다고 했는데, 이것이 골계적 웃음이다. 그것은 거대한 것을 위해 기대되었던 마음의 긴장이 뜻밖의 왜소한 결과로 나타나서 이완될 때 느껴지는 쾌감이다.

자신보다 열등한 대상을 볼 때 터져 나오는 희극적 웃음이나 의외의 작은 것으로 판명될 때 일어나는 골계적 웃음의 공통점은 신체적 긴장이 이완되면서 나오는 행위라는 것이다. 이것은 웃음이 항상 긴장 속에서 살아가는 인간의 본능적 행동이라는 사실을 의미한다. 인간은 자아에 대한 보존본능과 이분법적 사고로 신체를 경직되게 만든다. 인간이 웃는 이유는 본능적으로 긴장을 풀 필요가 있기 때문이다. 웃음은 하품이나 기지개처럼 신체적 불균형을 회복하려는 본능적인 몸짓이다.

웃음의 희극적 구조를 탐구한 베르그송은 "신체의 태도나 몸짓, 움직임들은 우리에게 한낱 기계적인 것임을 연상시키는 정도에 정비례해서 우스

꽝스럽다"[35]라고 정의한다. 생의 철학자인 그에게 인간의 경직성이란 기계적인 것이다. 우리는 웃을 이유가 전혀 없는 몸짓도 다른 사람에 의해 기계적으로 흉내 내어지면 웃는다. 그것은 인간 생명의 정신적 특성이 자유로운 변화에 있는데도 불구하고, 기계적으로 복제되기 때문이다. 그래서 베르그송은 희극을 "문제가 정신적인 것인데도 불구하고 우리의 관심을 한 사람의 육체로 향하게 하는 사건"이라고 규정한다.[36] 웃음이 인간에게 주는 미학적 효과는 물질적으로 경화되어가는 정신에 활기를 주는 것이고, 이로 인해 우리는 불필요한 집착에서 벗어나게 된다. 이러한 정신적 자유는 예술의 사명과 일치하기 때문에 희극은 예술의 주요 전략이 될 수 있는 것이다.

웃음은 감정의 상태에 따라 미소, 냉소, 고소, 실소, 조소 등 다양한 차원이 존재하며, 해학적 웃음은 냉소적인 풍자적 웃음과 다른 차원에서 나온다. 풍자적 웃음은 주로 강자의 열등하고 어리석은 모습을 노출시킴으로써 일어난다. 이때 상대의 부조리함과 모순이 적나라하게 노출되기 때문에 풍자를 당하는 사람은 심한 모욕감을 느끼게 된다. 비록 상대의 잘못을 비판하고 교정하기 위한 것이라 할지라도, 풍자는 공격 자체가 목적이고 웃음은 파생적인 것이다. 이때 발생하는 웃음은 진정한 웃음이 아니라 차가운 냉소이고 비웃음이다. 풍자를 행하는 주체와 풍자를 당하는 대상의 관계는 적대적이며 화해를 전제로 하지 않는다.

이에 비해 해학은 주체와 대상이 미분화되고 화해가 전제된다. 한국 특유의 해학에는 사회가 인위적으로 설정한 우열의 관계를 중화시켜 조화로

---

35    앙리 베르그송, 『웃음: 희극성의 의미에 관한 시론』, 정연복 역, 세계사, 1992, p.32
36    같은 책, p.48

운 공동체적 이상을 구현하려는 의지가 담겨 있다. 공동체적 이상은 해학의 중요한 미학적 사명이다. 해학의 해諧는 "화합하여 평등하게 어울린다"는 의미이고, 학謔은 "즐겁게 논다"는 뜻이 있다. 신인묘합의 이상을 지닌 한국인들은 모두가 행복하게 어우러지는 광명사회를 꿈꾸었고, 이를 위해 홍익인간과 이화세계를 건국이념으로 삼았다. 해학은 이러한 공동체적 이상을 구현하기 위해 갖춰야 할 미의식이다. 따라서 해학은 공동체적 이상이 전제되지 않은 희극이나 골계와는 차원을 달리하는 것이다.

## 차이의 가치를 존중하는 평등정신

해학의 의식이 추구하는 조화로운 평등성은 획일성을 의미하는 것이 아니라 차이의 가치를 인식하는 것이다. 모든 존재는 다르기 때문에 존엄하고 존재가치가 있는 것이다. 평등하고 조화로운 사회는 각각의 개인이 자신의 가치를 깨닫고, 자신의 사명과 역할을 다할 때 가능한 것이다. 관조적으로 세계를 바라보면, 절대적으로 좋기만 한 것도 나쁘기만 한 것도 없다. 모든 것은 상대적이고 순환적이다. 각자가 획일성에서 빠져나와 자신만의 차이를 확보할 때 우열의 관계에서 벗어날 수 있는 것이다.

풍자는 주로 훌륭하고 행복한 체하는 사회적 강자를 어리석고 불행한 대상으로 전락하게 하지만, 해학은 주로 어리석고 불행해 보이는 약자의 긍정적인 모습을 발견하여 훌륭하고 행복한 것으로 반전시킨다. 사회적 약자의 긍정적인 면을 부각시키는 것은 상대에 대한 파괴적 공격 없이 차이의 존엄성을 일깨우는 방법이다. 해학은 풍자처럼 상대를 공격하여 전복시키

려 하지 않고, 우열의 관계를 차이의 관계로 재설정하여 조화롭고 평등한 관계를 이룩하는 데 목적이 있다. 따라서 대상과 적대적이지 않고, 상대를 포용할 수 있는 여유가 있다.

해학의 궁극적인 목적은 각 존재들의 조화로운 평등성을 깨닫게 하는 것이며, 그 모범은 자연에 있다. 자연은 서로 다른 개체들이 조화를 이루고 있기 때문에 평등관계를 유지할 수 있다. 해학은 이러한 자연의 섭리를 인간의 모범으로 삼아 삶의 역경을 극복하고자 하는 한국인들의 지혜이다. 이처럼 자연 지향적인 목적성은 상대에게 모욕감을 주지 않고, 스스로 모순을 깨우치게 하는 고도의 수사학이 될 수 있다. 이때 발생하는 웃음은 냉소와 비웃음이 아니라 따스하고 진정성 있는 마음의 미소이다.

해학은 웃음을 위한 기술이 아니라 전체성을 관조하는 의식의 힘이며, 지혜로서 모든 사물의 참모습과 진리를 비추어 보는 관조의 힘이 강할수록 해학의 대상은 넓어진다. 관조적인 눈으로 세상사를 바라보면 평범한 관습마저 경직성이 배어있기 때문이다. 삶을 관조적으로 본다는 것은 주관적인 인간의 시점이 아니라 전지전능한 신(우주)의 관점이다.

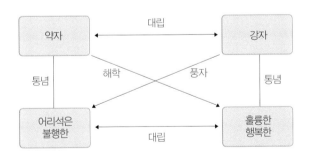

해학과 풍자의 의미구조

해학은 삶의 경직된 땅에서 핀 꽃과 같이 사회의 이원적인 경직성에서 벗어나 조화로운 자연성을 환기시켜 주는 방식으로 신인묘합을 구현한다. 해학적 웃음은 상대적 우월성에서 오는 승리의 감정이 아니라 전체성의 관조에서 얻은 깨달음의 미소이다. 이것은 테크닉으로 얻어질 수 있는 것이 아니라 상대를 배려할 줄 아는 인품과 정신적 여유, 그리고 본질을 꿰뚫어 보는 통찰력과 지혜가 겸비되어야 가능하다. 해학적인 사람은 열린 마음으로 타자와의 만남을 통해서 자신을 풍부하게 하지만, 해학이 없는 사람은 타자를 수용할 수 있는 힘이 부족하기 때문에 자신의 뇌를 경직시킨다.

## 민중의 애환과 꿈이 담긴 리얼리즘

쿠르베가 주도한 서양의 리얼리즘은 주로 사회비판과 풍자에 의존했다면, 한국의 해학은 현실 풍자와 더불어 민중의 꿈과 공동체적 이상을 담고 있다는 점에서 다르다. 서양에서는 현실적인 리얼리즘과 이상적인 낭만주의가 대립을 이루고 있지만, 한국의 예술에서 해학은 리얼리즘의 현실성과 낭만주의의 이상성이 종합된 미의식이다.

한국인들에게 해학의 정서가 언제, 어떻게 형성되었는지를 파악하는 것은 쉽지 않지만, 홍익인간의 공동체적 이상과 풍류를 좋아하는 낙천적인 민족성이 결합되어 자연스럽게 형성되었을 것으로 짐작된다. 어느 민족이나 그 민족의 토속적인 정서가 잘 계승되는 것은 민중들의 문화이다. 지배층의 문화는 정치적 이데올로기를 필요로 하기 때문에 그 순수성이 왜곡되기 쉽다. 한국에 외래 종교인 불교나 유교가 자리 잡게 되는 과정은 구세력을 몰

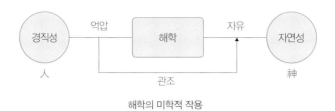

해학의 미학적 작용

아내고 새로운 사회체계가 필요한 위정자들의 정치적 목적과 결부되어 있다. 해학의 정서는 현실도피적인 불교나 도교, 그리고 엄숙하고 권위적인 유교와 거리가 있다. 이것은 한국인에게 해학의 정서가 외래 종교가 들어오기 전부터 유전적 형질 속에 이어져 내려오고 있다는 것을 의미한다. 따라서 해학 예술의 사례를 민중들의 예술 문화에서 찾아보는 것은 어렵지 않다.

한국에서 민중들의 예술이 폭발적으로 등장하는 조선 후기에 해학이 꽃 피운 것은 우연이 아니다. 18세기 조선은 농업과 상공업의 발달로 서민들의 신분상승이 급격하게 이루어진 시기이며, 명나라가 망하고 청나라에 의해 병자호란이 터지면서 봉건 사회를 이끌어온 유교의 지배력이 약화되었다. 이처럼 기득권층의 지배가 약해지고, 서민들의 사회적 지위가 상승하면서 민중들은 그동안 억압받아 왔던 감정을 보다 자유롭게 표출할 수 있는 분위 기가 형성되었다. 탈춤, 판소리, 민화, 풍속화, 사설시조 등 해학이 듬뿍 담긴 예술들이 이 시기에 폭발적으로 등장하게 되는 것은 이런 배경에서이다.

조선 후기 민중예술로 등장한 탈춤은 탈을 쓰고 얼굴을 숨김으로써 평 상시의 경직된 사회적 신분서열을 해체시켰다. 양반, 무당, 각시, 선비, 파계 승, 백정 등으로 변장한 민중들은 탈을 쓰고 있기 때문에 평소에 억압된 감 정을 마음껏 발산할 수 있었다. 탈춤의 주제는 주로 봉건적인 가족제도에서

8.7 조선시대 민중의 애환을 해학적으로 풀어낸 탈춤의 한 장면

일어나는 여성에 대한 남성의 횡포나 첩을 둘러싸고 일어나는 부부간의 갈등, 그리고 신분적 특권 계급인 양반이나 파계한 승려를 능멸하고 놀리는 내용들이다. 민중들은 걸쭉한 입담으로 사회에서 지배계층의 권위를 능멸의 대상으로 삼아 풍자하고, 그늘진 민중의 마음을 해학으로 치유하고자 했다.

요즘처럼 발달된 민주주의 사회에서도 쉽지 않은 이러한 행위가 조선시대에 가능했던 것은 탈춤의 목적이 반사회적인 저항보다도 해학을 통해 공동체적 이상을 실현하고자 했기 때문이다. 한국의 탈춤은 중국이나 일본처럼 직업배우들이 하는 것이 아니며, 가면극과 달리 무대와 관객을 따로 갈라

놓지 않는다. 노래와 춤, 연극이 종합되고, 공연자와 관객이 한마당에서 자유롭게 섞이는 탈춤은 참여예술로서 모두가 하나로 어우러지는 공동체적 이상을 구현하고자 했다.

구비서사문학의 한국형 버전이라 할 수 있는 판소리의 내용 역시 인간 삶의 갈등과 애환을 풍자하고, 새로운 사회에 대한 희망을 해학으로 승화시킨 것이다. 그 밖에 『이춘풍전』, 『배비장전』, 『옹고집전』, 『토끼전』 등의 판소리계 소설과 민간에 전래하는 우스운 이야기를 모아 놓은 『고금소총』 등 한국의 대표적인 문학작품에는 어김없이 한국 특유의 해학이 녹아 있다. 그러나 해학 예술이 서민들의 전유물이 되었던 것만은 아니다. 조선 후기에는 양반출신 문인들 중에서도 민성을 지닌 사람들이 빛나는 해학으로 뛰어난 작품을 남긴 예도 많다.

박지원은 세도 높은 양반가에서 태어났지만, 일찍 부모를 잃고 신학문과 천문학을 배운 실학자로서 청나라에서 보고 느낀 것을 해학적인 문체로 『열하일기』를 썼다. 그는 왕의 특명으로 벼슬을 얻었지만, 썩어빠진 벼슬아치들과 양반들을 꼬집고 사회적 모순을 풍자하는 소설을 쓰는 일에 전념했다. 「허생전」, 「호질」, 「양반전」 등은 풍자와 해학이 빛나는 그의 작품들이다. 그는 부조리한 사회현실과 타협하지 않고, 현실에서 이루기 어려운 정치적 이상을 해학적인 소설을 통해 펼쳤다.

전설적인 방랑시인 김삿갓도 해학의 달인이다. 그는 홍경래의 난 때 선천부사(종3품)였던 김익순이 항복한 사건을 비난하는 시로 장원급제를 했으나, 김익순이 자신의 조부임을 알게 되자 수치심에 일생을 삿갓을 쓰고 전국을 떠돌며 시를 지었다. 그는 명문가인 안동 김씨 집안에서 태어났지만, 권

력자와 부자를 풍자하고 민중의 응어리진 한을 시원하게 풀어주는 빛나는 해학으로 즉흥시를 지었기 때문에 민중 시인으로 불린다. 이처럼 해학은 삶의 역경과 난관에 부딪힌 현실에서 비판하거나 좌절하지 않고, 긍정적인 자세로 인생을 여유 있고 관조적으로 바라보게 하는 미의식이다.

조선 후기, 현실사회를 반영하며 등장한 풍속화는 서양에서 등장한 리얼리즘보다 한 세기 반 정도 앞서서 집단적으로 등장했다. 쿠르베의 리얼리즘에 부르주아 계층에 대한 비판정신이 깔려 있다면, 조선 풍속화는 서민들의 자유롭고 건강한 삶을 해학적으로 다루었다. 마르크스가 생각하는 민중이란 역사적 주체가 되지 못하고 지배층에 의해서 소외되고 잠재력을 억압받은 노동자 계급이지만, 풍속화가 김홍도에게 민중은 때묻지 않은 자유롭고 건강한 생명력을 가진 존재이다. 김홍도는 양반들의 부조리를 풍자하기보다는 피지배계층인 민중들의 모습에서 자유롭고 행복한 민성民性을 찾아내는 방식으로 해학을 구현했다. 민성은 사회가 설정한 인위적인 제도와 계급적 이데올로기에서 자유로운 인간의 본성이다. 그는 농민들의 힘겨운 노동을 즐거운 놀이로 설정하고, 노동과 민성의 참다운 가치에 주목함으로써 지배자와 피지배자라는 경직된 사회적 편견을 해학적으로 반전시켰다.

반면에 김홍도와 쌍벽을 이룬 풍속화가 신윤복의 그림은 지배층 양반을 대상으로 삼았다. 그는 단지 양반들의 권세와 부조리를 풍자하는 데 그치지 않고, 그들의 욕망과 본능을 노출시킴으로써 사회가 인위적으로 정한 이분법적인 우열관계를 평등관계로 재설정하고자 했다. 그의 작품에서 상류계급인 양반은 사회적으로 성공한 행복한 사람이 아니라 체면과 본능 사이의 벌어진 갭으로 갈등하는 존재이다. 이것이 신윤복 특유의 해학적 전략이며,

8.8 김홍도, 〈벼타작〉, 18세기

8.9 신윤복, 〈월야밀회〉, 18세기 후반

8.10 민화 〈호작도〉, 구라시키민예관, 19세기

시공을 초월하여 보편적 공감대를 주는 지점이다.

　이러한 한국 특유의 해학은 조선 후기 민중들의 애환과 꿈을 담은 민화에서도 등장한다. 중국에서 호작도는 연초에 선물용으로 그려진 세화歲畵로 시작되었지만, 조선에 들어온 〈호작도〉8.10는 봉건사회를 비판적으로 다룬 해학적 리얼리즘이 되었다. 조선 후기는 외척 권세가들이 권력에 눈이 멀어

새로운 시대적 변화를 감지하지 못하고 낡은 지배체계를 유지하기 위해 부정부패를 일삼았고, 탐욕스런 탐관오리들의 횡포가 심해졌다. 호작도는 이러한 사회상을 해학적으로 담아내었다. 부패한 양반들을 상징하는 호랑이는 지상에서 아무리 힘이 세도 하늘을 날 수 없고, 서민들을 상징하는 까치는 힘은 없지만 자유롭게 하늘을 날 수 있다. 자연에서 이들은 우열의 관계가 아니라 차이의 관계이다. 현실에서 서민들은 당하는 입장이지만, 민화에서 까치는 호랑이보다 우월할 수 있음을 보여준다. 이것은 고통받는 서민들의 상처에 대한 심리적 치유이자 양반들에 대한 엄중한 경고였다.

조선시대는 봉건적 신분제도가 사회를 경직되게 하였다면, 근대기 한국은 정치적 이데올로기가 대립하면서 사회가 경직되었다. 자본주의와 공산주의의 극단적 대립 속에 전쟁이 터지고, 수많은 사상자와 이산가족을 낳은 채 분단의 아픔을 겪게 된다. 전쟁과 분단은 한국인들의 삶을 황폐하게 만들었지만, 역설적으로 해학을 꽃피울 수 있는 배경이 되기도 했다. 가족의 소중함을 절실하게 체험한 작가들은 자신의 가족을 사회적 이데올로기에 저항하는 이상적 유토피아로 삼게 되었다. 사회적 경직성으로 삶이 어려움에 처할수록 해학은 그 단단한 땅에서 아름다운 꽃을 피울 수 있는 것이다.

전쟁 중에 월남한 이중섭은 불행한 피난생활 중에서도 자신과 가족들이 동물과 놀이하며 자유롭게 어우러지는 화면을 구성했다. 그의 자유로운 변형과 천진한 놀이는 경직된 현실에 대한 심리적 투쟁의 성취이며, 우열과 갈등이 없는 공동체 사회에 대한 이상을 환상으로 구현한 것이다. 그에게 천진난만한 놀이는 차가운 이성과 이분법적으로 분열된 현실을 초월하여 본능적인 민성을 자극하는 해학의 전략이 되었다.

# 6 소박
한국적 자연주의

인간의 문화는 근본적으로 꾸밈의 역사이고, 꾸밈에서 미를 찾았다. 서양에서 예술art의 기원은 기술을 의미하는 테크네techne에서 비롯되었고, 테크네는 예술뿐만 아니라 의술, 요리 등의 모든 기술을 의미했다. 인위적 기교와 인간의 천재성을 중시하는 서양의 문화풍토에서 소박은 미학의 범주에 들어갈 자리가 없었다. 서양에서 소박파naive art는 단지 루소처럼 정규 미술교육을 받지 않아서 특정 양식에 구애됨이 없이 사실적인 방식으로 그리는 작가들을 지칭한다. 그러나 자연을 존중하고 동경했던 동양은 소박에 대한 심오한 철학과 미의식이 있다. 특히 자연친화적인 민족성을 지닌 한국은 동양 중에서도 가장 소박한 예술 문화를 꽃피운 나라이다. 만약 소박의 미학으로 세계미술사를 본다면, 한국미술은 세계에서 가장 독보적인 위치를 차지하게 될 것이다.

## 대교약졸의 자연미

소박의 소素는 누에의 실을 막 뽑아 염색하기 전의 하얀 상태를 의미한다. 하얀 것은 빛을 상징하고, 빛은 모든 존재의 근원이기 때문에 근본이나 본바

탕을 의미한다. 그리고 박朴은 '숫되다'에서 기원한 한자로 벌채하여 다듬기 전의 원목 상태를 말한다. 그래서 소박은 "인위적으로 가공되기 이전의 자연스러운 본질의 모습"을 의미한다. 이 소박과 대립되는 말은 인위적 꾸밈이다. 꾸밈은 본모습보다 좋게 보이게 하려는 인간의 화장술make-up이다. 그러나 본모습을 감추는 화장술은 종종 본질을 잃어버리고 추한 문화를 낳기도 한다. 그래서 동양인들은 자연의 섭리를 따르는 삶을 이상적인 삶으로 여겨왔다. 특히 무위자연의 경지를 추구한 도가사상에서 소박은 인간이 추구해야 할 이상적인 삶의 방식으로 다루어져 왔다.

노자의 도덕경에 나오는 대교약졸大巧若拙은 소박의 정신을 대변하는 표현이다. "큰 기교는 졸렬해 보인다"라는 이 표현에는 노자 특유의 반어법이 담겨 있다. 졸렬해 보인다는 말은 그렇게 보이지만 실제로는 그렇지 않다는 의미이다. 이 말은 인위적 기교는 세련된 것처럼 보이지만, 실제로는 세련되지 않다는 의미를 내포하고 있다. 왜냐하면 인위적 기교는 언제나 일면의 부분만을 포착하여 고정시키기 때문이다. 인간이 아름다운 꽃을 포착하여 붙잡는 순간 이미 꽃은 변해간다. 자연은 변하기 때문에 영원하고, 인간은 붙잡기 때문에 유한하다. 인간의 기교는 결코 변하는 전체를 포착할 수 없다. 노자가 정의하는 도는 고정시키고 붙잡을 수 없는 것이다.

노자는 이런 논법으로 대직약굴大直若屈, 정말 정직한 사람은 겉으로 부정직한 사람처럼 보인다. 대변약눌大辯若訥, 정말 말 잘하는 사람은 어눌해 보인다. 대성약결大成若缺, 정말 완전한 사람은 겉보기에 결점이 있어 보인다고 말했다. 대교약졸에서 대교는 곧 자연의 섭리이다. 대교가 졸렬해 보이는 것은 인간의 단편적인 지식으로 전체성을 파악하기 어렵기 때문이다. 자연의

전체성은 칸트의 '물자체'의 개념처럼 언제나 인간의 인식 범위 밖에 존재한다. 따라서 노자가 말한 졸렬함은 기교의 부족이 아니라 자연의 운동성이고 전체성의 징표이다. 우리는 전체를 볼 수 있을 때 부분에 연연하지 않을 수 있고, 본질을 이해할 때 소소한 집착을 내려놓을 수 있다. 소박은 본질과 전체성을 파악할 때 비로소 가능한 수준 높은 미의식이다.

노자에게 자연은 '스스로' 움직이는 것이다. 그래서 그는 외부와 비교해서 생기는 불필요한 욕망을 없애고 스스로 본연의 자연스러운 욕망을 따라 사는 것을 소박한 삶이라고 보았다. 노자를 계승한 장자에게 자연은 흘러가는 강물처럼 '저절로' 순환하는 것이다. 모든 것은 거스를 수 없이 순환하기 때문에 그는 자신의 사심과 주관을 버리고 소박한 본성을 따를 것을 제안하고, 소박한 마음을 회복하고 유지하기 위한 세 가지 방법을 제시했다. 그것은 가만히 앉아 일체의 차별이나 편견을 버리고 자아를 잊어버리는 좌망坐忘, 삼라만상은 평등하게 서로 주고받는 상응작용을 하기 때문에 평등한 경지에서 사물을 바라보는 제물齊物, 그리고 마음을 고요하고 청정하게 비우는 심재心齋이다.

장자의 주석가인 곽상은 "하늘과 짝할 수 있는 아름다움이란 오직 소박미뿐이다"라고 하여 소박을 인간 완성을 위한 최고의 미적 경지로 보았다. 소박이 하늘과 짝할 수 있는 것은 그것이 인간 삶에서 인위적 꾸밈과 비본질적성이 제거되고, 불필요한 집착과 분별심이 사라진 순수한 본성의 상태이기 때문이다.

한국인들의 심성이 소박한 것은 이러한 도가사상의 영향이기보다는 신인묘합을 추구한 풍류와 신선사상에서 비롯된 미의식으로 보인다. 풍류와

신선사상은 외래 종교가 있기 전부터 내려오는 한민족의 뿌리 깊은 문화전통이다. 실제로 도교는 중국에서 시작되어 성행했지만, 중국의 문화와 예술은 결코 소박하다고 보기 어렵다. 한국과 비교하면 중국의 예술 문화는 인간의 의지가 강한 인위적인 문화이며, 소박하기보다는 숭고한 문화이다.

야나기 무네요시는 한국미술의 특징을 "무기교의 기교", "무계획의 계획"에 있다고 보았는데, 그가 말한 무기교는 기교가 없다는 것이 아니라 노자가 말한 '대교'와 같은 의미이다. 즉 한국미술에는 자연의 기교와 자연의 계획이 느껴진다는 것이다. 그는 "미의 창을 통해 볼 때 조선은 놀라운 나라였다"라고 고백했는데, 그것은 소박미를 의미하는 것이다. 한국미술을 숭고의 미학으로 보면 매우 초라해 보이지만, 소박의 미학으로 보면 놀라운 나라가 될 수 있는 것이다. 이러한 관점은 다른 외국 학자들도 크게 다르지 않다. 독일의 미술사학자 젝켈은 한국미의 특징을 생명력, 조작 없는 자연성, 기술적 완벽에 대한 무관심으로 결론지었다.[37] 이것이 의미하는 내용들은 모두 대교약졸의 자연미를 설명한 것이다.

## 인간과 자연의 접화

소박은 꾸밈없는 자연미를 지칭하지만, 이것을 자연주의라고 부르는 것에 대해서는 망설이게 된다. 왜냐하면 서양미학에서 자연주의는 이와 전혀 다른 의미로 사용되기 때문이다. 서양에서 자연주의는 이상주의나 낭만주의

---

37    Dietrich Seckel, "Some Characteristics of Korean Art", *Oriental Art vol.23(Spring, 1977)*, pp.52-61 참조

에 대립되는 개념으로 실재론이나 유물주의를 배경으로 한 사실주의의 한 분파이다. 서양의 사실주의가 있는 그대로의 현실을 묘사하고자 했다면, 자연주의는 대상을 자연과학자의 눈으로 관찰하고 분석하고자 했다.

한국미술의 특징을 자연주의로 규정한 사람은 김원용이다. 그는 자연주의를 "작가가 자연의 입장에 서서 자연현상의 하나로서 작품을 만들어 내는 것이며, 형태, 구성, 효과 등에서 자연이 가지고 있는 기준을 채택하고 응용하려는 태도"라고 보았다.[38] 서양의 자연주의는 인간의 주관적 상상력을 배제하고 자연 대상을 객관적으로 다루는 것이고, 이를 위해서는 인간의 이성 작용이 중요하다. 이 때문에 서양의 자연주의에서 주체는 인간이 된다. 그러나 김원용이 주장한 자연주의에서 주체는 전적으로 자연이 되는 자연 중심주의이다. 이러한 그의 자연주의는 미추의 이원성을 초월한 불교적 자연관에 근거한 것이다.

미추를 인식하기 이전, 미추의 세계를 완전 이탈한 미가 자연의 미다. 한국의 미에는 이러한 미 이전의 미가 있다. 이것은 시대와 분야에 따라서 미의 형태가 바뀌고 강약집산의 차이는 있으나, 한국의 미의 근본을 흐르는 이 자연의 미의 성격에는 변함이 없다.

김원용의 이러한 관점은 야나기 무네요시의 불교미학과 다르지 않다.[39] 야나기는 조선의 미는 사람이 아니라 자연이 주는 미추 이전의 미, 즉 천성

38   김원용, 『한국 고미술의 이해』, 서울대학교출판부, 1980, p.7
39   야나기 무네요시, 『미의 법문』, 최재목 · 기정희 역, 이학사, 2005, pp.61~62

天成의 미이며, 그것은 자연에 대한 신뢰와 의존을 통해 얻어진 것이라고 보았다. 그가 미술사를 보는 관점은 동서양 모두 자연을 떠나 작위에 예술을 맡기려 했는데, 이처럼 인간의 기교에 의존하는 것을 그는 자연에 대한 반역으로 보았다. 그에 의하면, 자연에 대한 반역은 곧 아름다움에 대한 반역이고 예술의 타락이다. 이런 관점에서 그는 서양, 중국, 일본의 예술은 모두 근대로 오면서 인위적 기교를 발달시키는 쪽으로 나아갔는데, 오직 예외적으로 조선의 예술은 기교를 배제하고 자연을 따라 단순화의 방향으로 나아갔음을 주목한다.[40]

조선 도자기의 아름다움은 자연이 보호해 주고 있다고 생각한다. 아치雅致는 모두 자연이 주는 혜택이다. 자연에 대한 순진한 신뢰, 이것이야말로 말기 예술에 대한 놀라운 예외가 아니겠는가. 우리는 여기서 아름다움이 무엇인지를 배울 수 있다. 또한 마음과 자연과의 미묘한 관계에 대해 숨은 진리를 깨달을 수 있다. … 그것을 바라볼 때 우리도 자연의 마음속에서 놀 수 있다. 그리하여 어린이와도 같이 자연이라는 인자한 어머니 품에 안겨 자기를 잊는 행복을 얻을 수 있다.[41]

야나기는 서양과 다른 동양미학의 근거를 불교의 불이미不二美에서 찾았는데, 불이는 아무 데에도 마음이 머물지 않는 무심한 아름다움이다. 그는

40  야나기 무네요시, 「조선 도자기의 특질」, 『조선과 그 예술』, 이길진 역, 신구문화사, 1994, pp.161-163 참조
41  같은 책, p.163

이러한 불이의 마음이 조선인에게는 선천적으로 있다고 보았다.[42]

야나기를 계승한 고유섭은 한국미술 특징을 무기교의 기교, 무계획의 계획, 비균제성, 무관심성 등으로 들면서 세부가 치밀하지 않은 데서 더 큰 전체로 포용되고 거기서 "구수한 큰맛"이 생긴다고 보았다. 그리고 "무기교의 기교, 무계획의 계획은 기교와 계획이 생활과 분리되기 이전의 것으로 구체적 생활 그 자체의 생활본능의 양식화에서 나오는 것이다"라고 주장했다. 그것은 인위적인 기교나 계획은 생활에서 분리된 추상적인 것이고, 개성과 천재주의를 위한 것이라고 보는 야나기의 관점을 계승한 것이다.

또한 고유섭은 한국미술은 순전히 감상만을 위한 것이 아니라 종교이자 생활이었고, 상품화된 미술이 아니므로 정교한 맛이나 정돈된 맛에 있어서는 항상 부족하지만, 그 대신 질박하고 둔후한 맛과 순진한 맛이 우수하다고 주장했다.[43] 그러나 이러한 한국 특유의 소박미가 생활과 분리되지 않아서 그런 것만은 아니다. 왜냐하면 어느 민족이나 현대예술을 제외하고 공예품은 생활과 예술이 분리되지 않기 때문이다. 공예품끼리 비교해도 한국의 공예품은 타민족의 공예품에 비해 소박한 특징이 두드러진다. 그리고 이러한 한국 특유의 소박미가 불교의 영향에서 비롯된 것은 아니다. 불교는 인도에서 시작되어 동양 문화 전반에 영향을 끼친 종교이지만, 중국이나 일본의 예술은 소박하지 않다. 소박미가 무위자연의 도가사상이나 불교의 비움의 철학과 통하는 것은 분명하지만, 한국인의 소박성은 그러한 종교적 이데올로기의 영향이 아니다. 한국에는 그러한 외래 종교가 들어오기 전부터 신과 인

---

42    야나기 무네요시, 「조선 도자기의 아름다움과 그 성질」, 같은 책, p.286 참조
43    고유섭, 「조선고대미술의 특색과 그 전승문제」, 『구수한 큰맛』, 다할미디어, 2005, pp.47~48

간이 현묘하게 접화되는 신인묘합을 미적 이상으로 삼아왔으며, 한국 특유의 소박미는 이처럼 하늘과 접화하려는 문화의지의 발현으로 보아야 한다.

엄격히 말하면, 한국미술을 자연주의라고 부르는 것도 정확한 표현은 아니다. 불교나 도교적 관점에서 자연주의는 인간을 완전히 비우는 무위를 통해 자연을 따르는 것이기 때문이다. 한국인의 미적 이상은 무위가 아니라 신인묘합이다. 그것은 자연과 인간이 어느 쪽으로 기울지 않고 타협점을 찾는 것이다. 이것은 신과 인간의 합작품인 '제 작'이며, 자연 중심주의가 아니라 천지인 사상에 기반을 둔 접화주의이다. 접화주의는 신인묘합의 상태를 지향하기 때문에 한국인들은 체질적으로 인위적이고 완전한 기교나 세련됨에 대해 거부감과 불쾌감을 느끼고, 꾸밈없는 자연미에서 미적인 쾌감을 느끼는 것이다.

한국의 건축에서 입지의 선택은 건축의 절반이다. 풍수지리는 인간과 자연을 조화시키는 접화의 철학이다. 한국 건축은 산자락에 집을 지어 자연을 집의 일부로 삼아버리기 때문에 높고 크지 않아도, 대교약졸의 소박미가 있다. 따라서 한국 건축을 이해하려면 건물 자체가 아니라 건물과 자연의 조화를 보아야 한다. 또 한옥의 낮은 담장은 돌이나 진흙, 기와, 나뭇가지 등 주변에서 쉽게 얻을 수 있는 것들을 주섬주섬 쌓아 올려 만든다. 그것은 집을 경계 짓는 역할보다 집 전체를 아늑하게 감싸면서 안과 밖을 소통시키고자 한 것이다. 정원을 만들 때 루樓와 정亭같이 필요한 인공물만을 살짝 얹어서, 주변의 아름다운 자연 풍광을 경관요소로써 활용한 것도 같은 이유이다.

이러한 한국 특유의 접화주의를 이해하지 못하면, 무기교를 기술의 부족으로 간주하는 오류를 범하게 된다. 그것은 대교를 실제로 졸렬하게 인

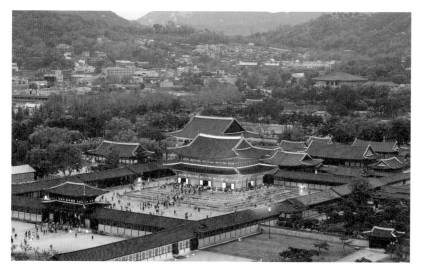

8.11 경복궁. 한국의 건축은 건물을 산자락에 지어 자연을 건축의 일부로 끌어들였다. 한국의 건축을 이해하려면 건물 자체가 아니라 터를 보아야 한다.

식하는 것이다. 한국미술에 대한 대부분의 오해는 무기교와 기술부족을 혼동하는 것이다. 기술부족은 기교의 능력이 부족한 것이지만, 무기교는 기교를 피하는 것이다. 그리고 그것은 소박미에 대한 강렬한 신념에서 비롯된 것이다.

## 담백한 한식의 미학

소박의 미의식이 한국인의 문화의지라고 할 수 있는 접화주의에서 비롯되었다는 증거는 음식 문화를 통해서 확인할 수 있다. 음식 문화는 비교적 외래문화의 영향을 가장 적게 받는다. 그것은 맛에 대한 감각은 인간의 몸과

직접적인 관련을 갖고 유전적으로 이어지기 때문이다. 오늘날 의상과 거주 문화가 서양식으로 바뀌었음에도 불구하고 한식의 전통이 이어져 오고 있는 것은 이 때문이다.

음식은 생존을 위해 몸에 필요한 것이지만, 요리는 문화적인 것이다. 음식이 혀의 쾌감에 맞추어질수록 인위적인 요리가 된다. 인간은 요리를 통해 인위적 맛을 만들고, 몸의 필요와 상관없이도 먹는다. 현대인들의 성인병은 대개 이러한 혀의 유혹에 기인한다. 한식은 혀를 위한 인위적 요리가 아니라 몸을 위한 음식으로 담백淡白을 맛의 이상으로 삼는다. 『채근담』에는 "잘 익은 진한 술과 기름진 고기, 맵고 단 것은 참된 맛이 아니다. 참맛은 오직 담백할 뿐이다(釀肥辛甘 非眞味 眞味 只是淡)"라고 나와 있다. 담백하다는 것은 단순히 싱겁다는 의미는 아니라 자극적이지 않고 은근하여 다른 음식과 잘 어울릴 수 있는 포용력을 가진 맛이다.

모든 재료를 기름으로 튀겨 각 재료들의 맛을 하나로 동화시키는 중국의 요리는 결코 담백하지 않다. 일본인들은 사시미처럼 섞지 않고 응축된 재료 자체의 맛을 즐긴다. 이에 비해 한국인들은 여러 재료들을 섞어 접화시키는 것을 좋아한다. 한국의 대표적 음식인 비빔밥은 원래 골동반骨董飯이라 불렀는데, 골동이란 여러 자질구레한 것이 한데 섞인다는 의미이다. 여기서 중요한 것은 재료 자체가 아니라 재료들의 어울림 관계이다. 이질적인 재료들의 상생의 어울림 관계를 찾아내는 것이 한국요리의 핵심이다.

한국의 음식 문화는 이 상생의 어울림을 찾아내기 위해 찌개나 발효음식이 발달하였다. 찌개는 출처가 다른 여러 개체들을 섞어 물을 붓고 불로 가열하여 중화된 맛을 내는 방법이다. 그리고 발효는 미생물이 유기물을 분해시

키는 활동을 허용하여 인간에게 유익한 부패를 얻는 방식이다. 김치와 젓갈, 그리고 된장, 간장, 고추장 같은 한식의 주요 음식들은 발효를 통해 만들어진다. 발효는 천인묘합의 시간예술이다. 상생의 재료를 찾고 배합하는 것은 인간의 일이지만, 그 후부터 자연이 개입하여 음식을 완성하기 때문이다.

그런 식으로 담근 김치는 자연의 기후처럼 여러 단계를 거치면서 미묘한 맛의 변화를 가져온다. 바로 담근 직후부터 마지막에 시어질 때까지 미묘하고 다양한 맛의 변화를 가져온다. 이러한 맛의 미묘한 변화는 우리의 의식이 기계적으로 획일화되는 것을 차단한다. 이처럼 자연의 시간성이 반영된 슬로푸드에는 자연과 더불어 소박한 삶을 살고자 하는 한국인의 의지가 담겨있다. 그러나 서양인들이 편리함을 위해 인위적으로 만든 패스트푸드는 기계적으로 획일화된 맛을 제공하기 때문에 인간의 미각을 획일화시킨다. 현대인의 몰개성화와 획일화는 패스트푸드와 무관하지 않다. 한식은 전형적인 슬로푸드로서 담백하게 자연의 속성을 반영하고자 한다는 점에서 소박한 음식이라고 할 수 있다.

한식은 하나의 요리 자체로 완결된 맛을 추구하지 않고, 밥과 반찬, 국 같은 서로 다른 성격의 음식들이 입안에서 섞이게 한다. 싱거운 밥은 짭짤한 반찬을 부르고, 반찬은 밥을 부른다. 이것들은 다시 국으로 화해되며 끊임없는 상생의 접화가 입안에서 이루어진다. 음식을 먹는 사람은 이 접화의 어울림을 감각적으로 선택하고 조율하게 된다. 한식이 코스 요리가 아니라 음식을 공간적으로 배열해 놓고 먹는 것은 이 때문이다. 코스요리는 요리 하나하나가 완결되고 자율적인 맛을 내지만, 한식은 요리의 완결성보다 개별 음식들 간의 관계를 체험하게 하고, 그 관계들을 통해서 관계 너머의 전체성을

환기시킨다. 그 전체성을 한국인들은 시원하다고 표현한다.

시원함은 한국인의 맛의 이데아이다. 음식이 시원하다는 것은 지상의 재료들을 잘 조화시키고 중화시켜 지상에서 느낄 수 없는 하늘의 훤함을 환기시킨다는 것이다. 시훤(시원함)은 자연의 본질인 빛을 환기시킨다는 점에서 소박의 이데아와 상통한다. 이렇게 지상의 개체들을 섞어 하늘의 광명으로 나아가고자 하는 것은 신인묘합의 미적 이상이라고 할 수 있다. 한국인들이 모든 문화에서 섞는 것을 좋아하는 것은 이 때문이다.

## 백색의 신앙

이처럼 음식에서 담백하고 시원함을 추구한 것과 한국인이 백색을 선호한 것 사이에는 미의식에서 통하는 데가 있다. 한국인들은 백색을 좋아하여 한민족의 영산을 백두산이라고 부르고, 태백산, 백마강, 백록담 등 지명에 백白 자를 넣었다. 또한 흰옷을 즐겨 입어 백의민족으로 불리기도 했다.

도리야마는 한국이 몽고의 침략을 받아 나라가 망해서 망국의 슬픔으로 백의를 입게 되었다고 주장했지만, 몽고의 침략을 한국만 당한 것은 아니다. 야나기 무네요시도 한국이 주변나라로부터 많은 침략과 고통을 당하면서 오는 상실감에 상복 같은 흰옷을 입게 되었다고 주장했지만, 흰옷을 상복으로 생각했다면 평상시에 입을 리가 없다. 또 염색기술이 부족하고 염색할 돈이 없어서 그랬다는 주장도 있는데, 흰색을 관리하는 것이 더 힘든 일이다.

중국 사서인 『삼국지』 위지 동이전에는 부여 사람들의 풍습에 대해 기록하면서 "나라 안에 있을 때 옷은 흰색을 숭상하고 백포로 만든 큰 소매 달

8.12 조선시대 풍경. 한국인들은 유난히 흰옷을 즐겨 입어 백의민족으로 불렸다. 한국인에게 백색은 소박한 민성을 상징하는 동시에 모든 존재의 근원으로서의 하늘의 광명을 상징한다.

린 도포와 바지를 입고 가죽신을 신었다"라는 기록이 나온다. 이것은 흰옷에 대한 전통이 이미 고대부터 이어진 한민족의 의복 문화였다는 것을 입증한다. 오히려 고려시대와 조선시대에 여러 차례 백의금지령이 내려지기도 했으나 민중들의 반발로 제대로 시행되지 못했다. 1895년에 일본이 단발령과 변복령을 선포하자 일부 백성들은 의병전쟁을 일으켜 항의했고, 1906년에는 법령으로 백의 착용이 금지되자 백의는 항일의식의 상징이 되기도 했다. 한국인이 이토록 흰옷에 대해 집착한 것은 흰색에 대한 특별한 관념이 있기 때문이다. 최남선은 한국인에게 흰옷은 태양숭배의 광명을 상징하는 것이라고 보았다.

대개 조선민족은 옛날에 태양을 하느님으로 알고 자기네들은 하느님의

자손이라고 믿었는데, 태양의 광명을 표시하는 의미로 흰빛을 신성하게 알아서 흰옷을 자랑삼아 입다가 나중에는 온 민족의 풍속을 이루고 만 것이다.[44]

봉건시대 의복에서 색은 기능과 무관하게 사회적 신분과 계급을 상징하는 기호였다. 지배층은 의복의 색을 통해 자신들의 지위를 알리고 권위를 보장받고자 했다. 예를 들어, 황색은 황제, 다홍색은 왕, 자색은 왕세자, 자주색, 남색, 녹색 등은 관리들의 품계에 따라 착용되었다. 이처럼 색은 지배와 피지배 관계를 분류하고, 신분사회의 경직된 문화를 구현하는 도구로 이용되었다. 한국인에게 백색은 그러한 인위적인 신분계급에서 자유로운 소박한 민성을 상징하는 동시에 모든 존재의 근원으로서의 하늘의 광명을 상징하는 것이다.

이러한 백색에 대한 신앙은 서민들의 지위가 강화되는 조선시대에 백자로 구현되기도 한다. 구상적 조각의 성격이 강했던 고려청자는 표현적인 분청사기를 거쳐 조선시대 백자로 나아가면서 본질적인 것만 남기고 불필요한 것은 모두 제거하였다. 아무 것도 그리지 않으면서 모든 것을 포용할 것 같은 백자 달항아리는 텅 빈 충만으로 한국 특유의 소박미를 구현했다.

이러한 백색의 미학은 1970년대 서양 모더니즘의 영향 속에 추상화가 나왔을 때 단색화의 추상양식으로 등장하였다. 평론가 이일은 1975년 일본 동경화랑에서 열린 《한국, 5인의 작가 다섯 가지 흰색白전》의 서문에서 한

---

44    최남선, 『조선의 상식』(1946), 최상진 해제, 두리미디어, 2007, p.82

8.13 〈백자 달항아리〉, 조선시대

국인에게 백색은 단순한 빛깔이기 이전에 하나의 정신이며, 하나의 우주라고 주장했다. 한국적 색면추상, 혹은 한국적 모노크롬이라고 할 수 있는 '단색화'는 모든 물질적 색들이 합쳐진 결과로서 빛을 지향한다. 물감의 혼합은 감산혼합으로 섞을수록 탁해지지만, 빛의 혼합은 가산혼합으로 섞을수록 밝아진다. 한국의 단색화는 한국의 음식처럼 모든 물질의 색을 섞어 중성화하고 광명의 세계로 나아가고자 하는 신앙이 담겨 있다.

이러한 백색의 신앙이 소박이다. 백색은 소박에 대한 하나의 해석이고, 계승해야 할 것은 백색이 아니라 백색을 통해 구현하고자 했던 소박의 미의식이다. 고려청자에서 그것이 비색으로 표현되었어도 그것은 흰색과 같이 빛을 상징하는 것이다. 그것은 광명의 세계를 구현하고자 했던 한민족의 시훤(시원함)의 미학과 상통하는 것이다.

한국 특유의 백색의 신앙은 근원에 대한 지향의식이며 추상정신과 통한

8.14 불국사 〈석가탑〉, 8세기. 사각삼층구조로 서서히 줄어드는 체감률을 통해 하늘의 여백을 향하게 했다.

다. 탑의 문화에서 인도의 탑은 불교를 삽화적으로 설명하고자 했고, 중국의 탑은 바벨탑을 쌓듯이 엄청난 높이로 화려하고 숭고하게 지어졌다. 그것은 탈속적인 불교의 본질에서 벗어난 것이었다. 이러한 탑의 문화가 한국에 들어와서는 가장 추상적인 모습으로 변했다. 한국의 석탑은 사각 삼층이라는 최소의 방식으로 일정하게 줄어드는 체감률을 통해 하늘을 향한 종교적 이상을 구현했다. 이것은 물질을 통해 물질 너머의 무한을 열어 보이는 여백의

미학이다. 한국의 추상조각은 이미 이러한 석탑 문화에서 시작되었다.

현대작가 이우환의 작품이 돌과 철판 사이의 관계에서 물질 너머의 여백을 환기시키는 것도 이러한 석탑의 미학과 무관하지 않다. 또한 조선시대 자연을 안방으로 가져온 사방탁자는 솔 르윗의 미니멀리즘을 연상시킬 정도로 현대적이다. 분청사기의 자유분방함은 윤광조의 표현주의 도예로 이어지고, 백자의 텅 빈 충만의 미학은 김환기의 추상회화로 이어졌다. 이처럼 한국 특유의 소박의 미의식은 본질을 추구하는 현대미술의 추상정신과 조우하며 현대로 이어질 수 있었다.

소박의 미의식이 오늘날 요청되는 것은 인간의 문화가 자연으로부터 너무 멀어졌기 때문이다. 소박은 원시시대에 필요한 미의식이 아니다. 그러나 오늘날 황금만능주의로 물든 자본주의 사회에서 목적을 잃고 살아가는 현대인들에게 소박은 가장 필요한 미의식이 될 수 있다. 추상은 본래 꾸밈에서 벗어나 본질에 대한 회귀정신이며, 본질로의 회귀의 방향은 자연이어야 했다. 그러나 서구의 추상미술은 그 방향감각을 잃어버리고 자기참조적인 공허한 물질주의로 귀결됨으로써 소박의 이상을 구현하지 못했다. 소박의 미의식은 가을에 나무가 낙엽을 버리듯이, 인간 문화에서 비본질적인 위선과 불필요한 꾸밈을 버리고 본질과 근원을 향해 용기 있게 나아가는 것이다.

# 후기
## 21세기 미학의 사명과 한국미학의 비전

인간의 행동은 의식의 지배를 받기 때문에 추의식에서 추한 행동이 나오고, 미의식에서 아름다운 행동이 나온다. 추의식으로 감염된 사람의 행위는 직업이나 지위와 상관없이 추할 수밖에 없다. 미의식의 성숙은 곧 인간의 영혼과 인격의 성장과 관련이 있기 때문에 인간의 궁극적 목적이라 할 수 있다. 나는 미의식을 소유하는 것이야말로 종교와 예술의 공통된 목적이고, 미학이 그 중추적 역할을 담당해야 한다고 생각한다.

### 추의식의 항체로서 미의식

미의식이란 다양의 통일과 조화로운 전체를 볼 수 있는 밝은 의식이다. 전체를 보지 못하고 한쪽 면만을 보게 되면 흑백논리에 빠지게 되는데, 모든 추의식의 근저에는 편협한 이분법적 흑백논리가 자리한다. 추의식은 바이러스나 세균, 암세포 같은 불완전한 존재이며 우리의 의식을 마비시키고 오작동을 유발한다. 추의식이 외부로부터 침입한 독소로 이루어진 항원抗元이라면, 미의식은 이에 대항하는 항체抗體로 비유할 수 있다. 건강한 항체는 항원과 결합하여 항원을 용해하고 백혈구의 식균작용에 의해 독소를 제거한다.

미의식은 항원인 추의식에 대한 항체로서 형성되어야 한다. 미의식은 이미 창궐한 추의식의 항원들을 무찌를 수 있는 의식의 항체이다. 추의식은 바이러스처럼 끊임없이 변화하기 때문에 항체로서의 미의식 역시 그러한 변화에 순발력 있게 대응할 수 있어야 한다. 깨어 있다는 것은 추의식의 감염을 즉각적으로 인지하고 그것에 대응하는 미의식을 작동시키는 것이다.

미와 미의식은 다르다. 미는 절대적이고 객관적이지만, 미의식은 추의식에 대응해서 형성되는 것이므로 상대적이고 주관적이다. 예술은 미를 추구하지만, 작가의 의식을 통과하면서 주관적인 미의식이 반영된다. 예술이란 자신의 미의식과 사회에서 감염된 추의식과의 투쟁의 행위이다. 미의식은 추의식과 투쟁하는 힘이며, 투쟁할 수 없는 의식은 죽은 미의식이다. 투쟁이 빠진 리얼리즘이나 형식주의는 죽은 예술이다. 예술가는 외부로부터 들어온 추의식에 감염되지 않고, 미의식을 작동하여 용감하게 투쟁을 즐기는 자이다. 그래서 훌륭한 예술작품에는 추의식과의 용맹스런 투쟁이 담겨 있다. 모작이나 위작 같은 사이비 예술은 그러한 투쟁 없이 미를 흉내낸 것으로 무기력한 항체이고, 죽은 미가 된다.

훌륭한 예술작품에는 당대의 추의식과 투쟁한 미의식이 백신의 형태로 담긴다. 예술가는 미의식을 통해 사회적 추의식을 약하게 만들어 작품에 담아냄으로써 사람들에게 추의식과 투쟁할 수 있는 힘을 길러준다.

이 책에서 제안한 민족 간의 비교미학은 미학의 과제로서 추의식의 특이성에 반응할 수 있는 미의식 연구에 힘쓰자는 것이었다. 추의식에 대한 저항으로서의 미의식은 시대성과 지역성이 반영된 것이기 때문에 지엽적일 수밖에 없지만, 모든 민족이 자민족의 문화의지에 따른 건강한 미의식을 생

산한다면, 문화의 다양성을 회복시켜 문화생태계를 복원시킬 수 있을 것이다. 그럴 때 모든 민족은 고유의 문화를 유지하면서 상생의 관계가 정립될 수 있다. 세계평화는 한 민족, 한 이념으로의 통일에서 오는 것이 아니라 각 민족이 서로 다른 문화의지로 차이를 생산할 수 있을 때 가능하다. 이 차이가 서로의 부족분을 보충해줄 수 있기 때문이다. 비교미학은 문화의지에 따른 민족의 고유한 문화적 차이를 존중하고, 민족마다 다른 미적 이상과 미의식에 주목하여 민족 간의 상생의 가치를 회복하려는 시도이다.

그런 맥락에서 이 책은 서양의 분화주의 미학의 한계를 동양의 미학으로 극복하고자 한 시도라고 볼 수 있다. 2부에서 고찰한 중국의 동화주의, 일본의 응축주의, 그리고 한국의 접화주의는 서양의 분화주의에 대한 대안적 성격을 지니고 있다. 역량의 부족으로 중국과 일본의 미학을 심도 있게 파고들지는 못했지만, 중국이나 일본에 비해 묻혀 있었던 한국의 접화주의 미학의 가치와 가능성을 찾아내는 데는 소기의 성과가 있었다고 생각한다.

## 접화주의 미학의 비전

추동력을 상실한 분화주의의 부작용과 해체주의의 공허함을 극복하려 한다면, 한국의 접화주의는 하나의 대안이 될 수 있다. 접화주의에는 대립의 관계가 상생의 관계로 나아갈 수 있는 철학적 비전이 담겨있기 때문이다. 분화주의의 철학적 근거가 이원론이라면, 접화주의는 삼원론에 근거한다. 삼원론은 이원론처럼 대립과 택일을 강요하지 않으며, 이원적 대립을 조화시켜 종합된 제3의 결과물을 얻는 것이 특징이다. 그러기 위해서는 이항 간의 주

종의 관계를 상생의 관계로 전환시켜야 한다.

1부에서 소개한 것처럼, 접화주의는 한국의 단군신화와 삼신일체사상, 그리고 천지인삼재사상 등에 내포된 공통된 문화의지로서 미분화적이고 종합적인 사유체계이다. 이것은 오늘날 통제력을 상실한 분화에 따른 파편화와 유기성을 상실한 전문화의 부작용을 치유하기에 적합하다. 삼신일체사상에는 종교의 전문화에 따른 갈등을 화해시킬 수 있는 통합적 비전이 있고, 천지인사상에는 진정한 휴머니즘에 대한 비전이 있다. 천지인사상에서 인간은 하늘의 정신성과 땅의 물질성을 상생의 관계로 접화시킨 존재이다. 인간이 하늘과 땅이 접화된 제3의 결과물이 되어 독립된 자리가 있고, 그렇기 때문에 신이나 자연과 대립하지 않고 친화적 관계를 유지할 수 있는 것이다. 분화주의에 의한 서양의 휴머니즘은 인간의 독립된 자리가 없기 때문에 신이나 자연과 대립하고 갈등할 수밖에 없었다. 르네상스적인 휴머니즘은 하늘의 정신성을 인간의 이성과 동일시했기 때문에 인간중심주의로 귀결될 수밖에 없었다. 천지인 사상에 따른 접화주의적 휴머니즘은 인간 안에서 하늘의 정신성과 땅의 물질성이 상생의 관계를 이루게 하는 것이다.

한국의 미학이 '신인묘합'을 미적 이상으로 삼은 것은 이러한 배경에서이다. 그것은 우주중심적 통합인 천인합일을 추구하는 중국미학이나 사물중심적 통합인 물아일체를 추구하는 일본미학과 분명히 다른 것이다. 접화주의에서는 통합의 주체가 인간이 되기 때문에 휴머니즘이라고 할 수 있으며, 그때 인간의 주체는 서양처럼 이성이 아니라 자신의 '얼'이 된다. 얼은 자기정신의 핵으로서 신과 교류하는 자리이며, 신인묘합은 오염되지 않은 얼의 상태에서 가능하다. 이것은 가장 자기다움을 통해서만 신의 전체성과

묘합에 이를 수 있다는 것을 의미한다. 여기에서 주관과 객관, 부분과 전체, 특수와 보편 같은 이분법적 분류가 사라진다. 이처럼 자신의 얼을 중시하는 미학은 한국미학이 유일하다. 한국인의 미적 이상은 한마디로 자신의 얼을 통해 신인묘합의 경지에 이르는 것이다. 한국말로 미의 상태를 표현하는 '아름답다'는 말은 '아름(私)다옴(如)'에서 온 말이며, 자기답다는 뜻이다. 이것이 바로 제 빛깔이고, 자기 얼의 상태이다. 자기 얼이 빠진 상태에서는 신인묘합이 이루어질 수 없기 때문에 자신을 초월한 신성이 드러날 수 없다.

한국인들은 이처럼 자신의 얼을 통해 신인묘합의 경지에 이른 상태를 '멋'이라고 한다. 멋은 다른 것을 복제하지 않고 순수한 자기 얼을 통해 하늘과 소통이 이루어져 절로 나온 것이다. 한국인에게 창작이란 자신의 얼을 통해 삶의 문제에 대한 신적인 영감을 표현하는 것이다. 인간의 물질성이 갖는 경직성과 신의 자유로운 정신성이 어느 한쪽으로 고착되지 않고 바람처럼 흐르면서 상생의 작용을 하게 해야 하기 때문에 이것을 '풍류'라고 부르기도 한다. 그러므로 멋은 풍류에서 온다. 그럴 때 우리는 경직되고 답답한 마음이 사라지고 '시훤'(시원함)을 느끼게 된다. 시원하다는 것은 우리의 감각기관이 잊었던 하늘의 훤함이 느껴진다는 의미이다.

이러한 신인묘합의 미적 이상이 인간 삶에서 어떤 필요와 방법에 따라 '신명', '평온', '해학', '소박'의 미의식을 낳았고, 이것이 한국미학의 범주를 이룬다. 만약 우리에게 신명의 미의식이 있다면, 억압된 감정과 맺힌 한을 풀어버리고 신적인 영감으로 우주와 공명하며 창조적인 자기세계를 개척할 수 있을 것이다. 만약 우리에게 평온의 미의식이 있다면, 세파에 흔들리지 않고 마음의 참다운 평안을 누리며 종교적 이상을 구현할 수 있을 것이다.

만약 우리에게 해학의 미의식이 있다면, 부조리한 사회 현실에서 비롯된 역경을 관조하며 슬기롭게 극복할 수 있는 지혜를 얻을 수 있을 것이다. 만약 우리에게 소박의 미의식이 있다면, 세속적 집착에서 벗어나 삶의 가지치기를 통해 본질을 향한 절제된 삶을 살 수 있을 것이다.

이러한 미의식들은 오늘날 미학적 백신으로서 수요가 늘고 있다. 이것은 한민족의 문화를 국제적으로 꽃피울 수 있는 시대적 기회가 도래하고 있다는 의미이다. 미술계의 백남준과 음악계의 싸이는 한국적 백신으로 국제적인 수요를 충족시킨 사례들이다. 그들은 한국 특유의 신명과 해학의 미의식으로 다른 민족과 차별화된 포지셔닝을 확보했고, 국제적 수요를 충족시킬 가능성을 열어보였다. 이들은 자생적인 미의식에서 자양분을 얻어 그것을 국제적인 감각으로 현대화하는 데 성공한 예술가들이다. 한국의 예술과 문화가 나아갈 길이 여기에 있는 것이다.

결론을 말하자면, 한국은 문화의지와 미의식에 있어서 다른 민족과 차별화된 포지셔닝이 분명하고, 그것이 수 천 년 동안 수많은 외침을 당하면서도 독립된 민족을 유지해온 저력이라는 것이다. 오늘날 한국사회의 위기는 경제위기가 아니라 문화의 위기이고, 미의식의 위기이다. 이를 해결하기 위해서는 잊혀져가는 문화의지와 미의식을 회복하는 작업이 절실하다. 그 대안으로는 한국적 미의식이 담긴 문화물들을 접하고 자기 정서로 체화하는 일이 필수적이다. 한국적 미의식이 담긴 예술품을 찾고, 그것과 공명하는 작업은 이 책의 속편이라고 할 수 있는 『한국미술의 미의식』에서 다룰 것이다.

21세기 문화의 시대는 모든 민족이 자생적 미의식을 통해 문화로 경쟁하는 사회가 될 것이고, 이 책이 그 준비를 위한 초석이 되기를 기대해본다.

# 참고문헌

고유섭, 『구수한 큰맛』, 진홍섭 엮음, 다할미디어, 2005

고유섭, 『우현 고유섭 전집』(총10권), 열화당, 2013

김원용, 『한국미의 탐구』, 열화당, 1998

김원용, 『한국미술사』, 범우사, 1973

김원용, 『한국 고미술의 이해』, 서울대학교출판부, 1980

김정설, 『화랑외사』, 이문출판사, 1981

류창교, 『왕국유 평전』, 영남대학교출판부, 2005

박규태, 『일본정신의 풍경』, 한길사, 2009

이어령, 『축소지향의 일본인』, 문학사상사, 2003

조요한, 『한국미의 조명』, 열화당, 1999

조항범, 『그런, 우리말은 없다』, 태학사, 2005

최광진, 『현대미술의 전략』, 아트북스, 2004

최남선, 『조선의 상식』, 최상진 해제, 두리미디어, 2007

최순우, 『무량수전 배흘림기둥에 기대서서』, 학고재, 1994

김정설, 「조선 문화의 성격」, 『범부 김정설 단편선』, 최재목, 정다운 엮음, 선인, 2009

송지혜, 「'시원하다'의 통시적 의미 변화 양상 연구」, 『어문학 제111호』, 2011

송지혜, 「'훤하다'와 '시원하다'의 의미 상관성에 관한 통시적 연구」, 『우리말연구 제54집』,
    2012

신석초, 「멋설」, 『문장』, 1941년 3월호

이희승, 「다시 멋에 대하여」, 『자유문학』, 1959년 2월호

이희승, 「멋」, 『벙어리 냉가슴』, 일조각, 1956

조지훈, 「멋의 연구-한국적 미의식의 구조를 위하여」, 『한국학 연구』, 나남출판, 1996

조윤제, 「멋이라는 말」, 『자유문학』, 1958년 11월호

최순우, 「우리나라 미술사개설」, 『새벽』, 신년호, 1955

구키 슈조,『이키의 구조』, 이윤정 역, 한일문화교류센터, 2001

리처드 니스벳,『생각의 지도』, 최인철 역, 김영사, 2004

미셸 푸코,『광기의 역사』, 이규현 역, 나남출판, 2003

세이 쇼나곤,『마쿠라노소시(枕草子)』, 정순분 역, 갑인공방, 2004

스콧 래쉬,『포스트모더니즘과 사회학』, 김재필 역, 한신문화사, 1994

아서 단토,『예술의 종말 이후』, 이성훈, 김광우 역, 미술문화, 2004

안드레 에카르트,『에카르트의 조선미술사』, 권영필 역, 열화당, 2003

앙리 베르그송,『웃음: 희극성의 의미에 관한 시론』, 정연복 역, 세계사, 1992

앨런 소칼,『지적 사기』, 이희재 역, 민음사, 2000

야나기 무네요시,『미의 법문』, 최재목, 기정희 역, 이학사, 2005

야나기 무네요시,『조선과 그 예술』, 이길진 역, 신구문화사, 1994

엘리엇 도이치,『비교미학 연구』, 민주식 역, 미술문화, 2000

오가와 마사쓰구,『일본 고전에 나타난 미적 이념』, 김학현 역, 소화, 1999

요모타 이누히코,『가와이이 제국 일본』, 장영권 역, 펜타그램, 2013

요한 요아힘 빙켈만,『그리스 미술 모방론』, 민주식 역, 이론과실천, 1995

이마미치 도모노부,『동양의 미학』, 조선미 역, 다할미디어, 2005

자크 데리다,『그라마톨로지에 내하여』, 김웅권 역, 동문선, 2004

장 보드리야르,『소비의 사회』, 이상률 역, 문예출판사, 1992

장 보드리야르,『시뮬라시옹』, 하태환 역, 민음사, 1992

장언원,『중국화론선집』, 김기주 역, 미술문화, 2002

장파,『동양과 서양, 그리고 미학』, 유중하 역, 푸른숲, 1999

장 프랑수아 리오타르,『포스트모던의 조건』, 유정완 역, 민음사, 1992

제아미,『풍자화전(風姿花伝)』, 김충영 역, 지만지, 2009

질 들뢰즈,『감각의 논리』, 하태환 역, 민음사, 1995

토머스 먼로,『동양미학』, 백기수 역, 열화당, 2002

Capra, Fritjof, *The Tao of Physics: An Exploration of the Parallels Between Modern Physics and Eastern Mysticism*, California: Shambhala Publications of Berkeley, 1975

Greenberg, Clement, *Clement Greenberg: Collected Essays and Criticism vol. 1*, ed. O'Brian, Chicago: University of Chicago Press, 1986; *Clement Greenberg: Collected Essays and Criticism vol. 4*, ed. O'Brian, Chicago: University of Chicago Press, 1993

Habermas, Jürgen, *Der Philosophische Diskurs der Moderne: Zwölf Vorlesungen*, Frankfurt am Main: Suhrkamp, 1985

Herder, Johann Gottfried, *Sämtliche Werke*, hrsg. von Bernhard Suphan, 2 Bde, Berlin: Weidmann, 1877-1913

McCune, Evelyn, *The Arts of Korea*, Rutland, Vermont: Charles E. Tuttle Company, 1962

Munro, Thomas, *Oriental Aesthetics*, Ohio: The Press of Western Reserve University, 1965

Riegl, Alois, *Spätrömische Kunstindustrie*, Vienna: K. K. Hof-und-Staatsdruckerei, 1901

Wilber, Ken, *The Marriage of Sense and Soul: Integrating Science and Religion*, New York: Broadway Books, 1998

Worringer, Wilhelm, *Abstraction and Empathy: A Contribution to the Psychology of Style(1908)*, trans. Michael Bullock, London: Routledge and Kegan Paul, 1953

Bell, Clive, "The Aesthetic Hypothesis", in *Art*, London: Chatto and Windus, 1914; reprinted in *Modern Art and Modernism: A Critical Anthology*, New York: Harper and Row, 1982

Fried, Michael, "Art and Objecthood"(1967), *Minimal Art: A Critical Anthology*, ed. Gregory Battcock, London: University of California Press, 1995

Greenberg, Clement, "Avant-Garde and Kitsch"(1939), *Clement Greenberg: Collected Essays and Criticism vol. 1*, ed. O'Brian, Chicago: University of Chicago Press, 1986; "Towards a Newer Laocoon"; "Modernist Painting"

Seckel, Dietrich, "Some Characteristics of Korean Art-Preliminary Remarks", *Oriental Art vol.23(Spring, 1977)*; "Some Characteristics of Korean Art Il. Preliminary Remarks on Yi Dynasty Painting", *Oriental Art vol.25(Spring, 1979)*

# 인명색인